기초디자인은 디자인쏘울

실기력의 차이가 합격의 차이를 만듭니다

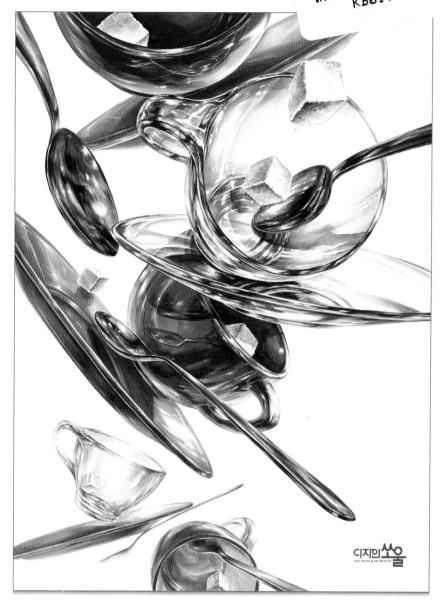

디자인쏘울
SOUL DESIGN & ART INSTITUTE

Be the creative **DNA**

예, 맞습니다.
저희가 바로 그 **'창조적소수 미술학원'** 입니다.

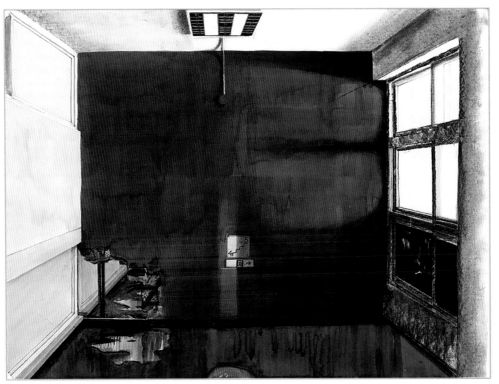

※ 서울대 서양화과 포트폴리오 제출작

서울대 · 이화여대 · 한예종 · 인체

Be the creative **DNA**
창조적소수 미술학원

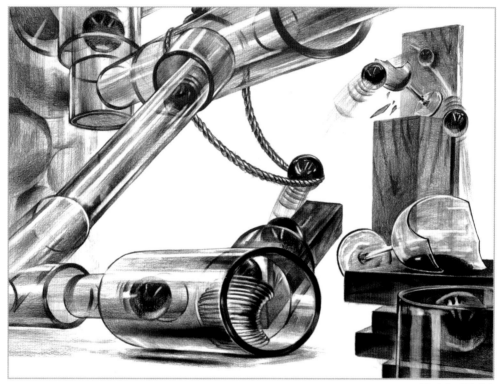

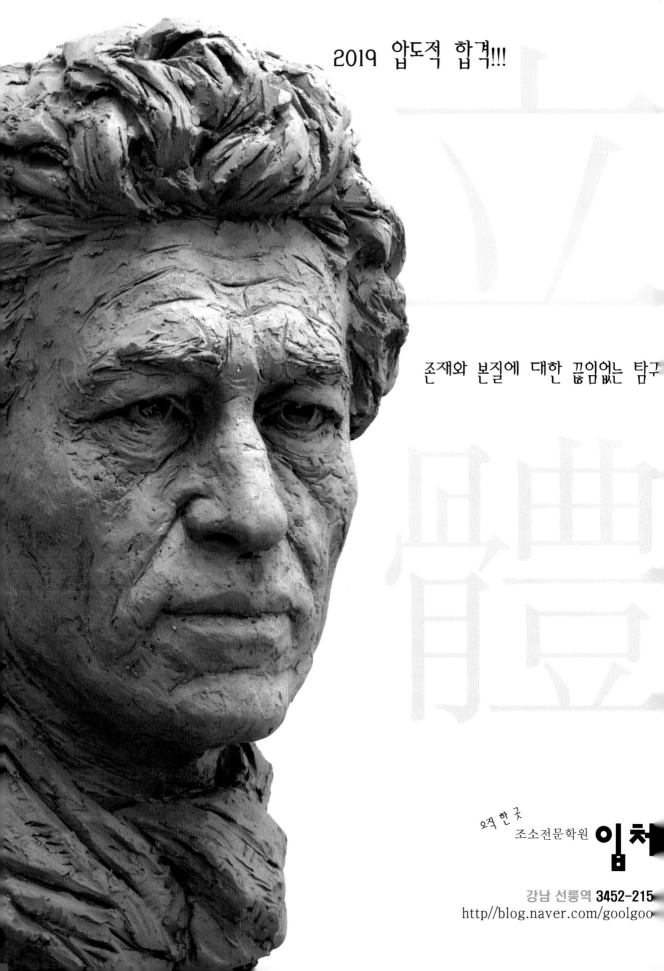

좋겠다.

네 그림,
누가 봐도
합격할만 하니까.

**오원한국화
미술교육원**

디자인, 드로잉 모두 강한 파라오!

TOONSTATION

툰스테이션
WEB ART/MEDIA ART/WEBTOON/ANI/CARTOON/ILLUST/GAME CG

청강대 집중반(소수정원 운영)

서초 **툰스테이션** 서울고사거리
(방배역 1번 출구 02.525.0222)

성동 **툰스테이션** 왕십리역
(왕십리역 9번 출구 02.2293.2250)

여수 **툰스테이션** 여수시 학동
(여수 시청앞 061.681.4452)

 NAVER 툰스테이션 [검색]

툰스테이션은 (만화 애니)에 관심있는 원장님들과 함께합니다.
(툰스테이션 미술학원 대표 010.4280.2751)

ANIFORCE

www.aniforce.co.kr
kakaotalk 상담 @aniforce

GAUDI

God does not hurry.
Think far away and think deeply.

2019 ART COLLEAGE ENTRANCE
Welcome to Gaudi

가우디미술학원

GAUDI
Korea Art college entrance one's speciality institute. Gaudi

강남가우디	02.562.8555	**강릉**가우디	033.646.7732	**김해**가우디	055.335.3266	**거창**가우디	055.943.2412
군산가우디	063.445.4009	**노원**가우디	02.939.9982	**대구**가우디	053.744.7787	**대전**가우디	042.483.7631
돈암가우디	02.926.9730	**동탄**가우디	031.613.3836	**분당**가우디	031.703.4120	**신림**가우디	02.873.6555
세종가우디	044.866.1611	**성북**가우디	02.946.0100	**양산**가우디	055.382.9800	**울산**가우디	052.266.2379
장유가우디	055.312.2191	**중랑**가우디	02.432.1421	**청주**가우디	043.222.3403	**평택**가우디	031.651.6611
평촌가우디	031.385.2951	**포항**가우디	054.278.6258				

가우디미술학원은 조합학원들의 상생과 **지역사회공헌**을 실천하는 **[협동조합]** 입니다.

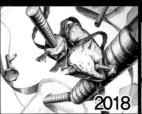
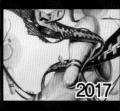
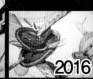

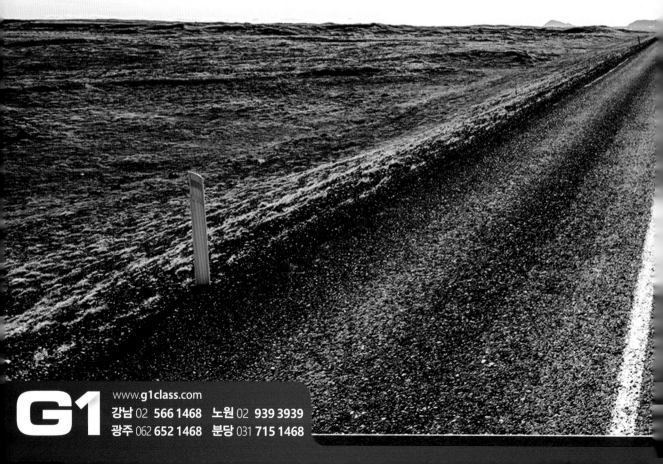

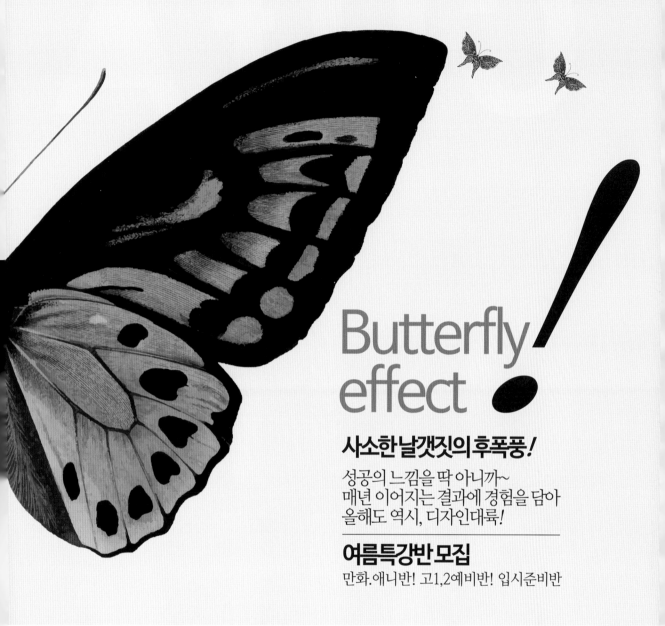

Butterfly effect

사소한 날갯짓의 후폭풍!

성공의 느낌을 딱 아니까~
매년 이어지는 결과에 경험을 담아
올해도 역시, 디자인대륙!

여름특강반 모집

만화.애니반! 고1,2예비반! 입시준비반

디자인대륙
Design con L

디자인대륙 미술학원

고등부 교육상담 031) 856-1047 / 844-1047
주니어 교육상담 031) 821-8849
민락캠퍼스 교육상담 031) 852-2282

무료 안전 귀가차량 ▶ **1호차** – 호원동 방향 / **2호차** – 금오동 방향 / **3호차** – 미락동 방향 **4호차** – 용현동 방향 / **5호차** – 동두천 방향 / **6호차** – 덕정.덕계 방향 **7호차** – 백석 방향 / **8호차** – 포천 방향 / **9호차** – 주내 방향 / **10호차** – 용현 방향

CUfA
CUfA
CUfA
CUfA
CUfA

Chugye University for the Arts

문의
동양화과 02 393 2601
서양화과 02 393 2602
판 화 과 02 393 2603
자세한 내용은 www.chugye.ac.kr 에서 다운받으실 수 있습니다.

2020학년도 추계예술대학교
신입생입학안내 [수시모집]

접수기간 : 2019.09.06(금) 09:00 ~ 09.10(화) 18:00
(인터넷접수만실시)
접수방법 : www.chugye.ac.kr (학교 홈페이지 참고)

대학	모집단위	전형방법			실기고사		비고
미술대학	동양화	일괄합산	실기	100%	총 3개중 택1	인물연필소묘 (5시간/켄트지 2절)	화선지 2절 (켄트지 2절 사이즈) 화선지 반절 (70x70cm 내외)
			총점	100%		인물수묵담채화 (5시간/화선지 2절)	
						정물수묵담채화 (5시간/화선지 반절)	
	서양화	일괄합산	면접	20%	개념드로잉 [제출한 포트폴리오 내에서 심사위원이 지정한 작품의 구상계획과 발전단계를 반영한 드로잉] (2시간/ 켄트지 2절 /유화를 제외한 모든 재료 사용 가능 실기고사장 입실시 작품제목으로 공지)	[서류] 포트폴리오 (면접시 지참)	
			서류	50%			
			실기	30%			
			총점	100%			
	판화	1단계	학생부 100% 선발 인원의 10배수 선발		2단계 학생부 30%	인물연필소묘	총 3개중 택1
					실기 70%	인물수채화	(5시간/켄트지 2절)
					총점 100%	정물수채화	

포트폴리오 제출 유의사항
· 작품 이미지 규격 및 수량 : 칼라사진(작품원본색상) 8"x10"(203mm x 254mm) 10매
· 포트폴리오 규격 : A4 클리어 파일
· 각 작품사진 하단에 작품제목, 실제규격, 재질 명기
· 포트폴리오 (표지, 내지)에 이름 기재 불가

*** 포트폴리오 반환 불가**

idu 인덕대학교

웹툰만화창작학과

〈실기시험 안내〉

월계역 (인덕대학역) | 광운대역 (성북역)

2020학년도 신입생 모집안내

모집단위 및 성적반영 비율

모집단위	수시 1차 / 수시 2차		정시	
	학생부성적	실기성적	학생부성적	수능성적
웹툰만화창작학과	30%	70%	40%	60%

※ 본교 입시홈페이지를 반드시 확인하십시오.

실기고사내용

모집단위	고사일		고사시간	고사종목	주제	비고
	수시1차	수시2차				
웹툰만화창작학과	2019. 10.05 (토)	2019. 11.30 (토)	4시간	칸만화	자유주제	1. 화지 방향은 세로로 할 것 2. 화지는 1장만 사용할 것 3. 채색까지 완성할 것

준비물	지참물
연필, 지우개, 색연필, 파스텔, 포스터칼라, 수채물감, 마커 등 드로잉과 채색이 가능한 모든 재료 자유선택	1. 학생증, 주민등록증, 운전면허증, 여권 중 택 1 2. 수험표

※ 실기고사 일자 및 시간, 개인별 실기고사 일정은 지원자 수에 따라 변경될 수 있으니 본교 입시홈페이지를 반드시 확인하십시오.

학사학위교육과정 안내

3학년 교육과정	4학년 교육과정
문화와 신화 / 콘텐츠스토리작법 I, II / 융합 콘텐츠 기획 앱툰 I, II / 색채와 색채심리	글로벌앱툰 I, II / 융합콘텐츠 제작 I, II / 전공실무실습 I, II 글로벌 융합 콘텐츠 기획 / 비쥬얼 스터디스

01878 서울특별시 노원구 초안산로 12 인덕대학교 은봉관 7층 TEL 02-950-7700 FAX 02-950-7719

디자인으로 세상을 이롭게!

유니버설 비주얼 디자인 전공

■ 모집단위 및 인원

단과대학 및 학부	복지융합대학 복지융합인재학부
모집단위	유니버설비주얼디자인전공
입학정원	42명
수시	**30명**
정시	12명

■ 전형방법
수시 : 학생부교과 40% + 실기 60%

■ 원서접수(인터넷접수)
2019. 9. 6 (금) ~ 2019. 9. 10 (화) 18:00까지

■ 실기고사
2019. 10. 26 (토)
원서접수 시 <발상과표현>, <기초디자인> 중 택 1(홈페이지 참조)

■ 최저학력 기준
수시/정시 : 없음

※ 지원 자격, 전형 상세방법, 실기고사 내용, 예상문제, 전형일정 등 http://admission.kangnam.ac.kr내 모집요강 참조
문의처 : 강남대학교 입학전형관리팀 031-280-3851~4

강남대학교
KANGNAM UNIVERSITY

기술은 교육을 만나면 예술이 됩니다.

한국기술교육대학교(코리아텍)가 국내 대학 최대 규모의 스마트 러닝 팩토리 운영으로

4차 산업혁명에 부합하는 인문학적 소양을 겸비한 실천공학 기술자를 양성하여

대한민국의 더 밝은 100년을 책임집니다.

국내 대학 최대규모, 세계 최초 5G 기반
스마트 러닝 팩토리(Smart Learning Factory) 운영

높은 취업률!
취업률 80.2% (2019. 대학알리미 기준)
대기업 35.8%, 공공기관 19.5%

저렴한 등록금!
공학계열 238만원,
인문계열 167만원 (1학기 당)

풍부한 장학금!
1인당 연간 394만원
(등록금 대비 장학금 지급률 전국 4위)

짱짱한 기숙사!
기숙사 수용률 69.5% (신입생 100%)
2인실 기준 학기당 45만원

준비된 대학, 한국기술교육대학교가
당신의 내일을 응원합니다.

KOREA TECH
한국기술교육대학교

2020학년도 수시모집

- 접 수 : 2019.9.6(금) ~ 9.10(화)
- 접수처 : 유웨이(www.uwayapply.com)

2020학년도
신입생 수시모집

사회 참여적 예술가의 역량과 복지구현을 선도하는

미술문화복지전공

미래사회, 미술문화를 선도하는
예술가 양성 교육과정

- 예술가의 표현과 자기관리
- 〈문화예술교육사〉 국가자격증 취득
- 미술융합-테크놀로지, 매체, 영상
- 공공미술, 미술기획, 미술심리(치유/상담)
- 미술이론

모집단위 및 인원

단과대학 및 학부	복지융합대학 복지융합인재학부
계열	예체능
모집단위	미술문화복지전공
입학정원	25명
정시	10명
수시	**15명**

전형방법

수시: 일반학생/ 학생부교과 40% + 실기 60%
특성화고교졸업자/ 서류평가 100%

원서접수 (인터넷접수)

2019. 9. 6.(금) ~ 2019. 9. 10.(화) 18:00까지

실기고사

2019. 10. 26.(토)
원서접수 시

최저학력 기준

수시/정시모집

(홈페이지 참조)

 강남대학교
KANGNAM UNIVERSITY

복지 · ICT 융합 선도대학-강남대학교

복지융합대학
복지융합인재학부
미술문화복지전공

※ 지원 자격, 전형 상세방법, 실기고사 내용, 예상문제, 전형일정 등 http://admission.kangnam.ac.kr 내 모집요강 참조
문의처 : 강남대학교 입학전형관리팀 031-280-3851~4

국립공주대학교 게임디자인학과 수시 신입생 모
http://game.kongju.ac.kr Facebook : fb.com/kongjugamedes
(32588) 충청남도 공주시 공주대학로 56(신관동 182) / tel.(041)850-81
입학과 TEL. 041-850-0111 / FAX 041-850-89

국립공주대학교 game.kongju.ac.kr
게임디자인학과

입학원서 접수 2019.9.6.(금) 09:00~ 9.10.(화) 18:00까

실기고사 2019.10.23.(

전형유형 실기(일반전

모집인원 12

실기고사 발상과 표

강원대학교

2020학년도
강원대학교 삼척캠퍼스
디자인계열학과

멀티디자인학과
생활조형디자인학과 실기우수자 전형

모집인원
멀티디자인학과 40명, 생활조형디자인학과 40명

지원자격
2017년 2월 이후 국내 고등학교 졸업(예정)자로서 실기고사에 응시할 자

전형 요소별 반영 방법

전형방법	모집인원 대비 선발 비율	전형요소 및 반영비율				수능 최저학력기준
		자격심사	학생부	실기	합계	
일괄합산	100%	가/부	120점(20%)	280점(80%)	400점(100%)	미적용

※ 일괄합산 전형: 지원 자격 충족자를 대상으로 전형 총점 순으로 모집단위별 모집인원의 100% 선발

실기내용

과목		시험지 규격	배점	고사 시간	세부내용	수험생 준비도구
택1	기초 디자인	3절	280점	4시간	[3개 주제 중 시험 당일 1문제 추첨] • 콘센트, 스탠드, 책꽂이 • 비행기, 낙하산 • 조약돌, 달걀 제시물을 이용하여 공간감을 창조적으로 표현하시오 (단, 제공된 사물만 본연의 색상으로 표현하시오)	작성에 따른 필요한 재료
	발상과 표현	4절			[3개 주제 중 시험 당일 1문제 추첨] • 냉장고 속 과일 • 손전등과 모자 • 소나무와 한옥 제시된 문제를 연필, 색연필, 파스텔, 수채화물감 등을 단독 또는 혼합하여 창조적으로 표현하시오.	
	사고의 전환	3절		5시간	[3개 주제 중 시험 당일 1문제 추첨] • 바람개비로 꿈을 표현하시오. • 등산화를 이용하여 도전을 표현하시오. • 낙엽을 이용하여 가을을 표현하시오. 켄트지를 가로 방향으로 1/2 나누어 한쪽은 구상물을 정밀묘사하고 한쪽은 구상물과 추상주제를 채색화로 표현하시오.	

※ 실기과목은 수험생이 원서접수 시 선택, 실기과목별 주제는 시험 당일 추첨하여 선정함

입학원서 접수
2019.9.6.(금) -
2019.9.9.(월)
18:00까지

서류 제출
2019.9.11.(수)
18:00까지
마감일 우체국
등기우편 접수까지 유효

실기고사
2019.10.19.(토)

합격자 발표
2019.12.9.(월)
15:00 이후

강원도 삼척시 중앙로 346
강원대학교 삼척캠퍼스
(우) 25913

입학과
TEL .033-570-6555
FAX .033-574-6720
http://www.kangwon.ac.kr/admission02

2020
아트앤웹툰학과
수시모집

원수접수

2019.09.06 Fri~
2019.09.10 Tue

새롭게 태어나는
아트앤웹툰학과

Think Crestive

새로운 가치창조, 순수예술 분야와 사람을
감동시키는 디자인

Art &
Webtoon

35345 대전광역시 서구 배재로 155-40(도마동) 배재대학교 아트앤웹툰학과 Tel 042-520-5430 Fax 042-520-5664 / www.artwebtoon.pcu.ac.kr

2020 아트앤웹툰학과 수시모집

**Paichai University
Department of Art & Webtoon**

Art&
Webtoon

1. 원서접수 : 2019.09.06.(금)~2019.09.10.(화)

2. 전형유형 : 실기전형

3. 모집인원 : 32명(회화, 웹툰, 디자인)

4. 전형요소 및 반영비율 : 학생부교과 30% + 실기 70%

5. 수시모집 실기고사일 : 2019.10.03.(목) 08:50 / 배재21세기관 콘서트홀(P111)

6. 합격자 발표 : 2019.11.15.(금) 예정, 입학안내 홈페이지(enter.pcu.ac.kr)

2020학년도 실기고사			
구 분	과제(크기/재료)	출 제 형 식	배점비율
실기고사	석고소묘 (3절)	아그립파, 비너스, 줄리앙 중 당일 추첨	100%
	정물수채화(4절)	• 기본물체: 화병, 꽃, 천 • 추첨물체: 건어물, 과일, 채소, 인형, 전화기 중 3개 당일 추첨	
	인물수채화(3절)	화지방향 세로, 당일 모델 선정	
	스토리만화(4절)	주제 당일 발표	
	상황표현 (4 절)	주제 당일 발표	
	발상과 표현(4절)	주제 당일 발표	
	사고의 전환(3절)	주제 당일 발표	
	기초디자인(4절)	주제 당일 발표	
유의사항	• 이젤, 용지, 합판, 압정을 제외한 실기용품은 본인 지참 • 화보집, 휴대전화, 전자기기 등의 반입을 금지하며, 이를 사용 시 부정행위자로 간주하여 불합격 처리함 ※ 고사시간: 4시간		

배재대학교 PAI CHAI UNIVERSITY 35345 대전광역시 서구 배재로 155-40(도마동) 배재대학교 아트앤웹툰학과 Tel.042-520-5430 Fax.042-520-5664 / www.artwebtoon.pcu.ac.kr

PROFESSIONAL

extra fine artists water color
aquarelles extra-fines

SWC-create a masterpiece

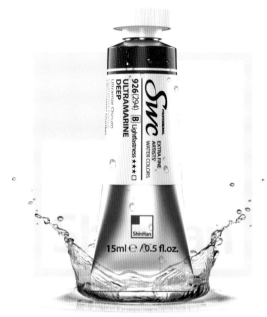

15ml ℮ /0.5 fl.oz.

The Evolution of a Legend.

 신한 최고급 전문가 수채화물감 SWC

세계 각국에서 엄선한 우수한 안료와 최고급 아라빅 검을 사용하여 제조한 신한 최고급 전문가 수채화물감 SWC는 색채가 선명하고 고착력이 강하며 내광성이 뛰어나 변색이 잘 되지 않습니다.
투명 수채화물감의 선명도와 투명도는 고급안료와 잘 정제된 메디엄 선택에 있으며 안료와 고착제의 구성 비율에 큰 영향을 받습니다. 안료의 입자 크기에 따라 단위 면적당 안료밀도가 다르고 투명도 또한 다르게 나타나며 빛이 반사되어 오는 굴절률에 의해서도 투명도가 다릅니다. 신한 최고급 전문가 수채화물감 SWC는 이러한 재료학적 특성을 실현한 최고급 수채화물감이며, 총 104색으로 선보입니다.
총 104색의 색상 중에는 Cobalt 안료를 사용하여 내광성이 우수한 Cerulean Blue, Cobalt Blue, Cobalt Violet Light 컬러가 있습니다. 신한 최고급 전문가 수채화물감 SWC 104색은 세계적인 품질로 선명하고 세련된 전문가들만의 고급스러운 색감을 표현할 수 있습니다.

15ml, 32색 세트

최고급 품질의 전문가용 제품을 상징하는 (주)신한화구만의 고유 심벌마크 입니다.

ShinHanart
www.shinhanart.co.kr　(주)신한화구　Tel 080-088-0114　E-mail shinhan@shinhanart.co.kr　©2019 ShinHan Art Materials Inc. All Rights Reserved.

신한 최고급 전문가 수채화물감 SWC TINT 12색 세트

신한 최고급 전문가 수채화물감 SWC 틴트 12색 세트는 명도가 높고 밝은 색조로 수채화 및 디자인, 드로잉 등 다양한 미술분야에서 사용할 수 있는 재료입니다. 특히 부드럽고 세련된 소프트 파스텔톤의 불투명 수채 컬러는 미술대학입시 실기에서 사용하기에 우수한 제품입니다.
신한 최고급 전문가 수채화물감 SWC 틴트 12색 세트로 작품의 완성도를 더욱 높여 보시기 바랍니다.

| 823 | 825 | 866 | 863 | 892 | 890 | 913 | 915 | 936 | 944 | 946 | 986 |

Y1sU 와이즈유

디자인학부
School of Design

시각영상디자인전공
Major in Visual Communication Design

실내환경디자인전공
Major in Interior and environment design

만화애니메이션전공
Major in Cartoon and Animation

Total Design System / 전공 특성화

3. 최고의 교수진은 여러분을 열정과 사랑으로 지도합니다.
재학 중 전공지도 및 대학생활 조언자로 철저한 1 대 1 전공수업 시행
실무경험이 풍부한 교수진과 국제경험의 해외유학파 교수진의 조화
실내디자인학과 교수의 제자사랑은 졸업 후에도 계속되는 내 인생의 멘토

영화 영상의 도시.. 부산 해운대에...

전시 컨벤션의 도시.. 부산 해운대에...

해양 관광의 도시.. 부산 해운대에...

영산대학교

디자인학부가 있습니다.

시각영상디자인전공
http://ysu.ac.kr/movie/20.asp

실내환경디자인전공
http://ysu.ac.kr/movie/21.asp

만화애니메이션전공
http://ysu.ac.kr/movie/22.asp

Wanted a Colorful Dream

목원대학교
수시모집요강

목원대학교 미술·디자인대학
COLLEGE OF ARTS & DESIGN, MOKWON UNIVERSITY

2020학년도 목원대학교 수시모집요강

일반전형

대학	학과(부)		모집인원	과제	배점	시간	성적반영비율(%)	준비물	출제형식
미술·디자인대학	미술학부	한국화전공	13	수묵담채화(정물), 수묵담채화(풍경), 정물수채화, 인물수채화, 기초디자인, 정물소묘 중 택1	500	4(5)시간	실기 100%	※자유표현 : 드로잉, 페인팅, 꼴라쥬, 포토몽타쥬 등을 위한 재료와 도구일체 ※정물소묘 : 연필만사용 (건성재료 사용불가) ※스토리만화, 상황묘사 : 수채화, 색연필, 아크릴, 포스터칼라(혼합사용 가능) 단, 마카사용 불가 ※인물수채화 : 수채화 도구 사용가능, 스케치목적 외 다른 건성재료 사용불가	●수묵담채화(정물) : 자연물, 기물류, 건어류 중 지정 ●정물수채화 : 자연물, 직물류, 기물, 유리제품, 플라스틱, 종이류, 식품류, 문구류 중 지정 ●정물소묘 : 정물목록은 수채화와 동일 ●인체소묘 : 모델(시험당일출제) ●인물수채화 : 모델(시험당일 출제) ●소조 : 모델, 주제 당일 출제 ●물레성형 : 청자토(도면에 제시된 기물 성형)
		서양화전공	13	정물수채화, 인물수채화, 정물소묘, 인체소묘, 기초디자인 중 택1					
		기독교미술전공	13	자유표현, 기초디자인, 정물수채화, 인물수채화, 발상과표현, 사고의 전환(5시간), 정물소묘 중 택1					
	조소과		16	주제인물두상, 모델인물두상, 인물수채화, 정물소묘, 인체소묘 중 택1					
	만화·애니메이션과		29	스토리만화, 상황묘사 중 택1					
	시각디자인학과		25	발상과 표현, 기초디자인, 사고의 전환(5시간) 중 택1	350		학생부 30% 실기 70%	※정물소묘, 정물수채화, 인물수채화, 인체소묘 : 이젤, 화판 지급 ※수묵담채화 : 화판 지급 ※물레성형을 위한 도구일체	
	산업디자인학과		26						
	섬유·패션디자인학과		22						
	도자디자인학과		14	발상과 표현, 물레성형, 기초디자인, 사고의 전환(5시간) 중 택1					

실기위주 농·어촌학생전형

대학	학과(부)		모집인원	대학	모집단위	모집인원
미술·디자인대학	미술학부	한국화전공	1명이내	미술·디자인대학	시각디자인학과	3명이내
		서양화전공	1명이내		산업디자인학과	3명이내
		기독교미술전공	1명이내		섬유·패션디자인학과	3명이내
	조소과		1명이내		도자디자인학과	2명이내
	만화·애니메이션과		–			

※ 수시모집 미충원시에는 정시모집으로 이월하여 선발합니다.

특기자전형

대학	학과(부)		모집인원	지원자격	성적반영비율(%)
미술·디자인대학	미술학부	한국화전공	1	– 전국 4년제 대학교 주최 고등학교 미술실기대회 입상자(특선이상) – 전국광역시·도 또는 특별자치시·도 교육청 주최 고등학교 미술실기대회 입상자(특선이상) – 한국화 전공 : 입상실적은 수묵담채화(정물,풍경,인물), 소묘(정물,석고,풍경,인체)의 해당분야만 인정 – 서양화 전공 : 입상실적은 수채화(정물,풍경,인물), 소묘(정물,석고,풍경,인체)의 해당분야만 인정 ※ 최근 3년이내 입상실적(2017 ~ 2019) ※ 지원자격 : 합산점수 100점 이상	입상실적 100%
		서양화전공	1		
	조소과		1	– 전국 4년제 대학교 주최 고등학교 미술실기대회 입상자(특선이상) – 전국광역시·도 또는 특별자치시·도 교육청 주최 고등학교 미술실기대회 입상자 (특선이상) – 입상실적은 소조, 인물수채화, 소묘분야만 인정 ※ 최근 3년이내 입상실적(2017 ~ 2019) ※ 지원자격 : 합산점수 100점 이상	
	시각디자인학과		2	– 전국 4년제 대학교 주최 고등학교 미술, 디자인, 만화, 애니메이션 실기대회 입상자 (특선이상) – 한국디자인진흥원 주최 전국고등부 산업디자인전람회 입상자 (특선이상) : 산업디자인학과만 해당 – 전국광역시·도 또는 특별자치시·도 교육청 주최 고등학교 미술실기대회 입상자 (특선이상) – 전국, 국제 기능경기대회 1,2,3위 입상자, 단, 도자(도자기 및 공예분야)는 지방 기능경기대회 1,2,3위 우수상 이상 입상자 – 전국 기능경기대회 분야: 시각(그래픽디자인), 산업(제품디자인), 섬유·패션디자인(자수, 의상디자인, 한복), 도자(도자기) – 국제 기능경기대회 분야: 시각(그래픽디자인), 산업(제품디자인), 섬유·패션디자인(자수, 의상디자인, 한복) ※ 최근 3년이내 수상실적(2017~ 2019) ※ 지원자격 : 합산점수 100점 이상 ※ 공통사항 : 대회규모 고려 차별 적용	
	산업디자인학과		2		
	섬유·패션디자인학과		2		
	도자디자인학과		2		

※ 2020학년도 수시모집에 대한 세부내용은 변경사항이 발생할 수도 있으니 반드시 본교 입학처의 수시모집요강을 확인하시기 바랍니다.

만화·애니메이션·게임 분야를 위한

2020년 또 다른 시작

네이버 웹툰 연재 작가 교수진
애니메이션·VFX 실무 교수진
게임콘텐츠 실무 교수진 (2020년 신설)

세종대학교 만화애니메이션학과 공동 프로그램 진행
이현세 작가의 **지옥캠프**, 세종만화대전, 유명 웹툰 작가 특강

웹툰 및 애니메이션 산학연계프로그램 운영
EBS '**두다다쿵**' 아이스크림 스튜디오
KBS '**갤럭시키즈**' 중앙애니메이션 스튜디오
디즈니TV '**포크가족**' 탁툰엔터프라이즈
대구 '**웹툰캠퍼스**' 작가 지원 프로그램 (이현세 교장위촉)

디지털미디어디자인학과
2020년 신입생 수시모집

원서접수: 2019.09.06(금) – 09.10(화) 18:00
입학상담: 053.600.5001-5
http://ibsi.kiu.ac.kr

" 다양한 디지털미디어의
특성과 사용자를 이해하며
그에 맞는 콘텐츠나 서비스를
디자인하고 배우는 학과입니다. "

경일대학교 디지털미디어디자인학과는 글로벌 경험과 실무 경험을 위한 다양한 기회를 제공합니다.

- 해외 우수 디자인대학 교환학생 프로그램
- 장학금 받고 배낭여행과 어학연수 참여
- 체계적인 취업 및 창업 준비 프로그램 제공
- 국제 공모전 및 전시회 지원금 수혜 및 참여
- 디자인기업 현장실습(전공학점 취득)
- 지원금 받는 창업 동아리

숨은 잠재력을 일깨우다

재능에 최고의 날개를 달아주다!
선문대학교 시각디자인학과

다양한 경험으로 최고의 재능을 일깨워 드립니다

최고의 기업연계 산학협력 프로젝트

LG, 삼성, 서울시청, 아산시청등 다양한 기업과
63번의 기업연계 프로젝트 진행

최고의 수상 실적

국내 ·국제 디자인 공모전
187작품 수상

최고의 취업률

CJ, 네이버, 서울비전, 쌍용자동차등
디자인관련 회사 취업률 84%

선문대학교 시각디자인학과 입학생 모집 안내

수시 모집

원서접수	2019. 09. 06.(금) ~ 2019. 09. 1
실기고사	2019. 09. 28.(토)
실기고사 합격자 발표	2019. 10. 15.(화) 16:00
학생부 종합 전형 면접	2019. 11. 02.(토)
학생부 종합 전형 발표	2019. 11. 20.(수) 16:00

정부지원사업 총 사업비 500억 콘도식 기숙사 완비
대학구조개혁평가 최우수 A등급 다양한 해외연수 프로그램
전국 취업률 2위 서울에서 30분 거리(**KTX** / **SRT**)
학생 1인 평균 장학금 380만원

www.dgau.ac.kr

PLAY THE ART

꿈을 향해 도약하다

09.06(금)

–

09.10(화)

[원서접수 | 모집전공]

아트&이노베이션 / 사진영상미디어 / 시각디자인 / 영상애니메이션 / K-패션디자인 /
건축실내디자인 / 디지털게임웹툰 / 공연음악 / 실용음악 / 건반음악 / **16개 전공 / 430명 모집**
실용무용 / 사회체육 / 경호보안 / 예술치료 / 자율전공 /모바일컨텐츠(신설)

4년제 예술특성화대학 / 교육부 교육기부대학
대구예술대학교
DAEGU ARTS UNIVERSITY

입학문의 054. 970. 3158 / 3191

본교 | 경상북도 칠곡군 가산면 다부 거문1길 202 T | 054.973.5311
대구교육관 | 대구시 동구 동부로 193 T | 053.743.8866

네이버, 구글 플레이, 앱 스토어에서
입시그림 검색!

입시그림

이제 더 편하게 **세상의 모든 입시그림을 보세요!**

2020 실기고사 기출 · 예상 출제 문제
실기대회 · 공모전 수상작 최다 수록!

www.ipsigrim.com

디자이너의 꿈에 미래 융합을 더하다

INHA DESIGN CONVERGENCE

2020학년도
인하대학교 디자인융합학과
수시전형 실기고사

2019.10.06.SUN

2020학년도 디자인융합학과 수시전형 실기고사

모집인원: 수시:30명|정시:8명
수시: 학생부교과 30%+실기 70%|정시: 수능 40%+실기 60%
접수처: 인하대 입학처(http://admission.inha.ac.kr/)
문의: 인하대학교 디자인융합학과 사무실(032-860-8170)
　　　인하대학교 디자인융합학과 홈페이지(www.inhadesign.com)
　　*기타 자세한 사항은 인하대 입학안내 홈페이지에서 참고 바랍니다.

2020학년도 디자인융합학과 수시전형 실기고사

일시: 2019.10.06 (일)
유의사항 안내: 2019.09.26 (목) 인하대 입학처 홈페이지에서 공지 예정

수시전형 실기고사종목

고사종목	실기고사 출제 내용	수험시간	화지 규
기초디자인	고사 당일 주어진 주제를 해석하여 표현	5시간	3절지

수시전형 실기고사 유의사항

1. 색채표현 가능한 모든 재료 허용
(파스텔, 입체적 첨가재료는 불허)
2. 스프레이류(픽사티브 포함) 사용불가
3. 지우개(전통지우개), 자(도형자 포함) 사용 가능

🏛 인하대학교 | 디자인융합학과

가톨릭관동대학교
CG디자인전공
2020학년도 수시전형 안내

CG · 미디어 전문가 양성

가톨릭관동대학교 CG디자인전공은 **국내 최초로 영상에서의 'CG디자인'** 전문가를 위해 개설된 학과입니다. 시각디자인, 영상디자인, 애니메이션 등에서 더욱 특화되어 컴퓨터와 영상 미디어를 중점적으로 배웁니다. 시각예술 · 미디어 분야의 최신 트렌드인 CG디자인은 전문직으로서 취업 수요도 많아질 전망입니다. CG디자인 같은 첨단 분야 외에도 학생들의 적성을 살릴 수 있는 드로잉, 캐릭터 등의 커리큘럼도 운영 중입니다.

강의실 및 교육시설

CG디자인전공의 강의실 및 교육 시설은 2016년 신축된 창조관에 위치합니다. 3D그래픽 사양의 워크스테이션이 설치된 복수의 컴퓨터실, 영상 합성 및 촬영을 위한 스튜디오인 크로마실 등이 있습니다. Canon EOS 5D Mark IV 등 다수의 카메라, ARRI 조명 등의 각종 영상 장비 및 와콤 타블렛을 50개 이상 보유 중입니다. 2018년 국내 최초로 CINTIQ PRO 전용 실기실 설치 예정입니다.(와콤 MOU 체결)

CG디자인전공 교육과정

학년	CG Supervisor	2D Media	3D Media	창의실용과정
1	·디지털영상스토리보드 ·이미지와 시간	·디지털캐릭터디자인		·CG SEMINAR
2	·디지털영상합성 ·모션그래픽스	·디지털아트워크 ·디지털미디어스튜디오 ·애니메이션워크샵 ·디지털영상실습	·3D기초 ·키네틱타이포그래피 ·3D모델링 ·모그라프	
3	·뉴미디어디자인 ·디지털미디어아트	·이미지콤퍼지션 ·미디어컨버전스	·3D애니메이션 ·3D라이팅앤렌더링 ·FX시뮬레이션 ·매치무브	·CG캡스톤디자인Ⅱ ·CG캡스톤디자인Ⅲ
4	·CG디자인포트폴리오 ·2D컴퓨터그래픽워크샵 ·CG디자인워크샵	·영상미학 ·디지털이미지론	·3D컴퓨터그래픽워크샵	·디지털영상디자인인턴쉽Ⅱ ·디지털영상디자인인턴쉽Ⅲ

모집단위 및 인원 입학 정원 40명(정원 내 모집 41명)

		학생부 종합	학생부 교과	실기 전형
수시	정원 내	·CKU종합(2) 4명	·CKU교과 15명 ·지역인재 7명	·실기일반 12명
	정원 외	고른기회 - 농어촌 4명 이내, 기초생활 및 차상위 8명 이내		
정시	다군	실기 3명		

수시전형 일정

원서접수	2019. 09. 06(금) 09:00 - 10(화) 18:00
서류제출	2019. 09. 17(화) 18:00까지 입학관리팀 접수
전형기간	2019. 09. 11(수) - 11. 7(목)
실기고사	2019. 09. 27(금)
합격자 발표	2019. 11. 8(금) 15:00
합격자 등록	2019. 12. 11(수) - 13(금)

입학원서 접수방법

인터넷 접수 '유웨이 어플라이'(www.uwayapply.com)
접수대학 '가톨릭관동대학교' 선택

실기과목

연필자유표현, 기초디자인, 발상과 표현 중 택 1
제시된 인공물 1개+자연물 1개를 기반으로 한 주제 표현
4절지 4시간, 재료 제한 없음(연필자유표현은 연필과 지우개만 사용)

편입학 전형 2020년 1월중 실시 예정

모집단위	전형요소별 반영비율(%)	전형총점
	전적대학 성적	
일반 모집단위	100	1000

4년제 대학 4학기 이상, 전문대학 졸업(예정), 기타 법령에 따른 자격자

가톨릭관동대학교 CG디자인전공(컴퓨터그래픽디자인학과)

강원도 강릉시 범일로 579번길 24 창조관 706　　TEL | 033-649-7795
입학관리팀 | 033-649-7000　입시 안내 사이트 | http://ipsi.cku.ac.kr

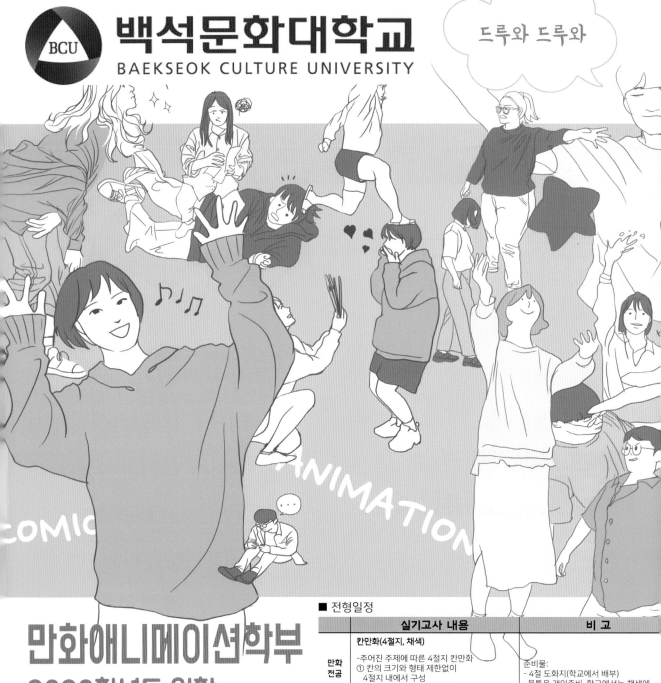

백석문화대학교
BAEKSEOK CULTURE UNIVERSITY

드루와 드루와

만화애니메이션학부
2020학년도 입학
[수시모집]

■ 전형일정

	실기고사 내용	비 고
만화 전공	**칸만화(4절지, 채색)** -주어진 주제에 따른 4절지 칸만화 ① 칸의 크기와 형태 제한없이 4절지 내에서 구성 ② 화지 및 고사시간: 4절지, 4시간 ③ 실기재료: 다양한 재료 사용 가능	준비물: - 4절 도화지(학교에서 배부) 물통은 개인준비, 학교에서는 채색에 사용될 물을 각 시험고사장 앞에 준비. - 연필, 지우개 채색도구(파렛트, 붓, 물감, 물통, 색연필
애니 메이션 전공	**상황표현(4절지, 채색)** ① 주어진 상황을 한 장(4절지) 한컷으로 표현 - 주어진 상황 장면을 1칸 1장르로 구성하여 캐릭터 또는 배경이 포함된 그림으로 표현 ② 화지 및 고사시간 : 4절 4시간 ③ 실기재료 : 다양한 재료 사용 가능	- 주의사항: 파스텔은 사용금함 (픽사티브 금지) 오일 파스텔은 가능함 라이터(건조를 위한) 사용금지

■ 실기고사 *수시, 정시 모두 실기고사 (반영비율 60%) 진행

모집시기		원서접수	면접 및 실기고사	합격자발표	합격자등록
수시	1차	'19.9.6(금) ~ 9.27.(금)	'19.10.11.(금) ~ 10.12.(토)	'19.10.25. (금)	* 예치금: '19.12.11.(수) ~13.(금)
	2차	'19.11.6.(수) ~ 11.20.(수)	'19.11.28.(목) ~ 11.29.(금)	'19.12.6. (금)	* 등록금: '20.2.6.(목) ~10.(월)
		미등록 충원	-	'19.12.14.(토) ~ 23.(월)	
정시	1차	'19.12.30.(월) ~ '20.1.13.(월)	'20.1.21.(화)~1.22.(수)	'29.1.31.(금)	'20.2.6.(목)~10.(월)
	2차	'20.1.14(화)~2.29.(토)	미실시	별도 계획에 따라 추가 안내	
		미등록 충원	-	'20.2.11.(화) ~ 20.(토)	

2020학년도 미술대학
수시모집 진학자료집

Contents

2020학년도 수시모집 주요사항

■ 2020학년도 수시모집 주요일정

구분	내용
원서접수	2019. 9. 6(금)~10(화) 중 3일 이상 ※재외국민과 외국인 특별전형: 2019.7.1(월)~10(수)
전형기간	2019. 9. 11(수)~12. 9(월)(90일) (다만, 재외국민과 외국인 특별전형은 7~8월 중 전형 권장)
합격자 발표	2019. 12. 10(화)까지
합격자 등록	2019. 12. 11(수)~13(금)(3일)
수시 미충원 충원 합격 통보마감	2019. 12. 19(목) 21:00까지
수시 미등록 충원 등록마감	2019. 12. 20(금)

■ 미술/디자인계열 선발 대학(정원 내 전형)

지역	대학수(모집인원)	대학명(모집인원)
서울	25 (1,978)	건국대(2) 경기대(16) 경희대(23) 국민대(44) 덕성여대(50) 동국대(30) 동덕여대(157) 명지대(29) 삼육대(49) 상명대(34) 서경대(37) 서울과기대(79) 서울대(102) 서울시립대(18) 서울여대(89) 성신여대(135) 세종대(96) 숙명여대(59) 이화여대(122) 중앙대(10) 추계예대(22) 한국예술종합학교(123) 한성대(92) 한양대(22) 홍익대(538)
경기	23 (1,497)	가천대(84) 강남대(45) 경기대수원(126) 경동대(32) 경희대국제(170) 단국대죽전(45) 대진대(75) 동양대(52) 명지대용인(64) 수원대(100) 신경대(21) 신한대(70) 예원예대(41) 용인대(75) 을지대성남(36) 중부대(88) 중앙대안성(87) 평택대(40) 한경대(43) 한국산기대(69) 한세대(15) 한양대ERICA(29) 협성대(90)
인천	3 (226)	인천가톨릭대(84) 인천대(59) 인하대(83)
강원	5 (352)	가톨릭관동대(38) 강릉원주대강릉(78) 강원대삼척(84) 상지대(131) 연세대원주(21)
대전	6 (536)	대전대(30), 목원대(206), 배재대(32) 우송대(86) 한남대(124) 한밭대(58)
세종	1 (375)	홍익대(375)
충남	12 (1,119)	건양대(65) 공주대(86) 남서울대(203), 단국대천안(75) 백석대(155) 상명대천안(175) 선문대(35) 세한대(74) 순천향대(10) 한국기술교육대(34) 한국전통문화대(12) 한서대(97) 호서대(98)
충북	6 (451)	건국대글로컬(144) 극동대(46) 서원대(32) 세명대(90) 중원대(31) 청주대(108)
대구	2 (323)	경북대(61) 계명대(262)
경북	11 (1,069)	경운대(30) 경일대(159) 경주대(48) 대구가톨릭대(151) 대구대(198) 대구예술대(196) 대구한의대(60) 동국대경주(35) 안동대(26) 영남대(166) 한동대(대학전체 모집)
부산	10 (1,149)	경성대(227) 고신대(24) 동명대(135) 동서대(220) 동아대(107) 동의대(91) 부경대(24) 부산대(57) 신라대(119) 영산대부산(145)
울산	1 (134)	울산대(134)
경남	6 (196)	가야대(24) 경남과기대(23) 경남대(67) 경상대(11) 인제대(57) 창원대(14)
광주	5 (494)	광주대(110) 광주여대(28) 전남대(7) 조선대(192) 호남대(157)
전남	2 (82)	목포대(23) 순천대(59)
전북	5 (328)	군산대(48) 예원예대(79) 원광대(119) 전북대(40) 전주대(42)
제주	1 (31)	제주대(31)
합계: 수시 모집인원 총 10,340명		

■ 전형유형별 대학목록

지역	대학명			
	실기위주	학생부종합	학생부교과	기타
서울	경기대, 경희대, 국민대, 덕성여대, 동국대,동덕여대, 삼육대, 상명대, 서경대, 서울과기대, 서울시립대, 서울여대, 성신여대, 숙명여대, 이화여대, 중앙대, 추계예대, 한성대	건국대, 국민대, 동덕여대, 명지대, 삼육대, 상명대, 서울과기대, 서울대, 서울여대, 성신여대, 세종대, 숙명여대, 이화여대, 중앙대, 한양대, 홍익대	동덕여대, 명지대, 삼육대, 홍익대	국민대(특기), 삼육대(예능인재), 성신여대(어학) 홍익대(논술)
경기	가천대, 강남대, 경기대수원, 경희대국제, 단국대죽전, 대진대, 동양대, 명지대용인, 수원대, 예원예대, 용인대, 을지대성남, 중부대, 중앙대안성, 평택대, 한양대ERICA, 협성대	강남대, 경기대수원, 경희대국제, 대진대, 명지대용인, 신한대, 을지대성남, 중앙대안성, 평택대, 한경대, 한국산기대, 한세대	경기대수원, 경동대, 동양대, 명지대용인, 신경대, 신한대, 을지대성남, 중앙대안성, 한국산기대, 한세대, 한양대ERICA	신경대(전공특별)
인천	인천가톨릭대, 인천대, 인하대	인하대	인천가톨릭대, 인천대, 인하대	
강원	가톨릭관동대, 강릉원주대강릉, 강원대삼척, 상지대	가톨릭관동대, 강릉원주대강릉, 강원대삼척, 상지대, 연세대원주	가톨릭관동대, 강릉원주대강릉, 강원대삼척, 상지대	
대전	대전대, 목원대, 배재대, 한남대, 한밭대	목원대, 우송대, 한밭대	우송대,	한남대(특기자)
세종		홍익대	홍익대	홍익대(적성고사)
충남	공주대, 남서울대, 단국대천안, 백석대, 상명대천안, 선문대, 세한대, 한서대, 호서대	건양대, 공주대, 상명대천안, 선문대, 세한대, 순천향대, 한서대	건양대, 공주대, 한서대, 호서대	건양대(특기자)
충북	건국대글로컬, 극동대, 서원대, 세명대, 중원대, 청주대	건국대글로컬, 한국교원대	극동대, 서원대, 세명대, 중원대	
대구	경북대, 계명대	경북대		
경북	경일대, 경주대, 대구가톨릭대, 대구대, 대구예술대, 동국대경주, 안동대, 영남대	경일대, 대구대, 대구한의대, 한동대	경운대, 경일대, 경주대, 대구대, 대구예술대 , 대구한의대, 안동대	
부산	경성대, 동명대, 동아대, 동의대, 부산대, 신라대, 영산대부산	고신대, 동명대, 동서대, 동아대, 동의대, 부경대, 부산대, 신라대	고신대, 동명대, 동서대, 동의대, 부경대, 부산대, 신라대, 영산대부산	부산대(논술)
울산	울산대	울산대		울산대(특기자)
경남	경남과기대, 경상대, 창원대	인제대	가야대, 경남대, 인제대	인제대(고른기회)
광주	조선대		광주대, 광주여대, 전남대, 조선대, 호남대	조선대(특기자)
전남	목포대, 순천대	목포대, 순천대	목포대, 순천대	순천대(특기자)
전북	군산대, 예원예대, 원광대, 전북대	전주대	예원예대, 원광대, 전북대, 전주대	전주대(특기자)
제주	제주대			제주대(특기자)

2020학년도 대입전형 주요특징

■ 2020학년도 대학수학능력 기본일정

구분	내용
시행기본계획 발표	3.26(화)
시행세부계획 공고	7.8(월)
원서 교부, 접수 및 변경	8.22(목) ~ 9.6(금)
시험 실시	11.14(목)
문제 및 정답 이의신청	11.14(목) ~ 11.18(월)
정답 확정	11.25(월)
채점	11.15(금) ~ 12.4(수)
성적 통지	12.4(수)

■ 2020학년도 수능 영역별 문항 수, 시험시간 및 선택과목

구분영역		문항 수	문항유형	배점		시험시간	출제범위(선택과목)
				문항	전체		
국어		45	5지선다형	2,3	100점	80분	화법과 작문, 독서와 문법, 문학을 바탕으로 다양한 소재의 지문과 자료를 활용하여 출제
수학 (택 1)	가형	30	1~21번 5지선다형, 22~30번 단답형	2,3,4	100점	100분	미적분II, 확률과 통계, 기하와 벡터
	나형						수학II, 미적분I, 확률과 통계
영어		45	5지선다형 (듣기 17문항, 읽기 28문항)	2,3	100점	70분	영어I, 영어II를 바탕으로 다양한 소재의 지문과 자료를 활용하여 출제
한국사(필수)		20	5지선다형	2,3	50점	30분	한국사를 바탕으로 우리 역사에 대한 기본 소양을 평가하기 위한 핵심 내용 중심으로 출제
탐구 (택 1)	사회탐구	과목당 20	5지선다형	2,3	과목당 50점	과목당 30분	생활과 윤리, 윤리와 사상, 한국 지리, 세계 지리, 동아시아사, 세계사, 법과 정치, 경제, 사회·문화 9개 과목 중 최대 택 2
	과학탐구	과목당 20	5지선다형	2,3	과목당 50점	과목당 30분	물리I, 화학I, 생명 과학I, 지구 과학I, 물리II, 화학II, 생명 과학II, 지구 과학II 8개 과목 중 최대 택 2
	직업탐구	과목당 20	5지선다형	2,3	과목당 50점	과목당 30분	농업 이해, 농업 기초 기술, 공업 일반, 기초 제도, 상업 경제, 회계 원리, 해양의 이해, 수산·해운 산업 기초, 인간 발달, 생활 서비스 산업의 이해 10개 과목 중 최대 택 2
제2외국어/ 한문		과목당 30	5지선다형	1,2	과목당 50점	과목당 40분	독일어I, 프랑스어I, 스페인어I, 중국어I, 일본어I, 러시아어I, 아랍어I, 베트남어I, 한문I 9개 과목 중 택 1

■ 2020학년도 대학입학전형 주요일정
<수시모집>

구분		내용
원서접수		2019. 9. 6(금)~10(화) 중 3일 이상 ※재외국민과 외국인 특별전형: 2019.7.1(월)~10(수)
전형기간		2019. 9. 11.(수)~12. 9.(월)(90일) (다만, 재외국민과 외국인 특별전형은 7~8월 중 전형 권장)
합격자 발표		2019. 12. 10(화)까지
합격자 등록		2019. 12. 11(수)~13(금)(3일)
수시 미충원 충원 합격 통보마감		2019. 12. 19(목) 21:00까지
수시 미등록 충원 등록마감		2019. 12. 20(금)

<정시모집>

구분		내용
원서접수		2019. 12. 26(목)~12. 31(화) 중 3일 이상
전형기간	가군	2020. 1. 2(목)~10(금)(9일)
	나군	2020. 1. 11(토)~19(일)(9일)
	다군	2020. 1. 20(월)~30(목)(11일)
합격자 발표		2020. 2. 4(화)까지
합격자 등록		2020. 2. 5(수)~7(금)(3일)
정시 미충원 충원 합격 통보마감		2020. 2. 17(월) 21:00까지
정시 미등록 충원 등록마감		2020. 2. 18(화)

<추가모집>

구분	내용
원서접수/전형일/합격자 발표	2020. 2. 20(목)~27(목) 21:00 까지
등록 기간	2020. 2. 28(금)

■ 2020학년도 대학입학전형 주요 특징
① 전체 모집인원 감소, 수시·정시 선발비율 전년과 유사

구 분	수시모집	정시모집	합계
2020학년도	268,776명(77.3%)	79,090명(22.7%)	347,866명
2019학년도	265,862명(76.2%)	82,972명(23.8%)	348,834명
2018학년도	259,673명(73.7%)	92,652명(26.3%)	352,325명

② 수시모집은 학생부, 정시모집은 수능 위주 선발

구분	전형유형	2020학년도	2019학년도
수시	학생부(교과)	147,345명(42.4%)	144,340명(41.4%)
	학생부(종합)_정원내	73,408명(21.1%)	72,712명(20.8%)
	학생부(종합)_정원외	11,760명(3.4%)	12,052명(3.5%)
	논술 위주	12,146명(3.5%)	13,310명(3.8%)
	실기 위주	19,377명(5.6%)	19,383명(5.6%)
	기타(재외국민)	4,740명(1.4%)	4,065명(1.2%)
소계		268,776명(77.3%)	265,862명(76.2%)
정시	수능 위주	69,291명(19.9%)	72,251명(20.7%)
	실기 위주	8,968명(2.6%)	9,819명(2.8%)
	학생부(교과)	281명(0.1%)	332명(0.1%)
	학생부(종합)_정원내	96명(0.0%)	93명(0.0%)
	학생부(종합)_정원외	340명(0.1%)	352명(0.1%)
	기타(재외국민)	114명(0.0%)	125명(0.1%)
소계		79,090명(22.7%)	82,972명(23.8%)
합계		347,866명(100%)	348,834명(100%)

2020학년도 수시모집 주요 변화사항

■ 모집전형 신설

대학명	학과명	전형구분	전형요소별 반영비율(%)
가톨릭관동대	CG디자인전공	CKU종합2	서류 70+면접 30
군산대	미술학과/산업디자인학과	미술	학생부 40+실기 60
동국대(서울)	한국화전공	실기	학생부 40+실기 60
선문대	시각디자인학과	일반학생(실기위주)	학생부 20+실기 80
순천향대	디지털애니메이션학과	고른기회	[1단계] 서류 100(3배수) [2단계] 서류 70+면접 30
인천가톨릭대	조형예술학과/융합디자인학과	실기우수자	[1단계] 학생부 100(5배수) [2단계] 1단계 성적 30+실기 70
전북대	미술학과	일반학생(예체능)	학생부 30+실기 70
중앙대(서울)	공간연출전공	다빈치형인재	서류 100
한밭대	시각디자인/산업디자인학과	실기우수자2	실기 100
한서대	디자인융합학과	지역인재	서류 60+학생부 교과 40

■ 모집전형 변경/폐지(정원 내 전형)

대학명	구분	2019	2020
가톨릭관동대	변경	강원인재	지역인재교과
		교과일반	CKU교과
가톨릭관동대	폐지	고른기회	-
건국대(서울)	폐지	KU예체능우수자	-
공주대	폐지	특기자전형	-
군산대	폐지	일반, 미술특기자	-
목포대	폐지	지역인재	-
전북대	폐지	특기자(예체능)	-
호원대	변경	일반(실기)	일반(학생부 100)

■ 학과개편(개편/학과명 변경/신설/폐지)

대학명	구분	2019	2020
강릉원주대(강릉)	개편	미술학과 공예조형디자인학과	조형예술 · 디자인학과
경주대	개편	융 · 복합예술디자인학부	디자인애니메이션학부(시각디자인, 만화애니메이션)
대구예술대	학과명	미술콘텐츠전공	아트&이노베이션전공
	학과명	모바일게임웹툰전공	디지털컬텐츠전공
	신설	-	모바일컨텐츠전공
대전대	폐지	서예디자인학과	-
덕성여대	개편	학과별 모집	Art&Design대학 단위로 학생 모집
동명대	학과명	산업디자인전공	산업디자인학과
		패션디자인전공	패션디자인학과
동서대	개편	디지털콘텐츠학부	영상애니메이션학과
배재대	개편	미술디자인학부	아트앤웹툰학과
상명대(서울)	신설	-	SW융합학부 애니메이션전공
상명대(천안)	개편	• 디자인학부(시각디자인, 패션디자인, 실내디자인, 세라믹디자인) • 텍스타일디자인학과, 산업디자인학과, 무대미술학과, 만화애니메이션학과	• 디자인학부(커뮤니케이션디자인전공, 패션디자인전공, 텍스타일디자인전공, 스페이스디자인전공, 세라믹디자인전공, 인더스트리얼디자인전공) • 예술학부(무대미술전공, 디지털만화영상전공, 디지털콘텐츠전공)
상지대	신설	-	패션디자인학과
		-	만화애니메이션학과
서울과기대	개편	디자인학과	산업디자인전공
			시각디자인전공
서원대	학과명	융합디자인학과	디자인학과
세명대	학과명	융합디자인학부	디자인학부
영산대(부산)	개편	문화콘텐츠학부 영화콘텐츠전공	웹툰영화학과
예원예대(전북희망)	개편	한지공간조형디자인전공 미술조형전공	융합조형디자인전공
울산대	개편	제품 · 환경디지털콘텐츠	산업디자인
			디지털콘텐츠디자인
인천가톨릭대	개편	회화과 환경조각과	조형예술학과(회화전공, 환경조각전공)
		시각디자인학과 환경디자인학과	융합디자인학과(시각디자인전공, 환경디자인전공)
한경대	개편	디자인학과	디자인건축융합학부(건축학전공, 건축공학전공, 디자인전공)
호남대	개편	미술학과 폐지	만화애니메이션학과 신설
한양대(ERICA)	폐지	서피스 · 인테리어디자인학과	-
호원대	개편	공연미디어학부(공연예술패션)	공연예술패션학과

■ 실기 강화

대학명	학과명	전형명	2019	2020
남서울대	시각정보/유리세라믹/영상예술	일반/지역인재	학생부 30+실기 70	학생부 20+실기 70
동서대	영상애니메이션학과 디자인학부	일반계고교/특성화고교	학생부 40+실기 60	학생부 30+실기 70
동아대	산업디자인학과	예능우수자	학생부 50+실기 50	학생부 45+실기 55
인천가톨릭대	조형예술학과/융합디자인학과	가톨릭지도자추천	학생부 60+면접 40	학생부 30+실기 70
중원대	산업디자인학과	실기중심	학생부 60+실기 70	학생부 10+실기 90
한밭대	시각디자인/산업디자인학과	실기우수자	학생부 60+실기 40	학생부 40+실기 60

■ 실기고사 변화

대학명	전형명	학과명	2019	2020
경기대(수원)	예능우수자	입체조형학과	발상과 표현	소조(구상두상)
경북대	실기(예능)	서양화	드로잉	소묘
		조소	드로잉	소조
경성대	실기특별	미술학과	정물소묘, 정물수채화, 수묵담채화, 조소	정물수채화 폐지, 인체수채화 추가
경주대	실기	디자인애니메이션학부	기초디자인, 발상과 표현, 사고의 전환, 포트폴리오·면접	포트폴리오·면접 폐지, 정밀묘사, 상황표현, 칸만화 추가
경희대(서울)	실기우수자	한국화	정물수묵담채화	인체수채화 추가
		회화	정물수채화	인체수채화 추가
		조소	사진모델링	인물자유표현 추가
계명대	예체능	회화과	정물수채화, 인체소묘	인체수채화 추가
		영상애니메이션과	상황표현, 기초디자인	기초디자인 폐지
공주대	일반	게임디자인학과	상황표현	발상과 표현
대구가톨릭대	일반	패션디자인과	발상과 표현, 사고의 전환, 기초디자인	정밀묘사 추가
		회화과	정물소묘, 정물수채화, 정물수묵담채화, 인체소묘 인체수채화, 인체수묵담채화	사고의 전환, 기초디자인, 상황표현 추가
대전대	실기	커뮤니케이션디자인학과	발상과 표현, 사고의 전환, 기초디자인	사고의 전환 폐지
대진대	실기우수자	회화전공	인물수채화, 인물소묘, 발상과 표현	정물화, 인물화, 발상과 표현
동덕여대	실기우수자	회화과	수채화, 수묵담채화	인물수묵담채화, 정물수묵담채화, 인물수채화, 정물수채화, 인물소묘
동서대	일반계고교/특성화고교	디자인학부	사고의 전환, 기초디자인	드로잉 추가
		영상애니메이션학과	-	사고의 전환, 기초디자인, 상황표현
동아대	예능우수자	미술학과	정물수묵담채화, 정물수채화, 인물소묘, 인물수채화, 인물두상	정물수채화 폐지
명지대(용인)	실기우수자	시각디자인/산업디자인/패션디자인전공	기초디자인, 사고의 전환	사고의 전환 폐지
목원대	일반	한국화전공	수묵담채화(정물), 수묵담채화(풍경), 정물수채화, 발상과 표현, 인물수채화, 정밀묘사	정밀묘사 폐지, 기초디자인, 정물소묘 추가
		서양화전공	정물수채화, 인물수채화, 정밀묘사, 발상과 표현	발상과 표현, 정밀묘사 폐지, 정물소묘, 인체소묘, 기초디자인 추가
		기독교미술전공	자유표현, 기초디자인, 정물수채화, 발상과 표현, 인물수채화, 사고의 전환	정물소묘 추가
		조소과	주제인물두상, 모델인물두상, 인물수채화, 인물소묘	정물소묘 추가
배재대	예술인재	아트앤웹툰학과	발상과 표현, 사고의 전환, 기초디자인, 석고소묘, 정물수채화, 인물수채화	스토리만화, 상황표현 추가
상명대(천안)	실기우수자	디자인학부, 무대미술, 디지털콘텐츠전공	사고의 전환, 발상과 표현, 기초디자인	사고의 전환 폐지
수원대	실기우수자	한국화	수묵담채화	인체소묘, 인체수묵, 수묵담채화
		회화	정물수채화	인체소묘, 인체수채화, 정물수채화
숙명여대	예능창의인재	시각·영상디자인/산업디자인/환경디자인/공예과	사고의 전환, 기초디자인	기초디자인
신한대	실기우수자	디자인학부	발상과 표현, 사고의 전환, 기초디자인	발상과 표현 폐지
영남대	일반학생	시각디자인	기초디자인, 사고의 전환	사고의 전환 폐지, 상황표현 추가
영산대(부산)	실기	디자인학부	상황표현, 발상과 표현, 사고의 전환, 기초디자인, 석고소묘	석고소묘 폐지, 컷만화 추가
용인대	일반	미디어디자인학과	사고의 전환	기초디자인
울산대	예체능	동양화	석고데상, 정물수묵채색화, 정물수채화, 정밀묘사, 사군자, 발상과 표현, 사고의 전환, 기초디자인	기초디자인 폐지
		서양화	석고데생, 정물데생, 정물수채화, 정물유화, 인체데생, 정밀묘사, 발상과 표현, 사고의 전환, 기초디자인	
		조소	석고데생, 인물두상소조, 인체데생, 정밀묘사, 발상과 표현, 사고의 전환, 기초디자인	
원광대	실기	디자인학부, 귀금속보석공예과	석고소묘, 사고의 전환, 발상과 표현, 기초디자인	석고소묘, 사고의 전환 폐지
인하대	실기	디자인융합학과	사고의 전환, 기초디자인	기초디자인
		조형예술학과	자유소묘	인물소묘
조선대	실기	현대조형미디어전공	정물자유표현, 발상과 표현, 소조(인물/기물), 기초디자인	정물자유표현, 기물소조 폐지
창원대	학업성적우수	한국화전공	석고소묘, 정물소묘, 발상과 표현, 수묵담채	인체소묘, 발상과 표현, 수묵담채
		실용조각전공	석고소묘, 정물소묘, 발상과 표현, 조소	인체소묘, 발상과 표현, 조소
		서양화전공	정물소묘, 정물수채화, 인체수채화	인체소묘, 정물수채화, 인체수채화
청주대	예체능	디자인·조형학부	기초디자인, 사고의 전환 3절	기초디자인, 사고의 전환 4절
추계예대	일반학생	판화과	개념드로잉	인물연필소묘, 인물수채화, 정물수채화
한남대	일반	회화전공	소묘, 정물수채화, 인물수채화, 수묵담채화	상황표현 추가
한양대(서울)	특기자	응용미술교육과	발상과 표현, 기초디자인	기초디자인

아래 내용은 대학별 실기위주 전형을 정리한 내용이다. 모집인원은 전형 전체를 의미하는 내용이니 세부내용은 대학별 요강을 참고하길 바란다.
(실기고사 종목별 모집인원 아님)

회화실기

[인물·정물수묵담채화]

지역	대학	학과명	모집인원	세부사항
서울	경희대	한국화전공	7	정물/인체
	동국대	한국화전공	15	정물
	동덕여대	회화과	18	정물/인물
	덕성여대	Art&Design대학	50	정물
	성신여대	동양화과	20	정물
	숙명여대	한국화전공	7	인물
	추계예대	동양화과	7	정물/인물
경기·인천	대진대	현대한국화전공	12	정물
	수원대	한국화	15	인체/정물
	인천대	한국화전공	7	정물
	중앙대	한국화전공	13	정물
강원	강릉원주대	미술전공	14	정물
대전·충청	건국대	조형예술학과	28	정물/인물
	단국대(천안)	동양화전공	24	정물
	목원대	미술교육과	14	정물/풍경
		한국화전공	13	
	한남대	미술교육과	20	정물
		회화전공	25	
대구·경북	경북대	한국화	7	수묵채색
	대구가톨릭대	회화과	21	정물/인체
	대구대	현대미술전공	24	정물/인물
	동국대	미술학과	35	정물
	안동대	미술학과	10	정물
	영남대	회화전공	40	인물
부산·울산·경남	경성대	미술학과	28	정물
	동아대	미술학과	25	정물
	동의대	서양화전공	9	정물
		한국화·한국조형전공	7	정물
	부산대	한국화전공	5	정물
	신라대	창업예술학부	64	정물
	울산대	동양화	6	정물
		섬유디자인학	18	
	창원대	한국화전공	5	정물
광주·전라	예원예대	융합조형디자인전공	21	정물
	전북대	한국화	8	정물
	조선대	한국화전공	8	정물/인물

지역	대학	학과명	모집인원
대전·충청	건국대	조형예술학과	28
	단국대(천안)	서양화전공	21
	목원대	기독교미술	14
		한국화전공	13
		서양화전공	8
		기독교미술전공	8
	배재대	아트앤웹툰학과	32
	서원대	디자인학과	32
	청주대	아트앤패션전공	20
	한남대	미술교육과	20
		회화전공	25
대구·경북	계명대	회화과	32
	대구가톨릭대	회화과	21
	대구대	현대미술전공	24
	대구예술대	아트&이노베이션전공	17
	동국대	미술학과	35
	안동대	미술학과	10
	영남대	회화전공	40
부산·울산·경남	경남과기대	텍스타일디자인학과	23
	창원대	서양화전공	5
	동의대	서양화전공	9
		한국화·한국조형전공	7
	신라대	창업예술학부	64
	울산대	동양화	6
		서양화	18
		섬유디자인학	18
광주·전라	예원예대	융합조형디자인전공	21
	전북대	한국화	8
		서양화	8
	조선대	서양화전공	13

[정물수채화]

지역	대학	학과명	모집인원
서울	경희대	회화전공	10
	동덕여대	회화과	18
	추계예대	판화과	8
경기·인천	강남대	미술문화복지전공	15
	대진대	현대한국화전공	12
	수원대	서양화	15
	인천가톨릭대	조형예술학과	27
	인천대	서양화전공	7
강원	강릉원주대	미술전공	14

[인물수채화]

지역	대학	학과명	모집인원
서울	경희대	회화전공	10
	동국대	서양화전공	15
	동덕여대	회화과	18
	숙명여대	서양화전공	7
	추계예대	판화과	8
경기	수원대	서양화	15
대전·충청	건국대(글로컬)	조형예술학과	28
	공주대	만화애니메이션학부	23
	단국대(천안)	서양화전공	21
	목원대	미술교육과	14
		한국화전공	13
		서양화전공	8
		기독교미술전공	8
		조소과	16
	배재대	아트앤웹툰학과	32
	한남대	미술교육과	20
		회화전공	25

지역	대학	학과명	모집인원
대구 · 경북	계명대	회화과	32
	대구가톨릭대	회화과	21
	대구대	현대미술전공	24
	대구예술대	아트&이노베이션전공	17
부산 · 울산 · 경남	경상대	미술교육과	11
	경성대	미술학과	28
	동아대	미술학과	25
	부산대	서양화전공	5
	신라대	창업예술학부	64
	울산대	서양화	18
	창원대	서양화전공	5
광주· 전라	전북대	서양화	8
	조선대	서양화전공	13

[소묘]

지역	대학	학과명	모집인원	세부사항
서울	동덕여대	회화과	18	인물소묘
	숙명여대	한국화전공	7	인체소묘
		서양화전공	7	인체소묘
	중앙대	공간연출전공	7	소묘
	추계예대	동양화과	7	인물소묘
		판화과	8	
경기 · 인천	대진대	현대한국화	12	정물소묘
	수원대	한국화	15	인체소묘
		회화	15	
	인천대	한국화전공	7	인체소묘
		서양화전공	7	인체소묘
	인하대	조형예술학과	14	인물소묘
대전 · 충청	목원대	미술교육과	14	정물소묘 인체소묘
		서양화전공	8	
		조소과	8	
	목원대	한국화전공	13	정물소묘
		기독교미술전공	8	
	배재대	아트앤웹툰학과	32	석고소묘
	서원대	디자인학과	32	석고소묘
	세한대	디자인학과	26	정밀묘사
	한남대	미술교육과	20	정물소묘
		회화전공	25	
대구 · 경북	경북대	한국화	7	연필소묘
		서양화	8	소묘
	경주대	디자인애니메이션학부	20	정밀묘사
	계명대	회화과	32	인체소묘
	대구가톨릭대	패션디자인과	26	정밀묘사
		금속·주얼리디자인과	24	정밀묘사
		회화과	21	정물소묘/인체소묘
	대구대	현대미술전공	24	정물소묘/인물소묘
	대구예술대	아트&이노베이션전공	17	정밀묘사/정물소묘/ 인물소묘/석고소묘
		시각디자인전공	21	정밀묘사
		K-패션디자인전공	10	정밀묘사
		건축실내디자인전공	21	석고소묘/정밀묘사
	안동대	미술학과	10	석고소묘/정물소묘
	영남대	회화전공	40	소묘
부산 · 울산 · 경남	경남과기대	텍스타일디자인학과	23	석고소묘
	경상대	미술교육과	11	인체소묘
	경성대	미술학과	28	정물소묘
	동명대	시각디자인학과	34	석고소묘
	동아대	미술학과	25	인물소묘
		공예학과	25	정물소묘

지역	대학	학과명	모집인원	세부사항
부산 · 울산 · 경남	동의대	시각디자인전공	14	석고소묘
		산업디자인전공	14	석고소묘
		공예디자인전공	14	석고소묘
		서양화전공	9	석고소묘 정밀묘사
		한국화·한국조형전공	7	석고소묘 정밀묘사
	울산대	서양화	18	석고데생 정밀묘사 인체데생
		조소	8	
		섬유디자인학	18	
		동양화	6	석고데생 정밀묘사
	신라대	창업예술학부	64	석고소묘 정물소묘
	창원대	한국화전공	5	인체소묘
		실용조각전공	4	인체소묘
		서양화전공	5	인체소묘
광주 · 전라 · 제주	군산대	미술학과	20	정물소묘
	예원예대	융합조형디자인전공	21	정물소묘
	제주대	미술학과	15	인체소묘
	조선대	시각디자인학과	26	석고소묘
		디자인학부	64	
		디자인공학과	28	

조소실기

[인물두상]

지역	대학	학과명	모집인원
서울	경희대	조소	6
	성신여대	조소과	20
경기 · 인천	경기대	입체조형학과	20
	대진대	도시공간조형	10
	수원대	조소	15
	인천가톨릭대	조형예술학과	27
	중앙대	조소전공	13
강원	강릉원주대	미술전공	14
대전 · 충청	목원대	미술교육과	14
		조소과	16
	한남대	미술교육과	20
대구 · 경북	동국대	미술학과	35
	안동대	미술학과	10
부산 · 경남	경성대	미술학과	28
	동아대	미술학과	25
	동의대	서양화전공	9
		한국화·한국조형전공	7
	부산대	조소전공	7
	신라대	창업예술학부	64
	창원대	실용조각전공	4
광주 ·전라	전북대	조소	8
	조선대	현대조형미디어전공	15

[주제가 있는 소조]

지역	대학	학과명	모집인원
서울	경희대	조소	6
대전 ·충청	단국대(천안)	조소전공	10
	목원대	조소과	16
경북	영남대	트랜스아트전공	30

[상황표현]

지역	대학	학과명	모집인원
경기	명지대	영상디자인전공	7
	예원예대	만화게임영상전공	19
	중부대	만화애니메이션학전공	44
대전·충청	건국대	디자인학부	63
		미디어학부	53
	공주대	만화애니메이션학부	23
	극동대	만화·애니메이션학과	25
	남서울대	영상예술디자인학과	49
	대전대	영상애니메이션학과	13
	목원대	만화웹툰학과	29
	배재대	아트앤웹툰학과	32
	백석대	디자인영상학부	155
	세한대	디자인학과	26
		만화애니메이션학과	38
	청주대	디지털미디어디자인전공	20
		만화애니메이션전공	24
	한남대	회화전공	25
	한서대	영상애니메이션학과	17
	호서대	애니메이션트랙	25
대구·경북	경일대	만화애니메이션학과	25
	경주대	디자인애니메이션학부	20
	계명대	영상애니메이션과	32
	대구가톨릭대	회화과	21
	대구대	영상애니메이션디자인학전공	25
	대구예술대	아트&이노베이션전공	17
		영상애니메이션전공	22
		모비일컨텐츠전공	18
	영남대	시각디자인학과	40
부산	경성대	영상애니메이션학부	20
	동서대	영상애니메이션학과	40
광주·전라	순천대	만화애니메이션학과	19
	예원예대	애니메이션전공	19
	조선대	만화·애니메이션학과	21

[칸만화/스토리보드]

지역	대학	학과명	모집인원
경기	예원예대	만화게임영상전공	19
	중부대	만화애니메이션학전공	44
대전·충청	극동대	만화·애니메이션학과	25
	남서울대	영상예술디자인학과	49
	대전대	영상애니메이션학과	13
	목원대	만화애니메이션과	29
	배재대	아트앤웹툰학과	32
	백석대	디자인영상학부	155
	상명대 천안	디지털만화영상전공	22
	세한대	디자인학과	26
		만화애니메이션학과	38
	청주대	만화애니메이션전공	24
	한서대	영상애니메이션학과	17
	호서대	애니메이션트랙	25
경북	경일대	만화애니메이션학과	25
	경주대	디자인애니메이션학부	20
	대구대	아트&이노베이션전공	17
		영상애니메이션디자인학전공	25
		영상애니메이션전공	22
		디지털게임웹툰전공	14
		모비일컨텐츠전공	18
	대구예술대	영상애니메이션전공	22
		디지털게임웹툰전공	14
광주·전라	순천대	만화애니메이션학과	19
	예원예대	애니메이션전공	19
	조선대	만화·애니메이션학과	21

[기초디자인]

지역	대학	학과명	모집인원
서울	덕성여대	Art&Design대학	50
	동덕여대	디지털공예과	25
		패션디자인학과	17
		시각&실내디자인학과	26
		미디어디자인학과	14
		패션디자인학과(야)	17
	삼육대	아트앤디자인학과	46
	상명대	생활예술전공	20
	서경대	시각정보디자인학과	10
		생활문화디자인학과	10
	서울과기대	산업디자인전공	14
		시각디자인전공	15
		도예학과	13
		금속공예디자인학과	17
		조형예술학과	17
	서울시립대	시각디자인전공	14
		공업디자인전공	4
	서울여대	산업디자인학과	16
		공예전공	16
		시각디자인전공	14
	성신여대	산업디자인학과	20
		공예과	23
	숙명여대	시각·영상디자인과	6
		산업디자인과	11
		환경디자인과	11
		공예과	17
	한성대	ICT디자인학부(주)	72
	한양대	응용미술교육과	22
경기·인천	가천대	시각디자인	30
		산업디자인	20
	강남대	유니버설비주얼디자인전공	30
	경기대	디자인비즈학부	30
	경희대(국제)	산업디자인학과	15
		시각디자인학과	13
		환경조경디자인학과	8
		의류디자인학과	7
		디지털콘텐츠학과	15
	단국대(죽전)	도예과	15
		커뮤니케이션디자인전공	15
		패션산업디자인전공	15
	대진대	시각정보디자인전공	18
		제품환경디자인전공	18
	명지대	시각디자인전공	13
		산업디자인전공	13
		패션디자인전공	13
		영상디자인전공	6
	수원대	커뮤니케이션디자인	20
		패션디자인	20
		공예디자인	15
	신경대	뷰티디자인학과	16
	신한대	디자인학부	10
	예원예대	금속조형디자인전공	18
	용인대	미디어디자인학과	46
	을지대(성남)	의료홍보디자인학과	26
	인천가톨릭대	융합디자인학과	37
	인천대	디자인학부	37
	인하대	디자인융합학과	30
		의류디자인학과(실기)	12
	중부대	산업디자인학전공	44
	평택대	커뮤니케이션디자인학과	20
		패션디자인및브랜딩학과	10

지역	대학	학과명	모집인원
경기·인천	협성대	생활공간디자인학과	30
		산업디자인학과	30
		시각조형디자인학과	30
강원	가톨릭관동대	CG디자인전공	12
	강릉원주대	미술전공	14
		도자디자인전공	11
		섬유디자인전공	11
		패션디자인학과	6
	강원대(삼척)	멀티디자인학과	40
		생활조형디자인학과	40
	상지대	생활조형디자인학과	20
		산업디자인학과	20
		시각·영상디자인학과	25
대전·충청	건국대	디자인학부	63
		미디어학부	53
		조형예술학과	28
	공주대	조형디자인학부	31
	극동대	만화·애니메이션학과	25
	남서울대	시각정보디자인학과	63
		유리세라믹디자인학과	63
		영상예술디자인학과	49
	단국대(천안)	공예전공	20
	대전대	커뮤니케이션디자인학과	17
	목원대	미술교육과	14
		한국화전공	13
		서양화전공	8
		기독교미술전공	8
		시각디자인학과	25
		산업디자인학과	26
		섬유패션디자인학과	22
		도자디자인학과	14
	배재대	아트앤웹툰학과	32
	백석대	디자인영상학부	155
	상명대(천안)	디자인학부	92
		무대미술전공	21
		디지털콘텐츠전공	13
	선문대	시각디자인학과	25
	세명대	디자인학부	40
	세한대	디자인학과	26
	중원대	산업디자인학과	15
	청주대	시각디자인전공	12
		공예디자인전공	16
		아트앤패션전공	20
		디지털미디어디자인전공	20
		산업디자인전공	16
	한남대	융합디자인전공	76
		미술교육과	20
	한밭대	시각디자인학과	26
		산업디자인학과	26
	한서대	디자인융합학과	60
	호서대	시각디자인학과	25
		산업디자인학과	20
		실내디자인학과	12
대구·경북	경북대	디자인학과	5
		섬유패션디자인학부	20
	경일대	만화애니메이션학과	25
		디지털미디어디자인학과	12
	경주대	디자인애니메이션학부	20
	계명대	공예디자인과	32
		산업디자인과	32
		패션디자인과	30

지역	대학	학과명	모집인원
대구·경북	계명대	텍스타일디자인과	30
		사진미디어과	34
		시각디자인과	40
	대구가톨릭대	시각디자인과	28
		산업디자인과	26
		디지털디자인과	26
		패션디자인과	26
		금속·주얼리디자인과	24
		회화과	21
	대구대	영상애니메이션디자인학전공	25
		생활조형디자인학전공	22
		시각디자인학과	28
		산업디자인학과	19
		패션디자인학과	18
		실내건축디자인학과	20
	대구예술대	아트&이노베이션전공	17
		시각디자인전공	21
		영상애니메이션전공	22
		K-패션디자인전공	10
		건축실내디자인전공	21
		모바일컨텐츠전공	18
	동국대	미술학과	35
	영남대	트랜스아트전공	30
		시각디자인학과	40
		산업디자인학과	28
		생활제품디자인학과	28
부산·울산·경남	경상대	미술교육과	11
	경성대	디자인학부	44
		영상애니메이션학부	20
		금속공예디자인전공	10
		도자공예전공	9
		가구디자인전공	9
		텍스타일디자인전공	9
	동명대	시각디자인학과	34
	동서대	영상애니메이션학과	40
		디자인학부	93
	동아대	산업디자인학과	35
		공예학과전공	25
	동의대	시각디자인전공	14
		산업디자인전공	14
		공예디자인전공	14
		서양화전공	9
		한국화·한국조형전공	7
	신라대	창업예술학부	64
	울산	섬유디자인학	18
		실내공간디자인학	16
		산업디자인학	10
		디지털콘텐츠디자인학	11
		시각디자인학	18
광주·전라·제주	군산대	산업디자인학과	28
	예원예대	융합조형디자인전공	21
		시각디자인전공	17
	원광대	귀금속보석공예과	25
		디자인학부	57
	전북대	가구조형디자인	8
	제주대	멀티미디어디자인전공	6
		문화조형디자인전공	6
	조선대	현대조형미디어전공	15
		시각디자인학과	26
		디자인학부	64
		디자인공학과	28

[사고의 전환]

지역	대학	학과명	모집인원
서울	덕성여대	Art&Design대학	50
	삼육대	아트앤디자인학과	46
	상명대	생활예술전공	20
	서울여대	공예전공	16
	성신여대	뷰티산업학과	16
경기 · 인천	가천대	시각디자인	30
		산업디자인	20
	대진대	시각정보디자인전공	18
		제품환경디자인전공	18
	신경대	뷰티디자인학과	16
	신한대	디자인학부	10
	예원예대	금속조형디자인전공	18
	인천대	디자인학부	37
	평택대	커뮤니케이션디자인학과	20
		패션디자인및브랜딩학과	10
강원	강릉원주대	도자디자인전공	11
		섬유디자인전공	11
	강원대(삼척)	멀티디자인학과	40
		생활조형디자인학과	40
	상지대	생활조형디자인학과	20
		산업디자인학과	20
		시각 · 영상디자인학과	25
대전 · 충청	건국대	디자인학부	63
		미디어학부	53
		조형예술학과	28
	공주대	조형디자인학부	31
	남서울대	시각정보디자인학과	63
		유리세라믹디자인학과	63
	목원대	미술교육과	14
		기독교미술전공	8
		시각디자인학과	25
		산업디자인학과	26
		섬유패션디자인학과	22
		도자디자인학과	14
	배재대	아트앤웹툰학과	32
	백석대	디자인영상학부	155
	서원대	디자인학과	32
	선문대	시각디자인학과	25
	세한대	디자인학과	26
	중원대	산업디자인학과	15
	청주대	시각디자인전공	12
		공예디자인전공	16
		산업디자인전공	16
	한남대	미술교육과	20
		융합디자인전공	76
	한밭대	시각디자인학과	26
		산업디자인학과	26
	한서대	디자인융합학과	60
	호서대	시각디자인학과	25
		산업디자인학과	20
		실내디자인학과	12
대구 · 경북	경북대	디자인학과	5
	경일대	디지털미디어디자인학과	12
	경주대	디자인애니메이션학부	20
	대구가톨릭대	시각디자인과	28
		산업디자인과	26
		디지털디자인과	26
		패션디자인과	26
		금속 · 주얼리디자인과	24
		회화과	21

지역	대학	학과명	모집인원
대구 · 경북	대구대	생활조형디자인학전공	22
		시각디자인학과	28
		산업디자인학과	19
		패션디자인학과	18
		실내건축디자인학과	20
	대구예술대	아트&이노베이션전공	17
		시각디자인전공	21
		K-패션디자인전공	10
		건축실내디자인전공	21
		모바일컨텐츠전공	18
	동국대	미술학과	35
	영남대	산업디자인학과	28
		생활제품디자인학과	28
부산 · 울산 · 경남	경남과기대	텍스타일디자인학과	23
	경상대	미술교육과	11
	경성대	디자인학부	44
		영상애니메이션학부	20
		금속공예디자인전공	10
		도자공예전공	9
		가구디자인전공	9
		텍스타일디자인전공	9
	동명대	시각디자인학과	34
	동서대	영상애니메이션학과	40
		디자인학부	93
	동아대	산업디자인학과	35
		공예학과	25
	동의대	시각디자인전공	14
		산업디자인전공	14
		공예디자인전공	14
		서양화전공	9
		한국화·한국조형전공	7
	신라대	창업예술학부	64
	울산대	동양화	6
		서양화	18
		조소	8
		섬유디자인학	18
		실내공간디자인학	16
		산업디자인학	10
		디지털콘텐츠디자인학	11
		시각디자인학	18
광주 · 전라	군산대	산업디자인학과	28
	예원예대	융합조형디자인전공	21
		시각디자인전공	17

[발상과 표현]

지역	대학	학과명	모집인원
서울	삼육대	아트앤디자인학과	46
	서경대	시각정보디자인학과	10
		생활문화디자인학과	10
		무대패션전공	7
	서울여대	공예전공	16
경기	강남대	유니버설비주얼디자인전공	30
	대진대	회화전공	15
		현대한국화전공	12
		시각정보디자인전공	18
		제품환경디자인전공	18
	수원대	커뮤니케이션디자인	20
		패션디자인	20
		공예디자인	15
	신경대	뷰티디자인학과	16
	예원예대	금속조형디자인전공	18
		만화게임영상전공	19
	중부대	산업디자인학전공	44
	평택대	커뮤니케이션디자인학과	20
		패션디자인및브랜딩학과	10
	협성대	생활공간디자인학과	30
		산업디자인학과	30
		시각조형디자인학과	30
강원	가톨릭관동대	CG디자인전공	12
	강릉원주대	도자디자인전공	11
		섬유디자인전공	11
		패션디자인학과	6
	강원대(삼척)	멀티디자인학과	40
		생활조형디자인학과	40
	상지대	생활조형디자인학과	20
		산업디자인학과	20
		시각·영상디자인학과	25
대전·충청	건국대	디자인학부	63
		미디어학부	53
		조형예술학과	28
	공주대	게임디자인학과	12
		조형디자인학부	31
	극동대	만화·애니메이션학과	25
	남서울대	시각정보디자인학과	63
		유리세라믹디자인학과	63
	대전대	커뮤니케이션디자인학과	17
	목원대	기독교미술전공	8
		시각디자인학과	25
		산업디자인학과	26
		섬유패션디자인학과	22
		도자디자인학과	14
	배재대	아트앤웹툰학과	32
	백석대	디자인영상학부	155
	상명대(천안)	디자인학부	92
		무대미술전공	21
		디지털콘텐츠전공	13
	서원대	디자인학과	32
	선문대	시각디자인학과	25
	세명대	디자인학부	40
	세한대	디자인학과	26
	중원대	산업디자인학과	15
	청주대	시각디자인전공	12
		공예디자인전공	16

지역	대학	학과명	모집인원
대전·충청	청주대	아트앤패션전공	20
		디지털미디어디자인전공	20
		산업디자인전공	16
	한남대	미술교육과	20
		융합디자인전공	76
	한서대	디자인융합학과	60
	호서대	시각디자인학과	25
		산업디자인학과	20
		실내디자인학과	12
대구·경북	경일대	디지털미디어디자인학과	12
	경주대	디자인애니메이션학부	20
	대구가톨릭대	시각디자인과	28
		산업디자인과	26
		디지털디자인과	26
		패션디자인과	26
		금속·주얼리디자인과	24
	대구예술대	아트&이노베이션전공	17
		시각디자인전공	21
		건축실내디자인전공	21
		모바일컨텐츠전공	18
	동국대	미술학과	35
부산·울산·경남	경성대	디자인학부	44
		금속공예디자인전공	10
		도자공예전공	9
		가구디자인전공	9
		텍스타일디자인전공	9
	동명대	시각디자인학과	34
	동의대	시각디자인전공	14
		산업디자인전공	14
		공예디자인전공	14
	부산대	가구목칠전공	3
		도예전공	3
		섬유금속전공	3
	신라대	창업예술학부	64
	울산대	동양화	6
		서양화	18
		조소	8
		섬유디자인	18
		실내공간디자인학	16
		산업디자인학	10
		디지털콘텐츠디자인학	11
		시각디자인학	18
	창원대	한국화전공	5
		실용조각전공	4
광주·전라·제주	순천대	영상디자인학과	8
	예원예대	시각디자인전공	17
		애니메이션전공	19
	원광대	귀금속보석공예과	25
		디자인학부	57
	전북대	가구조형디자인	8
	제주대	멀티미디어디자인전공	6
		문화조형디자인전공	6
	조선대	현대조형미디어전공	15
		시각디자인학과	26
		디자인학부	64
		디자인공학과	28

기타실기

지역	대학	학과명	모집인원	세부사항
서울	경기대	애니메이션영상학과	16	상상으로 4컷 표현하기
	국민대	회화전공	17	[1단계] 주제가 있는 회화 [2단계] 아이디어 스케치와 글쓰기
	덕성여대	Art&Design대학	50	색채소묘
	삼육대	아트앤디자인학과	46	기초조형
	서경대	무대기술전공	10	[1단계] 희곡분석/이미지스케치 [2단계] 실기구술고사
	서울과기대	조형예술학과	17	인물과 정물이 있는 상황
	서울대	디자인학부 공예전공	15	통합실기평가 (기초소양, 전공적성)
		디자인학부 디자인전공	23	
		동양화과	16	
		서양화과	21	
		조소과	20	
	서울여대	현대미술전공	17	발상과 묘사(색채) -정물, 인물
	성신여대	서양화과	20	인체표현, 정물표현
	이화여대	동양화전공	14	[실기1]드로잉 [실기2]제시된 대상과 주제에 의한 표현 (조소는 환조)
		서양화전공	18	
		조소전공	13	
		도자예술전공	13	
		섬유예술전공	14	
		패션디자인전공	10	
	추계예대	판화과	8	개념드로잉
	한성대	ICT 디자인학부(주)	72	창조적표현
		ICT 디자인학부(야)-게임일러스트레이션	20	게임상황표현
경기	가천대	동양화	7	자유표현
		서양화	12	
		조소	15	점토 자유표현
	경기대	한국화·서예학과	20	서예(한글, 한문)
	경희대(국제)	도예학과	15	점토조형
	대진대	회화전공	15	정물화
				인물화
		도시공간조형전공	10	기초조형
	신경대	뷰티디자인학과	16	뷰티일러스트레이션
	용인대	회화학과	27	정물자유발상표현
	중앙대	서양화전공	13	인체수채화+정물
		공예전공	4	대상과 조건에 의한 디자인 실기평가
		산업디자인전공	5	
		시각디자인전공	6	
강원	가톨릭관동대	CG디자인전공	12	연필자유표현
대전·충청	목원대	기독교미술전공	8	자유표현
		도자디자인학과	14	물레성형
대구·경북	경일대	만화애니메이션학과	25	캐릭터디자인
		디지털미디어디자인학과	12	자유표현
		사진영상학부	44	자작 사진 10매, 자작 영상 1점
	계명대	사진미디어과	34	포트폴리오
	대구대	산업디자인학과	19	아이디어스케치&랜더링

지역	대학	학과명	모집인원	세부사항
대구·경북	대구예술대	사진영상미디어전공	16	포트폴리오 수록내용 (사진, 영상, 기타)
		영상애니메이션전공	22	캐릭터디자인
		K-패션디자인전공	10	패션일러스트
				인물화
		건축실내디자인전공	21	평면제도
				기초조형제작
				사물, 공간스케치
		디지털게임웹툰전공	14	2페이지 만화 그리기
		모바일컨텐츠전공	18	캐릭터디자인
		아트&이노베이션전공	3	포트폴리오 실기
		예술치료전공	4	포트폴리오
	영남대	트랜스아트전공	30	사진·영상 포트폴리오 심사 및 구술고사
부산·울산	경북대	조소	7	소조
	동서대	디자인학부	93	드로잉
	신라대	창업예술학부	64	문인화
	울산대	동양화	6	사군자
		서양화	18	정물유화
광주·전라	순천대	영상디자인학과	8	콘티제출 및 설명
	조선대	한국화전공	8	정물자유표현

수능/학생부 최저학력기준

대학명	전형명	학과명	수능/학생부 최저학력기준
경기대(수원)	교과성적우수자	서양화·미술경영학과	수능 국어, 수학 가/나, 영어, 탐구(1개 과목)를 모두 응시하고 상위 2개 영역의 등급 합이 7 등급 이내(한국사 6등급 이내)
경북대	실기(예능)	미술학과	국어, 영어, 탐구 3개 영역 중 1개 영역 4등급 이내(한국사 응시)
경상대	실기	미술교육과	국어, 수학(가/나), 영어, 탐구 중 3개 영역의 합이 13 등급 이내, 한국사 응시 필수
국민대	특기자	디자인학과	3학년 1학기까지 학교생활기록부 전체 과목 중 석차 2등급 이내인 과목이 3개 이상인 자
		공예학과	3학년 1학기까지 학교생활기록부 전체 과목 중 석차 3등급 이내인 과목이 3개 이상인 자
동덕여대	학생부교과우수자	큐레이터학과	국어, 영어, 수학(가/나), 사탐/과탐(선택영역 내 2과목 평균) 중에서 2개 영역 합이 7등급 이내, 수능 한국사 필수 응시
부경대	교과성적우수인재 I	패션디자인학과	3개 영역 합 10등급 이내(한국사 영역 제외)
	교과성적우수인재 II		국어 포함 2개 영역 합 7등급 이내, 영어 3등급 이내(한국사 영역 제외)
부산대	학생부교과	디자인학과/예술문화영상	국어, 수학 가/나, 영어, 사회/과학탐구 영역 중 상위 3개 영역 등급 합 7 이내&한국사 4등급 이내
	논술	예술문화영상	국어, 수학 가/나, 영어, 사회/과학탐구 영역 중 상위 3개 영역 등급 합 7 이내&한국사 4등급 이내
	실기	미술학과/조형학과	국어, 수학 가/나, 영어, 사회/과학탐구 영역 중 2개 영역 등급 합 8 이내&한국사 4등급 이내
상명대(서울)	학생부교과우수자	애니메이션전공	국어, 수학 가/나, 영어, 사탐/과탐(1개 과목) 중 2개 영역 등급 합 7 이내
서울대	지역균형	미술대학	4개 영역(국어, 수학, 영어, 탐구) 중 3개 영역 이상 2등급 이내
	일반	디자인학부, 서양화과	4개 영역(국어, 수학, 영어, 탐구) 중 3개 영역 이상 3등급 이내
		동양화과	5개 영역(국어, 수학, 영어, 한국사, 탐구) 중 3개 영역 이상 3등급 이내
		조소과	4개 영역(국어, 수학, 영어, 탐구) 중 2개 영역 이상 3등급 이내
		디자인학부(비실기)	4개 영역(국어, 수학, 영어, 탐구) 중 3개 영역 이상 2등급 이내
연세대(원주)	학교생활우수자/강원인재/기회균형	디자인예술학부(인문/사연)	인문: 국어, 수학 가/나, 탐구(사/과) 중 2개 합이 7 이내(영어 3등급 이내, 한국사 필수응시) 자연: 국어, 수학 가, 과탐 중 2개 합이 7 이내(영어 3등급 이내, 한국사 필수응시)
인천대	교과성적우수자	디자인학부	국어, 수학 가/나, 영어, 사회/과학탐구(상위 1과목) 중 2개 영역 등급 합 6 이내 (한국사 필수 응시)
인하대	학생부교과	의류디자인학과(일반)	국어, 수학 가/나, 영어, 사회/과학탐구(1과목) 중 3개 영역의 합 7등급 이내, 한국사 필수응시
	특성화고교졸업자		국어, 수학 가/나, 영어 중 1개 영역 3등급 이내, 한국사 필수응시
이화여대	예체능서류	디자인학부	예체능서류전형: 국어, 수학, 영어, 탐구 중 3개 영역 등급 합 8 이내 (탐구는 상위 1과목 반영)
전북대	일반	미술학과(가구조형디자인)	국어, 영어, 탐구 등급 합 13 이내
중앙대(안성)	학생부 교과	실내환경디자인/패션디자인전공	국어, 수학 가/나, 영어, 사/과탐(1과목) 중 2개 영역 등급 합 5 이내(한국사 4등급 이내)
한경대	일반	디자인건축융합학부	수학과 그 외 3개 영역 중 1개 영역 등급 합 8 이내
한국교원대	특수교육대상자	미술교육과	국어, 수학, 영어, 탐구 중 2개 영역이 각 4등급 이내(한국사 필수 응시)
한국산기대	교과우수자	산업디자인/디자인공학/ 융합디자인전공	수능 4개 영역[국어, 수학 가/나, 영어, 탐구(사회/과학 중 1과목)] 중 2개 영역 합 6등급 (수학 가형 포함시 7등급) 이내, 한국사 응시 필수
한양대(ERICA)	학생부교과	디자인대학	국어, 수학 가/나, 영어, 사과탐(1), 한국사를 필수 응시하고 2개 등급 합 6 이내 (한국사 영역은 응시 여부만 반영)
홍익대(서울)	미술우수자/교과우수자/ 학교생활우수자/논술	미술계열	국어, 수학 가/나, 영어, 사탐/과탐 영역 중 3개 영역 등급 합 8 이내 *한국사 4등급 이내
		예술학과/캠퍼스자율전공 (인문·예능)	국어, 수학 가/나, 영어, 사탐/과탐 영역 중 3개 영역 등급 합 6 이내 *한국사 4등급 이내
		캠퍼스자율전공(자연·예능)	국어, 수학 가, 영어, 과탐 영역 중 3개 영역 등급 합 7 이내 *한국사 4등급 이내
	농어촌학생	미술계열	국어, 수학 가/나, 영어, 사탐/과탐 영역 중 1개 영역 3등급 이내 *한국사 5등급 이내
		예술학과	국어, 수학 가/나, 영어, 사탐/과탐 영역 중 1개 영역 2등급 이내 *한국사 5등급 이내
홍익대(세종)	교과우수자/학교생활우수자/ 미술우수자/학생부적성	미술계열	국어, 수학 가/나, 영어, 사탐/과탐 영역 중 2개 영역 등급 합 7 이내
		캠퍼스자율전공(인문·예능)	국어, 수학 가/나, 영어, 사탐/과탐 영역 중 2개 영역 등급 합 8 이내
		캠퍼스자율전공(자연·예능)	국어, 수학 가, 영어, 과탐영역 중 2개 영역 등급 합 9 이내
	농어촌학생	미술계열	국어, 수학 가/나, 영어, 사탐/과탐 영역 중 1개 영역 4등급 이내

2020학년도 미술대학 수시모집 학생부 반영방법

■ 모집전형 신설

대학	학년별 반영비율(%)			전형요소별 반영비율(%)			국민공통교과 반영(1학년)	선택교과 반영(2·3학년)	점수산출 활용지표
	1	2	3	교과	출석	기타	반영교과목	반영교과목	
가야대	100			100	-	-	국어, 영어, 수학 중 우수 6개 과목/사회(역사/도덕포함), 과학, 중 우수 2개 과목		석차등급
가천대	100			100	-	-	국어, 영어교과별 각 50% 반영 / 상위등급 5과목(반영교과의 과목이 5과목 미만일 경우 이수한 교과목만 반영)		석차등급
가톨릭관동대	30	40	30	100	-	-	국어, 영어, 사회교과 전 과목		석차등급
강남대	100			100	-	-	국어, 수학, 영어, 사회교과 중 상위 12개 과목 반영		석차등급 또는 백분율
강릉원주대(강릉)	100			100	-	-	전 교과		석차등급
강원대(삼척)	100			83	17		국어, 영어, 미술		석차등급
건국대(글로컬)	20	80		100	-	-	국어, 영어, 수학, 사회/도덕/역사, 과학	국어, 영어, 수학, 사회/도덕/역사	석차등급
건국대(서울)	100			100	-	-	국어 30+수학 25+영어 25+사회 20		석차등급 및 이수단위
건양대	100			100	-	-	국어, 영어, 수학, 사회/과학 교과 중 교과별 최고 1개 과목 [학년별 4개(국어, 영어, 수학, 사회/과학 교과별 1개 과목) 과목 총 12개 과목 반영]		석차등급
경기대(서울)	100			100	-	-	전 교과		석차등급 및 이수단위
경기대(수원)	100			100	-	-	전 교과 / *교과성적우수전형: 교과 90+출결 10		석차등급 및 이수단위
경남과기대	20	40	40	90	10	-	국어·사회과목군, 수학·과학과목군, 외국어과목군		석차등급
경남대	100			90	10	-	국어·수학·영어교과 중 우수한 8개 과목+사회(역사/도덕 포함)·과학과 중 우수한 2개 과목		석차등급
경동대	100			90	10	-	전 교과		석차등급
경북대	20	40	40	100	-	-	국어, 영어, 사회		석차등급
경상대	100			100	-	-	국어, 영어, 수학, 사회/과학 교과의 전 과목		석차등급
경성대	100			100	-	-	국어, 영어, 수학, 사회교과에서 각 2과목씩	지정교과로 선택한 8과목을 제외한 전체과목 중에서 2과목	석차등급
경운대	100			90	10	-	(국어+영어+수학) 교과에서 6과목 선택 (사회+과학) 교과에서 상위 3과목 선택		석차등급
경일대	33.3	33.3	33.3	90	10	-	국어, 수학, 사회, 과학 교과 중 학년별 상위 3개 교과(교과별1과목)		석차등급
경주대	100			100	-	-	국어, 수학, 영어, 사회(역사/도덕)교과 학년별 상위 3과목씩 선택하여 반영		석차등급
경희대(서울·국제)	100			70		30(출석 봉사)	국어, 영어		석차등급
계명대	100			70	30	-	국어, 영어, 교과 전 과목		석차등급
고신대	100			100	-	-	국어, 영어, 수학, 과학(사회)교과 각 2과목(심화교과 포함) 총 8과목		석차등급
공주대	100			90	10	-	전 교과 전 과목		석차등급
광주대	30	40	30	72	8	-	국어, 영어, 수학, 사회/과학 총 4개 교과		석차등급
광주여대	30	40	30	70.2	29.8	-	1, 2, 3학년 국어, 수학, 영어 필수 사회, 과학 교과 중 택 1		석차등급
국민대	100			100	-	-	국어, 영어교과 이수 전 과목		석차등급
군산대	30	40	30	90	10	-	국어, 외국어(영어), 사회(역사/도덕 포함), 과학 교과에서 이수한 전 과목		석차등급
극동대	20	80		90	10	-	국어, 영어, 수학, 사회, 과학 중 2과목	국어, 영어, 수학, 사회, 과학, 외국어 교과 중 8과목	석차등급
남서울대	20	40	40	90	-	10(봉사)	국어, 수학, 영어, 사회, 과학 학년 학기별 학기당 상위 3과목, 총 15과목 반영		석차등급
단국대(죽전·천안)	100			100	-	-	국어(40%), 영어(50%), 사회(10%)		석차등급
대구가톨릭대	100			80	20	-	국어, 영어교과 중 상위 각 3개 과목, 사과/과학교과 중 상위 2개 과목		석차등급
대구대	100			70	30	-	국어, 영어, 수학, 사회, 과학 학년별 상위 2개 교과의 전 과목		석차등급/이수단위
대구예술대	100			100	-	-	전 과목		석차등급
대구한의대	100			100	-	-	국어, 수학, 영어, 과학 상위 10과목 / *교과면접전형: 교과 80+출결 20		석차등급
대전대	100			90	10	-	[1학년] 국어, 영어, 수학, 사회(도덕 포함)·과학 교과군별 최우수 1과목씩 4과목 [2,3학년] 국어, 영어, 수학, 사회(도덕 포함)·과학 교과군별 최우수 3과목씩 12과목 / ※교과군 반영비율(%): 국어 30, 영어 30, 수학 20, 사회·과학 20		석차등급
대진대	100			100	-	-	국어, 영어교과 전 과목		석차등급
덕성여대	30	30	40	100	-	-	국어, 영어, 사회 이수 전 과목		석차등급
동국대(경주)	100			100	-	-	학년 구분 없이 국어, 영어, 상위 3과목 총 6과목		석차등급
동국대(서울)	100			50	25	25	국어, 영어, 수학, 사회, 과학		석차등급
동덕여대	100			100	-	-	[필수] 국어, 영어교과 전 과목 [선택] 사회, 수학, 과학교과 중 1교과 전 과목		석차등급
동명대	100			100	-	-	국어, 영어, 수학, 사회, 과학교과 중 상위 8과목 반영. 단 국어, 영어, 수학교과 중에서 3과목 필수 반영, 과목 중복 가능, 단위수 반영 안함. / *창의인재전형: 교과 40+출결 30+기타 30 반영		석차등급
동서대	100			100	-	-	국어, 영어, 수학교과 중 3과목, 전 과목 중 7과목 총 10과목 반영		석차등급
동아대	100			100	-	-	국어, 수학, 영어, 사회 교과에서 각 1과목	국어, 영어, 수학, 사회 교과에서 각 2과목	석차등급
동양대	100			90	10	-	전교과 전과목 반영 / 국어 30%, 영어 30%+수학 10%+사회 20%, 과학/기타 10%		석차등급
동의대	100			100	-	-	국어, 수학, 영어교과 중 석차등급 상위 8과목	필수교과에서 반영한 8과목을 제외하고 국어, 수학, 영어, 사회(역사/도덕 포함), 과학교과 중 석차등급 상위 4과목	석차등급
명지대(서울)	100			100	반영		국어, 영어, 수학, 과학교과 이수 전 과목		석차등급 및 이수단위
명지대(용인)	100			100	반영		국어, 영어 이수 전 과목		석차등급 및 이수단위
목원대	30	30	40	100	-	-	국어, 외국어(영어), 수학, 사회, 과학 교과 중 교과별 1과목씩 이수단위가 높은 학년별 4개 과목을 반영		석차등급
목포대	100			90	10	-	국어, 수학, 사회(도덕)교과군 이수 전 과목		석차등급
배재대	100			100	-	-	-국어, 영어, 수학 교과별 우수 과목 순 12과목(60%)		석차
							-한국사(필수) 1과목, 사회, 제2외국어 교과에서 우수 과목 순 3과목(40%)		등급
백석대	30	30	40	90	10	-	국어, 수학, 영어, 사회(역사·도덕 포함), 과학 교과 중 상위 3개 교과 전 과목		석차등급
부경대	100			90	10	-	국어, 수학, 영어, 사회교과 이수 전 과목		석차등급 및 이수단위
부산대	20	40	40	100	-	-	(인문·사회/예·체능계)국어, 영어, 수학, 사회(역사/도덕 포함)교과 전 과목 (자연계)국어, 영어, 수학, 과학교과 전 과목 / *논술전형: 교과 66.7+기타 33.3 반영 / *특성화고교출신자전형: 국어, 수학, 영어, 전문교과 전 과목		석차등급
삼육대	100			100	-	-	국어, 영어, 수학, 사회, 또는 과학 중 3교과 반영		석차등급

대학	학년별 반영비율(%)			전형요소별 반영비율(%)			국민공통교과 반영(1학년)	선택교과 반영(2·3학년)	점수산출 활용지표
	1	2	3	교과	출석	기타	반영교과목	반영교과목	
상명대(서울)	100			100	-	-	국어, 수학, 영어 교과의 전 교과목 성적 반영		석차등급
상명대(천안)	100			100	-	-	국어, 영어, 사회 교과의 전 교과목 성적 반영		석차등급
상지대	100			75	25	-	국어, 영어, 사회 / *교과전형: 교과 90+출결 5 반영 / *학생부종합전형: 교과 30+출결 10+기타 60 반영		석차등급
서경대	100			100	-	-	국어교과, 사회교과별 상위 3개 과목씩 총 9과목		석차등급
서울과기대	100			100	-	-	국어, 영어, 사회(역사, 도덕 포함)		석차등급
서울시립대	100			100	-	-	국어, 영어 교과의 전과목		원점수, 평균, 표준편차
서원대	100			100	-	-	국어 상위 3과목, 영어 상위 3과목, 수학 상위 2과목, 탐구 상위 2과목 총 10과목 반영 / *정원외 모든전형: 교과 80+출결 20 반영		석차등급
선문대	100			100	-	-	국어, 수학, 영어, 사회(역사·도덕 포함), 과학 교과 중 15개 과목 반영		석차등급
성신여대	20	40	40	90	10	-	국어, 영어, 수학 또는 사회		석차등급
세명대	30	30	40	100	-	-	국어, 영어, 수학, 사회/과학, 제2외국어 교과 중 우수 4과목 / *특성화고교전형: 1학년 50+2학년 50 반영		석차등급
세한대	40	60		100	-	-	국어, 영어, 수학, 사회(도덕), 과학교과에서 4과목	국어, 영어, 수학, 사회(도덕), 과학교과에서 6과목	석차등급
수원대	100			100	-	-	국어, 영어, 사회 교과 내 학생이 이수한 모든 과목		석차등급 및 이수단위
순천대	100			83.33	16.67	-	국어, 영어, 수학, 사회(도덕 포함)교과에서 이수한 반영 교과목		석차등급
숙명여대	100			100	-	-	국어, 사회(도덕 포함), 외국어(영어)교과에 속한 전 과목		석차등급
신경대	100			100	-	-	지정(4)_국어, 영어군에서 학기별로 각각 1개 교과목 반영 / 선택(2)_국어, 영어군을 제외한 나머지 교과군에서 학기별로 1개 교과목 반영	2학년: 선택(6)_전 교과군 중에서 학기별로 3개 교과목 반영. 단, 학기별 1개 교과군에서 1개 교과목만 선택 / 3학년: 선택(6)_전 교과군 중에서 학기별로 3개 교과목 반영. 단, 학기별 1개 교과군에서 1개 교과목만 선택	석차등급
신라대	100			100	-	-	국어, 영어, 수학, 사회(역사/도덕 포함), 과학 5개 교과 중 상위 8과목 반영 / *자기추천자전형: 교과 30+기타 70 반영		석차등급
신한대	가장 우수한 첫 번째 학기 50, 우수한 두 번째 학기 50			100	-	-	전 과목		석차등급
안동대	100			100	-	-	국어 30+수학 20+영어 30+사회 20		석차등급
연세대(원주)	100			60	40		국어, 수학, 영어, 사회, 과학 관련 과목		표준점수
영남대	100			85	10	5	국어, 영어, 사회(역사/도덕 포함)	국어, 영어, 사회(역사/도덕 포함)	석차등급
영산대(부산)	100			100	-	-	국어(한문 포함), 영어, 수학, 사회(국사, 도덕 포함), 과학, 미술 교과목 중 성적이 우수한 8과목 반영		석차등급
예원예대	30	50	20	90	10	-	전 과목		석차등급
용인대	100			100	-	-	국어, 영어, 수학, 사회(역사/도덕), 과학, 기술·가정 교과 중 성적이 가장 좋은 4개 과목(학년별 4과목)		석차등급
우송대	30	30	40	90	10	-	국어(한문포함), 수학, 영어, 사회, 과학 교과 중 택4과목	국어, 수학, 외국어, 사회/과학 교과 중 1과목씩 학년별 4과목	석차등급
울산대	100			90	10	-	국어 2과목, 수학 1과목, 영어 2과목, 사회/과학 2과목 총 7과목		석차등급
원광대	30	30	40	93.3	6.7	-	전 교과로 지원자가 이수한 편제상의 모든 보통 교과목 반영		석차등급
울지대(성남)	100			100	-	-	국어, 외국어(영어), 수학, 사회, 과학 이수 전 과목		석차등급
이화여대	100			100	-	-	국어, 수학, 영어, 사회(역사/도덕 포함), 과학, 예술(미술)(상위 30단위)		석차등급
인제대	100			100	-	-	영어 교과 2과목, 국어 또는 수학 교과 3과목, 자율 교과 4과목		석차등급
인천가톨릭대	20	40	40	100	-	-	반영 과목 수: 1학년 : 4개 과목 2학년 : 4개 과목 3학년 : 4개 과목 / 반영 교과: 국어, 수학, 영어, 외국어(영어), 과학, 사회 교과 중 선별		등급
인천대	100			100	-	-	교과성적우수자전형: 국어군 30%+수학군 20%+영어군 30%+사회(역사·도덕 포함) 20% ~해당 교과에 속한 모든 과목 반영 / 실기우수자전형: 국어 40%+영어 30%+사회(역사·도덕 포함) 30% ~해당 교과에 속한 모든 과목 반영		석차등급
인하대	20	40	40	100	-	-	국어, 수학, 영어, 사회 / *학생부교과전형: 국어, 수학, 영어, 사회 / *특성화고교졸업자전형: 전 과목		석차등급
전남대	100			90	10	-	국어, 영어, 사회·도덕		석차등급
전북대	100			90	10	-	국어, 영어, 미술교과 전 과목, 한국사 과목		이수단위/석차등급
전주대	30	40	30	100	-	-	[공통교과] 이수한 전 교과 [선택교과] 국어, 영어, 사회(역사/도덕 포함), 과학 교과		석차등급
제주대	30	70		100	-	-	국어, 영어, 사회(역사/도덕) 반영교과에서 이수한 전 교과목		석차등급
조선대	100			90	10	-	국어, 수학, 영어, 사회(도덕포함), 과학 교과별 학생이 이수한 전 교과목		석차등급
중부대	100			100	-	-	필수: 국어, 외국어(영어), 수학 / 선택: 사회, 과학 / 전체 학년 국어 5과목, 영어 5과목, 수학 5과목, 사회/과학교과 중 성적 상위 10개 과목 반영 / *총 25과목 반영, 반영과목이 없을 경우 부족과목 수 만큼 최저등급 적용		석차등급
중앙대(서울)	100			66.6	33.4		국어, 영어, 사회교과 전 과목		석차등급
중앙대(안성)	100			75	25		국어, 영어, 사회교과 전 과목 / *학생부교과전형 모집요강 참조		석차등급
중원대	100			100	-	-	국어, 영어, 수학, 사회, 과학 5개 교과군에서 석차등급이 우수한 3과목씩 반영		석차등급
창원대	30	70		90	10	-	국어, 영어, 수학, 사회 각각 1과목	국어, 영어, 수학, 과학 각각 2과목	석차등급
청주대	100			100	-	-	국어 상위 2개, 영어 상위 3개, 수학 상위 3개, 사회/과학/제2외국어 상위 2개		원점수/평균점수/표준편차
추계예대	100			80	20	-	전과목		석차등급
한국산기대	100			100	-	-	국어, 수학, 영어, 사회 또는 과학(사회/과학 중 이수단위 수가 많은 교과 반영) 각 교과별 상위 5개 과목 / *KPU인재전형: 전 교과 전 과목		석차등급
한남대	30	30	40	100	-	-	석차등급이 부여된 과목 모두 반영		석차등급
한밭대	100			90	10	-	국어, 수학, 영어: 상위 5과목 반영 / 사회: 상위 3과목 반영		석차등급
한서대	100			90	10	-	국어 2과목, 외국어 2과목, 수학 2과목, 사회/과학 2과목 총 8과목 반영		석차등급
한성대	100			100	-	-	국어, 수학, 사회 이수 전 과목 / *특성화전형: 전 과목		석차등급
한세대	30	30	40	100	-	-	국어, 영어, 사회 이수 전 과목		석차등급
한양대(ERICA)	100			100	-	-	*학생부교과전형: 국어, 영어, 수학 이수 전 과목 / *재능우수자전형: 국어, 영어, 사회 이수 전 과목		석차등급
협성대	100			100	-	-	국어, 영어, 사회		석차등급
호남대	30	40	30	83	17	-	국어, 영어, 수학, 사회(과학) 교과 중 각 교과별 석차등급 우수과목 택1 (학기별 4과목 *5학기=총 20과목 반영)		석차등급
호서대	30	35	35	90	10	-	국어, 영어, 수학, 사회, 과학 중 상위 3개 교과 전과목 / * 학년별 상위 3개 자동계산 (탐구 2개는 안됨)		석차등급
호원대	50	50		100	-	-	국어, 영어, 수학, 사회, 과학 교과의 전체 이수과목 평균		석차등급, 이수단위
홍익대(서울·세종)	100			100	-	-	국어, 영어, 예술(미술), 택 1(수학/사회/과학)		석차등급

2020학년도 특기자전형 지원 가능 대학

*()안은 실질반영비율

서울

■ 경희대학교

전형	학과명	모집인원	2019 지원율	전형요소별 반영비율(%)	지원자격
실기 우수자	한국화	7	15.60	[1단계] 학생부 30+실적평가 70 (10배수) [2단계] 1단계 성적 10+실기평가 90	고교 졸업(예정)자 또는 법령에 따라 이와 같은 수준 이상의 학력이 있다고 인정되는 자로서, 아래의 인정 대회에서 고교 입학(검정고시 합격자는 중학교 졸업학력 검정고시 합격일) 이후 해당 특기분야에 개인 입상 실적이 있어야 한다.
	회화	10	23.17		
	조소	6	19.80		

■ 국민대학교 조형대학

전형	학과명	모집인원	2019 지원율	전형요소별 반영비율(%)	지원자격
특기자	공업디자인학과	2	4.50	학생부 10(19.23)+면접 30(57.69) +입상실적 60(23.08)	국내 고등학교 졸업(예정)자/최근 3년 이내(개최일 기준 2016년 10월 이후)에 본교가 주최하는 조형실기대회 및 산 업통상자원부 주최 한국청소년디자인전람회 또는 국내 정 규 4년제 대학 주최 전국규모 미술·디자인·조형분야 실기 대회에 출전하여 개인전 상위 입상한 자/3학년 1학기까지 3 개 학기 이상의 본교 지정교과목 석차(과목, 학기 또는 학년 (계열)별) 성적이 있는 자
	시각디자인학과	1	5.00		
	금속공예학과	2	8.00		
	도자공예학과	2	7.00		
	의상디자인학과	2	5.00		
	공간디자인학과	2	4.50		
	영상디자인학과	3	7.00		
	자동차·운송디자인학과	2	3.50		

[대회등급 및 인정등위 분류표]

대회명	주최기간	대회등급	인정등위	
본교 전국 고등학생 조형실기대회	국민대학교	A	1	대상
			2	금상
			3	은상
			4	동상
			5	특선
한국청소년디자인 전람회	산업통상자원부	B	최고상이면서 최상위 등위를 1위로 간주하여 4위 이내	
전국 규모 미술·디자인·조형분야 실기대회	국내 정규 4년제 대학			

[배점표]

대회등급 \ 등위	1	2	3	4	5
A	600	580	560	540	520
B	540	520	500	480	–

경기

■ 한세대학교

전형	학과명	모집인원	2019 지원율	전형요소별 반영비율(%)	지원자격
예능우수자	시각정보디자인학과	3	5.00	면접 30+수상실적 70	국내 정규 고등학교 졸업자 및 2020년 2월 졸업예정자 또는 국내고등학교 졸 업학력 검정고시 합격자 또는 법령에 의하여 이와 동등 이상의 학력이 있다고 인정 된 자로 아래 각호 중 하나에 해당하는 자 ①4년제 대학교 주최 전국규모 미술·디자인 공모전 상위 3위 이내 입상자 ②정부기관에서 주최한 디자인 공 모전에서 상위 3위 이내 입상자 ③한국청소년디자인전람회(산업통상자원부 주최)에서 상위 3위 이내 입상자
	실내건축디자인학과	3	3.67		
	섬유패션디자인학과	3	3.67		

■ 한양대학교

전형	학과명	모집인원	2019 지원율	전형요소별 반영비율(%)	지원자격
재능우수자	주얼리·패션디자인학과	4	13.00	학생부 20+수상실적 80	2017년 2월 이후 국내 정규고교 졸업(예정)자로서 아래 대회에서 3 위 이내 개인 입상자 ①대회종류: 국제 실기대회 / 주최기관: 국제기능올림픽, 유네스코 ②대회종류: 대학 주최 실기대회 / 주최기관: 건국대(서울), 경희대 (서울, 국제), 국민대, 단국대, 세종대, 한양대
	산업디자인학과	2	4.00		
	커뮤니케이션디자인학과	3	5.50		
	영상디자인학과	3	4.50		

대전/충청

■ 목원대학교

전형	학과명	모집인원	2019 지원율	전형요소별 반영비율(%)	지원자격
특기자	한국화전공	1	4.00	입상실적 100	가. 국내 고등학교 졸업(예정)자 나. 모집단위 별 인정대회 목록 참조
	서양화전공	1	5.00		
	조소과	1	1.00		
	시각디자인학과	2	6.00		
	산업디자인학과	2	5.00		
	섬유패션디자인학과	2	3.00		
	도자디자인학과	2	2.50		

[인정대회 및 지원자격]

학과	인정대회 및 지원자격
미술학부 (한국화전공, 서양화전공)	-전국 4년제 대학교 주최 고등학교 미술 실기대회 입상자 (특선이상) -전국광역시·도 또는 특별자치시·도 교육청 주최 고등학교 미술실기대회 입상자 (특선이상) -한국화 전공 : 입상실적은 수묵담채화(정물, 풍경, 인물), 소묘(정물, 석고, 풍경, 인체)의 해당 분야만 인정 -서양화 전공 : 입상실적은 수채화(정물, 풍경, 인물), 소묘(정물, 석고, 풍경, 인체)의 해당분야만 인정 ※최근 3년이내 입상실적(2017-2019) / ※지원자격 : 합산점수 100점 이상
조소과	-전국 4년제 대학교 주최 고등학교 미술 실기대회 입상자 (특선이상) -전국광역시·도 또는 특별자치시·도 교육청 주최 고등학교 미술실기대회 입상자 (특선 이상) -입상실적은 소조, 인물수채화, 소묘 분야만 인정 ※최근 3년이내 입상실적(2017-2019) / ※지원자격 : 합산점수 100점 이상
디자인계열 (시각디자인, 산업디자인, 섬유·패션디자인, 도자디자인)	-전국 4년제 대학교 주최고등학교 미술, 디자인, 만화, 애니메이션 실기대회 입상자(특선이상) -한국디자인진흥원 주최 전국고등부 산업디자인전람회 입상자(특선이상) : 산업디자인과만 해당 -전국광역시·도 또는 특별자치시·도 교육청 주최 고등학교 미술실기대회 입상자(특선 이상) -전국, 국제 기능경기대회 1,2,3위 입상자, 단, 도자(도자기 및 공예분야)는 지방 기능경기대회 1,2,3위 우수상 이상 입상자 -전국 기능경기대회 분야: 시각(그래픽디자인), 산업(제품디자인), 섬유·패션디자인(자수, 의상디자인, 한복), 도자(도자기) -국제 기능경기대회 분야: 시각(그래픽디자인), 산업(제품디자인), 섬유·패션디자인(자수, 의상디자인, 한복) ※최근 3년 이내 수상실적(2017-2019) / ※지원자격: 합산점수 100점 이상 / ※공통사항: 대회규모 고려 차별 적용

[입상자 평가 기준표]

규모	인정대회별	내용	평가점수	비고
전국 4년제 대학교 주최 고등학교 미술실기대회	모집단위별 인정대회 및 지원자격 모집요강 참조	대상(1등에 준하는 상)	100점	*지원자격: 합산점수 100점 이상 *입상기준은 목원대학교 기준에 준함
		최우수상(2등에 준하는 상)	90점	
		우수상(3등에 준하는 상)	80점	
		장려상	30점	
		특선	20점	
17개 시·도 교육청 주최 (전국 광역시·도 도는 특별자치 시·도 교육청 주최 규모)		대상(1등에 준하는 상)	70점	
		최우수상(2등에 준하는 상)	60점	
		우수상(3등에 준하는 상)	50점	
		장려상	20점	
		특선	10점	

■ 한남대학교

전형	학과명	모집인원	2019 지원율	전형요소별 반영비율(%)	지원자격
디자인특기자	융합디자인전공	3	3.67	학생부 40(46)+입상실적 60(54)	국내 고등학교 졸업(예정)자 또는 초·중등교육법에 의거 고등학교 졸업자와 동등 학력을 인정받는 자로 최근 3년 이내(국제기능올림픽대회는 4년 이내)에 아래 수상실적이 있는 자(외국고교 졸업자 제외). 아래 인정대회 참고.

[지원자격 인정대회]

대회 구분	대회명	주최	인정 범위	해당종목
국제대회	국제기능올림픽대회	국제기능올림픽대회 한국위원회	국가대표로 선발된 자	그래픽디자인, 웹디자인(및 개발), 목공, 가구, 도자기(전국대회)
전국대회	전국기능경기대회	고용노동부	금상, 은상, 동상 입상자	
	한국청소년디자인전람회	산업통상자원부	대상, 금상, 은상, 동상 입상자	각 부문
미술실기대회	전국고등학교 미술실기대회	국내 4년제 대학	최고위상을 1위로 간주한 3위 이내 입상자	각 부문

[입상자 평가 기준표]

기준점수	입상 실적
600점	국제기능올림픽대회 국가대표로 선발된 자
550점	전국기능경기대회 금상, 은상, 동상 입상자 / 한국청소년디자인전람회 대상, 금상, 은상, 동상 입상자
500점	4년제 종합대학 주최 전국고등학교 미술 실기대회 분야별로 최고위상을 1위로 간주한 1위 입상자
450점	4년제 종합대학 주최 전국고등학교 미술 실기대회 분야별로 최고위상을 1위로 간주한 2위 입상자
400점	4년제 종합대학 주최 전국고등학교 미술 실기대회 분야별로 최고위상을 1위로 간주한 3위 입상자

울산

■ 울산대학교

전형	학과명		모집인원	2019 지원율	전형요소별 반영비율(%)	지원자격
특기자	건축학부	실내공간디자인학	3	2.00	수상실적 70+면접 30	1. 고교 재학 시 우리 대학교 및 4년제 대학 주최 디자인 실기대회에서 특선(5등)이상 입상자 ※미술 또는 디자인 관련 실기대회 '기초디자인 부문', '사고의 전환 부문', '발상과 표현 부문' 수상자 ※수상실적확인서에 등위가 표기되지 않은 경우 지원불가 2. 고교 재학 시 한국디자인진흥원(KIDP) 주최 한국청소년디자인전람회 고등학생부 개인 특선이상 입상자 3. 고교 재학 시 전국기능경기대회 개인 우수상(5위) 이상 입상자 가. 주최: 한국산업인력공단(지방 기능경기대회는 제외) 나. 경기직종: 그래픽디자인, 제품디자인, 애니메이션, 게임디자인, 웹디자인 및 개발
	디자인학부	산업디자인학	3	1.83		
		디지털콘텐츠디자인학	3			
		시각디자인학	3	1.33		
	미술학부	섬유디자인학	3	2.00		

전라/제주

■ 목포대학교

전형	학과명	모집인원	2019 지원율	전형요소별 반영비율(%)	지원자격
특기자	미술학과 (시각디자인 및 조형회화)	2	2.50	학생부 50(교과 28, 출석 6) +입상실적 50(66)	고교 졸업(예정)자 또는 이와 동등 이상의 학력이 있다고 인정되는 자로서 국제·전국 규모의 미술대회(디자인분야 포함)에서 수상등위 3위 이내 개인 또는 단체 입상한 자

[입상자 평가 기준표]

모집단위	입상실적 배점		
	1등급(500점)	2등급(450점)	3등급(400점)
미술학과	• 국제규모의 대회 1, 2, 3위 입상자 / • 전국규모의 대회 1위 입상자	• 전국규모의 대회 2위 입상자	• 전국규모의 대회 3위 입상자

■ 순천대학교

전형	학과명	모집인원	2019 지원율	전형요소별 반영비율(%)	지원자격
특기자	만화애니메이션학과	2	4.50	[1단계] 학생부 60+입상실적 40 (3~5배수) [2단계] 1단계 성적 83.3+면접 16.7	가. 고등학교 졸업(예정)자로서 학교생활기록부 제출이 가능한 자 또는 고등학교 졸업학력 검정고시 출신자로서 검정고시 성적증명서 제출이 가능한 자 나. 위의 지원자격을 갖춘 자로서 각 모집단위별로 요구하는 자격기준을 갖춘 자
	패션디자인학과	1	2.00		

[전공별 세부 지원자격]

분야	모집단위	모집인원	세부 지원자격
예능	만화애니메이션학과	2	• 고등학교 재학 중 전국 4년제 대학, 전국 만화·애니메이션관련 협회 및 학회, 미술 관련 법인(영리, 사단, 재단), 기초지방자치단체장(교육장 포함) 및 동급 이상의 정부기관 또는 지방자치단체에서 주최하는 전국단위 만화·애니메이션 공모전 5등위 이내(1등위~5등위) 입상자
	패션디자인학과	1	• 고등학교 재학 중 지방, 전국, 국제기능대회 5등위 이내(1등위~5등위) 입상자 • 고등학교 재학 중 전국 4년제 대학, 법인(영리, 사단, 재단), 광역자치단체장(교육감 포함) 및 동급 이상의 정부기관 또는 지방자치단체, 패션·의류학 학회 및 협회 이상에서 주최하는 패션관련 공모전 또는 대회 5등위 이내 (1등위~5등위) 입상자 • 기능사자격증(양장, 한복), GTQ 또는 패션관련 자격증(사단법인 이상) 소지자

■ 원광대학교

전형	학과명	모집인원	2019 지원율	전형요소별 반영비율(%)	지원자격
특기자	미술학과	2	4.00	학생부 33.3+ 특기실적 66.7	국내 고등학교 졸업(예정)자 또는 법령에 의해 동등 이상의 학력이 있다고 인정된 자로서 특기분야별 지원 자격을 갖춘 자. (특기실적 인정기간: 2017.3.1.~2019.9.17.) 1. 행정기관, 언론기관, 대학 등 본교가 인정하는 공신력 있는 단체에서 주최한 미술 실기대회 및 기능경연대회 또는 공모전 개인입상자 중 전공에 관련된 자 2. 전공에 관련된 분야의 국가공인 기능자격증 소유자, 기능경기대회(지방기능경기대회 포함) 개인입상자 3. 중요 무형문화재 이수 장학생 이상자
	귀금속보석공예과	3	3.00		
	디자인학부	3	3.33		

[실기대회 등급 구분]

등급	주최/주관/후원기관
A	원광대, 경상대, 경희대, 조선대, 상명대, 홍익대, 성신여대, 전북대, 국민대, 청주대, 수원대, 목원대, 한남대, 계명대, 성균관대, 세종대, 단국대, 영남대, 건국대, 경남대, 동아대, 서울과학기술대, 숙명여대, 한양대 주최 미술 실기대회 입상자
	국제기능경기(올림픽)대회 동상 이상 입상자
	중요 무형문화재 전수조교 이상
B	대구한의대, 상지대, 건양대, 신라대, 대구예대, 울산대, 세한대, 대전대, 전주대, 동서대, 제주대, 배재대, 경주대, 계원예술대, 광주대, 대구가톨릭대, 삼육대, 선문대, 연세대, 동명대, 한세대, 목포대 주최 미술 실기대회 입상자
	전국기능경기대회 동상 이상 입상자
	중요 무형문화재 전수 장학생 이상
C	기타 경시대회 입상자
	지방기능경기대회 장려상 이상 입상자

※입상실적 평가기준 및 전공 관련 국가인정 자격증 내역 모집요강 참조

■ 전주대학교

전형	학과명	모집인원	2019 지원율	전형요소별 반영비율(%)	지원자격
특기자	산업디자인학과	2	4.67	학생부 30+입상실적 70	고등학교 졸업(예정)자 또는 이와 동등 이상의 학력자로서 다음 중 아래 내용 중 해당하는 자 ①고교 입학 이후 국가기관, 지방자치단체, 행정기관, 교육기관 주최의 전국 규모 미술, 디자인 실기대회에서 입상한 자(최근 3년) ②고교 입학 이후 전국 또는 지방기능경기대회 공예디자인, 산업디자인(제품디자인), 시각디자인 분야 입상자 ③공예, 산업디자인 분야 국가자격증소지자(금속재료시험기능사, 보석가공기능사, 귀금속가공기능사, 금속도장기능사, 염색기능사(날염, 칠염), 자수기능사, 목공예기능사, 칠기기능사, 제품응용모델링기능사, 실내건축기능사, 컴퓨터그래픽스운용기능사, 웹디자인기능사 등)

[입상실적 및 자격증 세부 배점표]

	구분	50점	30점	20점	10점
입상실적	전국규모 미술/디자인 실기대회	대상, 금상, 은상, 최우수상	동상, 우수상	특선	장려상, 입선
	전국기능경기대회	금상, 은상, 동상	우수상, 장려상		
	지방기능경기대회		금상, 은상, 동상	우수상, 장려상	
국가 자격증	공예, 산업디자인 분야	자격증 1개당 20점 부여			

■ 제주대학교

전형	학과명		모집인원	2019 지원율	전형요소별 반영비율(%)	지원자격
예체능 특기자	산업디자인학부	멀티미디어디자인전공	2	3.50	학생부 50(35)+입상실적 50(65)	고등학교 졸업자(2020년 2월 졸업예정자 포함) 또는 법령에 의하여 이와 동등 이상의 학력 소지자로서 다음 각 모집단위에서 정한 지원자격 요건을 갖춘 자. ①고등학교 재학 중 정부조직법상 중앙행정기관의 장, 광역자치단체(특별시·광역시·도)의 장, 교육감, 한국디자인진흥원, 4년제 대학이 주최한 산업디자인분야 각종 대회 및 공모전에서 3위 이내 입상자 ②검정고시 출신자는 검정고시 합격일(성적증명서의 과목 최종 합격 연월일) 이전 3년 이내 입상 실적 인정기준을 충족한 자 ※입상실적은 공모전을 포함하여 모두 개인입상만 인정(단체입상 제외)
		문화조형디자인전공	2	4.00		

[입상실적 등위별 점수]

구분	인정대회	입상등위	점수
A그룹	중앙행정기관의 장, 전국 4년제 대학, 한국디자인진흥원이 주최한 대회	1위	500점
		2위	475점
		3위	450점
B그룹	광역자치단체장, 도(광역시 포함)교육청이 주최한 대회	1위	450섬
		2위	400점
		3위	350점

■ 조선대학교

전형	학과명		모집인원	2019 지원율	전형요소별 반영비율(%)	지원자격
특기자	회화학과	서양화전공	2	3.00	학생부 45.5+입상실적 54.5	고등학교 졸업(예정)자 또는 법령에 의하여 고등학교 졸업자와 동등 이상의 학력이 있다고 인정된 자로서 모집단위별 지원자격을 충족한 자 -지원자격: 국제 또는 전국 규모의 미술실기대회 입상자(2017. 3. 1. 이후 실적만 인정)
		한국화전공	2	3.00		
	미술학과	현대조형미디어전공	3	2.70		

[입상자 평가 기준표]

등급	기준	전체 참가인원	수상등급
A	전국규모 이상 미술 실기대회 국내정규 4년제 대학	1,000명 이상	대상/최우수상
B	전국규모 이상 미술 실기대회 국내정규 4년제 대학	1,000명 이상 1,000명 미만	우수상 대상/최우수상
	이외 문화예술 기관	-	대상/최우수상
C	전국규모 이상 미술 실기대회 국내정규 4년제 대학	1,000명 이상 1,000명 미만	특선 우수상
	이외 문화예술 기관	-	우수상
D	전국규모 이상 미술 실기대회 국내정규 4년제 대학	1,000명 이상 1,000명 미만	입선 특선
	이외 문화예술 기관	-	특선
E	전국규모 이상 미술 실기대회 국내정규 4년제 대학	1,000명 미만	입선
	이외 문화예술 기관	-	입선

[평가기준 및 배점]

구분	반영방법	실적	평가기준					
			A	B	C	D	E	F
미술대학	제출한 실적 중 가장 좋은 성적 2개를 합산하여 반영	실적1	250	242.5	235	227.5	220	부적격
		실적2	250	242.5	235	227.5	220	부적격

✓ 가나다순 찾기

2020학년도 수시요강

서 울

[필독] 수시모집 진학자료집 이해하기

· 본 책은 주요 4년제 및 전문대학들이 발표한 수시 모집요강을 토대로 미술·디자인계열 입시만을 한눈에 파악할 수 있도록 정리한 책이다.

· 본 내용은 각 대학별 입시 홈페이지와 대입정보포털에서 발표한 2020학년도 입시요강을 토대로 정리했다.(6월 14일 기준) 단, 6월 말부터 7월 중순 사이에 수시 모집요강을 변경하는 대학들이 다수 있을 것으로 예상되므로, 변경사항이 발생할 경우 월간 미대입시 지면과 엠굿 홈페이지(www.mgood.co.kr) 입시속보란을 통해 업데이트를 할 예정이다. 또한 입시생 본인이 원서접수를 하기 전 입시 홈페이지에 올라온 입시요강을 꼭 확인해보길 바란다.

사립 건국대학교(서울)

enter.konkuk.ac.kr / 입시문의 02-450-0007 / 서울 광진구 능동로 120

수시 POINT
· 학생부 40+서류 60 → 학생부 30+서류 70
· 리빙디자인학과 KU예체능우수자전형 폐지

■ 전형일정

[원서접수] 9.6~9.9.17:00
[서류마감] 9.10.17:00
[합격자발표] 12.10

■ 지원자격

[농어촌학생] 국내 고등학교 졸업(예정)자로서 원서접수 마감일 현재 다음 각 호 중 하나에 해당하는 자 [지원자격 1] : 중학교 입학일부터 고등학교 졸업일까지 농어촌 소재지의 중·고등학교 전 교육과정 을 연속하여 이수하고, 해당기간 동안 본인 및 부·모 모두 농어촌 소재지에 거주한 자 [지원자격 2] : 초등학교 입학일부터 고등학교 졸업일까지 농어촌 소재지의 초·중·고등학교 전 교육과정을 연속하여 이수하고, 해당기간 동안 본인이 농어촌 소재지에 거주한 자

■ 유형별 전형방법

전형유형	전형명		학과명	모집인원	전년도 지원율	전형요소별 반영비율(%)
종합	고른기회 I	농어촌학생	의상디자인학과-인문계	2	14.50	학생부 30+서류 70

■ 학생부 반영방법

전형유형	전형명	학년별 반영비율(%)			전형요소별 반영비율(%)			교과목	점수산출 활용지표
		1	2	3	교과	출석	기타		
종합	농어촌학생	100			100			국어 30+수학 25+영어 25+사회 20	석차등급 및 이수단위

■ 3개년 수시 지원율

대학	전형유형	전형명	학부(학과/전공)	2017학년도		2018학년도		2019학년도	
				모집인원	지원율	모집인원	지원율	모집인원	지원율
건국대(서울)	종합	농어촌학생	의상디자인학과-인문계	2	14.00	2	14.50	2	14.50
	실기	KU예체능우수자	리빙디자인학과	20	62.05	20	51.30	20	72.95

사립 경기대학교(서울)

enter.kyonggi.ac.kr / 입시문의 031-249-9997~9999 / 서울 서대문구 경기대로9길 24

수시 POINT
· 학생부 전 교과 반영

■ 전형일정

[원서접수] 9.6~9.10.18:00
[서류마감] 9.16.17:00
[실기고사] 9.21
[합격자발표] 11.15

■ 지원자격

[예능우수자] 국내 고등학교 졸업(예정)자로 통산 3학기 이상의 교과성적을 산출할 수 있는 자 / 고등학교 졸업학력 검정고시 합격자 / 법령에 의하여 고등학교 졸업 이상의 학력이 있는 자

■ 유형별 전형방법

전형유형	전형명	학과명	모집인원	전년도 지원율	전형요소별 반영비율(%)	실기고사		
						종목	절지	시간
실기	예능우수자	애니메이션영상학과	16	40.86	학생부 30+실기 70	상상으로 4컷 표현하기	켄트지 30x90cm	5

■ 학생부 반영방법

전형유형	전형명	학년별 반영비율(%)			전형요소별 반영비율(%)			교과목	점수산출 활용지표	반영총점	기본점수
		1	2	3	교과	출석	기타				
실기	예능우수자	100			100			전 교과	석차등급 및 이수단위	30	0

■ 2019학년도 수시 충원 합격 인원

전형명	학과명	예능우수자	
		모집인원	예비번호
예능우수자	애니메이션영상학과	14	9

경희대학교(서울)

MEMO

iphak.khu.ac.kr / 입시문의 1544-2828 / 서울 동대문구 경희대로 26

수시 POINT
- 한국화 및 회화전공 인체화 실시, 조소전공 인물자유표현 실시

■ 전형일정

[원서접수] 9.6~9.9 18:00
[서류마감] 9.11 18:00
[실기고사] 11.2
 *고사장확인 10.30
[합격자발표] 11.20

■ 지원자격

[실기우수자] 고교 졸업(예정)자 또는 법령에 따라 이와 같은 수준 이상의 학력이 있다고 인정되는 자로서, 아래의 인정 대회에서 고교 입학(검정고시 합격자는 중학교 졸업학력 검정고시 합격일) 이후 해당 특기분야에 개인 입상 실적이 있어야 한다.

■ 유형별 전형방법

전형유형	전형명	학과명	모집인원	전년도지원율	전형요소별 반영비율(%)	실기고사			
							종목	절지	시간
실기	실기우수자	한국화	7	15.60	[1단계]학생부 30+실적평가 70 (10배수)[2단계]1단계 성적 10+실기평가 90	택1	정물수묵담채화인체수묵담채화	반절	5
		회화	10	23.17		택1	정물수채화인체수채화	2	5
		조소	6	19.80		택1	사진모델링인물자유표현	-	4

■ 학생부 반영방법

전형유형	전형명	학년별 반영비율(%)			전형요소별 반영비율(%)		교과목	점수산출활용지표	반영총점
		1	2	3	교과	출석·봉사			
실기	실기우수자	100			70	30	국어, 영어	석차등급	300

■ 실기우수자전형 인정대회

특기분야	인정 대회	유의 사항
-한국화: 수묵담채화(정물, 인체)-회화: 수채화(정물, 인체)-조소: 소조(인체)	-경희대학교 등 4년제 대학교 단독 주최 전국 규모 미술대회	- 최종결선이 공모전인 경우 불인정- 원서접수 마감일 기준 수상실적까지 인정- 입상 등위 불문- 고교 입학(검정고시 합격자는 중학교 졸업학력 검정고시 합격일) 이전 수상실적 제외

■ 실기고사 세부사항

전공	실기내용	준비물	비고	문의처
한국화	①정물수묵담채화②인체수묵담채화 중 택 1(문장·이미지 및 음악 중 출제)	-수험생 준비: 붓, 연필, 담요, 문진, 팔레트, 물통, 먹, 한국화 채색물감 등-대학 제공: 화선지, 책상, 화판	-규격: 화선지 반절-개인용 화판 사용금지	
회화	①정물수채화 ②인체수채화 중 택 1(문장·이미지 중 출제)	-수험생 준비: 붓, 연필, 지우개, 압정, 물통, 팔레트, 수채화물감 등-대학 제공: 켄트지, 이젤, 화판	-규격: 2절 켄트지	미술대학02-961-0631
조소	소조(인물 두상, 쇄골 부위까지 표현)①모델을 8방향에서 촬영한 사진 제시②문장 제시에 따른 인물 자유표현(모델 없음) 중 택 1(사진·문장 중 출제)	-수험생 준비: 소조용 도구, 노끈, 부목 등-대학 제공: 점토, 심봉대	- 규격: 인물두상 사이즈	

■ 3개년 입시결과(경쟁률/충원합격)

전공	경쟁률					충원합격		
	2019			2018	2017	2019	2018	2017
	모집	지원	경쟁률	경쟁률	경쟁률	예비번호	예비번호	예비번호
한국화	5	78	15.60	18.00	20.00	0	2	1
회화	6	139	23.17	20.30	28.30	2	0	0
조소	5	99	19.80	26.00	20.00	1	0	0

사립 국민대학교

수시 POINT
- **[학생부최저학력기준]**
 특기자전형_(디자인학과) 3학년 1학기까지 학교생활기록부 전체 과목 중 석차 2등급 이내인 과목이 3개 이상인 자
 (공예학과) 3학년 1학기까지 학교생활기록부 전체 과목 중 석차 3등급 이내인 과목이 3개 이상인 자

■ 전형일정

[원서접수] 9.6~9.8.17:00
[서류마감] (우편/홈페이지) 9.9 (방문) 9.10
[면접고사] (국민프런티어) 10.19
　　　　　　(특기자) 11.16~17 (농·어촌) 11.23
[실기고사] (1단계) 9.28~9.29
　　　　　　(2단계) 10.12~10.13
[합격자발표] (국민프런티어/실기우수자) 11.8
　　　　　　(특기자/농어촌) 12.9

■ 지원자격

[국민프런티어] 국내 고등학교 졸업 예정 자 또는 법령에 의하여 이와 동등 이상의 학력이 있다고 인정되는 자
[특기자] 국내 고등학교 졸업(예정)자/최근 3년 이내(개최일 기준 2016년 10월 이후)에 본교가 주최하는 조형실기대회 및 산업통상자원부 주최 한국청소년디자인전람회 또는 국내 정규 4년제 대학 주최 전국규모 미술 · 디자인 · 조형분야 실기대회에 출전하여 개인전 상위 입상한 자/3학년 1학기까지 3개 학기 이상의 본교 지정교과목 석차(과목, 학기 또는 학년(계열)별) 성적이 있는 자
[실기우수자] 국내 고등학교 졸업 예정 자 또는 법령에 의하여 이와 동등 이상의 학력이 인정되는 자. 단 국외 고등학교 졸업 예정 자 제외
[정원외전형] 모집요강 참조

■ 유형별 전형방법

전형유형	전형명	학과명	모집인원	전년도 지원율	전형요소별 반영비율(%)	실기고사 종목	절지	시간
종합	국민프런티어	시각디자인학과	6	72.25	[1단계] 서류 100(3배수) [2단계] 1단계 성적 70+면접 30	–		
		공간디자인학과	3	28.00				
		영상디자인학과	2	47.50				
특기	특기자	공업디자인학과	2	4.50	학생부 10+면접 30+입상실적 60	–		
		시각디자인학과	1	5.00				
		금속공예학과	2	8.00				
		도자공예학과	2	7.00				
		의상디자인학과	2	5.00				
		공간디자인학과	2	4.50				
		영상디자인학과	3	7.00				
		자동차·운송디자인학과	2	3.50				
종합	농·어촌학생 (정원 외)	금속공예학과	1	4.00	[1단계] 서류 100(3배수) [2단계] 1단계 성적 70+면접 30			
		도자공예학과	1	5.00				
실기	실기우수자	회화전공	17	24.29	[1단계] 실기 100(5배수) [2단계] 학생부 30+1단계 성적 40+면접 30	[1단계] 주제가 있는 회화 [2단계] 아이디어 스케치와 글쓰기	2 4	4 1

※회화전공 실기우수자전형은 1단계 실기고사, 2단계 면접고사를 실시하며 2단계 면접고사를 위한 '아이디어 스케치와 글쓰기'를 면접고사 당일 실시함.

■ 학생부 반영방법

전형유형	전형명	학년별 반영비율(%)			전형요소별 반영비율(%)			교과목	점수산출 활용지표
		1	2	3	교과	출석	기타		
특기	특기자	100			100			국어, 영어교과 이수 전 과목	석차등급

■ 3개년 수시 지원율

대학명	전형유형	전형명	학부(학과/전공)	2017학년도		2018학년도		2019학년도	
				모집인원	지원율	모집인원	지원율	모집인원	지원율
국민대	종합	국민프런티어	시각디자인학과	2	67.00	4	70.00	4	72.25
			공간디자인학과	3	27.00	3	52.67	3	28.00
			영상디자인학과	2	42.00	2	51.50	2	47.50
	특기	특기자	공업디자인학과	2	3.50	2	5.50	2	4.50
			시각디자인학과	2	8.00	1	6.00	1	5.00
			금속공예학과	2	10.50	2	10.00	2	8.00
			도자공예학과	2	6.00	2	9.50	2	7.00
			의상디자인학과	2	6.00	2	3.00	2	5.00
			공간디자인학과	2	3.00	2	6.50	2	4.50
			영상디자인학과	3	4.33	3	9.00	3	7.00
			자동차·운송디자인학과	2	3.00	2	2.00	2	3.50
	실기	실기우수자	회화전공	–	–	–	–	17	24.29
	종합	농·어촌학생 (정원외)	금속공예학과	1	10.00	1	10.00	1	4.00
			도자공예학과	1	5.00	1	10.00	1	5.00

사립 덕성여자대학교

수시 POINT
· Art&Design 대학으로 학생 모집

enter.duksung.ac.kr / 입시문의 02-901-8190 / 서울 도봉구 삼양로 144길 33

■ 전형일정

[원서접수] 9.6~9.10
[실기고사] 10.19 *고사장 확인 10.16
[합격자발표] 11.22

■ 지원자격

[예체능전형] 2015년 2월 이후 국내 고교 졸업 또는 2020년 2월 국내 고교 졸업예정인 여자로서 국내 고교 교육과정 4개 학기 이상 성적 취득자(4개 학기 모두 덕성여대 반영교과가 총 1개 과목 이상 포함되어 있어야 함, 석차등급을 산출할 수 없는 경우 지원 불가)

■ 유형별 전형방법

전형유형	전형명	학과명	모집인원	전년도지원율	전형요소별 반영비율(%)	실기고사		
						종목	절지	시간
실기위주	예체능	Art&Design 대학	50	동양화전공 22.29	학생부 교과 20+실기 80	택1	정물수묵담채화 2 4	
				서양화전공 40.29			색채소묘 2 5	
				실내디자인전공 41.57			기초디자인 3 4	
				시각디자인전공 49.43			사고의 전환 2 5	
				텍스타일디자인전공 36.29				

※[정원 외 특별전형] 특성화고교전형: Art&Design대학 4명 모집. 특성화고교전형 지원자의 경우 입학 후 전공 선택 시 모집단위별 해당 전공으로만 선택 가능, 다른 전공으로 전과 불가.

■ 학생부 반영방법

전형명	학년별 반영비율(%)			전형요소별 반영비율(%)			교과목	점수산출 활용지표
	1	2	3	교과	출석	기타		
예체능	30	30	40	100			국어, 영어, 사회 이수 전 과목	석차등급

사립 동국대학교(서울)

수시 POINT
· 한국화전공 수시 모집

MEMO

ipsi.dongguk.edu / 입시문의 02-2260-8861 / 서울 중구 필동로 1길 30

■ 전형일정

[원서접수] 9.6~9.9 [서류마감] 9.10
[실기고사] 10.29 *고사장 확인 9.24
[합격자발표] 11.5

■ 지원자격

[실기] 국내·외 고교 졸업(예정)자 또는 법령에 의하여 동등 이상의 학력인증을 취득한 자(외국 검정고시 합격자 제외)

■ 유형별 전형방법

전형유형	전형명	학과명	모집인원	전년도지원율	전형요소별 반영비율(%)	실기고사		
						종목	절지	시간
실기	실기	한국화전공	15	-	학생부 40+실기 60	정물수묵담채화(정물과 사진이미지 함께 제시)	70×90cm	4
		서양화전공	15	42.33		인물수채화(인물 제시)	3	4

■ 학생부 반영방법

전형유형	전형명	학년별 반영비율(%)			전형요소별 반영비율(%)			교과목	점수산출 활용지표	반영총점	기본점수
		1	2	3	교과	출석	기타				
실기	실기	100			50	25	25	국어, 영어, 수학, 사회, 과학	석차등급	400	240

■ 석차 등급별 환산점수

등급	1등급	2등급	3등급	4등급	5등급	6등급	7등급	8등급	9등급
등급점수	10	9.95	9.9	9.8	9.6	9.3	8.8	8	6

동덕여자대학교

MEMO

ipsi.dongduk.ac.kr / 입시문의 02-940-4047~8 / 서울 성북구 화랑로 13길 60

수시 POINT
· 회화과 실기고사 종목 변경: 수채화, 수묵담채화 중 택 1 → 인물수묵담채화, 인물수채화, 인물소묘 추가

■ 전형일정

[원서접수] 9.6~9.10
[서류마감] 9.16
[면접고사] 11.1~11.3
[실기고사] 10.8~10.28
[합격자발표] (학생부교과우수자) 12.10 (그 외)11.23

■ 지원자격

[동덕창의리더/실기우수자] 국내 고등학교 졸업(예정)자 또는 법령에 의하여 고등학교 졸업자와 동등 이상의 학력이 있다고 인정되는 자
[학생부교과우수자] 국내 고등학교 전 과정을 이수한 2018년 2월 이후 졸업자 및 2020년 2월 졸업예정자

■ 유형별 전형방법

전형유형	전형명	학과명	모집인원	전년도지원율	전형요소별 반영비율(%)	실기고사 종목		절지	시간
종합	동덕창의리더	회화과	3	9.67	[1단계] 서류 100(5배수) [2단계] 1단계 성적 40+면접 60				
		디지털공예과	6	6.50	[1단계] 서류 100(3배수) [2단계] 1단계 성적 40+면접 60				
		큐레이터학과	6	10.03					
		패션디자인학과	5	16.80	[1단계] 서류 100(3배수) [2단계] 1단계 성적 40+면접 60				
		시각&실내디자인학과	6	–					
		미디어디자인학과	4	11.75					
교과	학생부교과우수자	큐레이터학과	10	6.20	학생부 100				
실기	실기우수자	회화과	18	15.19	학생부 30+실기 70	택1	인물수묵담채화	⅔절 반절	4
							정물수묵담채화		
							인물수채화	2 3 2	
							정물수채화		
							인물소묘		
		디지털공예과	25	19.46			기초디자인	4	4
		패션디자인학과	17	40.71	학생부 20+실기 80		기초디자인	4	4
		시각&실내디자인학과	26	–					
		미디어디자인학과	14	56.00					
		패션디자인학과(야)	17	25.53					

※ [수능최저학력기준] 학생부교과우수자_국어, 영어, 수학(가/나), 사탐/과탐(선택영역 내 2과목 평균) 중에서 2개 영역 합이 7등급 이내, 수능 한국사 필수 응시

■ 학생부 반영방법

전형유형	전형명		학년별 반영비율(%)			전형요소별 반영비율(%)			교과목	점수산출 활용지표	반영총점	기본점수
			1	2	3	교과	출석	기타				
교과	학생부교과우수자		100			100			[필수] 국어, 영어교과 전 과목 [선택] 사회, 수학, 과학교과 중 1교과 전 과목	석차등급	1000	400
실기	실기우수자	회화/디지털공예									300	120
		디자인									200	80

■ 2019학년도 수시 실기고사 출제문제

대학명	학과명	종목		출제내용
동덕여대	회화과	택1	수채화 수묵담채화	통배추, 노란 소국화분, 감 4개, 북어 2마리, 배드민턴 채 2개, 배드민턴 가방, 배드민턴 공 2개, 빨간 노끈 2개
	디지털공예과	기초디자인		옷걸이, 딸기, 은박접시 / 제시된 소재를 활용하여 전체화면을 구성하고 표현하시오. <조건> -제시된 사물 이외의 다른 형상은 표현하지 마시오. -제시된 사물의 크기, 색상, 개수, 변형 등은 자유롭게 연출 가능 / -여백의 채색은 자유
	패션디자인학과			집게, 전구 / 제시된 소재를 활용하여 전체화면을 구성하고 표현하시오. <조건> -제시된 사물 중 '전구'를 가지고 물적 특성을 표현하시오. -여백의 채색은 자유 -주제로 제시된 사물 이외의 다른 형상은 표현하지 마시오. -제시된 사물은 복수로 표현 가능 / -제시된 사물의 고유색채 변형 가능
	실내디자인학과			
	시각디자인학과			초콜릿, 나무젓가락 / 제시된 소재를 활용하여 전체화면을 구성하고 표현하시오. <조건> -제시된 사물 중 '초콜릿'을 가지고 물적 특성을 표현하시오. -여백의 채색은 자유 -주제로 제시된 사물 이외의 다른 형상은 표현하지 마시오. -제시된 사물은 복수로 표현 가능 / -제시된 사물의 고유색채 변형 가능
	미디어디자인학과			
	패션디자인학과(야)			

사립 명지대학교(서울)

MEMO

ipsi.mju.ac.kr
입시문의 02-300-1799, 1800, 1796, 1797, 1860 / 서울시 서대문구 거북골로 34

수시 POINT
· 학생부 반영방법 변경: 사회교과 미반영

■ 전형일정

[원서접수] 9.6~9.10.17:00
[서류마감] 9.11.17:00
[면접고사] (교과면접)10.9 (특수교육)10.27
(명지인재)11.2 (크리스천리더)11.23
[합격자발표] (교과성적/교과면접/특수교육)11.1
(명지인재)11.8 (크리스천리더)11.28

■ 지원자격

[교과성적] 국내 고등학교 졸업(예정)자로서 3학년 1학기까지 학교생활기록부가 3개 학기 이상 있는 자
[교과면접] 고등학교 졸업(예정)자 또는 법령에 의하여 고등학교 졸업학력과 동등 이상의 학력이 있다고 인정되는 자
[명지인재] 고등학교 졸업(예정)자 또는 법령에 의하여 고등학교 졸업학력과 동등이상의 학력이 있다고 인정되는 자로
3학년 1학기까지 국내 학교생활기록부가 3개 학기 이상 있는 자
[특수교육대상자/크리스천리더] 모집요강 참조

■ 유형별 전형방법

전형유형	전형명	학과명	모집인원	전년도지원율	전형요소별 반영비율(%)
교과	교과성적	디지털콘텐츠디자인학과	5	6.33	학생부 100
	교과면접		10	8.80	[1단계] 학생부 100(5배수) [2단계] 1단계 성적 70+면접 30
	특수교육대상자		1	5.00	
종합	명지인재		11	20.50	[1단계] 서류 100(3배수) [2단계] 1단계 성적 70+면접 30
	크리스천리더		2	14.00	

■ 학생부 반영방법

전형유형	전형명	학년별 반영비율(%)			전형요소별 반영비율(%)			교과목	점수산출 활용지표
		1	2	3	교과	출석	기타		
교과	모든 전형	100			100 반영			국어, 영어, 수학, 과학교과 이수 전 과목	석차등급 및 이수단위

※출결상황 반영: 100-(결석일수), 최저점 0점

memo

삼육대학교

수시 POINT
· 실기우수자전형 실기 100% 반영

MEMO

ipsi.syu.ac.kr / 입시문의 02-3399-3364~6 / 서울 노원구 화랑로 815

■ 전형일정

[원서접수] 9.6~9.10
[서류마감] 9.16
[면접고사] 10.20
[실기고사]
기초디자인, 발상과 표현 9.29
사고의 전환, 기초조형 9.30
[합격자발표] 11.4

■ 지원자격

[학생부교과우수자] 2015년 2월 이후 국내 고등학교 졸업(예정)자. 3학년 1학기까지 3개 학기 이상의 본교 지정교과목 석차(과목, 학기 또는 학년(계열)별 성적이 있는 자 [MVP] 2015년 02월 이후 국내 고등학교 졸업(예정)자. 제칠일안식일예수재림교회에 정기적으로 출석하고 있으며, 침례를 받은 자. 제칠일안식일예수재림교회 안수(위임)목회자에게 추천을 받은 자 [실기우수자] 2015년 02월 이후 국내 고등학교 졸업(예정)자 및 법령에 의한 동등 이상의 학력자 [예능인재] 국내고등학교 졸업(예정)자 또는 법령에 의한 동등 이상의 학력자(국내), 아래의 전국 규모 미술 및 디자인 대회에서 최고위상을 1위로 간주하여 6위 이내 입상자. (2017.3.1~2019.8.31 대회 인정, 국내대회만 인정) 가)신문사 및 방송국 주최 광고, 디자인공모전 및 미술 실기대회 나)한국디자인진흥원 주최 산업디자인 전람회 다)국내 4년제 대학 주최 전국규모 디자인공모전 및 미술 실기대회 [정원 외 특별전형] 모집요강 참조

■ 유형별 전형방법

전형유형	전형명	학과명	모집인원	전년도지원율	전형요소별 반영비율(%)	실기고사			
							종목	절지	시간
교과	학생부교과우수자	아트앤디자인학과	14	25.07	학생부 20+실기 80	택 1	기초디자인	4	5
종합	MVP		11	2.82	서류 20+실기 80		발상과 표현	4	4
실기	실기우수자		21	62.14	실기 100		사고의 전환	2	5
	예능인재		3	8.67	[1단계] 수상실적 100(4배수)[2단계] 1단계 성적 80+면접 20		기초조형	3	5

※[정원 외 특별전형]
특성화고교: 1명 모집 / 서해5도, 농·어촌, 특수교육대상자 각 2명 모집

■ 학생부 반영방법

전형유형	전형명	학년별 반영비율(%)			전형요소별 반영비율(%)			교과목	점수산출활용지표
		1	2	3	교과	출석	기타		
교과/종합/실기	모든 전형	100			100			국어, 영어, 수학, 사회, 또는 과학 중 3교과 반영	석차등급

■ 예능인재전형 성적(수상실적) 배점표

수상실적	1위	2위	3위	4위	5위	6위
환산점수	100점	99점	98점	97점	96점	80점

■ 실기고사 등급별 비율 및 점수 기준

등급(비율)	A급(15%)	B급(30%)	C급(40%)	D급(10%)	5%		
					E급	실기미달	결시자
점수	100~91점	90~81점	80~71점	70~61점	60점	50점	0점

■ 실기고사 3개년 기출문제

학과명	실기 종목	기출문제		
		2019	2018	2017
아트앤디자인학과	기초디자인	바이올린/바이올린을 자유롭게 변형하여 내가 꿈꾸는 세계를 표현하시오.	책 / 꿈의 세계를 표현하시오.	개구리, 벼, 고무신 / 제시물을 이용하여 화면을 구성하시오.
	발상과 표현	고양이, 나무, 무지개를 이용하여 자연의 세계를 표현하시오.	잠자리, 낙엽, 책	물고기, 사과, 의자를 가지고 상상의 세계를 표현하시오.
	사고의 전환	조각케이크와 포크 / 상상의 세계	포도 / 풍요로움을 표현하시오.	두루주머니 / 창의성을 표현하시오.
	기초조형	추후 발표	-	-

■ 참고사항(3개년 지원율)

학과명	실기 종목	기출문제					
		모집인원	지원율	모집인원	지원율	모집인원	지원율
아트앤디자인학과	학생부교과우수자	14	25.07	14	25.07	14	25.07
	MVP	11	2.82	-	-	-	-
	실기우수자	21	62.14	30	37.63	7	71.86
	예능인재	3	8.67	3	13.67	4	16.75

사립 상명대학교(서울)

admission.smu.ac.kr / 입시문의 02-2287-5010 / 서울시 종로구 흥지문2길 20

MEMO

수시 POINT
- 애니메이션전공(SW융합학부) 신설
- [수능최저학력기준] 학생부교과우수자전형 있음

■ 전형일정

[원서접수] 9.6~9.10
[서류마감] 9.16 *자기소개서 입력 9.11
[면접고사] 11.2~11.3
[실기고사] 10.20
[합격자발표] 11.20

■ 지원자격

[학생부교과우수자] 2018년 2월 이후 국내 고등학교 졸업(예정)자로서 고등학교 학교생활기록부에 5개 학기(졸업예정자는 3학년 1학기 포함 4개 학기)의 교육과정을 이수하고 교과성적 산출이 가능한 자
[상명인재] 고등학교 졸업(예정)자 또는 초·중등교육법 시행령 제 98조에 의해 동등의 학력이 있다고 인정된 자
[실기우수자] 2018년 2월 이후 국내 고등학교 졸업(예정)자로서 고등학교 학교생활기록부에 5개 학기(졸업예정자는 4개 학기)의 교육과정을 이수하고 교과성적 산출이 가능한 자 [정원 외 특별전형] 모집요강 참조

■ 유형별 전형방법

전형유형	전형명	학과명	모집인원	전년도 지원율	전형요소별 반영비율(%)	실기고사 종목	절지	시간
교과	학생부교과우수자	애니메이션전공	4	-	학생부 교과 100			
종합	상명인재	조형예술전공	10	13.80	[1단계] 서류 100(3배수) [2단계] 서류 70+면접 30			
		생활예술전공	4	22.00				
		애니메이션전공	12	-				
실기	실기우수자	생활예술전공	20	32.45	학생부 교과 40 + 실기 60	택1 사고의 전환 / 기초디자인	3	5

※[정원 외 특별전형] 특수교육대상자: 조형예술전공 2명 모집 · 서해5도학생: 조형예술전공 1명 모집
※[수능최저학력기준] 학생부교과우수자: 국어, 수학 가/나, 영어, 사탐/과탐(1개 과목 반영) 중 2개 영역 등급 합 7 이내

■ 학생부 반영방법

전형유형	전형명	학년별 반영비율(%)			전형요소별 반영비율(%)			교과목	점수산출 활용지표
		1	2	3	교과	출석	기타		
실기	실기우수자	100			100			국어, 수학, 영어 교과의 전 교과목 성적 반영	석차등급
교과	학생부교과우수자							국어, 수학, 영어, 사회교과의 전 교과목 성적 반영	

■ 서류평가

- 평가자료: 학생부(교과 및 비교과), 자기소개서
- 평가방법: 학생부와 자기소개서를 바탕으로 아래 내용에 따라 종합적으로 정성평가(학생부 교과 성적에 대한 정량평가 하지 않음)

평가항목	평가요소	평가내용	평가비율	평가자료(예시) 학생부	자기소개서	
인성	학교교육을 통해 성장, 발현되는 개인적 품성 및 사회성	성실성 및 공동체의식	• 학교의 규칙과 원칙을 지키려는 태도 • 자신의 역할에 책임감을 갖고 끈기있게 임하는 자세 • 공동의 목표를 위해 협동하여 자신의 역할을 다하는 자세 • 타인을 이해하고 배려하는 태도	25%	• 출결상황, 창의적체험 활동상황, 행동특성 및 종합의견 등 • 학교폭력 관련 사항 반영	• 3번 문항 • 유사도 검증 심의 결과 반영 • 부모직업 기재관련 심의 결과 반영
전공적합성	대학에서 학업을 수행할 수 있는 기초학업능력과 전공에 대한 관심 및 노력	학업역량	• 학업적 노력정도 및 성취 수준	15%	• 수상경력, 진로희망사항, 창의적체험활동상황, 교과학습발달상황(교과 세부능력 및 특기사항), 독서활동상황, 행동특성 및 종합의견 등	• 1번, 2번 문항
		전공적성	• 고교교육과정 내에서 이루어지는 지원 분야 관련 학업 및 학업 외적인 활동의 내용과 성취수준	30%		
발전가능성	목표를 이루어 가는 과정에서 드러나는 성장 가능성 및 잠재력	자기주도성 및 도전정신	• 자신의 꿈을 위해 스스로 계획하여 추진해 나가는 태도 • 관심 분야에 대한 도전 과정 및 성취수준 • 문제 상황에 직면했을 때 해결책을 가지고 극복하고자 노력한 경험	30%	• 수상경력, 창의적체험 활동상황, 교과세부능력 및 특기사항, 행동특성 및 종합의견 등	• 1번, 2번, 3번 문항

■ 면접고사

가. 면접형식: 서류기반 개별면접(면접위원 2인, 수험생 1인)
나. 평가시간: 10분 내외
다. 평가방법: 학교생활기록부와 자기소개서를 활용하여 질의·응답하는 과정에서 서류내용을 확인하고 '평가항목 및 평가내용'에 따라 종합적으로 정성평가한다.
라. 반영점수: 최고점 100점, 최저점 40점
마. 평가항목 및 평가내용

평가항목	평가요소	평가내용	평기비율
인성	인격적 정체성 및 사회적 정체성	• 자아존중 및 표현 능력(자기 확신, 창의적 자기표현 등) • 합리적 사고 및 판단 능력(공정함, 비판정신, 공동선추구, 문제해결능력 등) • 사회성(타인존중, 배려, 공감과 수용, 소통능력, 협동 등)	25%
전공적합성	전공적성	• 전공에 대한 관심과 열정 • 지원동기 및 진로계획의 적절성	45%
	전공기초소양	• 논리적 사고력, 창의적 문제해결능력 등	
발전가능성	자기주도성 및 도전정신	• 목표의식(하고 싶은 일과 직업에 대한 생각, 미래에 대한 구상 등) • 자기주도성(계획성, 자기관리 능력, 지속적 실천능력 등) • 도전정신(독립성, 모험심 등)	30%

■ 2개년 실기고사 기출문제

학과명	실기 종목	기출문제 2019	2018	2017
생활예술학과	사고의 전환	구겨진 지폐, 동전 / 속도감을 표현하시오.	찌그러진 콜라 캔 / 제시물을 활용하여 양감을 나타내시오.	실기 전형 미선발
	기초디자인	1/2 담긴 콜라병, 병뚜껑, 빨대	유리병, 포스트잇, 스카치테이프 / 제시된 주제사물의 기본적 특성을 창의적으로 표현하시오.	

사립 서경대학교

go.skuniv.ac.kr / 입시문의 02-940-7019 / 서울 성북구 서경로 124

수시 POINT
· 무대기술전공 다단계 전형 유지

MEMO

■ 전형일정

[원서접수] 9.6~9.10. 17:00
[서류마감] 9.17. 16:00
[실기고사] 디자인, 무대패션 10.20 / 무대기술
1단계 10.5, 2단계 10.13
[합격자발표] 11.1

■ 지원자격

[일반학생] 국내 고등학교 졸업자 및 2020년 2월 졸업예정자(고교 이수계열에 관계없이 지원 가능함) / 법령에 의하여 위와 동등한 자격 이상의 학력이 있다고 인정된 자

■ 유형별 전형방법

전형유형	전형명	학과명	모집인원	전년도 지원율	전형요소별 반영비율(%)	실기고사			
							종목	절지	시간
실기	일반학생	시각정보디자인학과	10	41.40	학생부 20+실기 80	택 1	발상과 표현	4	4
		생활문화디자인학과	10	31.00			기초디자인		
		무대패션전공	7	21.14		발상과 표현		4	4
		무대기술전공	10	14.00	[1단계] 실기 100(7배수) [2단계] 1단계 성적 40+학생부 20+실기 40	[1단계] 희곡분석/이미지스케치 [2단계] 실기구술고사 (지원동기, 향후학습계획 등에 대한 질의응답)		줄노트형식/A4	2

■ 학생부 반영방법

전형유형	전형명	학년별 반영비율(%)			전형요소별 반영비율(%)			교과목	점수산출 활용지표
		1	2	3	교과	출석	기타		
실기	일반학생	100			100			국어교과, 영어교과, 사회교과별 상위 3개 과목씩 총 9과목	석차등급

■ 실기고사 참고사항

모집단위	실기고사 종목		배점	준비물 및 유의사항
시각정보디자인학과	발상과 표현 기초디자인		300	-주제에 따라 실물 또는 사진(복사물)+주제어 또는 문장 등이 주어질 수 있음 (추첨으로 고사 당일 제시) -준비물: 채색도구, 개인물통 등 고사에 필요한 용품 -채색도구: 평면 채색도구 일체 (제한 없음)
생활문화디자인학과				
무대패션전공	발상과 표현		300	
무대기술전공	1단계	희곡분석	200	-고사일 추첨된 희곡을 읽고 주제 및 본인 생각을 줄노트에 작성 -희곡에 해당하는 무대 이미지와 빛을 A4 일반 복사용지에 스케치 -준비물: 필기도구, 4B연필, 지우개 등 (용지 제공) -지원동기, 향후 학습계획 등에 대한 질의응답
		이미지 스케치	200	
	2단계	실기구술고사	400	

■ 동점자 처리기준

전형총점이 동일할 때에는 ① 실기고사 성적 ② 학생부 성적에 의거하여 순위를 정함
※ 동점자 처리기준에 의거하여 처리한 이후에도 합격선에 동점자가 발생할 경우 모두 합격자로 선발함
(단계별전형에서 1단계전형의 총점 동점자는 모두 2단계전형 응시자로 선발함)

■ 전년도 수시 최종 합격자 성적현황

학과명	최종예비번호	학생부 교과 상위 50%	
		환산	등급
무대기술	2	182.4	5.0
무대패션	1		
시각정보디자인	4		
생활문화디자인	1		

■ 3개년 수시 지원율

대학명	전형유형	전형명	학부(학과/전공)	2017학년도		2018학년도		2019학년도	
				모집인원	지원율	모집인원	지원율	모집인원	지원율
서경대	실기	일반학생	시각정보디자인학과	5	60	5	108.8	10	41.4
			생활문화디자인학과	5	37.4	5	93.4	10	31
			무대패션전공	7	18.57	7	45.14	7	21.14
			무대기술전공	7	20.14	10	16.7	10	14

MEMO

admission.seoultech.ac.kr / 입시문의 02-970-6018, 6019, 6843 / 서울 노원구 공릉로 232

수시 POINT	• 학교생활우수자전형 요소별 반영비율 변경: [2단계] 1단계 성적 60+면접 40 → [2단계] 1단계 성적 70+면접 30 • 디자인학과 전공별 모집 실시

■ 전형일정

[원서접수] 9.7~9.10. 17:00
[서류마감] 9.11. 17:00
[면접고사] 11.23
[실기고사] 10.19
[합격자발표] 실기 10.29 / 그 외 12.10

■ 지원자격

[학교생활우수자] 국내 정규 고등학교 졸업(예정)자로 학교생활에 충실한 자
[실기위주] 국내 정규 고등학교 졸업 예정 자 또는 법령에 따라 이와 동등 이상의 학력이 있다고 인정된 자
[정원 외 특별전형] 모집요강 참조

■ 유형별 전형방법

전형유형	전형명	학과명		모집인원	전년도 지원율	전형요소별 반영비율(%)	실기고사		
							종목	절지	시간
종합	학교생활우수자	도예학과		3	13.67	[1단계] 서류 100(3배수) [2단계] 1단계 성적 70+면접 30	-		
실기	실기	디자인학과	산업디자인전공	14	-	[1단계] 학생부 100(10배수) [2단계] 실기 100	기초디자인	3	5
			시각디자인전공	15	-				
		도예학과		13	13.38				
		금속공예디자인학과		17	15.53				
		조형예술학과		17	16.82		인물과 정물이 있는 상황	3	4

※[정원 외 특별전형]
농어촌학생: 디자인학과 산업디자인전공 1명 모집, 도예학과 3명 모집, 금속공예디자인학과 4명 모집, 조형예술학과 3명 모집

■ 학생부 반영방법

전형유형	전형명	학년별 반영비율(%)			전형요소별 반영비율(%)			교과목	점수산출 활용지표	반영 총점	기본 점수
		1	2	3	교과	출석	기타				
실기	실기	100			100			국어, 영어, 사회(역사, 도덕 포함)	석차등급	1000	0

■ 2019학년도 수시 입시결과

전형명	학과명	추가합격 인원	내신평균
학교생활우수자	도예학과	4	1.95
실기	디자인학과	4	2.08
	도예학과	2	3.23
	금속공예디자인학과	2	2.52
	조형예술학과	-	2.74

■ 2019학년도 수시 실기고사 출제문제

대학명	학과명	종목	출제문제
서울과학기술대	디자인학과	기초디자인	<제시문> 변형이란 하나의 형태가 점차 모습을 바꿔 다른 형태가 되는 것을 말한다. 여기엔 두 가지 변형이 있다. 먼저 간단한 도형이 복잡한 유기적 형태로 변하는 방식이다. 이것이 바로 피타고라스적 세계 창조의 관념이다. 다른 하나는 유기적 형태들이 서로 모습을 바꾸는 방식이다. 피타고라스파의 신비주의 사상을 받아들였던 플라톤은 영혼의 윤회를 믿었다고 한다. 세상의 모든 생명이 이렇게 윤회의 끈으로 서로 연결되어 있다면 어떨까? <제시어> 깨진 와인잔 <문제> 제시문과 제시어에 대하여 1. 주제를 설정하시오.(네임펜 사용) 2. 디자인(제작)의도를 설명하시오.(네임펜 사용) 3. 제시어의 형태를 묘사하시오.(연필사용) 4. 주제와 디자인(제작)의도에 맞게 3의 형태를 포함하여 자유롭게 표현하시오.(채색)
	도예학과	기초디자인	<제시문> 음악을 듣거나 악기를 연주하는 등 음악을 접하며 얻는 효과를 직접적으로 느끼기란 쉽지 않다. 하지만 체감하지 못해도 음악은 두뇌 발달, 정서, 감각 자극 등 다양한 면에서 커다란 영향을 미친다. 음악은 두뇌 발달에도 큰 도움이 된다. 리듬과 패턴을 지닌 음악이 특성상 언어의 리듬과 억양을 익히는 데 도움이 되며, 규칙과 박자감, 리듬은 수학적 개념을 익히는데도 큰 역할을 한다. 그리고 음악은 정서적 안정을 가져다준다. 사람들은 흥겨운 음악이 나오면 몸을 흔드는데, 가르치지 않아도 즐길 줄 아는 음악을 통해 사람들은 정서를 안정시킨다. 또한 음악은 감각을 발달시키는 데 효과적이다. 멜로디를 들려주면 음감, 높낮이 감정을 알 수 있으며 음악을 듣는 일은 청각 발달을 돕고 자연스레 감성을 키워준다. <제시어> 잠자리(곤충) <문제> 제시문과 제시어에 대하여 1. 주제를 설정하시오.(네임펜 사용) 2. 디자인(제작)의도를 설명하시오.(네임펜 사용) 3. 제시어의 형태를 묘사하시오.(연필 사용) 4. 주제와 디자인(제작)의도에 맞게 3의 형태를 포함하여 자유롭게 표현하시오.(채색)
	금속공예 디자인학과	기초디자인	
	조형예술학과	인물과 정물이 있는 상황	-의자 등받이 쪽이 가슴으로 오게 의자를 돌려 양다리를 벌리고 앉는다. -등받이 위에 베개를 얹고 베개 위에 양팔을 팔짱끼듯 올린다. -후드는 반 정도 머리에 쓰고 고래를 왼쪽으로 돌려 팔 위에 얹는다. ※켄트지 방향: 세로

국립 서울대학교

MEMO

admission.snu.ac.kr / 입시문의 02-880-5021~22 / 서울 관악구 관악로 1

수시
POINT

· 수능 최저학력기준 아래 내용 참고

■ 전형일정

[원서접수] 9.6~9.8
[서류마감] 9.9 18:00
[실기고사] 9.25~9.29
[면접고사] 11.25~11.29
[합격자발표] 12.10 18:00 이후

■ 지원자격

[지역균형선발] 소속 고등학교장의 추천을 받은 2019년 2월 국내 고등학교 졸업예정자(조기졸업예정자 제외)
[일반] 고등학교 졸업자(2019년 2월 졸업예정자 포함) 또는 법령에 의하여 고등학교 졸업 이상의 학력이 있다고 인정된 자(고등학교 졸업학력 검정고시 합격자, 외국 소재 고등학교 졸업(예정)자 포함)로서, 학업능력이 우수하고 모집단위 관련 분야에 재능과 열정을 보인 자
[정원 외 특별전형] 모집요강 참조

■ 유형별 전형방법

전형명	학과명		모집인원	전년도 지원율	전형요소별 반영비율(%)	실기고사	
						종목	시간
지역균형선발	디자인학부(공예)		2	6.50	서류평가, 면접, 실기평가	일반전형과 동일	
	디자인학부(디자인)		2	12.00			
	동양화과		2	0.50			
	서양화과		2	3.00			
	조소과		2	1.50			
일반	디자인학부(공예)		14	68.29	[1단계] 통합실기평가(기초소양+전공 100(5배수)) [2단계] 종합평가(통합실기평가 결과+서류평가+면접 및 구술고사) 100	주어진 과제들을 다양한 재료로 표현	4
	디자인학부 (디자인)	실기	21	84.48			6
		비실기	6		[1단계] 서류평가 100(2배수) [2단계] 면접 및 구술고사 100	–	
	동양화과		14	18.29	[1단계] 통합실기평가(기초소양+전공 100(5배수)) [2단계] 종합평가(통합실기평가 결과+서류평가+면접 및 구술고사(포트폴리오)) 100	주어진 과제들을 수묵채색화 등 전공 관련 기법으로 표현	6
	서양화과		19	26.11		주어진 과제들을 다양한 재료로 표현	
	조소과		18	18.89	[1단계] 통합실기평가(기초소양+전공 100(5배수)) [2단계] 종합평가(통합실기평가 결과+서류평가+면접 및 구술고사) 100	주어진 과제들을 점토 및 다양한 재료를 사용하여 평면과 입체로 표현	

※[정원 외 특별전형] 저소득: 미술대학 전체 2명 모집 / 농어촌: 미술대학 전체 2명 모집

■ 수능최저학력기준

①지역균형선발: 4개 영역(국어, 수학, 영어, 탐구) 중 3개 영역 이상 2등급 이내
②일반전형
디자인학부(공예), 디자인학부(디자인), 서양화과: 4개 영역(국어, 수학, 영어, 탐구) 중 3개 영역 이상 3등급 이내
동양화과: 5개 영역(국어, 수학, 영어, 한국사, 탐구) 중 3개 영역 이상 3등급 이내
조소과: 4개 영역(국어, 수학, 영어, 탐구) 중 2개 영역 이상 3등급 이내
디자인학부(디자인-비실기): 4개 영역(국어, 수학, 영어, 탐구) 중 3개 영역 이상 2등급 이내

■ 참고사항

전형요소별 평가방법: 서류평가
가) 평가자료: 학생부, 자기소개서, 추천서 등 제출된 서류
나) 평가내용: 학업능력, 자기주도적 학업태도, 전공분야에 대한 관심, 지적 호기심 등 창의적 인재로 발전할 가능성을 종합적으로 평가함
-고등학교 전 과정에서 국어, 영어, 수학, 사회, 과학뿐만 아니라 음악, 미술, 체육 등 전 교과를 충실히 이수하였는지를 고려함
-공동체 정신, 교육환경, 교과이수기준 충족 여부 등을 고려함
다) 평가방법: 다수의 평가자에 의한 다단계 종합평가

■ 3개년 지원율

전형명	학과명		지원율		
			2019	2018	2017
일반	디자인학부 공예		82.29	68.29	62.53
	디자인학부 (디자인)	실기	75.00	84.11	81.61
		비실기			
	동양화과		16.07	18.29	28.33
	서양화과		23.26	26.11	26.30
	조소과		17.18	18.89	21.58
지역균형선발	디자인학부 공예		5.00	6.50	1.00
	디자인학부(디자인)		13.50	12.00	7.00
	동양화과		0.50	0.50	1.00
	서양화과		4.00	3.00	1.00
	조소과		1.50	1.50	1.00

■ 전년도 실기고사 기출문제

공예	이미지: 제프 쿤스 미술작품(풍선 강아지), 콘스탄틴 브랑쿠시 미술작품(젊은 남자의 토르소) <문제> 주어진 두 이미지에서 드러나는 조형적 특징을 반영한 주전자 세트를 그리시오.
디자인	이미지: 30 60 90 <문제1> 위의 숫자들을 물질적 개념(무게, 높이, 각도, 크기 등)으로 해석하여 입체물을 디자인하시오. <문제2> 위의 숫자들을 비물질적 개념(시간, 속도, 밝기, 음량 등)으로 해석하여 시각적으로 표현하시오.
동양화	이미지: 30 60 90 <문제1 연필소묘> 숫자들을 시간과 공간의 개념으로 그리시오. <문제2 수묵채색> 숫자의 의미가 포함된 원이 있는 풍경을 수묵채색으로 그리시오.
서양화	이미지: 프랭크 스텔라 미술작품(Harran II) <문제1 연필소묘> 주어진 그림의 조형적 특징이 드러나는 건축물을 그리시오. <문제2 수채화> 주어진 그림의 조형적 특징을 손의 형태와 동작에 적용하여 그리시오.
조소	이미지: 프랭크 스텔라 미술작품(Harran II) <문제 1> 주어진 이미지의 조형적 특징이 드러나는 건축물을 내부와 외부가 함께 보이도록 그리시오. <문제 2> 주어진 이미지의 조형적 특징이 드러나도록 손을 제작하시오.

74 2020학년도 수시모집 요강

공립 서울시립대학교

MEMO

admission.uos.ac.kr / 입시문의 02-6490-6180 / 서울특별시 동대문구 서울시립대로 163

수시 POINT
· 실기전형 3단계로 선발

■ 전형일정

[원서접수] 9.6~9.9
[실기고사] 10.19
[면접고사] 11.23
[합격자발표] 12.10
*실기전형 1단계 합격자 발표 10.11
*실기전형 2단계 합격자 발표 11.15

■ 지원자격

[실기] 국내 정규 고교 졸업(예정)자
※단, 학력인정 평생교육시설, 각종학교, 방송통신고, 고등기술학교 등 관계 법령에 의한 학력인정학교 도는 유사한 교육기관 등 졸업(예정)자는 지원할 수 없음.
※학생부 교과 성적 산출을 할 수 없는 자는 지원이 불가(전 학년 성적이 있어야 함)

■ 유형별 전형방법

전형유형	전형명	학과명		모집인원	전년도 지원율	전형요소별 반영비율(%)	실기고사		
							종목	절지	시간
실기	실기	산업디자인학과	시각디자인전공	14	21.60	[1단계] 학생부 100(10배수) [2단계] 학생부 50+실기 50(2배수) [3단계] 학생부 35+실기 35+면접 30	기초디자인	3	5
			공업디자인전공	4	30.00	[1단계] 학생부 100(25배수) [2단계] 학생부 50+실기 50(5배수) [3단계] 학생부 35+실기 35+면접 30			

■ 학생부 반영방법

전형유형	전형명	학년별 반영비율(%)			전형요소별 반영비율(%)			교과목	점수산출 활용지표	반영총점	기본점수	실질반영비율(%)
		1	2	3	교과	출석	기타					
종합	실기	100			100			국어, 영어 교과의 전과목	석차등급			

■ 면접고사 평가방법

- 일정: 11월 23일(토)
- 장소 및 시간: 11월 15일(금) 입학안내 홈페이지 공지예정
- 준비물: 수험표, 신분증, 필기구 등(수험표와 신분증 반드시 지참, 미지참자는 불이익 있을 수 있음)
 *신분증 인정 범위: 주민등록증, 여권, 운전면허증, 주민등록증 발급신청 확인서(임시 주민등록증), 청소년증, 학생증(사진, 생년월일 포함)
- 면접위원 2~3인이 지원자 1인을 대상으로 실기고사 결과물을 토대로 지원자의 표현의도 등을 질의형식으로 약 10~15분간 평가.
- 면접평가와 관련된 구체적인 사항은 추후 입학안내 홈페이지에 공지할 예정.

■ 동점자 처리기준

1) 1단계 : 1단계 동점자는 전원 합격처리함.
2) 2단계
① 실기고사 성적 우수자 ② 학교생활기록부 교과별 반영점수(평균점수) 우수자: 영어, 국어 교과 순 우수자
3) 3단계
① 면접고사 성적 우수자 ② 실기고사 성적 우수자 ③ 학교생활기록부 교과별 반영점수(평균점수) 우수자: 영어, 국어 교과 순 우수자

■ 2019학년도 입시결과

학과명	실기점수(350점 만점)	학생부점수(350점 만점)	학생부등급	추가합격순위
시각디자인전공	312.8	316.02	2.02	10
공업디자인전공	335.7	306.72	2.67	0

■ 전년도 실기고사 기출문제

학과명	종목	연도	문제
시각디자인/ 공업디자인	기초디자인	2019학년도	문제A: 닭이 날아오르려고 하는 모습을 표현하시오.(소묘) -닭의 비례는 제시물과 동일하게 표현하시오. 그림자를 제외한 배경을 그리지마시오. 문제B: A면을 이용하여 사람이 탈 수 있는 비행체를 디자인하시오.(디자인) -2개 이상의 시점으로 표현, 문제A와 다른 시점으로 표현, 기능이나 디자인에 대한 설명 가능

서울여자대학교

MEMO

admission.swu.ac.kr / 입시문의 02-970-5051~4 / 서울 노원구 화랑로 621

수시 POINT

· 바롬인재전형 1단계 모집 배수 변경:
 5배수 → 4배수

■ 전형일정

[원서접수] 9.6~9.10. 17:00
[서류마감] 9.11
[면접고사] 10.26
[실기고사] (산업/시각디자인)9.28 (현대미술/공예)10.12
[합격자발표] 11.5

■ 지원자격

[바롬인재] 국내 고등학교 졸업(예정)자 및 법령에 의하여 고등학교 졸업 동등 이상의 학력이 인정된 자
[실기우수자] 고등학교 졸업(예정)자 또는 교육법규에 의하여 동등 이상의 학력이 있다고 인정되는 자

■ 유형별 전형방법

전형유형	전형명	학과명		모집인원	전년도 지원율	전형요소별 반영비율(%)	실기고사		
							종목	절지	시간
종합	바롬인재	산업디자인학과		10	15.13	[1단계] 서류 100(4배수) [2단계] 1단계 성적 60+면접 40	-		
		아트앤디자인스쿨	현대미술전공	6	16.75				
			시각디자인전공	10	24.38				
실기	실기 우수자	산업디자인학과		16	56.07	실기 100	기초디자인	4	4
		아트앤디자인스쿨	현대미술전공	17	41.20		택1 발상과 묘사(색채)-정물 발상과 묘사(색채)-인물	2	
			공예전공	16	81.67		택1 기초디자인 발상과 표현 사고의 전환	4 4 3	
			시각디자인전공	14	85.00		기초디자인	4	

■ 2019학년도 학생부 등급 분포

학과명		최고	평균	최저
산업디자인학과		2.5	3.2	5.1
아트앤디자인스쿨	현대미술전공	2.2	2.8	3.7
	시각디자인전공	1.8	2.6	3.3

■ 3개년 수시 지원율

대학	전형유형	전형명	학부(학과/전공)		2017학년도		2018학년도		2019학년도	
					모집인원	지원율	모집인원	지원율	모집인원	지원율
서울여대	종합	바롬인재	산업디자인학과		8	18.25	8	12.00	8	15.13
			아트앤디자인스쿨	현대미술전공	4	12.25	4	7.75	4	16.75
				시각디자인전공	-	-	8	21.50	8	24.38
	실기		산업디자인학과		12	49.92	12	56.00	14	56.07
			아트앤디자인스쿨	현대미술전공	15	27.80	10	15.40	15	41.20
				공예전공	12	98.67	12	92.58	12	81.67
				시각디자인전공	12	60.42	12	77.58	12	85.00

■ 2019학년도 수시 실기고사 출제문제

대학명	학과명		종목		출제문제
서울여대	산업디자인학과		기초디자인		맥주병, 병따개 / 주어진 제시물을 활용하여 힘을 표현하시오.
	아트앤디자인 스쿨	현대미술전공	택1	발상과 묘사(색채)-정물	검은 비닐봉지, 물병, 북어·사과 / 검은 기운과 붉은 기운을 표현하시오.
				발상과 묘사(색채)-인물	추후공개
		공예전공	택1	기초디자인	오렌지 / 오렌지를 이용하여 맛을 표현하고 내면의 형태를 이용해서 인간의 다양성을 표현하시오.
				발상과 표현	자연과 인간의 관계에 대해 생각하고 표현하시오.
				사고의 전환	연기 / 제시물의 구조를 이용하여 반려견의 율동을 표현하시오.
		시각디자인전공	기초디자인		안전모, 스패너 / 주어진 제시물을 활용하여 자유롭게 구성하시오.

성신여자대학교

MEMO

enter.duksung.ac.kr / 입시문의 02-901-8190 / 서울 도봉구 삼양로 144길 33

수시 POINT
- 일반(실기)전형 응시자는 실기고사 성적이 70점 (100점 만점) 미만인 경우 불합격 처리

■ 전형일정

[원서접수]9.7~9.10
[서류마감]9.16
[실기고사]
-서양화, 공예 10.12 / -동양화, 산업디자인 10.13
-뷰티산업, 조소 10.19 / *고사장 발표 10.7
[면접고사]
-어학우수자 11.2
-학교생활우수자 11.3
-자기주도인재, 고른기회 11.17
[합격자발표]11.29

■ 지원자격

[일반] 2019년 2월 이전 국내·외 고등학교 졸업(예정)자 또는 국내 고등학교 졸업학력 검정고시 합격자, 또는 관계법령에 의하여 고등학교 졸업 이상의 학력이 있다고 인정되는 자
[어학우수자] 2020년 2월 이전 국내·외 고등학교 졸업(예정)자 또는 국내 고등학교 졸업학력 검정고시 합격자 또는 관계법령에 의하여 고등학교 졸업 이상의 학력이 있다고 인정되는 자로서 모집단위별 인정 외국어 지원자격 해당자
[학교생활우수자/자기주도인재] 국내 고교 2018년 2월 이후 졸업(예정)자 중 국내 고교 교육과정 3학기 이상 성적 취득자(지원 불가능한 자: 학생부가 없는자, 학생부 교과, 비교과 영역이 3학기 미만 기재된 자)
[고른기회] 국가보훈대상자, 농어촌학생, 특성화고교출신자 중 하나에 해당하는 자. 자세한 내용은 모집요강 참조

■ 유형별 전형방법

전형유형	전형명	학과명	모집인원	전년도지원율	전형요소별 반영비율(%)	실기고사 종목	절지	시간
실기	일반	뷰티산업학과	16	21.15	학생부 30+실기 70	사고의 전환	4절 2매	4
		동양화과	20	13.4		수묵담채화(정물과 키워드)	반절	270분
		서양화과	20	20.70		택1 인체표현 정물표현	2	5
		조소과	20	13.50		소조(인물두상)	-	
		공예과	23	23.70		기초디자인(소묘 1장, 기초조형 1장)	4절 2매	
		산업디자인과	20	44.96				
실적	어학우수자	뷰티산업학과	4	12.75	[1단계] 공인어학능력시험 100 [2단계] 공인어학능력시험 50+학생부 30+면접 20	-		
학생부종합	학교생활우수자	뷰티산업학과	5	-	[1단계] 서류 100(3배수) [2단계] 1단계성적 60+면접 40	-		
	자기주도인재	뷰티산업학과	5	-				
	고른기회	뷰티산업학과	2	-				

■ 학생부 반영방법

전형유형	전형명	학년별 반영비율(%)			전형요소별 반영비율(%)			교과목	점수산출 활용지표
		1	2	3	교과	출석	기타		
실기	일반	20	40	40	90	10		국어, 영어, 수학 또는 사회	석차등급
특기자	어학우수자							영어	

■ 어학우수자(뷰티산업학과) 어학시험별 점수

-인정 외국어: 영어(TOEFL(IBT), TOEIC, TEPS 성적취득자), 중국어(HSK 합격자)
-1단계 평가 공인어학능력시험 성적 환산 기준

		100점	98점	96점	94점	92점	90점	70점	50점
영어	TOEFL(IBT)	118이상	116,117	112~115	106~111	100~105	94~99	88~93	87 이하
	TOEIC	990	970~985	940~965	910~935	880~905	850~875	805~845	800 이하
	TEPS	950이상	930~949	900~929	870~899	825~869	780~824	735~779	734 이하
중국어	HSK	6급				5급		4급	3급 이하
		270이상	250~269	216~249	180~215	256~300	180~255	합격	

■ 학생부종합전형 평가항목 및 반영비율

구분	인성	전공적합성	학업역량	발전가능성
1단계 서류평가	20%	20%(학교생활우수자 40%)	40%(학교생활우수자 20%)	20%
2단계 면접평가	20%	50%		30%

■ 서양화과 실기고사 세부내용

-표현 재료: 연필, 목탄, 파스텔, 콘테, 크레용, 색연필, 수채물감, 아크릴물감 중 2가지 이상의 재료를 반드시 복합 사용하여야 함
-제시한 재료 중 한 가지만 사용한 경우는 자격미달자로 처리함(밑그림을 그리기 위한 연필은 재료 수에 포함되지 않음)
-정착액(픽사티브) 사용 희망자는 개인 지참할 것

사립 세종대학교

수시 POINT · 비실기전형 선발

ipsi.sejong.ac.kr / 입시문의 02-3408-3456 / 서울 광진구 능동로 209

■ 전형일정

[원서접수] 9.6~9.10. 17:00
[서류마감] 9.11. 17:00까지
[면접고사] 11.30
[합격자발표] 12.10

■ 지원자격

[창의인재] 고등학교 졸업(예정)자 및 법령에 의하여 이와 동등 이상의 학력이 인정된 자

■ 유형별 전형방법

전형유형	전형명	학과명	모집인원	전년도 지원율	전형요소별 반영비율(%)
학생부종합	창의인재	디자인이노베이션전공	48	9.71	[1단계] 서류 100(3배수) [2단계] 1단계 성적 70+면접 30
		만화애니메이션텍전공	48	9.91	

■ 2019학년도 수시 최종 추가합격자 예비순위

전형	학과명	모집인원	석차	추가합격된 예비순위
창의인재	디자인이노베이션전공	45	74	29
창의인재	만화애니메이션텍전공	45	53	8

사립 숙명여자대학교

수시 POINT · 시각·영상디자인, 산업디자인, 환경디자인, 공예과 실기고사 변경: 사고의 전환 폐지, 기초디자인 단일 시행

admission.sookmyung.ac.kr
입시문의 02-710-9920 / 서울 용산구 청파로47길 100(청파동2가)

■ 전형일정

[원서접수] 9.6~9.9.19:00
[서류마감] 9.10.19:00
[면접고사] 10.20
[실기고사] 10.19~10.20
[합격자발표] 11.12.17:00

■ 지원자격

[공통자격] 아래 '가' 또는 '나'항에 해당하고, 우리대학이 별도로 정한 전형별 지원자격을 갖춘 자
가. 고등학교 졸업자 또는 2020년 2월 졸업예정자
나. 법령에 의하여 고등학교 졸업자와 동등 이상의 학력이 있다고 인정된 자
[예능창의인재] 국내소재 정규 고교(학력인정고 제외) 졸업(예정)자 중 국내 고교에서 5학기 이상 재학하고 5학기 이상 학생부 성적이 기재된 자

■ 유형별 전형방법

전형유형	전형명	학과명		모집인원	전년도 지원율	전형요소별 반영비율(%)	실기고사 종목	절지	시간
교과/실기	예능창의인재	시각·영상디자인과		6	7.83	[1단계] 학생부 100(6배수) [2단계] 면접 30+실기 70	기초디자인	3	5
		산업디자인과		11	11.64	[1단계] 학생부 100(10배수) [2단계] 실기 100			
		환경디자인과		11	11.82				
		공예과		17	10.43				
		회화과	한국화	7	32.67	[1단계] 학생부 100(30배수) [2단계] 실기 100	택1 인체수묵담채<코스츔> 인체소묘<코스츔> 정물수묵담채화	화선지⅔ 2 반절	5
			서양화	7	36		택1 인체소묘<코스츔> 인체수채화<코스츔>	2	5

■ 학생부 반영방법

전형유형	전형명	학년별 반영비율(%)			전형요소별 반영비율(%)			교과목	점수산출 활용지표	반영총점	기본점수
		1	2	3	교과	출석	기타				
교과/실기	예능창의인재	100			100			국어, 사회(도덕 포함), 외국어(영어)교과에 속한 전 과목	석차등급	1000	200

이화여자대학교

MEMO

enter.duksung.ac.kr / 입시문의 02-901-8190 / 서울 도봉구 삼양로 144길 33

수시 POINT
- [수능 최저학력기준] 예체능서류전형: 국어, 수학, 영어, 탐구 중 3개 영역 등급 합 8 이내(탐구는 상위 1과목 반영)
- 예체능실기전형과 예체능서류전형 중복지원 가능

■ 전형일정

[원서접수] 9.6~9.9
[서류마감]
- 활동보고서 9.10 / - 추천서 9.20
[실기고사] 10.13
*실기고사 대상자 발표 9.27
[합격자발표]
- 예체능실기 11.15 / - 예체능서류 12.10

■ 지원자격

[예체능실기] 다음 각 항에 모두 해당하는 자
가. 고등학교 졸업자(2020년 2월 졸업예정자 포함) 또는 법령에 의하여 고등학교 졸업자와 동등한 학력이 있다고 인정된 자
나. 3학년 1학기까지 국내 고등학교 교육과정에서 통산 3학기 이상의 성적을 취득한 자
[예체능서류] 고등학교 졸업자(2020년 2월 졸업예정자 포함) 또는 법령에 의하여 고등학교 졸업자와 동등한 학력이 있다고 인정된 자

■ 유형별 전형방법

전형유형	전형명	학과명	모집인원	전년도 지원율	전형요소별 반영비율(%)	실기고사 종목	실기고사 절지	실기고사 시간
실기 위주	예체능실기	동양화전공	14	12.00	[1단계] 학생부 교과 100 (12배수) [2단계] 1단계 성적 20+실기 80	[실기 I] 드로잉 [실기 II] 제시된 대상과 주제에 의한 표현	켄트지 4절 화선지 2절	2 3
		서양화전공	18	13.29		[실기 I] 드로잉 [실기 II] 제시된 대상과 주제에 의한 표현	켄트지 4절 켄트지 4절	2 3
		조소전공	13	11.08		[실기 I] 드로잉 [실기 II] 제시된 대상과 주제에 의한 환조	켄트지 6절 점토	1:30 3:30
		도자예술전공	13	11.92		[실기 I] 드로잉 [실기 II] 제시된 대상과 주제에 의한 표현	켄트지 4절 켄트지 4절	2 3
		섬유예술전공	14	11.93				
		패션디자인전공	10	12.10				
	예체능서류	디자인학부	40	16.48	서류 100	–		

*전과 및 전공변경 불가

■ 학생부 반영방법

전형유형	전형명	학년별 반영비율(%) 1	2	3	전형요소별 반영비율(%) 교과	출석	기타	교과목	점수산출 활용지표	반영 총점	기본 점수
실기위주	예체능실기		100		100			국어, 수학, 영어, 사회(역사/도덕 포함), 과학, 예술(미술) (상위 30단위)	석차등급	200	0

■ 예체능서류전형 평가 방법

학생부, 활동보고서, 추천서 등을 토대로 지원자의 포괄적인 학업역량, 다양한 교내·외 활동의 우수성, 디자인 기초소양 또는 발전가능성 등을 종합적으로 평가(교외 수상실적은 제외)

★2021학년도 예체능서류 변경 예고

- 예체능서류전형 모집단위 확대(수시전형, 조형예술대학 전 모집단위 예체능서류전형 선발)

대학	모집단위		모집인원 2020학년도	2021학년도
조형예술대학	조형예술학부	동양화전공	–	6
		서양화전공	–	7
		조소전공	–	5
		도자예술전공	–	5
	디자인학부		40	24
	섬유·패션학부	섬유예술전공	–	5
		패션디자인전공	–	4

- 전형요소 및 반영비율 변경

모집단위	2020학년도	2021학년도
조형예술대학 전 모집단위	서류 100	1단계(4배수): 100 2단계: 1단계 성적 80+면접 20

- 수능 최저학력기준 적용

모집단위	2020학년도	2021학년도
조형예술대학 전 모집단위	국어, 수학, 영어, 탐구 중 3개 영역 등급 합 8 이내	수능 최저학력기준 적용하지 않음

사립 중앙대학교(서울)

MEMO

admission.cau.ac.kr / 입시문의 02-820-6393 / 서울 동작구 흑석로 84

수시 POINT
· 다빈치형인재전형 신설

■ 전형일정

[원서접수] 9.6~9.9. 18:00
[서류마감] 9.11
[실기고사] 1단계_10.12 / 2단계_10.27
[합격자발표] (실기)11.15 (다빈치형인재)12.3

■ 지원자격

[다빈치형인재] 고등학교 졸업(예정)자, 2학년 수료예정자 중 상급학교 진학대상자 또는 관계 법령에 의하여 고등학교 졸업자와 동등 이상의 학력이 있다고 인정된 자
[실기] 고등학교 졸업(예정)자, 2학년 수료예정자 중 상급학교 진학대상자로서 학교생활기록부의 석차등급을 산출할 수 있는 자

■ 유형별 전형방법

전형유형	전형명	학과명		모집인원	전년도 지원율	전형요소별 반영비율(%)	실기고사		
							종목	절지	시간
종합	다빈치형인재	공연영상창작학부	공간연출전공	3	-	서류 100	-		
실기	실기형			7	54.00	[1단계] 학생부 20+실기 80(5배수) [2단계] 1단계 성적 70+실기 30	[1단계] 소묘(공간구성과 묘사) [2단계] 구술	4 -	2 7분 이내

■ 학생부 반영방법

전형유형	전형명	학년별 반영비율(%)			전형요소별 반영비율(%)			교과목	점수산출 활용지표
		1	2	3	교과	출석	기타		
실기	실기	100			66.6	33.4		국어, 영어, 사회교과 전 과목	석차등급

■ 실기고사 참고사항

단계별	실기고사 과제	배점 비율
1단계	⊙ 소묘(공간구성과 묘사) -주어진 상황 및 주제를 보고 분석한 후 구체적으로 묘사하기 -4절지/2시간	100%
2단계	⊙ 구술 -전공 분야에 대한 기본적인 지식과 이해도를 구술시험으로 테스트 -7분 내외	30%

■ 다빈치형인재전형 서류제출 참고사항

구분	제출내역	참고사항
기본서류	고등학교학교생활기록부 자기소개서 학교폭력 사실관계 확인서 고교 교사 추천서	-검정고시, 외국고교 졸업(예정)자, 외국고교 1학기 이상 이수하에 한하여 추가서류 제출 가능
추가서류	미술실적보고서	-공간연출전공 지원자에 한하여 미술실적보고서 제출 가능 -매수 제한: 총 5매 이내로 우편제출 -서류 내용: 학교생활기록부에 기재되어 있는 교내 미술활동을 보완하는 내용(제출 양식 중앙대 홈페이지 참조) -A4사이즈, 단면, 낱장으로 제출(집게 혹은 클립 사용) -스테이플러, 제본, 스프링제본 사용 불가, CD, 동영상, 클리어파일 등 제출 금지 -사본으로 제출하며, 합격 후에는 원본제출을 요청할 수 있음

■ 3개년 수시 지원율

대학	전형유형	전형명	학과명		2017학년도		2018학년도		2019학년도	
					모집인원	지원율	모집인원	지원율	모집인원	지원율
중앙대(서울)	실기	실기	공연영상창작학부	공간연출	7	64.43	7	62.00	7	54.00

■ 2019학년도 수시 실기고사 출제문제

대학명	학과명	종목	출제문제
중앙대(서울)	공간연출전공	소묘 (공간구성과 묘사)	문장: 이상 作 '지팡이의 역사' 중 일부 문제: 다음 지문을 읽고 상황을 자유 형식으로 묘사하시오.

사립 추계예술대학교

수시 POINT
• 동양화과 실기 100% 선발
• 판화과 실기고사 변경: 개념드로잉→인물연필소묘, 인물수채화, 정물수채화 중 택 1

chugye.ac.kr / 입시문의 080-900-1255 / 서울 서대문구 북아현로 11가 길7

■ 전형일정

[원서접수] 9.6~9.10
[서류마감] 9.16
[면접고사] 서양화 10.26
[실기고사] 동양화 10.19 서양화 10.27 판화과 11.2
[합격자발표] 11.8

■ 지원자격

[일반학생] 고교 졸업(예정)자 또는 법령에 의해 고교 졸업 이상의 학력이 있다고 인정된 자

■ 유형별 전형방법

전형유형	전형명	학과명	모집인원	전년도 지원율	전형요소별 반영비율(%)	실기고사			
							종목	절지	시간
실기 위주	일반 학생	동양화과	7	15.29	실기 100	택 1	인물수묵담채화 정물수묵담채화 인물연필소묘	2절 반절 2절	5
		서양화과	7	7.57	실기 30+서류 50+면접 20		개념드로잉	2	2
		판화과	8	4.40	[1단계] 학생부 100(10배수) [2단계] 학생부 30+실기 70	택 1	인물연필소묘 인물수채화 정물수채화	2	5

※개념드로잉: 제출한 포트폴리오 내에서 심사위원이 지정한 작품의 구상계획과 발전단계를 반영한 드로잉

■ 학생부 반영방법

전형 유형	전형명	학년별 반영비율(%)			전형요소별 반영비율(%)			교과목	점수산출 활용지표
		1	2	3	교과	출석	기타		
실기위주	일반	100			80	20		전과목	석차등급

■ 서양화과 서류(포트폴리오) 제출 안내

• 작품이미지 규격 및 수량: 컬러사진(작품원본색상) 8″×10″(203mm×254mm) 10매 • 포트폴리오 규격: A4 클리어 파일
• 유의사항: 각 작품사진 하단에 작품제목, 실제규격, 재질 명기 / 포트폴리오(표지, 내지)에 이름 기재 불가 / 반환 불가

■ 면접안내

• 1인 심층면접, 면접위원 3인과 개별(블라인드)면접, 10분 내외 / • 적성 40점, 전공 이해도 30점, 사고력 30점

사립 한양대학교(서울)

수시 POINT
• 실기 발상과 표현 종목 폐지, 기초디자인 단일 종목 시행

iphak.hanyang.ac.kr / 입시문의 02-2220-1901~7 / 서울시 성동구 왕십리로 222

■ 전형일정

[원서접수] 9.6~9.9. 18:00
[서류접수] 9.10
[실기고사] 10.17
[합격자발표] 11.8

■ 지원자격

[특기자] 2018년 2월 이후(2018년 2월 졸업자 포함) 국내 정규 고교 졸업(예정)자

■ 유형별 전형방법

전형유형	전형명	학과명	모집인원	전년도 지원율	전형요소별 반영비율(%)	실기고사		
						종목	절지	시간
종합	특기자	응용미술교육과	22	42.23	[1단계] 학생부종합평가 100(20배수 내외) [2단계] 실기 100	기초디자인	3	5

■ 학생부종합평가

-평가기준: 학생부에 기록되어 있는 출결, 수상경력, 봉사활동, 교과학습발달상황, 행동특성 및 종합의견 등을 참고하여 학생의 학업역량과 학교생활 성실도를 평가

국립 한국예술종합학교

MEMO

karts.ac.kr / 입시문의 02-746-9042~8 / 서울 성북구 화랑로32길 146-37

수시 POINT	• 무대미술과 10월 입시

■ 지원자격

고교 졸업(예정)자, 고교 졸업 학력 검정고시 합격자 및 관계 법령에 의해 이와 동등 이상의 학력이 있다고 인정되는 자

■ 전형일정

전형유형	학과명	원서접수	1차 시험	2차 시험	합격자발표
10월 입시	무대미술과	8.26~8.29	9.25~10.2 (시험시간표 공지 9.18)	10.22~10.29 (시험시간표 공지 10.11)	11.4
11월 입시	미술원/애니메이션과	10.14~10.17	11.23~11.28 (시험시간표 공지 11.15)	12.5~12.13 (시험시간표 공지 12. 3)	12.17

■ 유형별 전형방법

전형유형	전형명	학과명		모집 인원	전형요소별 반영비율								
					1차					2차			
					내신	실기	영어	언어능력	수학	실기	구술	작문	논술
10월 입시		연극원	무대미술과	18	20	80				100			
11월 입시	일반	영상원	애니메이션과	15	30	50	20			50	50		
		미술원	조형예술과	40	10	40	25	25		100			
			디자인과	20	10	40	25	25		100			
			건축과	20	40		20	20	20	33	34	33	
			미술이론과	10	20		50	30			50		50

※정원 외 전형(교육균등기회, 특수교육대상자)은 입학처 홈페이지 참조

■ 학생부 반영방법

전형명	학년별 반영비율(%)			전형요소별 반영비율(%)			교과목	점수산출 활용지표
	1	2	3	교과	출석	기타		
일반	20	40	40	100			전 학년, 전 교과목 교과성적 반영	석차등급

■ 실기시험 세부내용

학과명	구분	시험내용
조형예술과	1차 실기시험	• 내용: 문제를 제시된 조건에 의해 표현하기 / • 평가내용: 기본적 표현력과 사고력
	2차 실기시험	• 방법: 3일간 2개의 과제와 그룹토론을 진행, 결과물과 제작과정 및 사고력과 표현력 등을 종합 평가함 (첫째, 둘째날은 실기시험 진행, 셋째날은 그룹토론 진행, 배점은 과제1 30%, 과제2 30%, 그룹토론 40%) • 내용: 2개 과제는 문제해결능력과 작업과정을 점검할 수 있는 미술의 일반적 주제에서 출제, 셋째날 그룹토론은 2개의 과제를 바탕으로 출제 • 평가내용: 주어진 과제를 해결해나가는 능력과 결과물(이해력, 상상력, 창의적사고력, 표현력)
디자인과	1차 실기시험	• 내용: 각 지원 전공별로 제시된 가시적인 대상을 주어진 재료의 특성과 한계를 이용하여 표현 • 평가내용: 가시적인 대상을 관찰, 해석하고 이를 제한된 조건 내에서 형상화하는 능력
	2차 실기시험	• 방법: 3일간 각 지원 전공과 연관된 3개의 과제를 진행하며 결과물과 제작과정 평가 • 분야: 운송디자인, 인터랙션디자인, 커뮤니케이션디자인, 제품디자인 • 세부배점: 첫째날 실기 30%, 둘째날 실기 30%, 셋째날 프리젠테이션 40%, 토론이나 질의응답 포함될 수 있음 • 평가내용: 지원자 본인이 선택한 전공에 대한 확고한 열정과 해당 분야 문제에 대한 기초지식, 이해도 및 순발력 있는 발표력 등을 포괄적으로 평가
무대미술과	1차실기시험	• 내용: 주어진 대상에 대한 사실적인 소묘 / • 평가내용: 묘사력과 구성력
	2차 실기시험	• 방법: 3일간 2개 과제와 구술평가를 진행. 첫째 날과 둘째 날은 주어진 과제를 해결해 가는 과정과 완성까지 전반적인 운영에 대한 심층 실기 진행. 셋째 날은 1차 실기 및 2차 심층실기 결과물과 자기소개서 등을 포함한 질문에 답하기, 입시지정 희곡에 대한 질문에 답하기, 그룹 토론이 있을 수 있음 • 세부배점: 첫째 날 실기 30%, 둘째 날 실기 30%, 셋째 날 구술 40%
애니메이션과	1차 실기시험	• 내용: 만화와 일러스트레이션 형식을 활용하여, 주어진 주제 또는 상황에 따른 스토리 구성과 그림 그리기 • 평가사항: 스토리 구성과 연출력 중심 평가
	2차 실기시험	• 내용: 만화와 일러스트레이션 형식을 활용하여 주어진 주제 또는 상황에 따른 스토리 구성과 그림 그리기 • 평가내용: 내러티브, 드로잉, 연출력 중심 평가 • 구술: 1, 2차 실기시험의 결과물과 프로필 등 제출물을 바탕으로 주어진 질문에 답하기

사립 한성대학교

MEMO

enter.hansung.ac.kr / 입시문의 02-760-5800 / 서울 성북구 삼선교로 16길 116

수시 POINT
· 실기위주 선발

■ 전형일정

[원서접수] 9.6~9.10. 18:00까지
[서류마감] 9.11
[실기고사] (기초디자인)10.27
(창의적표현/게임상황표현)11.3
[합격자발표] 11.8

■ 지원자격

[실기우수자] 학교생활기록부 성적이 있는 국내 고등학교 졸업(예정)자 또는 관계 법령에 의하여 고등학교 졸업자와 동등 이상의 학력이 있다고 인정된 자
[정원 외 전형] 모집요강 참조

■ 유형별 전형방법

전형유형	전형명	학과명	모집인원	전년도 지원율	전형요소별 반영비율(%)	실기고사			
							종목	절지	시간
실기	실기우수자	ICT 디자인학부(주)	72	28.72	학생부 40+실기 60	택1	기초디자인 창조적표현	4	4
		ICT 디자인학부(야)-게임일러스트레이션	20	17.00			게임상황표현	4	4
	농어촌학생 (정원외)	ICT 디자인학부(주)	4	19.50		택1	기초디자인 창조적표현	4	4
	특성화고교졸업자 (정원외)	ICT 디자인학부(주)	2	11.50		택1	기초디자인 창조적표현	4	4

■ 학생부 반영방법

전형유형	전형명	학년별 반영비율(%)			전형요소별 반영비율(%)			교과목	점수산출 활용지표	반영총점	기본점수
		1	2	3	교과	출석	기타				
실기	실기우수자/농어촌	100			100			국어, 영어, 수학, 사회 이수 전 과목	석차등급	400	0
	특성화							이수 전 과목			

■ 실기고사 참고사항

	구분	세부내용	비고
ICT디자인학부(주)	기초디자인	"주어진 소재의 조형적 특징을 이용하여 화면을 구성하시오." ※ 무작위 사물 3가지 제시(사진 이미지) (예: 용수철 + 콜라병 + 의자) ※ 제한사항: 주어진 소재를 활용하여 자유롭게 표현하되, 주어진 소재 이외의 대상을 활용하는 것은 금지함	* 화지 사이즈: 4절 (1장 배부) * 화지방향: '가로' 방향 * 채색재료에는 제한 없으나 컬러로 표현 해야 함 * 고사시간: 4시간
	창조적표현	"주어진 소재와 키워드를 조합하여 자유롭게 연상하고, 이를 창의적으로 표현하시오." ※ 무작위 사물 1개와(사진 이미지) 무작위 키워드 1개 제시 - 사물 예: 용수철, 의자 - 키워드 예: 전쟁, 평화, 사랑, 우정, 모험 등 추상적 키워드 ※ 표현양식의 제한 없음. (발상과 표현, 상황표현, 사고의 전환 등의 방식 가능, 형식적 제한 없이 자유롭게 표현 가능)	
ICT디자인학부(야) 게임일러스트레이션	게임상황표현	제시된 제목을 응용하여 창의적으로 '게임상황표현' 하시오.	

■ 2019학년도 수시 최종 충원인원

전형명	학과명	모집인원	최초	충원인원
실기우수자	ICT 디자인학부(주)	72	72	22
	ICT 디자인학부(야)-게임일러스트레이션	20	20	10
농어촌학생(정원외)	ICT 디자인학부(주)	4	4	0
특성화고교졸업자(정원외)	ICT 디자인학부(주)	2	2	-

■ 지난 3개년간 수시 지원율

대학	전형유형	전형명	학부(학과/전공)		2017학년도		2018학년도		2019학년도	
					모집인원	지원율	모집인원	지원율	모집인원	지원율
한성대	실기	실기우수	ICT디자인학부(주)		56	25.45	56	25.07	72	28.72
			ICT디자인학부(야)	게임일러스트레이션	12	23.50	12	15.67	20	17.00
		농어촌학생(정원외)	ICT디자인학부(주)		3	26.33	3	16.33	4	19.50
		특성화고졸업자(정원외)	ICT디자인학부(주)		2	20.00	2	17.50	2	11.50

사립 홍익대학교(서울)

수시 POINT · 수능 최저학력기준 있음, 아래 내용 참고

ibsi.hongik.ac.kr / 입시문의 02-320-1056~8 / 서울 마포구 와우산로 94

■ 전형일정

[원서접수] 9.6~9.10
[서류마감] 9.11
[미술활동보고서 입력] 지원자 9.27~10.1 / 평가자 9.27~10.7
[논술고사] 자연·예능 10.5 / 인문·예능 10.6
[면접고사]
 -자율, 조소, 동양화, 회화, 판화 11.30
 -디자인, 금속, 도예, 목조형, 섬유 12.1
[합격자발표] 12.10

■ 지원자격

[교과우수자] 국내 고교 졸업(예정)자. ※2017년 이전(2017년 포함) 졸업자, 고등학교 졸업학력 검정고시 출신자, 외국고교 졸업(예정)자, 특성화고(일반고에 설치된 학과 중 특성화고와 같은 교육과정을 운영하는 학과 포함) 졸업(예정)자, 학교생활기록부에 반영교과의 석차등급이 기재되지 않은 자 등은 지원할 수 없음 ※종합고의 일반고 교육과정 졸업(예정)자는 지원 가능

[학교생활우수자/미술우수자] 국내 고교 졸업(예정)자 ※1998년 이전(1998년 포함) 졸업자, 고교 졸업학력 검정고시 출신자, 외국고교 졸업(예정)자 등은 지원할 수 없음 [논술] 고등학교 졸업(예정)자 또는 관계법령에 의해 고등학교 졸업자와 동등 이상의 학력이 있다고 인정된 자

[농어촌] 모집요강 참조

■ 유형별 전형방법

전형유형	전형명	학과명	모집인원	전년도 지원율	전형요소별 반영비율(%)
학생부 위주	교과우수자	캠퍼스자율전공(자연·예능)	54	8.80	학생부 교과 100
		캠퍼스자율전공(인문·예능)	39	8.68	
		예술학과	4	9.40	
	학교생활 우수자	캠퍼스자율전공(자연·예능)	54	-	서류 100
		캠퍼스자율전공(인문·예능)	39	-	
		예술학과	4	-	
학생부 위주	미술우수자	동양화과	16	7.63	[1단계] 학생부 교과 100 (6배수) [2단계] 서류 100 (3배수) [3단계] 2단계 점수 40+면접 60
		회화과	32	6.81	
		판화과	16	8.19	
		조소과	16	7.38	
		디자인학부	60	7.66	
		금속조형디자인과	13	7.69	
		도예·유리과	13	8.00	
		목조형가구학과	13	8.31	
		섬유미술·패션디자인과	13	10.15	
		미술대학자율전공	55	7.80	
논술 위주	논술	예술학과	4	24.50	학생부 교과 40+논술 60
		자율전공(자연·예능)	54	21.92	
		자율전공(인문·예능)	39	24.64	

※농어촌학생전형: 각 학과별 1명씩 모집(디자인학부는 3명)
※캠퍼스자율전공은 수능 응시영역에 따라 분류 - 캠퍼스자율전공(자연·예능) : 국어, 수학 가, 영어, 과탐, 한국사 / - 캠퍼스자율전공(인문·예능) : 국어, 수학 가/나, 사탐/과탐, 한국사

■ 학생부 반영방법

전형명	모집단위	학년별 반영비율(%)			전형요소별 반영비율(%)			교과목	점수산출 활용지표
		1	2	3	교과	출석	기타		
교과전형, 미술우수자, 농어촌학생전형	예술학과/캠퍼스자율전공(인문·예능)		100			100		국어, 영어, 수학, 택 1(사회/예술(미술))	석차등급
	캠퍼스자율전공(자연·예능)							국어, 영어, 수학, 택 1(과학/예술(미술))	
	미술계열(예술학과 제외)							국어, 영어, 예술(미술), 택 1(수학/사회/과학)	

※논술전형 반영 교과목: 국어, 영어, 수학 택 1(사회/과학)

■ 수능최저학력기준

*캠퍼스자율전공, 예술학과의 경우 수능최저학력기준에 제시된 5가지 영역을 모두 응시하여야 함.

1. 교과우수자, 학교생활우수자, 미술우수자, 논술전형 (공통사항: 한국사 4등급 이내)
 캠퍼스자율전공(자연·예능) : 국어, 수학 가, 영어, 과탐 영역 중 3개 영역 등급 합 7 이내
 캠퍼스자율전공(인문·예능)/예술학과 : 국어, 수학 가/나, 영어, 사탐/과탐 영역 중 3개 영역 등급 합 6 이내
 미술계열(예술학과 제외) : 국어, 수학 가/나, 영어, 사탐/과탐 영역 중 3개 영역 등급 합 8 이내

2. 농어촌학생전형 (공통사항: 한국사 5등급 이내)
 예술학과 : 국어, 수학 가/나, 영어, 사탐/과탐 영역 중 1개 영역 2등급 이내
 미술계열(예술학과 제외) : 국어, 수학 가/나, 영어, 사탐/과탐 영역 중 1개 영역 3등급 이내

■ 논술고사

1. 시험시간: 120분
2. 답안분량
- 인문계열/예술학과/캠퍼스자율전공[인문·예능]: 총 2,000자 내외(원고지 형식의 답안지) / - 자연계열/캠퍼스자율전공(자연·예능]: 문항별 지정된 답안란에 작성(노트 형식의 답안지)
3. 문제유형(인문계열/예술학과/캠퍼스자율전공(인문·예능)

모집계열/모집단위	구분	내용
인문계열/예술학과/ 캠퍼스자율전공(인문·예능)	출제형식	①주요 인문/사회 분야 지문 출제[통합교과형] / ②하나의 논쟁적 이슈나 현상에 대한 2~4개의 제시문
	문제유형	①제시문이 내포하고 있는 문제들을 요약 / ②제시문에서 제시되고 있는 다양한 시각들을 비교, 분석 ③논쟁적 이슈나 현상에 대한 분석과 견해를 기술
	평가기준	①논지를 제대로 이해하고 요구하는 바를 충분히 분석하고 있는가? ②답안을 논리적이고 모순 없이 명확하게 서술하고 있는가? / ③답안이 공식적인 글쓰기로서의 형태를 갖추고 있는가? [원고지 작성법, 맞춤법, 띄어쓰기, 문장의 정확성, 요구된 분량의 준수 여부 등]

2020학년도 수시요강

경기 | 인천 | 강원

[필독] 수시모집 진학자료집 이해하기

- 본 책은 주요 4년제 및 전문대학들이 발표한 수시 모집요강을 토대로 미술·디자인계열 입시만을 한눈에 파악할 수 있도록 정리한 책이다.

- 본 내용은 각 대학별 입시 홈페이지와 대입정보포털에서 발표한 2020학년도 입시요강을 토대로 정리했다.(6월 14일 기준) 단, 6월 말부터 7월 중순 사이에 수시 모집요강을 변경하는 대학들이 다수 있을 것으로 예상되므로, 변경사항이 발생할 경우 월간 미대입시 지면과 엠굿 홈페이지(www.mgood.co.kr) 입시속보란을 통해 업데이트를 할 예정이다. 또한 입시생 본인이 원서접수를 하기 전 입시 홈페이지에 올라온 입시요강을 꼭 확인해보길 바란다.

가천대학교

MEMO

admission.gachon.ac.kr / 입시문의 031-750-5705~6 / 경기 성남시 수정구 성남대로 1342

수시 POINT
· 실기우수자전형 실기 70% 비중

■ 전형일정

[원서접수] 9.6~9.10
[실기고사] 10.12~13
[합격자발표] 12.10

■ 지원자격

[실기우수자] 국내 고등학교 졸업(예정)자 또는 법령에 따라 이와 동등이상의 학력이 있다고 인정되는 사람

■ 유형별 전형방법

전형유형	전형명	학과명		모집인원	전년도지원율	전형요소별 반영비율(%)	실기고사		
							종목	절지	시간
실기	실기우수자	동양화		7	10.70	학생부 30+실기 70	자유표현	4	4
		서양화		12	16.25		자유표현	4	4
		조소		15	9.60		점토 자유표현	-	4
		시각디자인	사고의 전환	15	26.40		사고의 전환	2	5
			기초디자인	15	39.87		기초디자인	3	4
		산업디자인	사고의 전환	10	21.80		사고의 전환	2	5
			기초디자인	10	37.50		기초디자인	3	4

■ 학생부 반영방법

전형유형	전형명	학년별 반영비율(%)			전형요소별 반영비율(%)			교과목	점수산출 활용지표
		1	2	3	교과	출석	기타		
실기	실기우수자	100			100			국어, 영어교과별 각 50% 반영 / 상위등급 5과목 (반영교과의 과목이 5과목 미만일 경우 이수한 교과목만 반영)	석차등급

■ 석차등급별 배점

석차등급	1	2	3	4	5	6	7	8	9
배점	100	99.5	99	98.5	98	95	85	60	30

■ 참고사항(입시결과)

전형	학과	2018학년도 학생부 등급 70%
실기우수자	동양화	3.6
	서양화	5.5
	조소	5.0
	시각디자인-사고의 전환	4.6
	시각디자인-기초디자인	4.5
	산업디자인-사고의 전환	4.0
	산업디자인-기초디자인	4.4

■ 참고사항(3개년 수시 기출문제)

학과명	실기종목	출제문제		
		2019학년도	2018학년도	2017학년도
동양화	자유표현	"불면-날 궂은 날 생솔가지 땔 때처럼 좀처럼 불이 붙질 않는다. 나의 밤은…"을 주제로 상상력을 발휘하여 자유롭게 표현	비공개	학생의 고독과 소외를 주제로 연출하고 표현하시오.
서양화	자유표현	'새들을 소재로 한 파라다이스 세상'을 상상하여 자유표현	비공개	인간의 무분별한 자연의 남용, 산업화, 지구온난화 등 환경문제 해결을 위한 개인의 일상생활 차원의 노력을 상상하여 표현하시오.
조소	점토 자유표현	맨발로 서있는 사람의 발아래 밟혀 있는 태블릿 PC의 형상을 점토로 자유표현	비공개	야구공을 움켜쥐고 있는 젊은 남자의 손을 점토로 자유표현 하시오.
시각디자인	기초디자인	초시계, 석유등, 막대사탕	립스틱, 의자, 돋보기/제시된 사물의 기능과 조형적 특징을 이용하여 창의적 구성을 하시오.	탁상용 메모지, 호미, 선글라스/제시된 이미지의 조형적 특성을 자유롭게 사용하여 구성하고 표현하시오.
	사고의 전환	텀블러/'겨울스포츠'를 주제로 자유색채구성	카라비너 로프/'자전거를 위한 테마공원'을 색채표현하시오.	커터칼/종이접기하는 미술시간을 표현하시오.
산업디자인	기초디자인	천체망원경, 빗, 컵라면	스피커, 레고/제시된 사물의 조형적 특징을 이용하여 창의적 구성을 하시오.	다기, 청자/제시된 이미지의 조형적 특성을 자유롭게 사용하여 구성하고 표현하시오.
	사고의 전환	전동보드/'스피드'를 주제로 자유색채구성	맥가이버, USB /'미래의 전원생활'을 색채표현하시오.	와인 잔/낭만적인 도시를 표현하시오.

사립 가톨릭관동대학교

MEMO

ipsi.cku.ac.kr / 입시문의 033-649-7000 / 강릉시 범일로 579번길 24(내곡동)

수시 POINT
- 전형명 변경: 강원인재 → 지역인재교과, 교과일반 → CKU교과
- 지역인재교과: 학생부 종합 → 학생부 교과 / · 고른기회 폐지, CKU종합2 신설: 서류 70+면접 30
- 학생부 반영시 교과영역을 제외한 비교과영역은 반영하지 않음

■ 전형일정

[원서접수] 9.6~9.10
[서류마감] 9.17. 17:00
[면접고사] 10.12~10.13
[실기고사] 9.27
[합격자발표] 11.8

■ 지원자격

[CKU종합2]] 고등학교 졸업(예정)자
[CKU교과/실기일반] 고등학교 졸업(예정)자 또는 관계 법령에 의하여 고등학교 졸업자와 동등 이상의 학력이 있다고 인정되는 자
[지역인재교과] 강원도 소재 고등학교에 입학하여 전 교육과정을 이수한 졸업(예정)자
[정원 외 전형] 모집요강 참고

■ 유형별 전형방법

전형유형	전형명	학과명	모집인원	전년도 지원율	전형요소별 반영비율(%)	실기고사 종목	실기고사 절지	실기고사 시간
종합	CKU종합2	CG디자인전공	4	-	서류 70+면접 30	-		
교과	CKU교과	CG디자인전공	15	2.85	학생부 100	-		
교과	지역인재교과	CG디자인전공	7	6.50	학생부 100	-		
실기	실기일반	CG디자인전공	12	2.11	학생부 30+실기 70	택1 연필자유표현 기초디자인 발상과 표현	4	4
교과	농어촌학생(정원외)	CG디자인전공	4 이내	3.97	학생부 100			
교과	기초생활및차상위(정원외)	CG디자인전공	8 이내	3.34	학생부 100			

■ 학생부 반영방법

전형유형	전형명	학년별 반영비율(%) 1	학년별 반영비율(%) 2	학년별 반영비율(%) 3	전형요소별 반영비율(%) 교과	전형요소별 반영비율(%) 비교과	교과목	점수산출 활용지표
교과/실기	모든전형	30	40	30	100		국어, 영어, 수학, 사회교과 전 과목	석차등급

■ 가산점

모집단위	해당 내용	가산점
CG디자인전공	• 4년제 대학, 산업대학, 전문대학 또는 시, 군, 구 이상의 기관, 법인, 지부, 단체에서 주최한 시, 군, 구 이상의 미술실기대회 개인입상자 중 모집단위와 관련된 자 • 최근 3년 이내 본교가 주최하는 조형실기대회 및 산업통상자원부 주최 한국청소년디자인전람회 또는 국내 정규 4년제 대학 주최 전국규모 미술 디자인 조형분야 실기대회에 출전하여 개인전 상위 입상한 자(최대 50점) • 전국 4년제 대학교 주최 고등학교 미술 디자인 만화 애니메이션 실기대회 입상자(특선 이상) • 한국디자인진흥원 주최 전국 고등부 산업디자인전람회 입상자(특선 이상) • 전국 광역시 · 도 또는 특별자치시 · 도 교육청 주최 고등학교 미술실기대회 입상자(특선 이상) • 전국/국제 기능경기대회 1,2,3위 입상자	수상 1건당 20점

■ 2019학년도 입시 결과

전형명	학과명	합격자 최초컷 교과	합격자 최초컷 등급	합격자 평균 교과	합격자 평균 등급	합격자 80% 컷 교과	합격자 80% 컷 등급
강원인재	CG디자인전공	398.83	6.40	409.95	5.80	398.83	6.40
고른기회	CG디자인전공	433.01	4.57	448.79	3.73	433.01	4.57
교과일반	CG디자인전공	855.33	4.86	838.34	5.31	811.04	6.04
실기일반	CG디자인전공	252.80	5.20	241.27	6.22	238.55	6.46

※ 실기일반 합격자 실기성적: 합격자 최초컷 543.33, 합격자 평균 530.93, 합격자 80% 440

■ 3개년 수시 지원율

대학	전형유형	전형명	학부(학과/전공)	2017학년도 모집인원	2017학년도 지원율	2018학년도 모집인원	2018학년도 지원율	2019학년도 모집인원	2019학년도 지원율
가톨릭 관동대	종합	강원인재	CG디자인전공	3	3.33	-	-	2	6.50
가톨릭 관동대	종합	고른기회	CG디자인전공	2	2.00	-	-	2	4.00
가톨릭 관동대	교과	교과일반	CG디자인전공	24	2.96	5	5.80	13	2.85
가톨릭 관동대	실기	실기일반	CG디자인전공	-	-	19	1.63	18	2.11
가톨릭 관동대	교과	농어촌학생(정원외)	CG디자인전공	-	-	-	-	4 이내	3.97
가톨릭 관동대	교과	기회균형(정원외)	CG디자인전공	-	-	-	-	8 이내	3.34

강남대학교

MEMO

admission.kangnam.ac.kr
입시문의 031-280-3851~4 / 경기도 용인시 기흥구 강남로 40(구갈동)

수시 POINT
· 학생부 반영방법 변경: 국어, 수학, 영어, 사회교과 중 상위 12개 과목 반영 → 국어, 수학, 영어, 사회교과의 전 과목 석차등급 또는 백분율(이수단위 적용)

■ 전형일정

[원서접수] 9.6~9.10.18:00
[서류마감] 9.16.17:00
[면접고사] 11.18~11.22
[실기고사] 10.26
[합격자발표] 12.10

■ 지원자격

[실기] 국내 소재 고등학교 졸업(예정)자 또는 관계 법령에 의하여 동등 이상의 학력이 있다고 인정된 자
[정원 외 전형] 모집요강 참조

■ 유형별 전형방법

전형유형	전형명	학과명	모집인원	전년도 지원율	전형요소별 반영비율(%)	실기고사			
							종목	절지	시간
실기	실기	유니버설비주얼디자인전공	30	15.63	학생부 40+실기 60	택1	발상과 표현 기초디자인	4	4
		미술문화복지전공	15	3.93			정물수채화	4	4
종합	특성화고교졸업자(정원외)	유니버설비주얼디자인전공	2	11.5	서류 100				
	장애인등대상자 (정원외)	유니버설비주얼디자인전공	2	4.5	[1단계] 서류 100(4배수) [2단계] 1단계 성적 40+면접 60		–		
		미술문화복지전공	2	4.5					

■ 학생부 반영방법

전형유형	전형명	학년별 반영비율(%)			전형요소별 반영비율(%)			교과목	점수산출 활용지표	반영총점
		1	2	3	교과	출석	기타			
실기	실기	100			100			국어, 수학, 영어, 사회교과의 전과목	석차등급 또는 백분율	400

■ 실기고사 참고사항

종목	주제		기타
발상과 표현	<생물 30단어> 독수리, 비둘기, 노인, 어린이, 메뚜기, 얼룩말, 복어, 악어, 양, 백합꽃, 대나무, 오징어, 기린, 코끼리, 다람쥐, 거북이, 돌고래, 강아지, 북극곰, 상어, 물개, 무궁화, 잠자리, 해바라기, 뱀, 옥수수, 딸기, 호랑이, 캥거루, 배추	<무생물 30단어> 학교, 휠체어, 지팡이, 목발, 헬리콥터, 비행기, 자전거, 신호등, 구급차, 소화기, 청진기, 가방, 모자, 운동화, 컴퓨터, 가위, 시계, 지구, 전구, 의자, 주전자, 카메라, 진공청소기, 달력, 안경, 축구공, 스케이트, 휴대전화, 인형, 열쇠	*생물 주제어 30단어, 무생물 주제어 30단어 중 각 각 1단어를 시험당일 추첨하여 제시
기초디자인	사물 3개가 컬러 인쇄된 A4용지 1장을 시험 당일 추첨하여 배부하고, 제시된 사물들의 조형적 특성을 활용하여 구성하고 표현		*사물 3개가 컬러 인쇄된 A4용지 1장을 배부 *제시된 3개의 사물은 반드시 표현해야 하며, 사물의 형태를 변형하는 등 창의적 표현도 가능함 *사물 3개의 주제는 「발상과 표현」과 달리 사전 공개하지 않으며, 고사 당일 공개함
정물수채화	<기물류> 단색천, 무늬천, 캔맥주, 페인트통, 항아리, 운동화, 우산, 벽돌, 고무장갑, 소화기, 맥주병, 과일바구니, 면장갑, 빗자루, 나무의자, 북어 <과일> 사과, 귤 <채소> 파, 배추, 양파, 피망 <꽃> 국화, 안개꽃, 장미		*기물류, 과일, 채소류, 꽃의 종류로 25개 중 7개 추첨하여 그 중 선택하여 그림 *단색천과 무늬천은 둘 중 1개를 추첨 선정하고 나머지 6개는 무작위 추첨함

■ 2019학년도 입시 결과

전형	모집단위	평균등급(최초평균)	평균등급(최종등록평균)
실기	유니버설비주얼디자인전공	3.8	4.2
	미술문화복지전공	4.4	5.1

강릉원주대학교(강릉)

수시 POINT
- 학과개편: 미술학과, 공예조형디자인학과 → 조형예술·디자인학과
- 학생부 반영방법 소폭 변경

MEMO

ipsi.gwnu.ac.kr / 입시문의 033-640-2739~41 / 강원도 강릉시 죽헌길 7

■ 전형일정

[원서접수] 9.6~9.10
[서류마감] 9.17
[면접고사] 11.16~11.17
[실기고사] 10.12
[합격자발표] 12.10

■ 지원자격

[해람교과] 국내 고등학교 졸업(예정)자로서 3학년 1학기까지 국어, 수학, 영어, 사회, 과학 교과 중 학생이 이수한 과목이 100단위 이상으로 학교생활기록부가 있는 자

[지역교과] 입학시부터 졸업시까지 강원지역 고등학교 졸업(예정)자로서 3학년 1학기까지 국어, 수학, 영어, 사회, 과학교과 중 학생이 이수한 과목이 100단위 이상으로 학교생활기록부가 있는 자

[해람인재] 국내 고등학교 졸업(예정)자 또는 검정고시 출신자 등 법령에 따라 같은 수준 이상의 학력이 있다고 인정된 자

[지역인재] 국내 고등학교 졸업(예정)자로서 입학시부터 졸업시까지 강원지역 고교에 재학한 자

[실기] 국내 고등학교 졸업(예정)자로서 학교생활기록부가 있는 자

■ 유형별 전형방법

전형유형	전형명	학과명		모집인원	전년도 지원율	전형요소별 반영비율(%)	실기고사 종목	절지	시간
교과	해람교과	조형예술·디자인학과	미술	3	-	학생부 100	-		
		패션디자인학과		4	4.00				
	지역교과	조형예술·디자인학과	도자디자인	1	-				
			섬유디자인	1	-				
종합	해람인재	조형예술·디자인학과	미술	5	-	[1단계] 서류 100(3배수) [2단계] 1단계 성적 80+면접 20	-		
		패션디자인학과		10	4.50				
	지역인재	조형예술·디자인학과	미술	2	-				
			도자디자인	1	-				
			섬유디자인	1	-				
		패션디자인학과		8	-				
실기	실기	조형예술·디자인학과	미술	14	-	실기 100	택1 수묵담채화 / 수채화 기초디자인 / 인물소조	반절 / 4 4 / -	4
			도자디자인	11	-		택1 기초디자인 / 사고의 전환 발상과 표현	4	4
			섬유디자인	11	-				
		패션디자인학과		6	3.57	학생부 20+실기 80	택1 발상과 표현 / 기초디자인	4	4

■ 학생부 반영방법

전형유형	전형명	학년별 반영비율(%)			전형요소별 반영비율(%)			교과목	점수산출 활용지표	반영총점	기본점수
		1	2	3	교과	출석	기타				
교과	모든 전형	100			100			전 교과	석차등급	1000	600
실기	실기									200	120

■ 실기고사 참고사항

학과	고사 종목	비고
미술	수묵담채	쓰레기봉투, 의자, 페트병, 유리잔, 귤, 목도리, 양파, 국화, 테니스공, 슬리퍼, 음료수캔, 모자, 마른오징어, 식빵(비닐에 싼 것), 분무기,
	수채화	주전자, 파, 계란판, 티슈, 봉지라면, 맥주병, 배추, 신문지, 장미 중 추첨

■ 2019학년도 수시 입시결과

전형유형	학과명	평균등급	표준편차	최상위	80% 커트라인
학생부교과	패션디자인학과	4.93	0.44	4.19	5.28
학생부종합	공예조형디자인학과	5.3	0.48	4.55	5.73
	패션디자인학과	5	0.68	4.48	-

국립 강원대학교(삼척)

수시 POINT
· 실기우수자전형실기 80% 비중

iphak.kangwon.ac.kr / 입시문의 033-570-6555 / 강원 삼척시 중앙로 346

■ 전형일정

[원서접수] 9.6~9.9.18:00
[서류마감] 9.11.18:00
[실기고사] 10.19
[합격자발표] 12.9.15:00 이후

■ 지원자격

[사회배려자] 국내 고등학교 졸업(예정)자 또는 검정고시 출신자로서 아래 항목 중 어느 하나에 해당하는 자 ①「다문화가족지원법」 제2조에 해당하는 자의 자녀로서 결혼 전에 외국국적이었던 친모(친부)와 국적이 대한민국인 친부(친모) 사이에 출생한 대한민국 국적자 ②소아암, 백혈병 병력이 있는 자(한국백혈병소아암협회의 추천자) ③「폐광지역 개발 지원에 관한 특별법」에 따른 폐광지역진흥지구 고교 출신자 ④다자녀 가족(3자녀 이상 가족)의 자녀 ⑤광부(현재 재직 중인 10년 이상 경력자)의 자녀 ⑥아동복지시설 및 청소년복지시설 생활자로서 원서접수 마감일(졸업자는 졸업일) 현재 2년 이상 「아동복지법」 제3조 제10호의 아동복지시설 또는 「청소년복지지원법」 제31조의 복지시설에 재원 중인 자
[실기우수자] 2017년 2월 이후 국내 고등학교 졸업(예정)자로서 실기고사에 응시할 자
[정원 외 전형] 모집요강 참조

■ 유형별 전형방법

전형유형	전형명	학과명	모집인원	전년도지원율	전형요소별 반영비율(%)	실기고사			
						종목	절지	시간	
교과	사회배려자	멀티디자인학과	2	2.50	학생부 100	-			
		생활조형디자인학과	2	1.00					
	특수교육대상자(정원외)	멀티디자인/생활조형디자인학과	◎	4.75	학생부 100				
종합	농어촌학생(정원외)	멀티디자인학과	2	2.50	서류 100				
		생활조형디자인학과	2	1.00					
	저소득층학생(정원외)	멀티디자인학과	1	3.00	서류 100				
		생활조형디자인학과	1	3.00					
실기	실기우수자	멀티디자인학과	40	4.03	학생부 20+실기 80	택1	기초디자인	3	4
		생활조형디자인학과	40	2.85			발상과 표현	4	4
							사고의 전환	3	5

■ 학생부 반영방법

전형유형	전형명	학년별 반영비율(%)			전형요소별 반영비율(%)			교과목	점수산출활용지표	반영총점	기본점수
		1	2	3	교과	출석	기타				
교과/실기	모든 전형	100			83	17		국어, 영어, 미술	석차등급	120	60

■ 2020학년도 수시 실기고사 참고 사항

	과목	절지	배경	고사시간	세부내용
택 1	기초디자인	3절	280점	4시간	[3개 주제 중 시험 당일 1문제 추첨] · 콘센트, 스탠드, 책꽂이 · 비행기, 낙하산 · 조약돌, 달걀 ▶ 제시물을 이용하여 공간감을 창조적으로 표현하시오.(단, 제공된 사물만 본연의 색상으로 표현하시오.)
	발상과 표현	4절	280점	4시간	[3개 주제 중 시험 당일 1문제 추첨] · 냉장고 속 과일 · 손전등과 모자 · 소나무와 한옥 ▶ 제시된 문제를 연필, 색연필, 파스텔, 수채화 물감 등을 단독 또는 혼합하여 창조적으로 표현하시오.
	사고의 전환	3절	280점	5시간	[3개 주제 중 시험 당일 1문제 추첨] · 바람개비로 꿈을 표현하시오. · 등산화를 이용하여 도전을 표현하시오. · 낙엽을 이용하여 가을을 표현하시오. ▶ 켄트지를 가로 방향으로 1/2 나누어 한쪽은 구상물을 정밀묘사하고 한쪽은 구상물과 추상주제를 채색 화로 표현하시오.

■ 2019학년도 수시 실기우수자전형 입시 결과

모집단위	최종후보순위	최종등록자 성적 현황													
		학생부 교과성적 등급				학생부총점(120점 만점, 출결봉사 포함)						실기성적(280점 만점)			
		평균	표준편차	최고등급	최하등급	평균	표준편차	최고점	최하점	상위75%	하위25%	평균	표준편차	최고점	최하점
멀티디자인학과	25	5.3	1.2	2.5	8.2	105.1	6	115.5	84.3	107.8	97.1	252.7	12.8	273	232
생활조형디자인학과	31	6.1	1.4	3.7	8.5	100.1	10.2	112	76.8	105.4	84.8	203.2	42.9	268	130

사립 경기대학교(수원)

수시 POINT
- [수능최저학력기준] 교과성적우수자전형 있음
- 입체조형학과 실기종목 변화: 발상과 표현 → 소조(구상두상)

enter.kyonggi.ac.kr / 입시문의 031-249-9997~9999 / 경기 수원시 영통구 광교산로 154-42

■ 전형일정

[원서접수] 9.6~9.10.18:00
[서류마감] 9.16.17:00
[면접고사] 11.23
[실기고사] (입체조형)9.22
(디자인비즈)10.12~10.13 (한국화·서예)10.20
[합격자발표] (교과/종합)12.10 (실기)11.15

■ 지원자격

[일반] 국내 고등학교 졸업(예정)자로 통산 3학기 이상의 교과성적을 산출할 수 있는 자
[예능우수자] 국내 고등학교 졸업(예정)자로 통산 3학기 이상의 교과성적을 산출할 수 있는 자 / 고등학교 졸업학력 검정고시 합격자 / 법령에 의하여 고등학교 졸업 이상의 학력이 있는 자
[특성화고졸업자(정원외)] 본교가 정한 모집단위와 관련된 기준학과 또는 전문교과 30단위 이상 이수한 특성화고등학교(고등교육법 제2조 제1호·제2호·제4호 및 제6호의 규정에 의한 학교) 졸업(예정)자로서 해당고교에서 통산 80단위 이상의 성적을 취득한 자

■ 유형별 전형방법

전형유형	전형명	학과명	모집인원	전년도 지원율	전형요소별 반영비율(%)	실기고사 종목	절지	시간
교과	교과성적우수자	서양화·미술경영학과	10	4.4	학생부 100			
종합	KGU학생부종합	디자인비즈학부	36	9.11	[1단계] 서류 100(3배수) [2단계] 1단계 성적 70+면접 30			
		서양화·미술경영학과	10	6.4				
실기	예능우수자	디자인비즈학부	30	24.31	학생부 30+실기 70	기초디자인	3	5
		한국화·서예학과	20	1.25		서예(한글, 한문 중 택1)	화선지 1/2	4
		입체조형학과	20	17.85		소조(구상두상)	–	4
	특성화고졸업자(정원외)	디자인비즈학부	6	7.33		기초디자인	3	5

※[수능최저학력기준] 교과성적우수자:국어, 수학 나형, 영어, 탐구(1개)를 모두 응시하고 3개 영역 등급 합이 11 이내(한국사 6등급 이내)

■ 학생부 반영방법

전형유형	전형명	학년별 반영비율(%) 1	2	3	전형요소별 반영비율(%) 교과	출석	기타	교과목	점수산출 활용지표	반영총점
교과	교과성적우수자		100		90	10		전 과목	석차등급 및 이수단위	90
실기	예능우수자/특성화고				100					30

사립 경동대학교

수시 POINT
- 일반학생전형 전형요소별 반영비율 변경: 학생부 70+면접 30 → 학생부 100

iphak.kduniv.ac.kr / 입시문의 033-639-0119, 0278 / 경기 양주시 경동대학로 27

■ 전형일정

[원서접수] 9.6~9.10.24:00
[서류마감] 9.11.24:00
[합격자발표] 11.1

■ 지원자격

[일반학생] 2020년 2월 고등학교 졸업예정인 사람 또는 졸업한 사람, 기타 법령에 의하여 고등학교 졸업자와 동등한 학력이 있다고 인정되는 사람
[정원 외 전형] 모집요강 참조

■ 유형별 전형방법

전형유형		전형명	학과명	모집인원	전년도 지원율	전형요소별 반영비율(%)
교과		일반학생	디자인학과	32	3.27	학생부 100
	정원 외	농어촌학생		대학전체 45	4 지원	
		특성화고교졸업자		대학전체 17	12 지원	
		기초생활수급자 및 차상위계층		대학전체 36	12 지원	

■ 학생부 반영방법

전형유형	전형명	학년별 반영비율(%) 1	2	3	전형요소별 반영비율(%) 교과	출석	기타	교과목	점수산출 활용지표	반영총점	기본점수
교과	모든 전형		100		90	10		전 교과	석차등급	900	852

■ 2019학년도 수시 입시결과

모집단위	정원 내 일반학생 모집인원	지원인원	경쟁률	교과성적 최초평균	최종최저	정원 내 농어촌 교과성적 최초평균	최종최저	특성화 고교 교과성적 최초평균	최종최저	기초생활 및 차상위 교과성적 최초평균	최종최저
디자인학과	30	98	3.27	4.25	6.14	-	5.13	2.17	3.55	3.63	5.02

사립 경희대학교(국제)

수시 POINT
· 고교연계전형 서류 반영비율 10% 증가

■ 전형일정

[원서접수] 9.6~9.9
[서류마감] 9.11
[면접고사] 11.30
 *고사장 확인 11.27
[실기고사] 9.28
[합격자발표] 11.20(네오르네상스 12.10)

■ 지원자격

[실기우수자] 고등학교 졸업(예정)자로서 또는 법령에 따라 이와 같은 수준 이상의 학력이 있다고 인정되는 자
[고교연계] 국내 고등학교 졸업(예정)자로서 아래 본교 인재상 '문화인재', '글로벌인재', '리더십인재', '과학인재' 중 하나에 부합하여 학교장이 지정기간 내에 추천한 학생. 자세한 내용은 요강 참고.
[종합(네오르네상스)] 고등학교 졸업(예정)자로서 또는 법령에 따라 이와 같은 수준 이상의 학력이 있다고 인정되는 자로서, 본교의 인재상인 '문화인', '세계인', '창조인' 중 하나에 해당해야 함. 자세한 내용은 요강 참고.
[정원 외 특별전형] 모집요강 참조

■ 유형별 전형방법

전형유형	전형명	학과명	모집인원	전년도 지원율	전형요소별 반영비율(%)	실기고사 종목	실기고사 절지	실기고사 시간
실기	실기우수자	산업디자인학과	15	44.40	학생부 30+실기 70	기초조형디자인	3	4
		시각디자인학과	13	47.60				
		환경조경디자인학과	8	37.25				
		의류디자인학과	7	36.43				
		디지털콘텐츠학과	15	39.93				
		도예학과	15	4.75		점토조형	–	4
학생부 종합	고교연계	산업디자인학과	3	15.33	서류 70+학생부 교과 30	–		
		시각디자인학과	5	17.00				
		환경조경디자인학과	8	6.00				
		의류디자인학과	6	5.00				
		디지털콘텐츠학과	3	16.33				
		도예학과	6	2.83				
	네오르네상스	산업디자인학과	3	23.33	[1단계] 서류 100(3배수) [2단계] 서류 70+면접 30			
		시각디자인학과	9	24.67				
		환경조경디자인학과	11	10.18				
		의류디자인학과	6	18.17				
		디지털콘텐츠학과	6	16.33				
		도예학과	11	7.00				

※[정원 외 특별전형]
농어촌학생: 산업디자인, 시각디자인, 환경조경디자인, 의류디자인, 디지털콘텐츠학과 각 2명 모집 / 기초생활수급자·차상위계층: 산업디자인, 시각디자인, 환경조경디자인, 의류디자인, 디지털콘텐츠학과, 도예과 각 2명 모집 / 특성화고교졸업자: 산업디자인, 시각디자인학과, 의류디자인, 디지털콘텐츠학과 각 3명 모집, 환경조경디자인학과 2명 모집
장애인대상자: 산업디자인, 시각디자인, 환경조경디자인, 의류디자인, 디지털콘텐츠학과 각 1명 모집

■ 학생부 반영방법

전형유형	전형명	학년별 반영비율(%) 1	2	3	전형요소별 반영비율(%) 교과	출석·봉사	교과목	점수산출 활용지표
학생부종합	고교연계		100		100		국어, 영어	석차등급
실기	실기우수자				70	30		

■ 학생부 종합 전형 서류 평가 요소 및 항목

평가 요소·비율		평가항목
학업역량 학업을 충실히 수행할 수 있는 기초 수학 능력 (30%)	학업성취도	- 과목의 석차등급 또는 원점수(평균/표준편차)를 활용해 산정한 학업능력 지표와 교과목 이수 현황, 노력 등을 기반으로 평가한 교과의 성취수준이나 학업적 발전의 정도
	학업태도와 학습의지	- 학업을 수행하고 학습을 해 나가는 자발적인 의지와 태도, 학습자가 스스로 학습 목표를 설정하고 적절한 학습 전략을 선택하여 계획을 수립·실행하는 과정
	탐구활동	- 어떤 대상에 대해 호기심을 가지고 깊고 폭넓게 탐구할 수 있는 능력
전공적합성 지원 전공(계열)과 관련된 분야에 대한 관심과 이해, 노력과 준비 정도 (30%)	전공 관련 교과목 이수 및 성취도	- 고교 교육과정에서 지원 전공(계열)에 필요한 과목을 수강하고 취득한 학업성취의 수준
	전공에 대한 관심과 이해	- 지원 전공(계열)에 대한 궁금증을 해결하기 위해 주의를 기울인 태도와 알고 있는 정도
	전공 관련 활동과 경험	- 지원 전공(계열)에 대한 관심을 충족시키기 위해 노력한 과정과 배운 점
인성 공동체의 일원으로서 필요한 바람직한 사고와 행동 (20%)	협업 능력	- 공동체의 목표를 달성하기 위해 상호 신뢰를 바탕으로 함께 돕고 함께 생활할 수 있는 역량
	나눔과 배려	- 상대방을 존중하고 이해하여 원만한 관계를 형성하며, 타인을 위하여 기꺼이 나누어 주고자 하는 태도와 행동
	소통능력	- 상대방의 의견을 경청하고 공감할 수 있으며, 자신의 정보와 생각을 효과적으로 전달할 수 있는 역량
	도덕성	- 공동체의 기본윤리와 원칙에 따라 행동하고, 부정 또는 부당한 행동을 하지 않는 태도
	성실성	- 책임감을 바탕으로 꾸준히 노력하여 자신의 의무를 다하는 태도와 행동
발전가능성 현재의 상황이나 수준보다 질적으로 더 높은 단계로 향상될 가능성(20%)	자기주도성	- 스스로 목표를 설정하고 적절한 전략을 선택하여 계획을 수립하고 실행하는 성향
	경험의 다양성	- 학교교육의 다양한 영역에서 직접 겪거나 활동하면서 얻은 성장 과정 및 결과
	리더십	- 공동체의 목표 달성을 위해 구성원의 화합과 단결을 이끌어가는 역량
	창의적 문제해결력	- 창조적이고 논리적인 사고로 문제를 해결하는 능력

단국대학교(죽전)

수시 POINT

• 실기우수자전형 2단계 학생부 반영비율 10% 증가

■ 전형일정

[원서접수] 9.8~9.10
[실기고사]
-도예, 패션산업 10.26
-커뮤니케이션 10.27
*고사장 확인 고사 3일전 발표
[합격자발표] 11.11

■ 지원자격

[실기우수자/특기자] 국내 정규 고등학교 졸업(예정)자 또는 법령에 의하여 고등학교 졸업 이상의 학력이 있다고 인정된 자
[고등학교 졸업학력 검정고시 합격자, 외국 소재 고등학교 졸업(예정)자 포함]
※ 미술계열(도예과, 커뮤니케이션디자인전공, 패션산업디자인전공) 지원자는 학생부 반영교과가 없거나, 국내 고등학교 성적 체계와 다른 경우 지원 불가

■ 유형별 전형방법

전형유형	전형명	학과명	모집인원	전년도 지원율	전형요소별 반영비율(%)	실기고사		
						종목	절지	시간
실기	실기우수자	도예과	15	16.00	[1단계] 학생부 교과 100(30배수) [2단계] 1단계 성적 30+실기 70	기초디자인	3	5
		디자인학부 커뮤니케이션디자인전공	15	41.93				
		패션산업디자인전공	15	20.73				

■ 학생부 반영방법

전형유형	전형명	학년별 반영비율(%)			전형요소별 반영비율(%)			교과목	점수산출 활용지표
		1	2	3	교과	출석	기타		
실기	실기우수자	100			100			국어(40%), 영어(50%), 사회(10%)	석차등급

■ 석차등급 및 석차백분율(석차등급이 없는 경우)에 따른 석차등급점수

석차등급	1	2	3	4	5	6	7	8	9
석차백분율	0.00~ 4.00	4.01~ 11.00	11.01~ 23.00	23.01~ 40.00	40.01~ 60.00	60.01~ 77.00	77.01~ 89.00	89.01~ 96.00	96.01~ 100
석차등급점수	100	99	98	97	96	95	70	40	0

■ 3개년 지원율

전형	학과	2019학년도			2018학년도			2017학년도
		모집	지원	지원율	모집	지원	지원율	지원율
실기우수자	도예과	15	240	16.00	13	67	5.15	8.80
	커뮤니케이션디자인전공	15	629	41.93	16	1,306	81.63	161.88
	패션산업디자인전공	15	311	20.73	21	873	41.57	111.00

■ 참고사항(3개년 수시 실기고사 기출문제)

학과명	실기 종목	출제문제		
		2019학년도	2018학년도	2017학년도
도예과	기초디자인	석가탑/형태적 특성을 이용하여 화면을 구성하고 디자인의 '확대, 축소, 반복, 균형, 대칭, 변화 등'의 원리를 이용하여 표현하시오.	점토조형	점토조형
커뮤니케이션 디자인과	기초디자인	귤, 클립/형태적 특성을 이용하여 화면을 구성하고 디자인의 '확대, 축소, 반복, 균형, 대칭, 변화 등'의 원리를 이용하여 표현하시오.	1. 산타, 루돌프 캐릭터/원과 세모, 네모나라에 크리스마스 축제가 열렸다. 화면에 율동을 재현하시오. 2. 흰색 무선 키보드/키보드를 변형(확대, 축소, 분해)해서 입체공간을 구성 3. 허리띠, 유성매직/형태적 특성을 이용하고 디자인의 원리를 출실히 반영하여 디자인하시오.	1. 투명육면체를 이용해 고무밴드가 감긴 공간성을 표현하시오. 2. 육면체, 뿔 모형을 이용해 조형적으로 표현하시오. 3. 핫도그를 이용해 조형적으로 표현하시오. 4. 토마토, USB의 형태의 특성을 이용하고 디자인의 원리를 충실히 반영하여 디자인하시오.
패션산업 디자인과			1. 크리스마스 트리 오너먼트, 아크릴 @모형/사물의 특징을 이용해 디자인원 원리로 구성하시오. 2. 큐브, 줄자/형태적 특성을 이용하여 화면을 구성하며 디자인의 원리로 구성하시오.	1. 클립, 상어모양클립, 클립집게로 화면 구성하시오. 2. 저고리, 처마/한복의 곡선과 부드러운 직선을 활용하여 한국의 전통미를 표현하되 세련된 구성을 통해 미래로 도약하는 느낌의 디자인을 구성하시오.

대진대학교

admission.daejin.ac.kr / 입시문의 031-539-1234 / 경기 포천시 호국로 1007(선단동)

MEMO

수시 POINT
- 디자인학부 사물 이미지 변경
- 회화전공 실기종목 변경

■ 전형일정

[원서접수] 9.6~9.10
[서류마감] 9.16
[실기고사]
-현대조형학부 10.4
-디자인학부 10.5
[면접고사] 10.27
[합격자발표] 11.8

■ 지원자격

[실기우수자] 국내 고등학교 졸업자 및 2020년 2월 국내 고등학교 졸업예정자, 국내 고등학교 졸업학력 검정고시 합격자 및 법령에 의하여 동등 이상의 학력이 있다고 인정된 자
[고른기회] 국내 고등학교 졸업자 및 2020년 2월 졸업예정자로서 아래 각 호 중 하나에 해당하는 자 ①국가보훈대상자 ② 농어촌학생(정원내). 자세한 사항은 모집요강 참조

■ 유형별 전형방법

전형유형	전형명	학과명		모집인원	전년도 지원율	전형요소별 반영비율(%)	실기고사			
								종목	절지	시간
실기위주	실기우수자	현대조형학부	현대한국화전공	12	3.42	학생부 교과 20+실기 80	택1	수묵담채 정물수채화 정물소묘 발상과 표현	반절 3 3 4	4
			회화전공	15	3.27		택1	정물화 인물화 발상과 표현	3 3 4	4
			도시공간조형전공	10	2.80		택1	인물두상소조 기초조형	- 4	4
		디자인학부	시각정보디자인전공	17	13.90		택1	발상과 표현 사고의 전환 기초디자인	4 3 4	4 5 4
			제품환경디자인전공	17	10.06					
학생부종합	고른기회	디자인학부	시각정보디자인전공	2	-	[1단계] 서류 100(4배수) [2단계] 1단계성적 70+면접 30	-			
			제품환경디자인전공	2	-					

※[정원 외 특별전형]
농어촌학생: 시각정보디자인전공 3명, 제품환경디자인전공 2명 / 특성화고교졸업자: 시각정보디자인전공 2명

■ 학생부 반영방법

전형유형	전형명	학년별 반영비율(%)			전형요소별 반영비율(%)			교과목	점수산출 활용지표
		1	2	3	교과	출석	기타		
실기위주	실기우수자	100			100			국어, 영어교과 전 과목	석차등급

■ 현대조형학부 실기고사 세부내용

전공	실기고사 과목	실기고사 내용
현대한국화전공	수묵담채	노란주전자 1개, 사과 2개, 콜라담긴 병 1개, 흰색끈달린 운동화, 흰색국화 4송이, 신라면 1봉지, 배추 반포기, 흰색광목천 출제
	정물 수채화	
	정물 소묘	
	발상과 표현	거울과 풍경, 스마트폰과 친구, 시계와 현대사회, 놀이공원과 도형, 문어와 우주여행, 고층빌딩과 힙합 중에서 고사 당일 추첨하여 출제
회화전공	정물화	시멘트 벽돌 5장, 코카콜라 pet 1.5L 1개, 흰 접시 1개, 달걀(노란색) 3개, 전구 1개, 대파 3개, 스텐레스 국자 1개, 사과 1개, 흰 천 1개 출제
	인물화	실물 모델 제시
	발상과 표현	거울과 풍경, 스마트폰과 친구, 시계와 현대사회, 놀이공원과 도형, 문어와 우주여행, 고층빌딩과 힙합 중에서 고사 당일 추첨하여 출제
도시공간조형전공	인물두상 소조	주제가 있는 인물두상 : 주제는 실기고사 당일 제시 모델의 사진 을 제시한 인물두상 : 실기고사 당일 8면의 사진 제시
	기초조형	제시된 대상의 조형적 특성을 창의적으로 표현(고사 당일 대상의 사진 또는 실물 제시)

* 현대한화국전공 실기도구 : 수묵담채(한국화물감, 접시, 붓, 벼루, 먹, 물통, 담요), 발상과 표현(모든 재료사용가능),
정물소묘(사실표현을 전제로 연필, 지우개 사용가능), 정물수채화(연필, 수채화물감, 수채화 붓, 물통, 지우개, 압정)
* 회화전공 실기도구 : 인물화(사실적 표현을 전제로 연필 소묘, 수채화외 모든 재료사용가능), 정물화(연필, 수채화물감만 사용가능), 발상과 표현 (모든 재료 사용가능)
* 도시공간조형전공 실기도구 : 인물두상소조(헤라, 흙, 절단용 기구, 철사 등 소조도구 개인지참), 기초조형(모든 재료 사용가능, 단 입체부착물은 불허)

■ 디자인학부 사고의 전환 및 기초디자인 사물 이미지(사진) 문항

시각정보디자인전공	제품환경디자인전공
안경, 스카치테이프, 집게, 붉은장미, 목각인형	수도꼭지, 분무기, 안경, 시계류, 스카치테이프

동양대학교

MEMO

ipsi.dyu.ac.kr/ 입시문의 031-839-9023 / 경기 동두천시 평화로 2741

수시 POINT
· 학생부면접전형 면접 반영비율 10% 증가

■ 전형일정

[원서접수] 9.6~9.10
[실기고사] 10.12
[면접고사] 10.11
[합격자발표] 11.5

■ 지원자격

[학생부면접/예술인재] 고등학교 졸업(예정)자 또는 관계 법령에 의하여 이와 동등 이상의 학력이 있다고 인정되는 자
[정원 외 특별전형] 모집요강 참조

■ 유형별 전형방법

전형유형	전형명	학과명		모집인원	전년도 지원율	전형요소별 반영비율(%)	실기고사			
							종목	절지	시간	
교과	학생부면접	디자인학부	시각디자인	4	12.25	학생부 60+면접 40	-			
			공간디자인							
실기	예술인재	디자인학부	시각디자인	48	4.87	학생부 30+실기 70	택1	발상과 표현	4	4
			공간디자인					사고의 전환	2	5
								기초디자인	4	4

※[정원 외 특별전형] 특성화고교졸업자: 디자인학부 2명 모집 / 농어촌학생: 디자인학부 2명 모집 / 사회적배려자: 디자인학부 3명 모집

■ 학생부 반영방법

전형유형	전형명	학년별 반영비율(%)			전형요소별 반영비율(%)			교과목	점수산출 활용지표
		1	2	3	교과	출석	기타		
교과	학생부면접	100			90	10		전교과 전과목 반영 국어 30%, 영어 30%, 수학 10%, 사회 20%, 과학/기타 10%	석차등급
실기	예술인재								

■ 면접 평가영역 및 평가방법

평가영역	배점	평가방법
· 의사표현능력 / · 예절 및 태도 / · 전공 관심도	400점(300점)	평가위원 3명이 면접자료(학생부 비교과)를 기초로 구술면접을 통한 종합평가(평가위원 평균점수 반영)

※영역별 면접문항 예시
- **의사표현능력:** ①맛있는 음식과 맛없는 음식 중 어떤 것을 먼저 먹는 것이 현명한가 ②능력은 타고난 것인가. 후천적으로 키울 수 있는 것인가 ③디자인학부에 지원하게 된 동기는 무엇인가
- **예절 및 태도:** ①다른 사람들이 나를 어떤 사람으로 평가하기를 원하는가 ②자신의 가장 큰 단점은 무엇이며, 어떻게 단점을 보완하는가 ③좋은 인성을 가지고 있는 것이 사회적 경쟁에서 유리한가
- **전공관심도:** ①우리대학 학부에 어떤 전공이 있으며, 학생이 원하는 전공은 무엇인가 ②세상을 가장 잘 표현해 주는 색은 무엇인가 ③자신을 제품에 비유하자면 어떤 제품에 비유 할 수 있는가 ④대중의 기호를 맞추기 위해 예술적 아름다움을 포기해야 하는가 ⑤디자인이 사람과 문화에 미치는 영향은 어떤 것이 있는지 ⑥자신이 경험한 것 중 가장 디자인이 잘 된 사물은 어떤 것이 있는가 ⑦자신이 경험한 문화적인 작품(영화, 드라마, 책 등) 중 가장 인상 깊은 것은 무엇인가 ⑧ 자신이 디자인 분야에 왜 적합한지 설명할 수 있는가 ⑨가장 존경하는 디자이너가 있는가, 있다면 이유와 함께 설명할 수 있는가 ⑩좋은 디자인이란 어떤 것이라고 생각하는가

■ 전년도 입시결과

학과명	전형명	19학년도 추가합격 순위	최초합격자			최종등록자		
			평균	최저	표준편차	평균	최저	표준편차
디자인학부	학생부면접	4	4.6	5.3	0.5	5.0	5.4	0.4
	예술인재	37	5.7	7.5	1.0	6.0	8.2	1.1

■ 2개년 실기고사 기출문제

전형명	학과명	실기 종목	기출문제	
			2017	2016
예술인재	디자인학부	기초디자인	프로펠러, 토마토, 의자 / 제시된 사물들의 조형적 특성을 해석하여 화면을 자유롭게 구성하고 표현하시오.	사과, 삼각자, 링거 병을 이용하여 조형적으로 구성하고 표현하시오.
		발상과 표현	인간과 미래테크놀로지의 상호작용	신선한 과일의 맛과 향을 시각화하여 창의적으로 표현하시오
		사고의 전환	프로펠러 / 제시물을 이용하여 미래의 인공지능을 표현하시오.	사과 / 상쾌한 아침

MEMO

ipsi.mju.ac.kr

입시문의 02-300-1799, 1800, 1796, 1797, 1860 / 경기 용인시 처인구 명지로 116

수시 POINT
- 실기우수자전형 요소별 반영비율 변경: 학생부 10+실기 90 → 학생부 20+실기 80
- 학생부 반영교과 변경: 국어, 영어, 수학, 사회, 과학교과 이수 전 과목 → 국어, 영어교과 이수 전 과목
- 시각, 산업, 패션디자인전공 실기고사 종목 변경: 기초디자인, 사고의 전환 중 택 1 → 기초디자인 단일 종목 시행

■ 전형일정

[원서접수] 9.6~9.10. 17:00
[서류마감] 9.11. 17:00
[면접고사] (교과면접)10.9 (명지인재)11.2
[실기고사] (산업)10.12 (시각)10.13 (영상)10.19 (패션)10.20
[합격자발표] (실기우수자/교과면접)11.1 (명지인재)11.8

■ 지원자격

[실기우수자/교과면접] 고등학교 졸업(예정)자 또는 법령에 의하여 고등학교 졸업학력과 동등 이상의 학력이 있다고 인정되는 자

[명지인재] 고등학교 졸업(예정)자 또는 법령에 의하여 고등학교 졸업학력과 동등이상의 학력이 있다고 인정되는 자로 3학년 1학기까지 국내 학교생활기록부가 3개 학기 이상 있는 자

■ 유형별 전형방법

전형유형	전형명	학과명	모집인원	전년도 지원율	전형요소별 반영비율(%)	실기고사			
							종목	절지	시간
실기	실기우수자	시각디자인전공	13	60.31	학생부 20+실기 80		기초디자인	3	5
		산업디자인전공	13	58.46					
		패션디자인전공	13	46.38					
		영상디자인전공(기초)	6	-		택1	기초디자인	3	5
		영상디자인전공(상황)	7	-			상황표현	4	4
교과	교과면접	공간디자인전공	7	12.00	[1단계] 학생부 100(5배수) [2단계] 1단계 성적 70+면접 30	-			
종합	명지인재		5	13.00	[1단계] 서류 100(3배수) [2단계] 1단계 성적 70+면접 30				

■ 학생부 반영방법

전형유형	전형명	학년별 반영비율(%)			전형요소별 반영비율(%)			교과목	점수산출 활용지표
		1	2	3	교과	출석	기타		
실기/교과	모든전형	100			100	반영		국어, 영어, 이수 전 과목	석차등급 및 이수단위

※출결상황 반영: 100-(결석일수), 최저점 0점

■ 면접평가 참고사항

구분	내용
면접방법	• 개별면접(면접위원 2~3명)
면접준비	• 면접기초자료 작성(20분): 디자인학부 제외 -면접기초자료: A4용지 1장 분량(2~3문항)의 간략한 자기소개서 형태이며, 평가점수로 반영되지 않고 면접 참고자료로 활용함 ※문항예시: 지원동기, 장래희망, 성격의 장단점, 존경하는 인물 등 • 드로잉 테스트 실시(30분): 디자인학부 -시각/영상/패션디자인전공: 연필드로잉(8절지) -산업디자인전공: 펜(검정색 볼펜 또는 수성펜) 드로잉(8절지)
면접시간	• 5분 내외
평가요소	• 성실성/공동체의식 • 기초학업역량 • 전공잠재역량

■ 2019학년도 수시 입시결과

전형명	학과명	종목	예비순위	학생부(최종)		
				최고	평균	최저
실기우수자	시각디자인전공	기초	1	3.92	5.42	6.50
		사고	0	3.20	4.34	5.28
	패션디자인전공	기초	7	3.78	5.15	6.12
		사고	0	3.00	4.08	5.02
	산업디자인전공	기초	1	4.48	5.28	6.90
		사고	1	4.99	5.68	6.36
	영상디자인전공	기초	0	3.97	4.63	5.32
		상황	10	4.35	5.54	6.70
학생부교과면접	공간디자인전공	-	8	2.22	2.78	3.10
학생부종합			3	3.61	4.47	5.42

상지대학교

수시 POINT

· 패션디자인학과, 만화애니메이션학과 신설

admission.sangji.ac.kr / 입시문의 033-730-0114 / 강원 원주시 상지대길83(우산동)

■ 전형일정

[원서접수] 9.6~9.10
[서류마감] 9.11. 17:00
[실기고사] 생활 9.28 / 산업 9.29 / 시각·영상 9.30
[합격자발표] 11.8

■ 지원자격

[일반학생/학생부종합] 고등학교를 졸업한 사람이나 법령에 따라 이와 같은 수준 이상의 학력이 있다고 인정된 사람
[지역인재] 강원지역 고등학교 입학 및 졸업(예정)자
[정원 외 전형] 모집요강 참조

■ 유형별 전형방법

전형유형	전형명	학과명	모집인원	전년도 지원율	전형요소별 반영비율(%)	실기고사			
							종목	절지	시간
실기	일반학생	생활조형디자인학과	20	2.35	학생부 20+실기 80	택1	발상과 표현	4	4
		산업디자인학과	20	4.11			사고의 전환	2	5
		시각·영상디자인학과	25	4.47			기초디자인	4	5
교과		패션디자인학과	25	-	학생부 100				
		만화애니메이션학과	22	-					
종합	학생부종합	생활조형디자인학과	7	4.40	교과 30+비교과 60+출결 10				
		만화애니메이션학과	5	-					
교과	지역인재	패션디자인학과	7	-	학생부 100	-			
교과	농어촌학생 (정원외)	생활조형디자인학과	1	-	학생부 100				
		산업디자인학과	2	-					
		시각·영상디자인학과	1	-					
	특성화고교 (정원외)	생활조형디자인학과	1						
		산업디자인학과	2	2.92					
		시각·영상디자인학과	2						

■ 학생부 반영방법

전형유형	전형명	학년별 반영비율(%)			전형요소별 반영비율(%)			교과목	점수산출 활용지표	반영총점
		1	2	3	교과	출석	기타			
실기	일반학생				75	25				150
종합	학생부종합		100		30	10	60	국어, 영어, 사회	석차등급	(교과)300
교과	모든 전형				95	5				950

■ 실기고사 배점표

등급	배점	등급별 배정비율
A	800 ~ 751	10%
B	750 ~ 701	15%
C	700 ~ 651	20%
D	650 ~ 601	25%
E	600 ~ 551	15%
F	550 ~ 501	10%
G	500 ~ 480	5%

■ 2019학년도 수시 입시결과

전형명	학과명	최초합격자			최종등록자			추가합격 예비번호
		최고	평균	최저	최고	평균	최저	
일반학생	생활조형디자인학과	2.95	5.6	5.9	4.75	6.32	7	13
	산업디자인학과	3.9	6.12	6.26	4.8	6.16	6.2	15
	시각·영상디자인학과	3.5	5.73	6.2	2.41	5.54	6.11	26
학생부종합	생활조형디자인학과	2.78	3.71	4.05	2.59	5.58	6.45	17

■ 3개년 수시 지원율

대학	전형유형	전형명	학부(학과/전공)	2017학년도		2018학년도		2019학년도	
				모집인원	지원율	모집인원	지원율	모집인원	지원율
상지대	실기	일반학생	생활조형디자인학과	3	5.00	14	1.64	17	2.35
			산업디자인학과	5	4.40	17	3.71	19	4.11
			시각·영상디자인학과	-	-	17	7.82	19	4.47
	종합	학생부종합	생활조형디자인학과	-	-	5	2.60	5	4.40
	교과	특성화고교(정원외)	생활조형디자인학과	-	-	3 이내	-	3 이내	
			산업디자인학과	-	-	-	-	3 이내	2.92
			시각·영상디자인학과	2명 이내	6명 지원	2 이내	-	3 이내	

사립 수원대학교

수시 POINT

· 한국화, 서양화 실기 종목 변경

MEMO

ipsi.suwon.ac.kr / 입시문의 031-229-8420~2 / 경기 화성시 봉담읍 와우안길 17

■ 전형일정

[원서접수] 9.6~9.10
[실기고사] 10.19~10.20
*지원자 수에 따라 전형일자가 변경될 수 있음
[합격자발표] 11.13

■ 지원자격

[실기우수자] 국내 고등학교 졸업(예정)자 또는 고등학교 졸업학력 검정고시 합격자
(2015년 2월 졸업~2020년 2월 졸업예정자-이전 졸업자 및 검정고시 합격자는 지원불가)

■ 유형별 전형방법

| 전형유형 | 전형명 | 학과명 | | 모집인원 | 전년도 지원율 | 전형요소별 반영비율(%) | 실기고사 | | | |
								종목	절지	시간
실기	실기우수자	조형예술학부	회화 (한국화)	15	2.73	학생부 20(11.1)+ 실기 80(88.9)	택1	인체소묘(사진모델링) 인체수묵(사진모델링) 수묵담채화(정물)	3절 반절 반절	4
			회화 (서양화)	15	8.20		택1	인체소묘(사진모델링) 인체수채화(사진모델링) 정물수채화	3절	
			조소	15	4.07			인물두상	-	
		디자인학부	커뮤니케이션디자인	20	33.45		택1	발상과 표현 기초디자인		4
			패션디자인	20	22.47					
			공예디자인	15	22.20					

※(): 실질반영비율

■ 학생부 반영방법

| 전형유형 | 전형명 | 학년별 반영비율(%) | | | 전형요소별 반영비율(%) | | | 교과목 | 점수산출 활용지표 |
		1	2	3	교과	출석	기타		
실기	실기우수자	100			100			국어, 영어, 사회 교과 내 학생이 이수한 모든 과목	석차등급 및 이수단위

■ 학생부 등급 점수표

석차등급	1	2	3	4	5	6	7	8	9	비고
배점	100	98	96	94	92	88	78	68	50	최고 200
점수차		2	2	2	2	4	10	10	18	최저 100

■ 참고사항(추가합격 순위)

| 전형 | 학과명 | | 예비번호 | |
			2019	2018
실기우수자	조형예술학부	한국화	7	-
		서양화	6	-
		조소	4	-
	디자인학부	커뮤니케이션디자인	7	1
		패션디자인	3	0
		공예디자인	6	2

■ 최근 3개년간 수시 지원율

| 전형명 | 학과명 | | 지원율 | | | | | |
| | | | 2019 | | 2018 | | 2017 | |
			모집인원	지원율	모집인원	지원율	모집인원	지원율
실기 우수자	디자인 학부	커뮤니케이션 디자인	20	33.45	10	31.50	10	30.80
		패션디자인	15	22.47	5	23.20	5	30.20
		공예디자인	15	22.20	5	25.40	5	24.60

■ 3개년 실기고사 기출문제

| 학과명 | | 실기 종목 | 기출문제 | | |
			2019	2018	2017
디자인학부		발상과 표현	"SLOW LIFE" 주제에 대해서 자유롭게 표현하시오.	깃털을 이용해 삶의 무게를 표현하시오.	시계를 이용하여 지진에 대한 두려움을 표현하시오.
		기초디자인	가위, 컷터(사무용 칼) / 제시된 사물의 특성을 활용하여 '단절, 소멸'에 대하여 표현하시오.	미실시	미실시
조형 예술학부	한국화	수묵담채화	컵라면 박스, 컵라면, 소국, 억새풀, 마른 나뭇가지, 붉은색 보자기, 목장갑	미실시	미실시
	서양화	정물수채화			
	조소	인물두상	앞, 뒤, 좌, 우 45도 각도 4방향에서 촬영된 사진 제공(사진 공개 불가)		

신경대학교

www.sgu.ac.kr / 입시문의 031-369-9112~3 / 경기 화성시 남양중앙로 400-5(남양동)

MEMO

수시 POINT
· 전공관련 우수자특별전형 실기자료, 실기고사 중 택 1

■ 전형일정

[원서접수] 9.6~9.10
[서류마감] 9.20
[실기고사] 9.25
[합격자발표] 12.10 이전

■ 지원자격

[일반] 고등학교 졸업자 및 2020년 2월 졸업예정자 또는 법령에 의하여 고등학교 졸업 이상의 학력이 있다고 인정된 자
[전공관련 우수자 특별] <선택1>과 <선택2> 중 택 1
<선택1> ① 고등학교 졸업자 및 2020년 2월 졸업예정자 또는 법령에 의하여 고등학교 졸업 이상의 학력이 있다고 인정된 자 ② 지망학부 전공관련 국가자격증소지자(미용 및 패션 관련분야) ③ 지망학부 전공관련 국제 및 전국규모 뷰티대회 수상실적을 갖춘 자
<선택2> ① 고등학교 졸업자 및 2020년 2월 졸업예정자 또는 법령에 의하여 고등학교 졸업 이상의 학력이 있다고 인정된 자 ② 실기고사 응시자(뷰티일러스트레이션, 사고의 전환, 기초디자인, 발상과 표현 중 택 1)

■ 유형별 전형방법

전형명	학과명	모집인원	전년도지원율	전형요소별 반영비율(%)	실기고사			
					종목	절지	시간	
일반	뷰티디자인학과	5	16.20	학생부 100	-			
전공관련우수자특별		16	6.00	학생부 20+실기자료 또는 실기고사 80	택 1	뷰티일러스트레이션 기초디자인 발상과 표현 사고의 전환	4 4 4 3	4

■ 학생부 반영방법

전형유형	학년별 반영비율(%)			전형요소별 반영비율(%)			교과목	점수산출활용지표
	1	2	3	교과	출석	기타		
모든전형	100			100			1학년: 지정(4)_국어, 영어군에서 학기별로 각각 1개 교과목 반영 선택(2)_국어, 영어군을 제외한 나머지 교과군에서 학기별로 1개 교과목 반영 2학년: 선택(6)_전 교과군 중에서 학기별로 3개 교과목 반영. 단, 학기별 1개 교과군에서 1개 교과목만 선택 3학년: 선택(6)_전 교과군 중에서 학기별로 3개 교과목 반영. 단, 학기별 1개 교과군에서 1개 교과목만 선택	석차등급

■ 전공관련 우수자 특별전형 참고사항

구분		종류	내용	점수	반영점수	제출서류
선택1	자격증	국가자격증 (4개까지 인정)	1개 = 15점	최고60점	576	※ 미용사 일반, 메이크업, 네일, 피부 국가자격증 합격 확인서를 등기우편으로 제출
	수상실적	국제 & 전국규모의 대회 및 공모전 수상(지정된 본상 중 2개만 인정)	10점	최고20점	144	고교 재학중 참여한 대회의 대통령상, 국무총리상, 장관상, 국회의원상, 시장상, 대학총장상, 대상, 금상, 은상, 동상만 인정
		합계		80점	720	
선택2	실기고사(택 1)	기초디자인	4절/4시간	80점	720	· 제시된 주제에 맞춰 자유롭게 표현 · 규격: 캔트지를 시험 당일 본 대학에서 지급 · 색연필, 물감, 파스텔, 마카등 모든 채색도구 가능 (단, 시험 완료시까지 건조가 가능한 재료여야 하며 에어브러쉬, 유화물감, 입체표현은 불가) · 화지방향 자유 · 주제: 시험당일 발표 · 제시된 주제에 맞춰 일러스트로 자유롭게 표현 · 오브제 사용가능: 판타지메이크업의 독창성을 위하여 오브제재료를 화지위에 접착제로 부착하는 입체표현가능 (※오브제는 반드시 시험장에서 제작후 부착) · 색연필, 물감, 화장품등 모든 채색도구 가능(단, 시험 완료시까지 건조가 가능한 재료여야 하며 에어브러쉬, 유화물감은 사용불가) · 화지방향과 배경채색 유무는 자유
		발상과 표현	4절/4시간			
		사고의 전환	3절(1장)/4시간			
		뷰티일러스트	4절/4시간			
						※뷰티일러스트 주제 사전공개 : 로맨틱, 엘레강스, 액티브, 아방가르드, 에스닉, 모던, 레오파드중 시험 당일 추첨 발표
		합계			720	

사립 신한대학교

MEMO

ipsi.shinhan.ac.kr / 입시문의 031-870-3211~7 / 경기 의정부시 호암로 95

수시 POINT
- 실기우수자전형 모집인원 감소 15→10명
- 일반전형(학생부교과) 모집인원 증가 25→54명
- 실기고사 종목 변경, 발상과 표현 폐지

■ 전형일정

[원서접수] 9.6~9.10
[면접고사]
10.5~10.6 또는 10.12~10.13
(고사일은 하루이며, 추후 입학 홈페이지 공지예정)
[실기고사] 11.2~11.3(예정)
[합격자발표] 12.10

■ 지원자격

[일반/사회기여자] 국내 고등학교 졸업자 및 2020년 2월 졸업예정자, 국내 고등학교 졸업학력 검정고시 합격자 및 기타 법령에 의하여 위와 동등 이상의 학력이 있다고 인정된 자, 특성화고교졸업(예정)자 지원 가능, 고교 이수계열에 관계없이 지원 가능함(교차지원 가능) *사회기여자 및 국가보훈대상자 해당자에 대한 자세한 사항은 요강 참조
[학생부우수자] 국내 고교 졸업자 및 2020년 2월 졸업예정자, 특성화고교졸업(예정)자 지원 가능, 고교 이수계열에 관계없이 지원 가능함(교차지원 가능), 국내 고교 졸업학력 검정고시 합격자 및 기타 법령에 의해 위와 동등 이상의 학력이 있다고 인정된 자로서 학생부가 3학기 이상 있는 자
[정원 외 특별전형] 모집요강 참조

■ 유형별 전형방법

전형유형	전형명	학과명		모집인원	전년도 지원율	전형요소별 반영비율(%)	실기고사			
							종목	절지	시간	
실기	실기우수자	디자인학부	산업디자인전공	10	17.60	학생부 20+실기 80	택 1	사고의 전환 기초디자인	4	4
			패션디자인전공							
			공간디자인전공							
학생부 교과	일반	디자인학부	산업디자인전공	54	12.88	학생부 70+면접 30	-			
			패션디자인전공							
			공간디자인전공							
	학생부우수자	디자인학부		3	15.67	학생부 100				
	사회기여자			1	7.00	학생부 70+면접 30				
	국가보훈대상자			2	2.00					

※[정원 외 특별전형]
농어촌: 디자인학부 전체 2명 모집
특성화고교졸업자: 디자인학부 전체 1명 모집

■ 학생부 반영방법

전형유형	학년별 반영비율(%)			전형요소별 반영비율(%)			교과목	점수산출 활용지표	반영총점	기본점수	실질반영비율(%)
	1	2	3	교과	출석	기타					
모든 전형	가장 우수한 첫 번째 학기 50, 우수한 두 번째 학기 50			100			전 과목	석차등급			

■ 면접고사 평가항목 및 방법

구분	내용	
평가항목	기본소양	창의력, 사고력, 지원동기, 포부
	인성평가	태도, 가치관, 성품, 협동성
면접방법	• 유형 : 개별 구술면접 • 시간 : 3~5분 내외 • 기본소양 및 인성에서 각 1개씩 두 문제 출제 • 면접위원 2인이 수험생 1인을 평가	

■ 참고사항(전년도 입시결과)

학과명	전형명	학생부 커트라인		학생부 평균		면접고사	전체성적	예비번호
		등급	원점수 (700점 만점)	등급	원점수 (700점 만점)			
디자인학부	일반	4.84	662.27	3.81	673.48	293.64	967.12	20
	학생부우수자	2.86	977.04	2.81	977.61	-	-	6
	사회기여자	5.3	654.36	5.3	654.36	290	944.36	-
	국가보훈대상자	5.82	644.3	5.45	650.71	285	935.71	-
	실기우수자	6.3	181.14 (200점 만점)	5.2	186.22 (200점 만점)	738.29 (실기고사 800점 만점)	870.9	-

사립 연세대학교(원주)

수시 POINT
- 일반논술, 특기자전형 모집인원 폐지
- 학생부종합전형 수능최저학력기준 소폭 변경

enter.kku.ac.kr / 입시문의 043-840-3000 / 충북 충주시 충원대로 268

■ 전형일정

[원서접수] 9.6~9.10.17:00
[서류마감] 9.10
[면접고사] 인문_10.12/자연_10.19
[합격자발표] (면접형) 11.15
(학교생활우수자/강원인재/기회균형) 12.10

■ 지원자격

[일반] 국내 정규 고등학교에 입학하여 전 교육과정을 이수한 2018년 2월 이후 졸업자 또는 전 교육과정을 이수 할 2020년 2월 졸업예정자(단, 5개 학기 이상 이수한 자)로서 이수학기 모두 과목별 '원점수, 평균, 표준편 차'가 기재되어야 함
[학교생활우수자] 국내 정규 고등학교에 입학하여 전 교육과정을 이수한 2018년 2월 이후 졸업자 또는 전 교육과정을 이수 할 2020년 2월 졸업예정자
[강원인재] 강원도 소재 정규 고등학교에 입학하여 전 교육과정을 이수한 2018년 2월 이후 졸업자 또는 2020년 2월 졸업예정자
[기회균형] 모집요강 참조

■ 유형별 전형방법

전형유형	전형명	학과명	모집인원	전년도 지원율	전형요소별 반영비율(%)
종합	교과면접형	디자인예술학부(인문)	6	6.67	[1단계] 학생부 100(4배수)
		디자인예술학부(자연)	2	8.00	[2단계] 1단계 성적 70+면접 30
	학교생활우수자	디자인예술학부(인문)	7	5.67	서류 100
		디자인예술학부(자연)	2	8.00	
	강원인재	디자인예술학부(인문)	2	3.00	서류 100
	기회균형	디자인예술학부(인문)	2	7.50	서류 100

※ [수능최저학력기준] 학교생활우수자/강원인재/기회균형_인문: 국어, 수학 가/나, 탐구(사/과) 중 2개 합이 7 이내(영어 3등급 이내, 한국사 필수응시) 자연: 국어, 수학 가, 과탐 중 2개 합이 7 이내(영어 3등급 이내, 한국사 필수응시)
※ 고른기회전형(정원외) 모집인원 모집요강 참조

■ 학생부 반영방법

전형유형	전형명	학년별 반영비율(%)			전형요소별 반영비율(%)		교과목	점수산출 활용지표
		1	2	3	교과	기타		
종합	교과면접형	100			60	40	국어, 수학, 영어, 사회, 과학 관련 과목	표준점수

사립 예원예술대학교(경기드림)

수시 POINT
- 실기 반영비율 높음

yewon.ac.kr / 입시문의 031-869-0999 / (양주) 경기도 양주시 은현면 화합로 예원대학로 56

■ 전형일정

[원서접수] 9.6~9.10
[실기고사] 10.11~10.13
[합격자발표] 11.1

■ 지원자격

[일반학생] 고등학교 졸업자 또는 2020년 2월 고등학교 졸업예정자. 고등학교 졸업학력 검정고시 출신자. 기타 법령에 의하여 고등학교를 졸업한 자와 동등이상의 학력이 있다고 인정된 자
[정원 외 특별전형] 모집요강 참조

■ 유형별 전형방법

전형명	학과명	모집인원	전년도 지원율	전형요소별 반영비율(%)	실기고사			
						종목	절지	시간
일반학생	금속조형디자인전공	18	4.60	학생부 20+실기 80	택1	기초디자인 사고의 전환 발상과 표현	4 3 4	4
	만화게임영상전공	19	15.70	학생부 30+실기 70	택1	칸만화 상황표현 발상과 표현	4	4

※ [정원 외 특별전형] 농어촌 6명, 특성화고교 3명, 기회균등 7명, 특수교육대상자 4명 모집, 캠퍼스/모집단위 구분없이 모집, 학과별 입학정원 10% 이내로 모집가능(기회균등은 학과별 20% 이내, 특수교육대상자는 제한없음)

■ 학생부 반영방법

전형유형	전형명	학년별 반영비율(%)			전형요소별 반영비율(%)			교과목	점수산출 활용지표
		1	2	3	교과	출석	기타		
실기위주	일반학생	30	50	20	90	10		전 과목	석차등급

사립 용인대학교

수시 POINT
- 미디어디자인학과 실기고사 변경
 (사고의 전환→기초디자인)
- 수시 모집인원 증가

ipsi.yongin.ac.kr / 입문문의 031-8020-3100 / 경기 용인시 처인구 용인대학로 134

■ 전형일정

[원서접수] 9.6~9.10
[실기고사] 10.3~10.6
*고사장 확인 9.25
[합격자발표] 10.15

■ 지원자격

[일반학생] 고등학교 졸업(예정)자 또는 법령에 의하여 이와 동등 이상의 학력이 있다고 인정된 자
[국가보훈대상자] 고등학교 졸업(예정)자 또는 법령에 의하여 이와 동등 이상의 학력이 있다고 인정된 자로서 「국가보훈 기본법」제3조 제2호의 "국가보훈대상자"로서 국가보훈 관련 법령에 따른 교육지원 대상자(보훈(지)청장이 발행하는 "대학입학 특별전형 대상자 증명서" 발급 대상자) *세부지원 자격은 모집요강 참조
[정원 외 특별전형] 모집요강 참조

■ 유형별 전형방법

전형명	학과명		모집인원	저년도지원율	전형요소별 반영비율(%)	실기고사		
						종목	절지	시간
일반학생	미디어디자인학과	시각디자인	46	9.40	학생부 교과 40(21.9) + 실기 60(78.1)	기초디자인	4	4
		디지털콘텐츠디자인						
	회화학과		27	3.75		정물자유발상표현 : 제시된 사진 속 이미지와 정물 1점을 합성하여 자유로운 발상과 기법으로 표현	4	3시간 30분
국가보훈대상자	미디어디자인학과		1	-		일반학생과 같음		
	회화학과		1					

※[정원 외 특별전형] 농어촌학생특별: 미디어디자인학과 3명 모집 / 특성화고교출신자특별: 미디어디자인학과 3명 모집
※(): 실질반영비율

■ 학생부 반영방법

전형명	학년별 반영비율(%)			전형요소별 반영비율(%)			교과목	점수산출 활용지표	반영총점	기본점수
	1	2	3	교과	출석	기타				
일반학생	100			100			국어, 영어, 수학, 사회(역사/도덕), 과학, 기술·가정 교과 중 성적이 가장 좋은 4개 과목(학년별 4과목)	석차등급	200	144

사립 을지대학교(성남)

수시 POINT
- 실기우수자전형 학생부 반영비율 10% 증가 (20% → 30%)

admission.eulji.ac.kr / 입문문의 031-740-7106~7 / 경기 성남시 수정구 산성대로 553

■ 전형일정

[원서접수] 9.6~9.10
[실기고사] 9.28
[적성고사] 10.12
[면접고사] 11.16
[합격자발표]
-교과적성, 실기우수자 11.18 / -EU자기추천 12.10

■ 지원자격

[교과적성우수자] 고등학교 졸업자 또는 졸업예정자, 법령상 고등학교 졸업자와 동등 이상의 학력이 있다고 인정되는 자
[EU자기추천] 2018년 이후 국내 정규 고등학교 졸업자 또는 졸업예정자, 올바른 인성과 전공적합성을 갖춘 HUMAN 인재로서 스스로를 추천할 수 있는 자(학생부 없는 자 지원 불가)
[실기우수자] 고등학교 졸업자 또는 졸업예정자, 법령상 고등학교 졸업자와 동등 이상의 학력이 있다고 인정되는 자
[정원 외 특별전형] 모집요강 참조

■ 유형별 전형방법

전형유형	전형명	학과명	모집인원	전년도지원율	전형요소별 반영비율(%)	실기고사		
						종목	절지	시간
학생부교과	교과적성우수자	의료홍보디자인학과	6	13.17	학생부 교과 60+적성고사 40			
학생부종합	EU자기추천		4	-	[1단계] 학생부 100(5배수) [2단계] 1단계 성적 70+면접 30			
실기위주	실기우수자		26	11.19	학생부 30+실기 70	기초디자인	3	5

※[정원 외 특별전형] 특성화고교 졸업자 1명 모집

■ 학생부 반영방법

전형유형	전형명	학년별 반영비율(%)			전형요소별 반영비율(%)			교과목	점수산출 활용지표
		1	2	3	교과	출석	기타		
교과 실기	교과적성/ 실기	100			100			국어, 외국어(영어), 수학, 사회, 과학 이수 전 과목	석차등급

※학생부종합(EU자기추천)전형은 교과성적을 정량 산출하지 않고, 다른 영역과 정성 평가.

인천가톨릭대학교

MEMO

admission.iccu.ac.kr / 입시문의 032-830-7012 / 인천 연수구 해송로 12

수시 POINT

- 학과개편: 회화과, 환경조각과 → 조형예술학과(회화전공, 환경조각전공)
 시각디자인학과, 환경디자인학과 → 융합디자인학과(시각디자인전공, 환경디자인전공)
- 실기우수자전형 신설

■ 전형일정

[원서접수] 9.6~9.10.18:00
[서류마감] 9.18.17:00
[면접고사] 10.26
[실기고사] 11.2
[합격자발표] 11.19

■ 지원자격

[ICCU 미래인재] 2016년 이후 고등학교 졸업 및 2020년 2월 고등학교 졸업 예정자 또는 고등학교 졸업자와 동등한 학력이 있다고 인정되는 자

[가톨릭지도자추천] 2016년 이후 고등학교 졸업 및 2020년 2월 고등학교 졸업 예정자 또는 고등학교 졸업자와 동등한 학력이 있다고 인정되는 자(2016년 이후 검정고시 합격자 포함)로서 가톨릭사제, 수도회 장상, 총원장, 관구장, 지부장, 가톨릭계고등학교장의 추천을 받은 자

[실기우수자] 고등학교 졸업자 및 2020년 2월 고등학교 졸업 예정자. 또는 고등학교 졸업자와 동등한 학력이 있정되는 자(검정고시 합격자 포함)

■ 유형별 전형방법

전형유형	전형명	학과명	모집인원	전년도 지원율	전형요소별 반영비율(%)	실기고사 종목	절지	시간
교과	ICCU 미래인재	문화예술콘텐츠학과	18	7.17	[1단계] 학생부 100 (5배수) [2단계] 1단계 성적 80+면접 20	-		
실기	가톨릭지도자 추천	조형예술학과	2	-	학생부 30+실기 70	택1 정물수채화 인물모델링 사진소조	모집요강 참조	
		융합디자인학과	2	-		기초디자인		
교과		문화예술콘텐츠학과	2	4.50	학생부 60+면접 40	-		
실기	실기우수자	조형예술학과	25	-	[1단계] 학생부 100(5배수) [2단계] 1단계 성적 30+실기 70	택1 정물수채화 인물모델링 사진소조	모집요강 참조	
		융합디자인학과	35	-		기초디자인		

※[정원 외 특별전형]
특성화고교출신: 융합디자인학과 2명 모집 / 기회균형: 문화콘텐츠학과 2명 모집 / 특수교육대상자: 융합디자인학과 2명 모집

■ 학생부 반영방법

전형명	학년별 반영비율(%)			전형요소별 반영비율(%)			교과목	점수산출 활용지표
	1	2	3	교과	출석	기타		
모든전형	20	40	40	100			반영 과목 수: 1학년 : 4개 과목 2학년 : 4개 과목 3학년 : 4개 과목 반영 교과: 국어, 수학, 영어, 외국어(영어), 과학, 사회 교과 중 선별	등급

■ 2019학년도 수시 입시결과

전형명	학과명	학생부평균등급
가톨릭지도자 추천	회화과	5.17
	환경조각과	5.83
	시각디자인학과	4.25
	환경디자인학과	5.25
	문화예술콘텐츠학과	4.58
ICCU 미래인재	문화예술콘텐츠학과	3.16
실기우수자	회화과	3.02
	환경조각과	5.18
	시각디자인학과	2.67
	환경디자인학과	3.24

■ 최근 3개년간 수시 지원율

대학	전형유형	전형명	학부(학과/전공)	2017학년도 모집인원	2017학년도 지원율	2018학년도 모집인원	2018학년도 지원율	2019학년도 모집인원	2019학년도 지원율
인천 가톨릭대	교과	가톨릭 지도자 추천	회화과	10	4.00	6	4.00	1	2.00
			환경조각과	5	5.40	5	7.20	1	4.00
			시각디자인학과	5	11.40	5	9.00	1	5.00
			환경디자인학과	5	9.20	5	6.00	1	4.00
			문화예술콘텐츠학과	2	7.00	12	6.83	2	4.50
		ICCU 미래인재	문화예술콘텐츠학과	12	5.58	2	5.50	18	7.17
	실기	실기 우수자	회화과	-	-	-	-	10	9.00
			환경조각과	-	-	-	-	6	4.67
			시각디자인학과	-	-	-	-	16	9.00
			환경디자인학과	-	-	-	-	16	7.56

사립 인천대학교

MEMO

inu.ac.kr / 입시문의 032-835-0000 / 인천 연수구 아카데미로 119

수시 POINT

- [수능최저학력기준] 교과성적우수자:
국어, 수학 가/나, 영어, 사회/과학탐구(상위1과목) 중 2개 영역 등급 합 6 이내(한국사 필수 응시)
- 교과성적우수자전형 학생부 반영방법 소폭 변경

■ 전형일정

[원서접수] 9.6~9.10
[서류마감] 9.11.18:00
[실기고사] (조형)10.21 (디자인)10.22
[합격자발표] (교과성적우수자)12.10 (실기우수자)11.9

■ 지원자격

[교과성적우수자] 2015년 2월 및 이후 국내 고등학교 졸업(예정)자 또는 고등학교 졸업학력 검정고시 합격자로서 2020학년도 대학수학능력시험 응시 예정자
[실기우수자] 2018년 2월 및 이후 국내 고교 졸업(예정)자

■ 유형별 전형방법

전형유형	전형명	학과명		모집인원	전년도 지원율	전형요소별 반영비율(%)	실기고사			
								종목	절지	시간
실기	실기 우수자	조형예술학부	한국화전공	7	12.00	학생부 40+실기 60	택 1	수묵담채화(정물) 인체소묘	반절 3	4
			서양화전공	7	20.43		택 1	수채화(정물) 인체소묘(인물)	3	4
		디자인학부		37	8.11	[1단계] 학생부 100 (5배수) [2단계] 1단계 성적 40+실기 60	택 1	사고의 전환 기초디자인	3	4
교과	교과성적 우수자	디자인학부		8	9.00	학생부 100		–		

■ 학생부 반영방법

전형명	학년별 반영비율(%)			전형요소별 반영비율(%)			교과목	점수산출 활용지표
	1	2	3	교과	출석	기타		
교과성적우수자	100			100			국어군 30%+수학군 20%+영어군 30%+사회(역사·도덕 포함) 20% 해당 교과에 속한 모든 과목 반영	석차등급
실기우수자							국어 40%+영어 30%+사회(역사·도덕 포함) 30% / 해당 교과에 속한 모든 과목 반영	

■ 실기고사 참고사항

-한국화: 채소, 과일, 건어물, 병, 꽃(화병), 과자, 장난감, 종이상자, 신발, 기타 생활용품 중에서 출제
-서양화: 채소, 과일, 병, 꽃 및 자연물, 의류(모자, 신발, 장갑 포함), 스포츠용품, 기계류(공구 포함), 기타 생활용품 중 출제
-인체소묘(한국화, 서양화 공통): 인물(모델)
-사고의 전환: 제공된 사진 또는 사물(1~2개)과 주제어(고사 당일 출제)
-기초디자인: 제공된 사진 또는 사물(1~2개) 특성의 해석에 의한 자유로운 구성과 표현(제공된 사물의 일부를 그림 안에 사실적으로 묘사)

■ 2019학년도 수시 입시결과

전형유형	학과명		성적(평균)			교과환산점(평균)	충원합격
			지원자	최초합격자	최종등록자	최종등록자	예비 합격순위
실기우수자	조형예술학부	한국화전공	4.75	3.87	4.12	191.03	2
		서양화전공	5.02	3.45	3.87	191.56	8
	디자인학부		3.17	2.61	2.7	198.02	20
교과성적우수자	디자인학부		2.74	1.65	1.95	349.12	11

■ 3개년 수시 지원율

대학	전형유형	전형명	학부(학과/전공)		2017학년도		2018학년도		2019학년도	
					모집인원	지원율	모집인원	지원율	모집인원	지원율
인천대	실기	실기우수자	조형예술학부	한국화전공	4	19.75	4	18.75	7	12
				서양화전공	5	25.2	5	16	7	20.43
			디자인학부		12	21	37	8.3	37	8.11
	교과	교과성적우수자	디자인학부		2	14.5	8	11.5	8	9

인하대학교

MEMO

admission.inha.ac.kr / 입시문의 032-860-7221~5 / 인천 미추홀구 인하로 100

수시 POINT
- 디자인융합학과 실기 사고의 전환 종목 폐지, 기초디자인 종목 단일 시행
- 조형예술학과 실기종목 변경: 자유소묘 → 인물소묘
- [수능최저학력기준] 학생부교과전형, 특성화고교졸업자전형 있음

■ 전형일정

[원서접수] 9.6~9.9.18:00
[서류마감] 9.17.17:00
[면접고사] 11.16
[실기고사] (조형예술)10.3 (의류디자인)10.5 (디자인융합)10.6
[합격자발표] (실기우수자)10.25 (그 외)12.10

■ 지원자격

[인하미래인재] 고교 졸업학력 인정 고등학교 졸업(예정)자 또는 고등학교 졸업 이상의 학력이 있다고 인정된 자
[고른기회] ①국가공헌: 국가보훈 대상자 ②경제배려: 저소득층 대상자 ※자세한 내용은 모집요강 참조
[농어촌학생] 국내 고등학교 졸업(예정)자로서 다음 유형 ①, ② 중 어느 하나에 해당되는 자. ①학생본인이 농어촌 소재지 학교에서 중학교 입학 시부터 고등학교 졸업 시까지 전 교육과정을 이수하고 같은 기간 부·모·학생(본인) 모두가 농어촌 지역에 거주한 자 ②학생본인이 농어촌 소재지 학교에서 초·중·고 전 교육과정을 이수하고, 같은 기간 본인이 농어촌 지역에 거주하는 자
[특성화고교졸업자] 초·중등교육법 시행령 제91조 제1항에 따른 특성화고등학교 또는 일반계고등학교(舊 종합고등학교)의 전문계학과 졸업(예정)자(학교생활기록부 교과성적 산출 가능한 자)로서 동일계열 모집단위(우리학교 기준표)에 지원한 자 또는 이수한 교과목이 지원 모집단위와 관련된 전문교과를 30단위 이상 이수한 자, 2018년 이후 졸업자
[실기우수자] 국내 고교 졸업학력 인정 고등학교 졸업(예정)자

■ 유형별 전형방법

전형유형	전형명	학과명	모집인원	전년도 지원율	전형요소별 반영비율(%)	실기고사 종목	절지	시간
종합	인하미래인재	의류디자인학과(일반)	14	22.50	[1단계] 서류 100(3배수) [2단계] 1단계 성적 70+면접 30	-		
	고른기회	의류디자인학과(일반)	2	10.50	서류 100			
	농어촌	의류디자인학과(일반)	2	12.00	서류 100			
		디자인융합학과	1	10.00				
교과	학생부교과	의류디자인학과(일반)	5	17.67	학생부 100			
	특성화고교졸업자	의류디자인학과(일반)	2	5.50	학생부 100			
		디자인융합학과	1	10.00				
실기	실기	조형예술학과	14	10.43	학생부 30+실기 70	인물소묘	3	4
		디자인융합학과	30	63.44		기초디자인	3	5
		의류디자인학과(실기)	12	14.92	[1단계] 학생부 100(20배수) [2단계] 1단계 성적 40+실기 60	기초디자인	3	5

※[수능최저학력기준] 학생부교과_국어, 수학 가/나, 영어, 사회/과학탐구(1과목) 중 3개 영역의 합 7등급 이내, 한국사 필수응시/특성화고교졸업자_국어, 수학 가/나, 영어 중 1개 영역 3등급 이내, 한국사 필수응시

■ 학생부 반영방법

전형유형	전형명	학년별 반영비율(%) 1	2	3	전형요소별 반영비율(%) 교과	출석	기타	교과목	점수산출 활용지표
교과	학생부교과	20	40	40	100			국어, 수학, 영어, 사회	석차등급
	특성화고교졸업자							전 교과 전 과목	
종합/실기	그 외							국어, 영어, 사회	

■ 2019학년도 수시 입시결과

전형명	학과명	추가합격자 예비번호	1단계 합격 내신등급 평균	최저	최종등록자 내신등급 평균	최저
인하미래인재	의류디자인학과(일반)	3	3.44	6.17	3.27	3.85
고른기회	의류디자인학과(일반)	1	-		3.64	-
농어촌	의류디자인학과(일반)	2			3.91	
	디자인융합학과	2			3.12	
학생부교과	의류디자인학과(일반)	4			3.38	

■ 2019학년도 수시 실기고사 출제문제

대학명	학과명	종목	출제문제
인하대	디자인융합학과	택 1 / 사고의 전환	제시물: 게임조종기 주어진 이미지를 활용하여 즐거운 감정을 표현하시오.
		기초디자인	제시물: 포크, 탁구공, 줄넘기, 게임조종기 주어진 이미지를 활용하여 자유롭게 구성하고 표현하시오.
	조형예술학과	자유소묘	나비의 꿈과 확장 현실 / 나비모형
	의류디자인학과(실기)	기초디자인	제시물: 토르소마네킹, 빨대, 천, 시침핀 제공된 사물의 조형적 특성과 기능을 활용하여 자유롭게 연출하고 표현하시오.

사립 중부대학교

수시 POINT · 실기우수자전형 실기 70%반영

ipsi.joongbu.ac.kr / 입시문의 031-8075-1206~7 / 경기도 고양시 덕양구 동헌로 305

■ 전형일정

[원서접수] 9.6~9.10
[서류마감] 9.16
[실기고사] 10.22
[합격자발표] 11.7

■ 지원자격

[실기우수자] 2020년 2월 고등학교 졸업예정자 및 고등학교 졸업자, 법령에 의하여 고등학교 졸업자와 동등 이상의 학력이 있다고 인정된 자
[정원 외 특별전형] 모집요강 참조

■ 유형별 전형방법

전형유형	전형명	학과명	모집인원	전년도 지원율	전형요소별 반영비율(%)	실기고사			
							종목	절지	시간
실기	실기우수자	산업디자인학전공	44	8.98	학생부 30(33.3)+ 실기 70(66.7)	택1	기초디자인 발상과 표현	4	4
		만화애니메이션학전공	44	23.58		택1	상황표현 스토리만화	4	4

※[정원 외 특별전형] 특성화고교졸업자전형: 만화애니메이션학전공 2명 모집
※(): 실질반영비율

■ 학생부 반영방법

전형명	학년별 반영비율(%)			전형요소별 반영비율(%)			교과목	점수산출 활용지표	반영 총점	기본 점수
	1	2	3	교과	출석	기타				
실기 우수자	100			100			필수: 국어, 외국어(영어), 수학 / 선택: 사회, 과학 / 전체 학년 국어 5과목, 영어 5과목, 수학 5과목, 사회/과학교과 중 성적 상위 10개 과목 반영 *총 25과목 반영, 반영과목이 없을 경우 부족과목 수 만큼 최저등급 적용	석차등급	300	160

memo

사립 중앙대학교(안성)

MEMO

admission.cau.ac.kr / 입시문의 02-820-6393 / 경기 안성 대덕면 서동대로 4726

수시 POINT
- [수능최저학력기준] 학생부 교과_국어, 수학 가/나, 영어, 사/과탐(1과목) 중 2개 영역 등급 합 5 이내 (한국사 4등급 이내)
- 다빈치인재/고른기회전형 요소별 반영방법 변경: [1단계] 서류 100(3배수) [2단계] 1단계 성적 70+면접 30 → 서류 100

■ 전형일정

[원서접수] 9.6~9.9. 18:00
[서류마감] 9.11
[실기고사] (한국화)10.19
(서양화/조소)10.20 (디자인)11.3
[합격자발표] (실기) 11.15
(학생부교과)12.10 (학생부종합)12.3

■ 지원자격

[학생부 교과] 초·중등교육법시행령 제76조3에 따른 국내고등학교의 졸업(예정)자로서 3학기 이상 이수한 자 또는 2학년 수료예정자 중 상급학교 진학대상자

[다빈치인재] 고등학교 졸업(예정)자, 2학년 수료예정자 중 상급학교 진학대상자 또는 관계 법령에 의하여 고등학교 졸업자와 동등 이상의 학력이 있다고 인정된 자

[고른기회(장애인등대상자)] 고등학교 졸업(예정)자 또는 관계 법령에 의하여 고등학교 졸업자와 동등 이상의 학력이 있다고 인정된 자(상급학교 진학대상자 포함)로서 아래의 지원자격 중 어느 하나에 해당하는 자 ①「장애인복지법」제32조에 의하여 장애인 등록(1급부터 3급까지만 인정)이 되어 있는 자 ②「국가유공자 등 예우지원에 관한 법률」제4조 등에 의한 상이등급자로 등록되어 있는 자 중 「장애인복지법」에 의한 1급~7급 기준에 상응하는 자

[실기] 고등학교 졸업(예정)자, 2학년 수료예정자 중 상급학교 진학대상자로서 학교생활기록부의 석차등급을 산출할 수 있는 자

■ 유형별 전형방법

전형유형	전형명	학과명	모집인원	전년도 지원율	전형요소별 반영비율(%)	실기고사 종목	절지	시간
교과	학생부 교과	실내환경디자인전공	6	7.31	학생부 100(교과 70+비교과 30)			
		패션디자인전공	5					
종합	다빈치인재	실내환경디자인전공	10	11.45	서류 100	-		
		패션디자인전공	12	11.92				
	고른기회 (장애인등대상자)	실내환경디자인전공	대학전체 8	4.50				
		패션디자인전공						
실기	실기형	한국화전공	13	14.00	[1단계] 학생부 100(20배수) [2단계] 1단계 성적 20+실기 80	수묵담채화	반절	4
		서양화전공	13	22.27		인체수채화+정물	2	4
		조소전공	13	12.80		인체소조	-	4
		공예전공	4	31.13		대상과 조건에 의한 디자인 실기평가	3	5
		산업디자인전공	5					
		시각디자인전공	6					

■ 학생부 반영방법

전형유형	전형명	학년별 반영비율(%)			전형요소별 반영비율(%)			교과목	점수산출 활용지표
		1	2	3	교과	출석	기타		
교과	학생부 교과		100		70	30(출결+봉사)		국어, 수학, 영어, 사회교과 전 과목	석차등급
실기	실기				75	25		국어, 영어, 사회교과 전 과목	

■ 미술학부 실기고사 참고사항

전공	실기고사 종목	내용
한국화	수묵담채화	-소재: 당일추첨 -정물류: 각목, 유리화병, 서적(책), 오지항아리, 마대걸레, 쓰레기통, 군화, 석유통, 아이리스, 국화, 백합, 카네이션, 난초, 선인장(산세베리아), 나뭇가지, 인형(동물), 빵, 깡통(캔), 귤, 페트병, 오이, 고추, 배, 마른 오징어, 감, 피망, 석류, 알타리무, 무, 배추, 마른가오리, 사과, 파, 노가리, 포도, 북어, 축구공, 주전자, 장미, 약탕기, 체크무늬천, 백색 천, 얼갈이배추, 축구화, 방석, 바나나, 의자(플라스틱), 전자계산기, 각티슈, 흰색 와이셔츠 중 (1~8개 출제) ※단, 출제된 정물은 모두 그리되 개수를 늘려 그리는 것은 관계없음
서양화	인체수채화+정물	복장을 착용한 인체모델과 배치된 1~2개의 정물을 함께 구성하여 그림
조소	인체소조(모델없음)	주제를 응용한 인물두상

■ 3개년 수시 지원율

대학	전형유형	전형명	학과명	2017학년도 모집인원	2017학년도 지원율	2018학년도 모집인원	2018학년도 지원율	2019학년도 모집인원	2019학년도 지원율
중앙대(안성)	교과	학생부 교과	실내환경디자인전공	7	9.14	7	12.00	16	7.31
			패션디자인전공	10	6.30	10	8.30		
	종합	다빈치인재	실내환경디자인전공	10	13.50	10	11.80	11	11.45
			패션디자인전공	13	10.00	13	10.54	13	11.92
	실기	실기	한국화전공	15	21.53	15	17.93	15	14.00
			서양화전공	15	34.13	15	24.73	15	22.27
			조소전공	15	15.67	15	12.53	15	12.80
			공예전공	4	44.50	4	29.75	23	31.13
			산업디자인전공	5	52.60	5	31.40		
			시각디자인전공	5	64.80	5	38.40		
	종합	장애인등대상자 (정원외)	실내환경디자인전공	2	4.00	-	-	2	4.50 : 1
			패션디자인전공	2	4.00	-	-	2	

사립 평택대학교

수시 POINT · PTU 실기전형 실기 100% 반영

entrance.ptu.ac.kr / 입시문의 031-659-8000 / 경기 평택시 서동대로 3825번지

■ 전형일정

[원서접수] 9.6~9.10. 18:00
[서류마감] 9.17.18:00
[면접고사] 10.27
[실기고사] 10.18
[합격자발표] 11.8

■ 지원자격

[PTU실기] 고등학교 졸업(예정)자 및 법령에 의하여 고등학교 졸업 이상의 학력이 인정된 자
[PTU종합] 2015년 2월~2020년 2월 국내 고등학교 졸업(예정)자

■ 유형별 전형방법

전형유형	전형명	학과명	모집인원	전년도 지원율	전형요소별 반영비율(%)	실기고사			
							종목	절지	시간
실기	PTU실기	커뮤니케이션디자인학과	20	22.15	실기 100	택 1	기초디자인	4	
		패션디자인및브랜딩학과	10	17.5			발상과 표현	4	4
							사고의 전환	3	
종합	PTU종합	패션디자인및브랜딩학과	10	8.9	[1단계] 서류 100(3배수) [2단계] 면접 100	-			

■ 2019학년도 수시 성적 결과

전형	학과	고교내신	
		최고	최저
PTU종합	패션디자인및브랜딩학과	4.33	5.1

국립 한경대학교

수시 POINT · 학과개편: 디자인학과→디자인건축융합학부(디자인전공) · [수능최저학력기준] 교과 일반전형 있음

ipsi.hknu.ac.kr / 입시문의 031-670-5042~4 / 경기 안성시 중앙로 327

■ 전형일정

[원서접수] 9.6~9.10
[서류마감] 9.16
[면접고사] 11.29
[합격자발표] 12.10

■ 지원자격

[일반] 고교 졸업(예정)자 또는 법령에 의해 고교 졸업자와 동등 이상의 학력이 인정되는 자로 2020학년도 수능(한국사 필수)에 응시한 자
[잠재력우수자] 고등학교 졸업(예정)자로 전공분야에 대한 잠재력과 발전가능성이 있으며, 인성이 우수한 자(학생부 확인이 불가한 외국고교 출신자, 검정고시 출신자, 08학년도 이전 졸업자 등 제외)
[정원 외 특별전형] 모집요강 참조

■ 유형별 전형방법

전형유형	전형명	학과명	모집인원	전년도 지원율	전형요소별 반영비율(%)
교과	일반	디자인건축융합학부 (건축학전공/건축공학전공/디자인전공)	11	-	학생부 100
종합	잠재력우수자		32	-	[1단계] 서류 100(3배수) [2단계] 서류 70+면접 30

※[정원 외 특별전형] 농어촌학생: 디자인융합학부 2명 모집

■ 학생부 반영방법

전형유형	전형명	학년별 반영비율(%)			전형요소별 반영비율(%)			교과목	점수산출 활용지표
		1	2	3	교과	출석	기타		
교과	일반	30	30	40	95	5		국어, 수학, 영어, 과학, 사회	석차등급, 이수단위

■ 수능최저학력기준

교과 일반전형: 대학수학능력시험 수학영역 등급과 그 외 3개 영역 중 성적우수 1개 영역 등급의 합이 8등급 이내(수학 + 3개영역 중 1개)
-국어, 수학, 영어, 탐구영역에 한하여 최저학력기준을 적용함
-수학 '가형' 응시자는 취득 등급에 1등급을 감산(예시) 4등급 → 3등급으로 계산하여 최저학력기준을 적용함
-탐구영역은 사회탐구 및 과학탐구 중 성적우수 1개 영역을 반영함(직업탐구 미반영)

■ 잠재력우수자전형 평가방법

1. 서류 평가방법 및 내용
-평가방법: 학교생활기록부, 자기소개서를 바탕으로 평가항목에 대하여 입학사정관이 종합평가 함
-평가내용: 인성 40%, 전공적합성 30%, 발전가능성 30%
2. 면접 평가 방법
-면접평가는 블라인드 면접(수험번호, 성명, 출신고교 등 비공개)을 실시 / -지원자의 학교생활기록부, 자기소개서를 확인하는 심층 면접
-면접시간은 15분 내·외로, 대대일 평가(입학사정관, 전공교수 1명) / -면접위원은 지원자의 답변에 따라 추가 질문 가능하며, 지원자는 면접문항의 내용을 파악하지 못한 경우 질문 가능

한국산업기술대학교

MEMO

iphak.kpu.ac.kr / 입시문의 1588-2036 / 경기 시흥시 산기대학로 237(정왕동)

수시 POINT

- [수능최저학력기준] 교과우수자_ 수능 4개 영역[국어, 수학 가/나, 영어, 탐구(사회/과학 중 1과목)] 중 2개 영역 합 6등급 (수학 가형 포함시 7등급) 이내, 한국사 응시 필수
- 특성화고교졸업자전형 요소별 반영방법 변경: [1단계] 서류 100(5배수) [2단계] 1단계 성적 70+면접 30 → 학생부 100

■ 전형일정

[원서접수] 9.6~9.10. 18:00
[서류마감] 9.17
[적성고사] 11.17
[면접고사] 11.30~12.1
[합격자발표] 12.1

■ 지원자격

[적성우수자] 국내 고등학교 졸업(예정)자 및 이와 동등 이상의 학력 소지자
[교과우수자] 국내 고등학교 졸업(예정)자(단, 특성화고, 마이스터고, 종합고 특성화학과, 외국고교 출신자는 제외)
[KPU인재] 국내 고등학교 졸업(예정)자
[정원 외 전형] 모집요강 참조

■ 유형별 전형방법

전형유형	전형명		학과명	모집인원	전년도 지원율	전형요소별 반영비율(%)
교과	적성우수자		산업디자인전공	11	15.82	학생부 60+전공적성검사 40
			디자인공학전공	12	15.17	
			융합디자인전공	12	15.17	
	교과우수자		산업디자인전공	6	27.67	학생부 100
			디자인공학전공	6	10.17	
			융합디자인전공	6	9.00	
종합	KPU인재		산업디자인전공	6	11.67	[1단계] 서류 100(3배수) [2단계] 1단계 성적 70+면접 30
			디자인공학전공	5	11.20	
			융합디자인전공	5	10.20	
교과	정원 외	농어촌학생	산업디자인전공	2	2.50	학생부 60+전공적성검사 40
			디자인공학전공	2	3.50	
			융합디자인전공	2	3.50	
		특성화고교졸업자	산업디자인전공	2	10.00	학생부 100
			디자인공학전공	1	7.00	
			융합디자인전공	1	8.00	

■ 학생부 반영방법

전형유형	전형명	학년별 반영비율(%)			전형요소별 반영비율(%)			교과목	점수산출 활용지표	반영총점	기본점수
		1	2	3	교과	출석	기타				
교과/종합	적성우수자/농어촌학생	100			100			국어, 수학, 영어, 사회 또는 과학(사회/과학 중 이수 단위 수가 많은 교과 반영) 각 교과별 상위 5개 과목	석차등급	300	75
	교과우수자									500	100
	KPU인재							전 교과 전 과목		적성평가	

※[정원 외 특별전형]
농어촌: 디자인학부 전체 2명 모집
특성화고교졸업자: 디자인학부 전체 1명 모집

■ 2019학년도 입시 결과(정원 내 전형)

전형명	학과명	최종등록자 성적				충원합격 인원	
		적성고사 평균		학생부 평균			
		적성점수(200점 만점/ 기본점수 50점)	정답수(60개 만점)	환산점수	등급	예비번호	충원배수 (모집인원 대비)
일반학생 (적성)	산업디자인전공	167.8	47.5	289.7	4.3	4	0.4
	디자인공학전공	169.3	47.7	288.7	4.4	6	0.5
	융합디자인전공	175.1	49.3	289.4	4.4	6	0.5
학생부우수자	산업디자인전공	–		490.5	3.3	6	1.0
	디자인공학전공			487.2	3.6	3	0.5
	융합디자인전공			486.7	3.7	10	1.7
학생부종합	산업디자인전공	–			3.3	3	0.5
	디자인공학전공				4.2	4	0.8
	융합디자인전공				3.7	2	0.4

※학생부 평균 환산점수: 일반학생(적성) 300점 만점/기본점수 60점, 학생부우수자 500점 만점/기본점수 100점, 학생부종합 학생부 평균등급-참고용

사립 한세대학교

MEMO

www.hansei.ac.kr / 입시문의 031-450-5051~4 / 경기 군포시 한세로 30

수시 POINT
· 예능우수자전형 수상실적 70% 반영

■ 전형일정

[원서접수] 9.6~9.10
[서류마감] 9.18. 17:00
[면접고사] 10.26
[합격자발표] 11.21

■ 지원자격

[학생부우수자] 국내 정규 고등학교 졸업자 및 2020년 2월 졸업예정자
[예능우수자] 국내 정규 고등학교 졸업자 및 2020년 2월 졸업예정자 또는 국내고등학교 졸업학 력 검정고시 합격자 또는 법령에 의하여 이와 동등 이상의 학력이 있다고 인정 된 자로 아래 각호 중 하나에 해당하는 자 ①4년제 대학교 주최 전국규모 미술·디자인 공모전 상위 3위 이내 입상자 ②정부기관에서 주최한 디자인 공모전에서 상위 3위 이내 입상자 ③한국청소년디자인전람회(산업통상자원부 주최)에서 상위 3위 이내 입상자

■ 유형별 전형방법

전형유형	전형명	학과명	모집인원	전년도 지원율	전형요소별 반영비율(%)
교과	학생부우수자	시각정보디자인학과	2	18.00	학생부 100
		실내건축디자인학과	2	25.50	
		섬유패션디자인학과	2	5.50	
종합	예능우수자	시각정보디자인학과	3	5.00	면접 30+수상실적 70
		실내건축디자인학과	3	3.67	
		섬유패션디자인학과	3	3.67	

■ 학생부 반영방법

전형유형	전형명	학년별 반영비율(%)			전형요소별 반영비율(%)			교과목	점수산출 활용지표	반영총점	기본점수
		1	2	3	교과	출석	기타				
교과	학생부우수자	30	30	40	100			국어, 영어, 사회 이수 전 과목	석차등급	1000	250

■ 면접고사 참고사항

고사내용
-고교 교육과정의 범위와 수준에 적합한 수준에서 출제
-인성 및 신앙 지원동기 및 학업계획 전공적성 및 기초지식 사회문제에 대한 이해 등 평가
-공통적으로 표현력 태도 등 평가

■ 수상실적증명서 참고사항

-제출서류: 상장 사본 1부, 수상실적확인서(소정양식) 1부
-비고: 재학고교에서 상장원본대조필한 후 학교장 직인 날인하여 발송

■ 2019학년도 수시 성적결과

전형명	학과명	학생부(등급)					
		최초합격자			최종등록자		
		최고	평균	최저	최고	평균	최저
학생부우수자	시각정보디자인학과	1.8	1.95	2.1	1.8	2.05	2.3
	실내건축디자인학과	2.3	2.45	2.6	2.6	2.6	2.6
	섬유패션디자인학과	2.20	2.30	2.4	2.4	2.8	3.2

■ 3개년 수시 지원율

대학	전형유형	전형명	학부(학과/전공)	2017학년도		2018학년도		2019학년도	
				모집인원	지원율	모집인원	지원율	모집인원	지원율
한세대	교과	학생부우수자	시각정보디자인학과	2	20.00	2	4.00	2	18.00
			실내건축디자인학과	2	21.00	2	8.50	2	25.50
			섬유패션디자인학과	2	18.50	2	6.00	2	5.50
	종합	예능우수자	시각정보디자인학과	3	7.33	3	8.67	3	5.00
			실내건축디자인학과	3	4.00	3	3.33	3	3.67
			섬유패션디자인학과	3	4.33	3	2.00	3	3.67

한양대학교(ERICA)

MEMO

goerica.hanyang.ac.kr / 입시문의 1577-2876 / 경기 안산시 상록구 한양대학로 55

수시 POINT	• 서피스·인테리어디자인학과 폐지, 모집인원 없음 • 재능우수자전형 요소별 반영비율 변경: 학생부 40+수상실적 60 → 학생부 20+수상실적 80 • 재능우수자전형 지원자격 변경: 방송사, 신문사 주최 실기대회 수상자 지원 불가

■ 전형일정

[원서접수] 9.6~9.9
[서류마감] 9.10
[합격자발표] (재능)10.31 (학생부)12.10

■ 지원자격

[학생부교과] 2017년 2월 이후 국내 정규 고교 졸업(예정)자로서 통산 3개 학기 이상 국내 고교 성적 취득자
[재능우수자] 2017년 2월 이후 국내 정규고교 졸업(예정)자로서 아래 대회에서 3위 이내 개인 입상자

대회종류	주최기관
국제 실기대회	국제기능올림픽, 유네스코
대학 주최 실기대회	건국대(서울), 경희대(서울, 국제), 국민대, 단국대, 세종대, 한양대

■ 유형별 전형방법

전형유형	전형명	학과명	모집 인원	전년도 지원율	전형요소별 반영비율(%)
교과	학생부교과	주얼리·패션디자인학과	4	14.67	학생부 100
		산업디자인학과	3	12.33	
		커뮤니케이션디자인학과	6	12.00	
		영상디자인학과	4	11.50	
실기	재능우수자	주얼리·패션디자인학과	4	13.00	학생부 20+수상실적 80
		산업디자인학과	2	4.00	
		커뮤니케이션디자인학과	3	5.50	
		영상디자인학과	3	4.50	

※ [수능최저학력기준] 학생부교과_국어, 수학 가/나, 영어, 사과탐(1), 한국사를 필수 응시하고 2개 등급 합 6 이내(한국사 영역은 응시 여부만 반영)

■ 학생부 반영방법

전형 유형	전형명	학년별 반영비율(%)			전형요소별 반영비율(%)			교과목	점수산출 활용지표
		1	2	3	교과	출석	기타		
교과	학생부교과	100			100			국어, 영어, 수학 이수 전 과목	석차등급
실기	재능우수자							국어, 영어, 사회 이수 전 과목	

■ 2019학년도 입시 결과

전형명	학과명	내신등급		추가합격인원
		평균	표준편차	
학생부교과	주얼리·패션디자인학과	2.28	0.11	7
	서피스·인테리어디자인학과	2.68	0.17	11
	산업디자인학과	1.92	0.08	1
	커뮤니케이션디자인학과	2	0.14	8
	영상디자인학과	0.23	0.23	7

■ 동점자 처리기준

구분	내용
1순위	입상실적 성적 상위자
2순위	학생부 국어 교과 성적 상위자
3순위	학생부 영어 교과 성적 상위자

■ 최근 3개년간 수시 지원율

대학	전형유형	전형명	학부(학과/전공)	2017학년도		2018학년도		2019학년도	
				모집인원	지원율	모집인원	지원율	모집인원	지원율
한양대(ERICA)	교과	학생부교과	주얼리·패션디자인학과	5	5.00	5	13.80	3	14.67
			서피스·인테리어디자인학과	5	7.20	5	11.20	3	12.33
			산업디자인학과	5	4.80	5	27.00	3	12.00
			커뮤니케이션디자인학과	8	5.13	8	10.75	4	11.50
			영상디자인인학과	8	4.50	8	17.50	4	13.00
	실기	재능우수자	주얼리·패션디자인학과	3	3.67	3	6.00	2	4.00
			서피스·인테리어디자인학과	3	4.67	3	2.67	2	5.50
			산업디자인학과	3	3.00	3	6.00	2	4.50
			커뮤니케이션디자인학과	5	3.20	5	2.80	3	4.67
			영상디자인인학과	5	3.20	5	3.00	3	4.33

협성대학교

MEMO

iphak.uhs.ac.kr / 입시문의 031-299-0609~11 / 경기 화성시 봉담읍 최루백로 72

수시 POINT
· 실기우수자전형 실기 80% 반영

■ 전형일정

[원서접수] 9.6~9.10. 18:00
[실기고사] 10.26~10.27
[합격자발표] 12.10 이전

■ 지원자격

[일반학생] 고등학교 졸업자 또는 2020년 2월 졸업예정자 / 법령에 의해 상기와 동등하거나 그 이상의 학력이 있다고 인정되는 자

■ 유형별 전형방법

전형유형	전형명	학과명	모집인원	전년도 지원율	전형요소별 반영비율(%)	실기고사			
							종목	절지	시간
실기	실기우수자	생활공간디자인학과	30	12.92	학생부 20+실기 80	택1	기초디자인 발상과 표현	4	4
		산업디자인학과	30	13.08					
		시각조형디자인학과	30	15.42					

■ 학생부 반영방법

전형유형	전형명	학년별 반영비율(%)			전형요소별 반영비율(%)			교과목	점수산출 활용지표
		1	2	3	교과	출석	기타		
실기	실기우수자	100			100			국어, 영어, 사회	석차등급

■ 2019학년도 수시 입시결과

학과명	최저	평균
생활공간디자인학과	6.43	5.35
산업디자인학과	6.46	5.41
시각조형디자인학과	5.67	4.76

■ 2019학년도 수시 실기고사 출제문제

학과명		종목	출제문제
생활공간 디자인학과	택1	기초디자인	노트, 커피그라인더 / 제시된 사물의 특성을 활용하여 화면을 자유롭게 연출하여 표현하시오.
		발상과 표현	비공개
산업 디자인학과	택1	기초디자인	마우스, 줄자 / 제시된 사물의 특성을 활용하여 화면을 자유롭게 연출하여 표현하시오
		발상과 표현	비공개
시각조형 디자인학과	택1	기초디자인	벽시계, 커피그라인더 / 제시된 사물의 특성을 활용하여 화면을 자유롭게 연출하여 표현하시오.
		발상과 표현	비공개

■ 실기고사 참고사항

학과명	최저
기초디자인	-주어진 주제를 가지고 자유롭게 표현 -사용재료: 제한없음
발상과 표현	-주어진 사물을 소재로 하여 화면을 자유롭게 구성 -사용재료: 연필, 색연필, 수채화물감, 포스터칼라, 마카펜, 볼펜, 파스텔, 자 등 (혼합 사용 가능) -주어진 사물의 개수는 제한 없이 사용 -주어진 사물은 빠짐없이 모두 사용하여 그릴 것 -주어진 사물 이외의 것은 그리지 말 것 -시험지의 방향은 지정해주는 방식으로 그릴 것 -배경은 그리지 말 것 -사물의 색채는 변경 가능, 사물의 상표가 있는 경우 상표도 반드시 그릴 것 -사물의 특징을 살리기 위한 연출은 가능하나 추상적이거나 '발상과 표현' 식 연출은 불가 -공개된 사물 제시된 이미지 이외 실물 혹은 모형, 사진 등을 지참하여 보고 그릴 시 부정행위 간주, 불합격 처리 함.

■ 3개년 수시 지원율

대학	전형유형	전형명	학부(학과/전공)	2017학년도		2018학년도		2019학년도	
				모집인원	지원율	모집인원	지원율	모집인원	지원율
협성대	실기	일반학생	생활공간디자인학과	21	15.67	30	12.07	26	12.92
			산업디자인학과	22	14.23	31	10.74	26	13.08
			시각조형디자인학과	22	16.32	30	13.77	26	15.42

2020학년도 수시요강

대 전 | 충 청

[필독] 수시모집 진학자료집 이해하기

• 본 책은 주요 4년제 및 전문대학들이 발표한 수시 모집요강을 토대로 미술·디자인계열 입시만을 한눈에 파악할 수 있도록 정리한 책이다.

• 본 내용은 각 대학별 입시 홈페이지와 대입정보포털에서 발표한 2020학년도 입시요강을 토대로 정리했다.(6월 14일 기준) 단, 6월 말부터 7월 중순 사이에 수시 모집요강을 변경하는 대학들이 다수 있을 것으로 예상되므로, 변경사항이 발생할 경우 월간 미대입시 지면과 엠굿 홈페이지(www.mgood.co.kr) 입시속보란을 통해 업데이트를 할 예정이다. 또한 입시생 본인이 원서접수를 하기 전 입시 홈페이지에 올라온 입시요강을 꼭 확인해보길 바란다.

사립 건국대학교(글로컬)

MEMO

enter.kku.ac.kr / 입시문의 043-840-3000 / 충북 충주시 충원대로 268

수시 POINT
- 실기우수자전형 수능최저학력기준 폐지
- 실기우수자전형 모집인원 증가: 디자인학부 27명, 미디어학부 17명, 조형예술학과 11명 추가 모집
- 특성화고교졸업자전형 요소별 반영비율 변경: [1단계] 서류 100(3배수) [2단계] 1단계 성적 70+면접 30 → 학생부 100

■ 전형일정

[원서접수] 9.6~9.10.19:00
[서류마감] 9.11.17:00
[실기고사] 11.16~17
[합격자발표] (특성화)10.29 (실기우수자)12.3

■ 지원자격

[실기우수자] 국내 고등학교 졸업(예정)자 또는 법령에 의하여 이와 동등 이상의 학력이 있다고 인정되는 자
[특성화고교졸업자(정원외)]「초·중등교육법 시행령」제91조 제1항에 따른 국내 특성화(전문계)고등학교 또는 일반계고등학교의 전문계학과에 입학하여 원 서접수 마감일 현재 졸업(예정)자로서, 해당 고교에서 본인이 이수한 학과의 기준학과가 지원 모집단위에서 제시한 기준학과를 충족한 자

■ 유형별 전형방법

전형유형	전형명	학과명	모집인원	전년도 지원율	전형요소별 반영비율(%)	실기고사			
							종목	절지	시간
실기	실기우수자	디자인학부	63	47.61	실기 100	택1	발상과 표현 / 사고의 전환	4/3	4/5
							기초디자인 / 상황표현	3/4	5/4
		미디어학부	53	35.92					
		조형예술학과	28	26.29		택1	인물수채화 / 정물수채화	3/3	4/4
							인물수묵담채화 / 정물수묵담채화	반절 / 반절	4/4
							발상과 표현 / 사고의 전환	4/3	4/5
							기초디자인	3	5
종합	특성화고교졸업자 (정원외)	디자인학부	7	7.00	학생부 100	-			
		미디어학부	5	7.40					
		조형예술학과	2	7.50					

■ 학생부 반영방법

전형유형	전형명	학년별 반영비율(%)			전형요소별 반영비율(%)			교과목	점수산출 활용지표
		1	2	3	교과	출석	기타		
실기/종합	모든전형	20	80		100			[1학년] 국어, 영어, 수학, 사회/도덕/역사, 과학 [2,3학년] 국어, 영어, 수학, 사회/도덕/역사	석차등급

■ 최근 3개년간 수시 지원율

대학	전형유형	전형명	학부(학과/전공)	2017학년도		2018학년도		2019학년도	
				모집인원	지원율	모집인원	지원율	모집인원	지원율
건국대 (글로컬)	실기	실기우수자	디자인학부	65	42.17	36	49.53	36	47.61
			미디어학부	16	15.5	36	38.47	36	35.92
			조형예술학과	22	19.73	17	28.88	17	26.29
	종합	특성화고교졸업자 (정원외)	디자인학부	7	6.29	7	7	7	7
			미디어학부	2	7.5	5	8.4	5	7.4
			조형예술학과	3	3	2	3.5	2	7.5

■ 학부소개

학부	전공	내용
디자인 학부	산업디자인 전공	산업디자인전공은 제품디자인, 환경디자인, 사용자경험디자인, 컴퓨터그래픽 등의 학문적 이론체계를 바탕으로 현장 중심의 융합교육을 시행 중이다. 이를 통해 학생의 창조적 감성과 실무이행능력을 배양하고, 특성화된 교과 내용 및 과정을 통해 21세기 창의융합시대를 주도적으로 이끌어갈 전문 디자이너를 육성하는 것을 목표로 한다.
	실내디자인 전공	실내디자인전공은 논리적인 사고과정을 통해 이상적인 실내환경을 창출할 수 있는 인재양성을 목표로 한다. 학생들은 교육기간 동안 인간과 환경, 공간과 구조에 대한 이해를 바탕으로 기능적, 심미적, 창조적 실내환경을 창출할 수 있는 능력을 갖추게 된다. 미래의 공간문화를 선도할 인재양성을 위해 준비된 실내디자인전공의 교육과정은 공간의 사용주체인 인간에 대한 이해와 함께, 공간의 목적에 따른 기능적인 이해를 기반으로 하고 있다.
	패션디자인 전공	패션디자인전공은 인문사회·자연과학·예술·디자인이 융합된 응용학문 분야로, 패션디자인, 텍스타일디자인, 패션마케팅, 의복구성, 복식사, 패션일러스트레이션, 컴퓨터 패션디자인, 의류제품의 평가 등 의상학전반에 걸쳐 이론과 실기교육을 병행하고 있다. 또한 지속적으로 패션산업현장을 체험하고, 패션실무를 익힐 수 있는 기회를 부여받을 수 있도록 활발한 산학협동이 이루어지고 있다.
미디어 학부	시각영상디자인 전공	본 전공은 새로운 패러다임을 지향하는 4차 산업혁명 시대를 맞이하여 이 시대에 필요한 창의적이고 열정적인 콘텐츠 기획자와 제작자 배출을 목표로 하고 있다. 이에 따라 교육과정 또한 고부가가치 정보콘텐츠와 새로운 예술적 가치를 창조하는 디지털 문화콘텐츠 산업 분야에 필요한 전문지식, 크리에이티브 능력, 시각영상 실무제작 능력을 체계적으로 교육한다.
	미디어콘텐츠 전공	미디어콘텐츠전공은 4차 산업혁명으로 급변하는 미디어 환경 속에서 디지털 콘텐츠의 공통 원리를 터득하고 현장과 밀착한 실무 경험을 통해 미래의 미디어 콘텐츠 산업을 이끌어갈 진취적이고 창의적이며 융·복합에 능한 전문 창작·제작 인력을 양성하는데 교육의 목표를 두고 있다.
조형예술학과		조형예술학과는 미래의 현대미술 작가에게 주어질 가능성 함양과 작가 정신에 부응할 인재 양성을 위하여 조형 이론 및 회화, 금속, 도자 실기의 연마를 통해 창의적 조형능력을 계발하는 학과이다. 이를 위해 현대 회화교육, 금속조형 및 주얼리 제작, 세라믹 제작 등의 전통적 매체 연구와 현대과학기술이 제공한 첨단 조형 언어를 습득하고, 미술 이론을 통해 철저한 논리적 사고와 표현 능력은 물론, 현대미술가로서의 소양을 배양한다.

사립 건양대학교

수시 POINT

· 비실기전형 선발

ipsi.konyang.ac.kr/ 입시문의 042-600-1658~1662, 1664~5 / 충남 논산시 대학로 121

■ 전형일정

[원서접수] 9.6~9.10
[면접고사]
글로벌인재 10.19
건양사람인 10.26
[합격자발표] 11.8

■ 지원자격

[일반학생] 국내 고교졸업(예정)자 또는 동등이상의 학력소지자
[지역인재] 충청권(대전, 충남, 충북, 세종지역) 소재 고등학교에서 입학부터 졸업(예정)한 자
[건양사람인] 국내 고교졸업(예정)자 또는 동등이상의 학력소지자로서 건양대학교의 인재상에 부합하는 꿈과 잠재력을 가진 인재
[글로벌인재전형(특기자전형)] 국내/외 고교졸업(예정)자 또는 동등이상의 학력소지자로서 아래 자격 기준 중 하나에 해당하는 자
[정원 외 특별전형] 모집요강 참조

■ 유형별 전형방법

전형유형	전형명	학과명	모집인원	전년도 지원율	전형요소별 반영비율(%)
교과	일반학생	융합디자인학과	12	-	학생부 교과 100
교과	일반학생	디지털콘텐츠전공	15	5.47	학생부 교과 100
교과	일반학생	시각디자인전공	15	5.13	학생부 교과 100
실기	글로벌인재전형(특기자전형)	융합디자인학과	8	-	[1단계] 특기실적 100(4배수) [2단계] 1단계 성적 60(52.9)+면접 40(47.1)
교과	지역인재	디지털콘텐츠전공	5	2	학생부 교과 100
종합	건양사람인	디지털콘텐츠전공	5	2.8	[1단계] 학생부 100(교과, 비교과) (3배수) [2단계] 1단계 성적 60+면접 40
종합	건양사람인	시각디자인전공	5	2	[1단계] 학생부 100(교과, 비교과) (3배수) [2단계] 1단계 성적 60+면접 40

※ [정원 외 특별전형] 농어촌학생: 디지털콘텐츠전공 2명, 시각디자인전공 1명 모집 / 특성화고졸업자: 융합디자인학과 2명 모집
※ (): 실질반영비율

■ 학생부 반영방법

전형유형	전형명	학년별 반영비율(%)			전형요소별 반영비율(%)			교과목	점수산출 활용지표
		1	2	3	교과	출석	기타		
전 모집단위 (특성화고교졸업자전형 제외)		100			100			국어, 영어, 수학, 사회/과학 교과 중 교과별 최고 1개 과목 [학년별 4개(국어, 영어, 수학, 사회/과학 교과별 1개 과목) 과목 총 12개 과목 반영]	석차등급

국립 공주대학교

수시 POINT

· 특기자전형 폐지
· 교과 일반전형 수능최저학력기준 있음
· 게임디자인학과 발상과 표현 실시

ipsi.kongju.ac.kr / 입시문의 041-850-0111 / 충남 공주시 공주대학로 56

■ 전형일정

[원서접수] 9.6~9.10
[면접고사] 미술교육 11.21 / 게임디자인 11.25
[실기고사] 게임 10.23 / 만화애니 10.24 / 조형디자인 10.25
[합격자발표] 12.10

■ 지원자격

[일반] 2020년 2월까지 초·중등교육법 제2조에 따른 고교 졸업(예정)자 또는 관련 법령에 의해 이와 동등 이상의 학력이 있다고 인정되는 자
[지역인재] 2020년 2월까지 「초·중등교육법」 제2조에 따른 고등학교 졸업(예정)자로서 충청남도, 충청북도, 대전광역시, 세종특별자치시 소재 고등학교에서 입학부터 졸업까지 3년간의 교육과정을 이수한 자. 자세한 내용은 요강 참조.
[고른기회/정원 외 특별전형] 모집요강 참조

■ 유형별 전형방법

전형유형	전형명	학과명	모집인원	전년도 지원율	전형요소별 반영비율(%)	실기고사 종목	절지	시간
종합	일반	미술교육과	6	-	[1단계] 서류 100(3배수) [2단계] 서류 70+면접 30	-		
종합	일반	게임디자인학과	5	21.2	[1단계] 서류 100(3배수) [2단계] 서류 70+면접 30	-		
종합	지역인재	게임디자인학과	2	15.5	[1단계] 서류 100(3배수) [2단계] 서류 70+면접 30	-		
종합	고른기회	게임디자인학과	1	-	[1단계] 서류 100(3배수) [2단계] 서류 70+면접 30	-		
교과	일반	게임디자인학과	6	17.43	학생부 100	-		
실기	일반	게임디자인학과	12	21.08	학생부 30+실기 70	발상과 표현	4	4
실기	일반	조형디자인학부	31	20.56	학생부 30+실기 70	택1 기초디자인	3	5
실기	일반	조형디자인학부	31	20.56	학생부 30+실기 70	택1 발상과 표현	4	4
실기	일반	조형디자인학부	31	20.56	학생부 30+실기 70	택1 사고의 전환	3	5
실기	일반	만화애니메이션학부	23	21.48	학생부 30+실기 70	택1 인물수채화 상황표현	4	4

※[정원 외 전형] 농어촌학생: 게임디자인학과 1명 / 특성화고교졸업자: 게임디자인학과 1명 / 장애인등 대상자: 게임디자인학과 1명
※[수능 최저학력기준] 학생부 교과 일반전형: 국어, 영어 탐구(2과목 평균) 3개 합산 등급 14 이내, 한국사 필수 응시, 제2외국어/한문은 탐구 1과목으로 대체 가능

■ 학생부 반영방법

전형유형	전형명	학년별 반영비율(%)			전형요소별 반영비율(%)			교과목	점수산출 활용지표	반영 총점	기본 점수
		1	2	3	교과	출석	기타				
학생부교과/실기		100			90	10		전 교과 전 과목	석차등급	900	500

사립 극동대학교

수시 POINT
· 만화·애니메이션학과 일반학생전형 요소별
반영비율 변경: 실기 100 → 학생부 20+실기 80

ipsi.kdu.ac.kr / 입시문의 1588-7470 / 충북 음성군 감곡면 대학길 76-32

■ 전형일정

[원서접수] 9.6~9.10. 17:00
[서류마감] 9.16
[면접고사] 10.1~10.2
[실기고사] 10.1~10.2
[합격자발표] 11.1

■ 지원자격

[일반(실기)] 고등학교 졸업자 및 2019년 2월 졸업예정자
[정원 외 전형] 모집요강 참조

■ 유형별 전형방법

전형유형	전형명		학과명	모집인원	전년도 지원율	전형요소별 반영비율(%)	실기고사			
								종목	절지	시간
실기	일반학생		디자인학과	21	2.43	실기 100	택1	발상과 표현, 기초디자인	4	4
			만화·애니메이션학과	25	12.00	학생부 20+실기 80	택1	상황표현, 칸만화	4	4
교과	정원 외	특수교육대상자	디자인학과	1	-	학생부 60+면접 40		-		
			만화·애니메이션학과	1	-					

■ 학생부 반영방법

전형유형	전형명	학년별 반영비율(%)			전형요소별 반영비율(%)			교과목	점수산출 활용지표	반영 총점	기본 점수
		1	2	3	교과	출석	기타				
실기	일반학생	20	80		90	10		[공통교과] 국어, 영어, 수학, 사회, 과학 중 2과목	석차등급	200	116
교과	특수교육대상자							[선택교과] 국어, 영어, 수학, 사회, 과학, 외국어 교과 중 8과목		600	348

사립 남서울대학교

수시 POINT
· 실기 반영비율 10% 증가

namseoul.net / 입시문의 041-580-2250~9 / 충남 천안시 서북구 성환읍 대학로 91

■ 전형일정

[원서접수] 9.6~9.10
[실기고사] 10.11
[합격자발표] 11.11

■ 지원자격

[일반] 고교 졸업(예정)자 또는 법령(검정고시 합격자 포함)에 의해 동등 이상의 학력이 있는 자 [지역인재] 국내 고등학교 2015년 2월(포함) 이후 졸업자 및 2020년 2월 졸업예정자, 충청권(대전, 세종, 충남, 충북) 소재 고교 졸업자
※고교졸업자의 의미:입학부터 졸업까지 해당지역에서 이수 [정원 외 특별전형] 모집요강 참조

■ 유형별 전형방법

전형유형	전형명	학과명	모집인원	전년도 지원율	전형요소별 반영비율(%)	실기고사			
							종목	절지	시간
실기 위주	일반	시각정보디자인학과	63	6.79	학생부 교과 20+ 실기 80	택1	기초디자인 / 사고의 전환 / 발상과 표현	4/3/4	4
		유리세라믹디자인학과	63	4.16		택1	기초디자인 / 사고의 전환 / 발상과 표현	4/3/4	4
		영상예술디자인학과	49	18.59		택1	기초디자인 / 상황표현 / 칸만화	4	4
	지역인재	시각정보디자인학과	10	3.50			일반학생전형과 동일		
		유리세라믹디자인학과	10	3.00					
		영상예술디자인학과	8	4.00					

※[정원 외 특별전형] 특성화고교졸업자: 시각정보디자인, 유리세라믹디자인, 영상예술디자인학과 각 3명 이내 모집
※대학구조개혁으로 인해 모집인원 변경가능

■ 학생부 반영방법

전형유형	전형명	학년별 반영비율(%)			전형요소별 반영비율(%)			교과목	점수산출 활용지표	반영 총점
		1	2	3	교과	출석	기타			
실기	일반/ 지역인재	20	40	40	100			국어, 수학, 영어, 사회, 과학 학년별 학기별 학기당 상위 3과목, 총 15과목 반영	석차등급	300

사립 단국대학교(천안)

ipsi.dankook.ac.kr / 입시문의 041-550-1234 / 충남 천안시 동남구 단대로 119

■ 전형일정

[원서접수] 9.8~9.10
[실기고사]조소 9.28 / 서양화 10.5 / 공예 10.6 / 동양화 10.12
[합격자발표]11.11

■ 지원자격

[실기우수자] 국내 정규 고등학교 졸업(예정)자 또는 법령에 의하여 고등학교 졸업 이상의 학력이 있다고 인정된 자(고등학교 졸업학력 검정고시 합격자, 외국 소재 고등학교 졸업(예정)자 포함)

■ 유형별 전형방법

전형유형	전형명	학과명		모집인원	전년도 지원율	전형요소별 반영비율(%)	실기고사			
								종목	절지	시간
실기위주	실기우수자	미술학부	공예(금속·섬유)전공	20	42.07	학생부 교과 30+실기 70		기초디자인	3	5
			동양화전공	24	7.95			정물수묵담채화	반절	
			서양화전공	21	19.24		택1	정물수채화	3	
								인물수채화	2	
			조소전공	10	11.1			두상소조(주제가 있는 두상)	–	4

※ 실기고사 정물 소재
- 동양화(25종): 라면, 운동화, 전화기, 붉은색 코팅면장갑, 빗자루(사무실용), 사과, 양파, 참외, 북어, 배추, 무, 국화, 토마토, 붉은 장미, 콜라병, 밀짚모자, 테니스 라켓, 주전자(中), 붓(大), 갑 티슈, 감, 선풍기, 난 화분, 타올, 펼쳐진 화보집
- 서양화(36종): 정물대에 깔린 흰색 천, 크리스탈 유리꽃병, 안개꽃, 마네킹 손, 솜, 벽시계, 투명한 쇼핑백, 운동화, 투명비닐에 포장된 곰인형, 수건, 투명전구, 연통, 페인트롤러, 신문지, 달걀판, 파인애플, 오이, 브로콜리, 꽃다발(10송이 이상), 야구공과 글러브, 화려한 무늬의 핸드백, 꽃바구니, 바람이 중간정도 빠진 비치볼, 테니스라켓과 테니스공, 사과, 잎이 녹색인 배추, 색이 있는 맥주캔, 농구공, 감, 바나나, 헤어드라이기, 랜턴(손전등), 스테인리스 유광 전기 커피포트, 소형 양은 주전자, 전기드릴, 잡지(인물이 있는 표지)

■ 학생부 반영방법

전형유형	전형명	학년별 반영비율(%)			전형요소별 반영비율(%)			교과목	점수산출 활용지표
		1	2	3	교과	출석	기타		
실기	실기우수자		100		100			국어 40%, 영어 50%, 사회 10%	석차등급

사립 대전대학교

ipsi.dju.ac.kr / 입시문의 042-280-2800 / 대전 동구 대학로 62

■ 전형일정

[원서접수] 9.6~9.10
[실기고사] 9.28
[합격자발표] 11.8

■ 지원자격

[실기위주] 고등학교 졸업(예정)자 또는 법령에 의하여 동등 이상의 학력이 있다고 인정되는 자

■ 유형별 전형방법

전형명	학과명	모집인원	전년도 지원율	전형요소별 반영비율(%)	실기고사			
						종목	절지	시간
실기위주	커뮤니케이션디자인학과	17	17.93	학생부 20+실기 80	택1	발상과 표현 기초디자인	4 4	4 4
	영상애니메이션학과	13	32.53		택1	상황표현 칸만화	4	4

■ 학생부 반영방법

전형명	학년별 반영비율(%)			전형요소별 반영비율(%)			교과목	점수산출 활용지표
	1	2	3	교과	출석	기타		
실기		100		90	10		[1학년] 국어, 영어, 수학, 사회(도덕 포함)·과학 교과군별 최우수 1과목씩 4과목 [2,3학년] 국어, 영어, 수학, 사회(도덕 포함)·과학 교과군별 최우수 3과목씩 12과목 ※교과군 반영비율(%): 국어 30, 영어 30, 수학 20, 사회·과학 20	석차등급

사립 목원대학교

수시 POINT
• 일반전형(실기위주) 모집인원 증가
• 학과별 실기고사 종목 변경사항 있음

enter.mokwon.ac.kr / 입시문의 042-829-7111~3 / 대전 서구 도안북로 88

■ 전형일정

[원서접수] 9.6~9.10
[서류마감] 9.20
[면접고사] 11.9
[실기고사] 10.19
[합격자발표] 11.27

■ 지원자격

[목원사랑인재] 국내 고등학교 졸업(예정)자만 지원가능. 단, 검정고시 출신자 및 외국고교 교과과정 이수자 등 학생부가 없는 자는 지원할 수 없음. 고교 이수계열과 관계없이 교차지원 가능

[일반(실기)] 국내 고등학교 졸업(예정)자 또는 초·중등교육법에 의거 고등학교졸업자와 동등 학력을 인정받은 자. 자세한 내용은 모집요강 참조.

[특기자] 국내 고등학교 졸업(예정)자. 기타 지원자격은 아래 인정대회 목록 참조

[정원 외 특별전형] 모집요강 참조

■ 유형별 전형방법

전형유형	전형명	학과명	모집인원	전년도 지원율	전형요소별 반영비율(%)	실기고사 종목	절지	시간
종합	목원사랑인재	미술교육과	10	4.60	[1단계] 학생부 100(5배수) [2단계] 1단계 성적 50+면접 50	-		
실기	일반	미술교육과	14	9.64	학생부 교과 40(6.25)+ 실기 60(93.75)	소묘(정물, 인체), 수채화(정물, 인물), 수묵담채화, 모델인물두상, 기초디자인, 사고의 전환 중 택 1	※아래 내용 참고	4시간 (사고의 전환 5시간)
		만화애니메이션과	29	22.57	실기 100	스토리만화, 상황묘사 중 택 1		
		한국화전공	13	3.13		수묵담채화(정물), 수묵담채화(풍경), 정물수채화, 인물수채화, 기초디자인, 정물소묘 중 택 1		
		서양화전공	13	9.38		정물수채화, 인물수채화, 정물소묘, 인체소묘, 기초디자인 중 택 1		
		기독교미술전공	13	2.88		자유표현, 기초디자인, 정물수채화, 인물수채화, 발상과 표현, 사고의 전환, 정물소묘 중 택 1		
		조소과	16	4.00		주제인물두상, 모델인물두상, 인물수채화, 정물소묘, 인물소묘 중 택 1		
		시각디자인학과	25	11.62	학생부 교과 30(4.1)+ 실기 70(95.9)	발상과 표현, 기초디자인, 사고의 전환 중 택 1		
		산업디자인학과	26	10.27				
		섬유패션디자인학과	22	8.00				
		도자디자인학과	14	6.58		발상과 표현, 물레성형, 기초디자인, 사고의 전환 중 택 1		
	특기자	한국화전공	1	4.00	입상실적 100	※절지 사고의 전환: 2절 인체소묘, 정물소묘, 인물수채화: 3절 발상과 표현, 정물수채화, 자유표현, 상황묘사, 기초디자인, 스토리만화: 4절 수묵담채화(정물, 풍경): 반절		
		서양화전공	1	5.00				
		조소과	1	1.00				
		시각디자인학과	2	6.00				
		산업디자인학과	2	5.00				
		섬유패션디자인학과	2	3.00				
		도자디자인학과	2	2.50				

※[정원 외 특별전형] 농어촌전형: 미술·디자인대학 전체 10명 모집, 자세한 내용은 요강 참조 / ※(): 실질반영비율

■ 학생부 반영방법

전형유형	전형명	학년별 반영비율(%)			전형요소별 반영비율(%)			교과목	점수산출 활용지표
		1	2	3	교과	출석	기타		
전계열		30	30	40	100			국어, 외국어(영어), 수학, 사회, 과학 교과 중 교과별 1과목씩 이수단위가 높은 학년별 4개 과목을 반영	석차등급

※목원사랑인재전형은 학생부 교과영역(석차등급, 과목별 세부능력, 특기사항 포함) 및 비교과영역을 종합적으로 평가함

■ 미술 정물공개

실기고사 종목	출제형식	
수묵담채화	정물	• 자연물: 백합, 장미, 국화, 배추, 무, 당근, 파인애플, 사과, 배, 귤, 파, 난화분 등 • 기물류: 캔류, 병류, 도자기, 유리화병, 라면, 신문, 체크천종류, 신발류, 노란주전자(中) 등 • 건어류: 북어 등
	풍경	사진(시험당일 출제)
정물수채화/ 정물소묘		• 자연물: 화훼, 과일, 건어물 등 • 직물류: 천, 옷, 인형 등 • 기물: 기계부품, 연모, 고물 등 • 유리제품: 어항, 그릇, 병 등 • 플라스틱: 장난감, 그릇 등 • 종이류: 신문지, 잡지, 박스, 포장지 등 • 식품류: 라면, 과자, 사탕, 음료, 빵 등 • 문구류: 공책, 책, 연필, 지우개, 스템플러, 연필통, 펜류, 펀치, 테잎, 칼, 가위 등
물레성형		청자토: 도면에 제시된 기물 성형
·인체소묘, 인물수채화, 소조는 당일 출제		

■ 미술 특기자전형 입상자 평가 기준표

규모	인정대회별	내용	평가점수	비고
전국 4년제 대학교 주최 고등학교 미술실기대회	모집단위별 인정대회 및 지원자격 모집요강 참조	대상(1등에 준하는 상)	100점	*지원자격: 합산 점수 100점 이상 *입상기준은 목원대학교 기준에 준함
		최우수상(2등에 준하는 상)	90점	
		우수상(3등에 준하는 상)	80점	
		장려상	30점	
		특선	20점	
17개 시·도 교육청 주최 (전국 광역시·도 는 특별자치 시·도 교육청 주 최 규모)		대상(1등에 준하는 상)	70점	
		최우수상(2등에 준하는 상)	60점	
		우수상(3등에 준하는 상)	50점	
		장려상	20점	
		특선	10점	

사립 배재대학교

수시 POINT
- 학과 명칭 변경(미술디자인학부→아트앤웹툰학과)
- 예술인재전형 모집인원 감소(41→32명)
- 실기 종목 추가(스토리만화, 상황표현)

enter.pcu.ac.kr / 입시문의 080-527-8272 / 대전 서구 배재로 155-40

■ 전형일정

[원서접수] 9.6~9.10
[실기고사] 10.3
[합격자발표] 11.15

■ 지원자격

[실기] 국내 고등학교 졸업(예정)자 또는 관련 법령에 의한 동등 이상의 학력 인정자로서 각 모집단위에 대한 기초능력이 있는 자

■ 유형별 전형방법

전형유형	전형명	학과명	모집인원	전년도 지원율	전형요소별 반영비율(%)	실기고사			
							종목	절지	시간
실기	예술인재	아트앤웹툰학과 (회화·웹툰/디자인)	32	6.24	학생부 교과 30(14.65) +실기 70(85.35)	택1	발상과 표현 사고의 전환 기초디자인 석고소묘 정물수채화 인물수채화 스토리만화 상황표현	4 3 4 3 4 3 4 4	4

※ (): 실질반영비율

■ 학생부 반영방법

전형유형	전형명	학년별 반영비율(%)			전형요소별 반영비율(%)			교과목	점수산출 활용지표	반영총점	기본점수
		1	2	3	교과	출석	기타				
실기	예술인재	100			100			-국어, 영어, 수학 교과별 우수 과목 순 12과목(60%) -한국사(필수) 1과목, 사회, 제2외국어 교과에서 우수 과목 순 3과목(40%)	석차등급	300	180

사립 백석대학교

수시 POINT
- 특성화고교(정원 외)전형 미선발

ipsi.bu.ac.kr / 입시문의 041-550-0800~3 / 충남 천안시 동남구 문암로 76

■ 전형일정

[원서접수] 9.6~9.10
[실기고사] A형 10.7 / B형 10.8 / C형 10.15 / D형 10.14
[합격자발표] 11.2

■ 지원자격

[실기] 국내 고등학교 졸업(예정)자, 고등학교 졸업학력 검정고시 합격자
[지역인재] 대전광역시, 세종특별자치시, 충청남·북도에 소재한 고등학교 졸업(예정)자로서 해당지역 소재 고교에서 입학부터 졸업까지의 전 교육과정을 이수(예정)한 자 ※방송통신 고등학교 졸업(예정)자 및 고등학교 졸업학력 검정고시 합격자는 지원할 수 없음

■ 유형별 전형방법

전형유형	전형명	학과명		모집인원	전년도 지원율	전형요소별 반영비율(%)	실기고사			
								종목	절지	시간
실기	일반학생	디자인 영상학부	영상애니메이션 시각디자인 산업디자인 인테리어디자인	150	15.97	학생부 20(6.98)+실기 80(93.02)	택1	A형 사고의 전환 B형 발상과 표현 C형 상황표현 또는 컷만화 D형 기초디자인	3 3 4 4	4
	지역인재	디자인 영상학부	영상애니메이션 시각디자인 산업디자인 인테리어디자인	5	9.40					

※(): 실질반영비율

■ 학생부 반영방법

전형유형	전형명	학년별 반영비율(%)			전형요소별 반영비율(%)			교과목	점수산출 활용지표
		1	2	3	교과	출석	기타		
실기	일반/지역인재	30	30	40	90	10		국어, 수학, 영어, 사회(역사·도덕 포함), 과학 교과 중 상위 3개 교과 전 과목	석차등급

상명대학교(천안)

MEMO

admission.smu.ac.kr / 입시문의 041-550-5013 / 충남 천안시 동남구 상명대길 3

수시 POINT
- 학부 개편
- 사고의 전환 폐지

■ 전형일정

[원서접수] 9.6~9.10
[서류마감] 9.16 17:00 *자기소개서 입력 9.11
[실기고사] 발상, 기초 10.19~10.20
/ 만화능력테스트 10.20
[합격자발표] 11.8

■ 지원자격

[실기우수자] 2018년 2월 이후 고등학교 졸업(예정)자 중 학교생활기록부 5개 학기(졸업예정자는 4개 학기)의 교육과정을 이수하고 교과성적 산출이 가능한 자
[상명인재] 고교 졸업(예정)자 또는 초·중등교육법 시행령 제98조에 의해 동등의 학력이 있다고 인정된 자
[정원 외 특별전형] 모집요강 참조

■ 유형별 전형방법

전형유형	전형명	학과명		모집인원	전년도 지원율	전형요소별 반영비율(%)	실기고사			
							종목	절지	시간	
실기	실기우수자	디자인학부	커뮤니케이션디자인전공	92	13.65	학생부 40(36.36)+실기 60(63.64)	택1	발상과 표현 기초디자인	4	4
			패션디자인전공							
			텍스타일디자인전공							
			스페이스디자인전공							
			세라믹디자인전공							
			인더스트리얼디자인전공							
		예술학부	무대미술전공	21	10.72					
			디지털콘텐츠전공	13	–					
			디지털만화영상전공	22	33.67	학생부 40(36.36)+실기 60(63.64)	만화능력테스트	4	4	
종합	상명인재	디자인학부		17	–	[1단계] 서류 100(3배수) [2단계] 서류 70+면접 30				
		무대미술전공		4	–					
		디지털만화영상전공		4	–					
		디지털콘텐츠전공		2	–					

※ [정원 외 특별전형] 농어촌학생: 디자인학부 19명, 무대미술 4명, 디지털만화영상 4명, 디지털콘텐츠 2명 모집 / 특성화고교졸업자: 디자인학부 9명, 무대미술 3명, 디지털만화영상 4명 모집 / 특수교육대상자: 디자인학부 2명, 디지털만화영상 2명, 디지털콘텐츠 1명 모집 ※ (): 실질반영비율

■ 학생부 반영방법

전형유형	전형명	학년별 반영비율(%)			전형요소별 반영비율(%)			교과목	점수산출 활용지표
		1	2	3	교과	출석	기타		
실기	전체	100			100			국어, 영어, 사회 교과의 전 교과목 성적 반영	석차등급

■ 학생부종합전형 평가방법

평가항목		평가요소	평가내용	평가비율
인성	학교교육을 통해 성장, 발현되는 개인적 품성 및 사회성	성실성 및 공동체의식	• 학교의 규칙과 원칙을 지키려는 태도 • 자신의 역할에 책임감을 갖고 끈기있게 임하는 자세 • 공동의 목표를 위해 협동하여 자신의 역할을 다하는 자세 • 타인을 이해하고 배려하는 태도	25%
전공적합성	대학에서 학업을 수행할 수 있는 기초 학습능력과 전공에 대한 관심 및 노력	학업역량	• 학업적 노력정도 및 성취수준	15%
		전공적성	• 고교교육과정 내에서 이루어지는 지원 분야 관련 학업 및 학업 외적인 활동의 내용과 성취수준	30%
발전가능성	목표를 이뤄가는 과정에서 드러나는 성장 가능성 및 잠재력	자기주도성 및 도전정신	• 자신의 꿈을 위해 스스로 계획하여 추진해 나가는 태도 • 관심 분야에 대한 도전 과정 및 성취수준 • 문제 상황에 직면했을 때 해결책을 가지고 극복하고자 노력한 경험	30%

■ 학부 개편 사항

2019학년도	
학부	전공
디자인학부	시각디자인전공
	패션디자인전공
	실내디자인전공
	세라믹디자인전공
텍스타일디자인학과	
산업디자인학과	
공연영상문화예술학부	영화영상전공
	연극전공
	문화예술경영전공
사진영상콘텐츠학과	
무대미술학과	
만화·애니메이션학과	

➡

2020학년도	
학부	전공
디자인학부	커뮤니케이션디자인전공
	패션디자인전공
	텍스타일디자인전공
	스페이스디자인전공
	세라믹디자인전공
	인더스트리얼디자인전공
예술학부	영화영상전공
	연극전공
	무대미술전공
	사진영상미디어전공
	디지털만화영상전공
	문화예술경영전공
	디지털콘텐츠전공

사립 서원대학교

www.seowon.ac.kr/web/iphak 입시문의 043-299-8802~8804
충북 청주시 서원구 무심서로 377-3

■ 전형일정

[원서접수] 9.6~9.10.21:00
[서류마감] 9.17.18:00
[실기고사] 11.2
[합격자발표] 11.8

■ 지원자격

[일반학생] 고등학교 졸업(예정)자 또는 법령에 의하여 고등학교 졸업 이상의 학력이 인정된 자
[정원 외 전형] 모집요강 참조

■ 유형별 전형방법

전형유형	전형명		학과명	모집인원	전년도 지원율	전형요소별 반영비율(%)	실기고사			
								종목	절지	시간
실기	예체능		디자인학과	32	2.37	학생부 20+실기 80	택 1	소묘	3	4
								발상과 표현	4	4
								정물수채화	3	4
								사고의 전환	3	5
교과	정원 외	기회균등		8 이내	3 지원	학생부 100		-		
		특성화고		4 이내	3 지원					
		농어촌		4 이내	9 지원					

■ 학생부 반영방법

전형유형	전형명	학년별 반영비율(%)			전형요소별 반영비율(%)			교과목	점수산출 활용지표	반영 총점	기본 점수
		1	2	3	교과	출석	기타				
실기	일반학생	100			100			국어 상위 3과목, 영어 상위 3과목, 수학 상위 2과목, 탐구 상위 2과목 총 10과목 반영	석차등급	200	140
교과	정원 외 모든 전형				80	20				(교과)800	(교과)620

사립 선문대학교

www.sunmoon.ac.kr / 입시문의 041-530-2033 / 충남 아산시 탕정면 선문로221번길 70

■ 전형일정

[원서접수] 9.6~9.10
[서류마감] 9.16 18:00
[자기소개서 작성 마감] 9.16 17:00
[실기고사] 9.28
[면접고사] 11.2
[합격자발표] 실기 10.15 / 선문인재 11.20

■ 지원자격

[선문인재] 고교 졸업(예정)자(단, 국내 학교생활기록부가 없는 자는 지원 불가함)
[일반학생] 고교 졸업(예정)자 또는 법령에 의해 고교 졸업학력과 동등 이상의 학력이 있다고 인정되는 자(검정고시 출신자 지원가능)

■ 유형별 전형방법

전형유형	전형명	학과명	모집인원	전년도 지원율	전형요소별 반영비율(%)	실기고사			
							종목	절지	시간
종합	선문인재	시각디자인학과	10	5.00	[1단계] 서류 100(4배수) [2단계] 1단계 성적 60+면접 40		-		
실기	일반학생		25	3.12	학생부 20+실기 80	택 1	발상과 표현	4	4
							기초디자인	4	4
							사고의 전환	3	5

※ 선문인재전형 세부사항
- 서류평가: 제출서류(학생부, 자기소개서)를 토대로 지원자의 인성, 전공적합성, 발전가능성을 종합적으로 평가함
- 면접평가: 개별 심층면접을 통해 지원자의 인성, 전공적합성, 발전가능성을 종합적으로 평가하며, 지원동기 및 입학 후 학업계획, 향후 진로계획 등에 대한 질의응답으로 진행함
※ 2019학년도 실기위주(일반전형)은 정시에서 선발, 2020학년도 실기(일반학생전형)은 수시에서 선발함

■ 학생부 반영방법

전형유형	전형명	학년별 반영비율(%)			전형요소별 반영비율(%)			교과목	점수산출 활용지표
		1	2	3	교과	출석	기타		
실기	일반학생	100			100			국어·수학·영어·사회(국사/윤리 포함)·과학 교과 중 15개 과목 반영	석차등급

세명대학교

MEMO

ipsi.semyung.ac.kr / 입시문의 043-649-1170~5 / 충북 제천시 세명로 65(신월동)

수시 POINT
- 학과명 개편: 융합디자인학부 → 디자인학부
- 사회배려봉사전형 요소별 반영비율 변경: 서류 100 → 학생부 100

■ 전형일정

[원서접수] 9.6~9.10. 19:00
[서류마감] 9.18. 17:00
[실기고사] 10.5
[합격자발표] (농어촌/기회균등)12.10 (그 외)11.8

■ 지원자격

[학생부교과 I /실기] 2020년 2월 이전 고등학교 졸업(예정)자 또는 법령에 의하여 이와 동등 이상의 학력이 있다고 인정된 자
[사회배려봉사] 2015년 ~ 2020년 2월 국내 고등학교 졸업(예정)자 또는 검정고시 출신자로서 아래의 지원자격 중 어느 한 기준에 해당하는 자 ①국가보훈대상자 ②사회봉사직종 ③다자녀가구 ④다문화가정자녀 ⑤백혈병소아암병력자 ⑥봉사활동우수자
[정원 외 전형] 모집요강 참조

■ 유형별 전형방법

전형유형	전형명		학과명	모집인원	전년도 지원율	전형요소별 반영비율(%)	실기고사		
							종목	절지	시간
교과	학생부교과 I		디자인학부	40	5.15	학생부 100	-		
	사회배려봉사			10	3.60				
실기	실기			40	4.90	학생부 20+실기 80	택1 발상과 표현 기초디자인	4	4
교과	정원 외	농어촌학생		8 이내	7 지원	학생부 100	-		
		특성화고교		8 이내	11 지원				
		기회균등		8 이내	11 지원				

■ 학생부 반영방법

전형유형	전형명	학년별 반영비율(%)			전형요소별 반영비율(%)			교과목	점수산출 활용지표	반영 총점	기본 점수
		1	2	3	교과	출석	기타				
교과	학생부교과/농어촌/기회균등	30	30	40	100			국어, 영어, 수학, 사회/과학, 제2외국어 교과 중 우수 4과목	석차등급	1000	200
실기	실기									200	40
교과	특성화고교	50	50	-						1000	200

■ 2019학년도 수시 입시결과

전형명	학과명	충원합격최종순위	교과성적	
			최초합격	전체합격 80%
학생부교과 I	융합디자인학부	103	4.18	5.16
실기위주		32	6.98	6.38
사회배려봉사		5	-	5.29

■ 실기고사 참고사항

종목	내용	준비물
발상과 표현	상상력과 묘사력을 파악하기 위한 채색화	연필, 색연필, 파스텔, 수채화물감, 포스터컬러, 아크릴물감, 마카 등. 혼용 가능
기초디자인	주제해석에 따른 면 분할에 의한 창의적 화면구성 및 색채표현	

※ 성적산출 방법: 평가위원의 평가점수를 합산(5인 평가시 최고점과 최저점을 제외한 나머지 점수를 합산)하여 평균점수를 산출한 후 실기고사 점수로 환산. 평가점수 산출시 소수점 둘째자리에서 반올림하여 소수점까지만 반영함.

■ 3개년 수시 지원율

대학	전형유형	전형명		학부(학과/전공)	2017학년도		2018학년도		2019학년도	
					모집인원	지원율	모집인원	지원율	모집인원	지원율
세명대	교과	학생부교과 I		디자인학부	42	2.50	44	2.59	48	5.15
		지역인재			5	2.00	-	-	7	2.71
	실기	실기위주			-	-	-	-	31	4.90
	종합	사회배려봉사			-	-	4	2.25	5	3.60
	교과	정원 외	농어촌학생		8명 이내	10명 지원	8명 이내	-	8 이내	7 지원
			특성화고교		8명 이내	21명 지원	8명 이내	-	8 이내	11 지원
			기회균등		8명 이내	4명 지원	8명 이내	-	8 이내	11 지원

사립 세한대학교(당진)

MEMO

iphak.sehan.ac.kr / 입시문의 1899-0180 / 충남 당진시 신평면 남산길 71-200

수시 POINT
· 실기위주 일반학생전형: 실기 100% 선발

■ 전형일정

[원서접수] 9.6~9.10
[면접고사] 10.17~10.18
[실기고사] 10.15
[합격자발표] 11.5

■ 지원자격

[일반학생] 고등학교 졸업(예정)자 또는 법령에 의하여 고등학교 졸업자와 동등 이상의 학력이 있다고 인정된 자
[정원 외 특별전형] 모집요강 참조

■ 유형별 전형방법

전형유형	전형명	학과명	모집인원	전년도 지원율	전형요소별 반영비율(%)	실기고사			
							종목	절지	시간
실기위주	일반학생	디자인학과	26	6.45	실기 100	택 1	사고의 전환(발상과 표현) 만화(컷만화, 스토리만화, 상황표현 등) 정밀묘사 기초디자인	4	4
		만화애니메이션학과	38	11.59		택 1	상황표현 칸만화	4	4
학생부종합	일반학생	디자인학과	4	-	학생부 60(57.1)+ 면접 40(42.9)	–			
		만화애니메이션학과	6	-					

※ (): 실질 반영비율

■ 학생부 반영방법

전형명	학년별 반영비율(%)			전형요소별 반영비율(%)			교과목	점수산출 활용지표	반영총점	기본점수	실질반영비율(%)
	1	2	3	교과	출석	기타					
일반	40	60		100			[1학년] 국어, 영어, 수학, 사회(도덕), 과학교과에서 4과목 [2,3학년] 국어, 영어, 수학, 사회(도덕), 과학교과에서 6과목	석차등급	600	200	57.1

memo

사립 순천향대학교

수시 POINT
· 디지털애니메이션학과 고른기회 전형 선발

MEMO

ipsi.sch.ac.kr / 입시문의 041-530-4942~5 / 충남 아산시 순천향로 22

■ 전형일정

[원서접수] 9.6~9.10
[서류마감] 9.16 17:00
[면접고사] 일반 11.23 / 고른기회 11.30
[합격자발표] 12.14

■ 지원자격

[일반학생] 고등학교 졸업(예정)자 또는 관계 법령에 의한 동등 이상의 학력이 있는 자
[고른기회] 일반학생 지원자격을 충족하며, 다음 요건 중 하나에 해당하는 자 △농어촌학생 △국가보훈대상자 △만학도 △저소득층. 자세한 사항은 요강 참조

■ 유형별 전형방법

전형유형	전형명	학과명	모집인원	전년도 지원율	전형요소별 반영비율(%)
종합	일반학생	디지털애니메이션학과	8	9.80	[1단계] 서류 100(3배수)
	고른기회	디지털애니메이션학과	2	-	[2단계] 서류 70+면접 30

■ 2018학년도 수시 입시결과

전형유형	전형명	학과명	모집인원	지원인원	전년도 지원율	추가합격 최종순위	최초합격자 학생부 등급 평균
종합	일반학생	디지털애니메이션학과	10	111	11.10	5	3.68

사립 우송대학교

수시 POINT
· 소프트웨어인재전형 신설

ent.wsu.ac.kr / 입시문의 042-630-9600 / 대전 동구 동대전로 171

■ 전형일정

[원서접수] 9.6~9.10
[서류마감] 9.16 17:00
[면접고사]
-일반II, 독자기준, 지역인재
 : 10.18 또는 10.19(원하는 하루 선택)
-잠재능력, 소프트웨어
 : 10.21~10.30 중 실시
[합격자발표] 11.8

■ 지원자격

[일반I, II] 2020년 2월 고교 졸업예정자 및 고교 졸업자 또는 법령에 의하여 이와 동등 이상의 학력이 있다고 인정된 자.※ 검정고시 출신자도 지원 가능함. [독자적기준] 2020년 2월 고교 졸업예정자 및 고교 졸업자 또는 법령에 의하여 이와 동등 이상의 학력이 인정된 자로서 본 대학교에서 정한 지원자격에 해당되는 자. 자세한 내용은 요강 참조. [지역인재] 충청권(대전·세종·충남·충북) 지역 소재 해당 지역 고교에서 입학부터 졸업까지 재학한 고교 졸업(예정)자. [잠재능력우수자/소프트웨어인재] 국내 고교 졸업(예정)자 및 해외고교 졸업(예정)자 또는 법령에 의해 이와 동등 이상의 학력 인정자. 검정고시 출신자 지원불가. 자세한 내용은 요강 참조. [정원 외 특별전형] 모집요강 참조

■ 유형별 전형방법

전형유형	전형명	학과명	모집인원	전년도 지원율	전형요소별 반영비율(%)
교과	일반I	게임멀티미디어전공	5	17.5	학생부 100
		미디어디자인·영상전공	9	15.1	
	일반II	게임멀티미디어전공	17	9	학생부 80+면접 20
		미디어디자인·영상전공	21	9.9	
	독자적기준	게임멀티미디어전공	7	7.5	
		미디어디자인·영상전공	8	4.5	
	지역인재	게임멀티미디어전공	3	8.5	
		미디어디자인·영상전공	3	6	
종합	잠재능력우수자	게임멀티미디어전공	4	8.67	[1단계] 서류 100(5배수)
		미디어디자인·영상전공	5	5.57	[2단계] 1단계 성적 50+면접 50
	소프트웨어인재	게임멀티미디어전공	2	-	
		미디어디자인·영상전공	2	-	

■ 학생부 반영방법

전형명	학년별 반영비율(%)			전형요소별 반영비율(%)		교과목	점수산출 활용지표	반영 총점	기본 점수
	1	2	3	교과	출석				
일반I	30	30	40	90	10	[1학년] 국어(한문포함), 수학, 영어, 사회, 과학 교과 중 택 4과목 [2,3학년] 국어, 수학, 외국어, 사회/과학 교과 중 1과목씩 학년별 4과목	석차등급	900	740
일반II/독자/지역	30	70		90	10	[1학년] 국어, 수학, 영어, 사회, 과학 교과 중 택 3과목 [2,3학년] 국어, 수학, 외국어, 사회/과학 교과 중 1과목씩 4과목	석차등급	720	560

사립 중원대학교

ipsi.jwu.ac.kr / 입시문의 043-830-8082~5 / 충북 괴산군 괴산읍 문무로 85

MEMO

수시 POINT
· 실기중심전형 요소별 반영비율 변경:
 학생부 30+실기 70 → 학생부 10+실기 90

■ 전형일정

[원서접수] 9.6~9.10. 18:00
[서류마감] 10.11
[실기고사] 9.27~9.28
[합격자발표] 10.24

■ 지원자격

[일반 I / II /실기중심] 고등학교 졸업(예정)자 또는 법령에 의하여 이와 동등 이상의 학력이 있다고 인정되는 자
[정원 외 전형] 모집요강 참조

■ 유형별 전형방법

전형유형	전형명		학과명	모집인원	전년도 지원율	전형요소별 반영비율(%)	실기고사			
							종목	절지	시간	
교과	일반 I		산업디자인학과	7	4.29	학생부 100	-			
	일반 II			9	1.25	학생부 50+면접 50				
실기	실기중심			15	1.6	학생부 10+실기 90	택 1	발상과 표현 기초디자인 사고의 전환	4	4 4 5
교과	정원 외	농어촌학생		3 이내	3.83	학생부 100	-			
		특성화고교졸업자		3 이내	7.36					
		기회균형선발		6 이내	10.22					

■ 학생부 반영방법

전형유형	전형명	학년별 반영비율(%)			전형요소별 반영비율(%)			교과목	점수산출 활용지표
		1	2	3	교과	출석	기타		
교과/실기	모든 전형	100			100			국어, 영어, 수학, 사회, 과학 5개 교과군에서 석차등급이 우수한 3과목씩 반영	석차등급

■ 2019학년도 수시 입시결과

모집학과	일반전형 I (교과 100%)				일반전형 II (교과 50%+면접 50%)			
	평균	80%	경쟁률	추가합격 순위	평균	80%	경쟁률	추가합격 순위
산업디자인학과	5.6	6.0	4.86 :1	24	5.6	6.1	1.25 :1	-

■ 2019학년도 수시 실기고사 출제문제

대학명	학과명	종목		출제문제
중원대	산업디자인학과	택 1	발상과 표현	외계인과 헤드폰
			사고의 전환	제시물: 빔 프로젝트로 인해 숫자 0과 1이 떠 있는 인물 두상 / 주제: 인공지능과 미래도시
			기초디자인	땅콩과 갈매기

■ 학과소개

학과소개	중원대학교 산업디자인학과는 시각디자인, 영상디자인, 제품디자인 분야의 다각적인 이해를 통한 새로운 패러다임의 융합형 디자인 교육과정을 바탕으로 21세기가 요구하는 창의적인 디자이너를 양성하는데 중점을 두고 있다. 실무 적응을 위한 기업연계 프로젝트형 교육 및 디지털 환경에서 다양한 매체적응 교육을 통하여 전문적인 지식과 소양을 갖춘 멀티 디자이너를 양성한다.
교육목표	-시각+영상+제품 디자인분야의 다각적인 이해를 통한 융합형 디자인 교육 -실무적응을 위한 기업연계 프로젝트형 교육 -디자인분야의 폭을 넓혀 다양한 진로를 선택할 수 있는 교육시스템 -디지털 환경에서 다양한 매체적응과 멀티 디자이너 양성
졸업 후 진로	편집디자인, 캐릭터디자인, 광고디자인, 멀티미디어 컨텐츠 제작 전문가, 방송-영상편집디자이너, 제품디자이너, 게임 그래픽 전문가, 3D애니메이션 전문가 등으로 활동할 수 있으며 웹디자인 업체, 컴퓨터 그래픽업체, 대기업 및 중견기업의 제품(운송)디자인실, 디자인공인전문회사, 웹 디자인 업체, 기업 홍보실, 디자인 교육기관 등으로 취업이 가능하다.

사립 청주대학교

MEMO

www.cju.ac.kr/ipsi/index.do
입시문의 043-229-8033, 8034 / 충북 청주시 청원구 대성로 298

수시 POINT
• 기초디자인, 사고의 전환 종목 절지 변경: 3절 → 4절

■ 전형일정

[원서접수] 9.6~9.10. 21:00
[서류마감] 9.26
[실기고사] 10.15~10.17
[합격자발표] 11.5

■ 지원자격

[예체능] 우리나라 고등학교 졸업(예정)자이거나, 법령에 의하여 동등이상의 학력이 있다고 인정된 자

■ 유형별 전형방법

전형유형	전형명	학과명	모집인원	전년도 지원율	전형요소별 반영비율(%)	실기고사 종목		절지	시간	
실기	예체능	디자인·조형학부	시각디자인전공	12	7.63	학생부 30+실기 70	택1	발상과 표현 기초디자인 사고의 전환	4	4
			공예디자인전공	16	3.74		택1	발상과 표현 기초디자인 사고의 전환	4	4
			아트앤패션전공	20	4.30		택1	발상과 표현 기초디자인 정물수채화	4	4
			디지털미디어디자인전공	20	3.95		택1	발상과 표현 기초디자인 상황표현	4	4
			산업디자인전공	16	5.10		택1	발상과 표현 기초디자인 사고의 전환	4	4
			만화애니메이션전공	24	14.35		택1	칸만화 상황표현	4	4

■ 학생부 반영방법

전형유형	전형명	학년별 반영비율(%)			전형요소별 반영비율(%)			교과목	점수산출 활용지표
		1	2	3	교과	출석	기타		
실기	예체능	100			100			국어 상위 2개, 영어 상위 3개, 수학 상위 3개, 사회/과학/제2외국어 상위 2개	원점수/평균점수/표준편차

■ 실기고사 참고사항

모집단위		종목	배점	준비물
디자인·조형학부	시각디자인 공예디자인 산업디자인	발상과 표현	700	연필, 지우개, 칼, 붓, 파레트, 물통 외에 평면채색도구(포스터물감, 수채화물감, 색연필, 콘테, 마카, 파스텔, 정착액 등) 단, 유화물감 제외 및 모노톤(단일색상) 표현 불가
		기초디자인		
		사고의 전환		
	아트앤패션전공	발상과 표현		연필, 지우개, 칼, 붓, 파레트, 물통 외에 평면채색도구(포스터물감, 수채화물감, 색연필, 콘테, 마카, 파스텔, 정착액 등) 단, 유화물감 제외 및 모노톤(단일색상) 표현 불가
		기초디자인		
		정물수채화		수채화 용구 일체
	디지털미디어디자인	발상과 표현		연필, 지우개, 칼, 붓, 파레트, 물통 외에 평면채색도구(포스터물감, 수채화물감, 색연필, 콘테, 마카, 파스텔, 정착액 등) 단, 유화물감 제외 및 모노톤(단일색상) 표현 불가
		기초디자인		
		상황표현		
	만화애니메이션전공	칸만화		유화를 제외한 모든 채색도구
		상황표현		

■ 2019학년도 입시 결과

전형명	모집단위		내신등급		표준점수		추가합격
			최고	평균	최고	평균	
예체능	디자인·조형학부	시각디자인전공	3.8	5.12	81.73	74.33	6
		공예디자인전공	3.9	5.61	81.04	71.05	17
		아트앤패션전공	2.9	5.61	90.33	71.51	3
		디지털미디어디자인전공	3.8	5.5	85.31	71.99	9
		산업디자인전공	3.3	5.32	86.4	73.28	6
		만화애니메이션전공	1.5	4.79	94.55	76.47	13

국립 한국교원대학교

수시 POINT
- [수능최저학력기준] 특수교육대상자(정원 외): 국어, 수학, 영어, 탐구 중 2개 영역이 각 4등급 이내 (한국사 필수 응시)

ent.knue.ac.kr / 입시문의 043-230-3157~9 / 충북 청주시 흥덕구 강내면 태성탑연로 250

■ 전형일정

[원서접수] 9.6~9.9. 18:00
[서류마감] 9.10. 18:00
[면접고사] 11.30
[합격자발표] 12.19

■ 지원자격

[고른기회-특수교육대상자] 다음 요건을 모두 충족해야 함.
- 국내 고등학교 졸업(예정)자 또는 법령에 의거 이와 동등 이상의 자격이 있다고 인정된 사람
- 다음의 하나에 해당하는 사람 ①「장애인복지법」제32조에 의거 장애인 등록을 필한 사람 ②「국가유공자 등 예우 및 지원에 관한 법률」제4조 등에 의한 상이등급자(국가 보훈처 등록)

■ 유형별 전형방법

전형유형	전형명		학과명	모집인원	전년도 지원율	전형요소별 반영비율(%)
종합	고른기회	고른기회특수교육대상자(정원외)	미술교육과	1	3.00	[1단계] 서류 100(3배수) [2단계] 1단계 성적 80+면접 20

■ 서류평가 참고사항

1) 평가자료: 학교생활기록부 교과·비교과 영역, 자기소개서, 현장실사자료(필요시)
2) 평가항목: 학업역량, 지적잠재력, 전공적합성, 교직 적·인성, 의지 및 열정 등 5개 평가항목에 속한 평가요소를 종합적으로 평가
3) 평가방법: 다수 평가자들에 의한 정성적·종합적 평가

국립 한국전통문화대학교

수시 POINT
- 1단계에서 필기고사와 실기고사 실시

nuch.ac.kr/admission / 입시문의 041-830-7114 / 충남 부여군 규암면 백제문로 367

■ 전형일정

[원서접수] 7.1~7.5
[필기/실기] 7.27
[심층면접] 8.21~8.22
[합격자발표] 9.9

■ 지원자격

2020년 2월 졸업예정자 또는 고등학교 졸업자, 고교 졸업학력 검정고시 합격자, 기타 법령에 따라 고교 졸업자와 동등 이상의 학력이 있다고 인정된 자(학력 인정 예정자 포함)

■ 유형별 전형방법

모집시기	전형명	학과명	모집인원	전년도 지원율	전형요소별 반영비율(%)	실기고사 종목	절지	시간
일반전형	일반전형	전통미술공예학과	12	3.40	[1단계] 필기 500점+실기 200점 [2단계] 1단계 성적 70+학생부 20+심층면접 10	정물소묘	4	150분

■ 학생부 반영방법

전형명	학년별 반영비율(%)			전형요소별 반영비율(%)			교과목	비고	점수산출 활용지표
	1	2	3	교과	출석	기타			
일반전형	20	40	40	20	30	50	전 교과	졸업예정자 3학년 1학기까지 반영	석차등급

■ 일반전형 필기고사

과목	배점	문항수	시험시간	출제범위
국어	200점	45문항	80분	2020학년도 수학능력시험의 국어 영역
영어	200점	45문항	70분	2020학년도 수학능력시험의 영어 영역
한국사	100점	20문항	30분	2020학년도 수학능력시험의 한국사 영역

사립 한국기술교육대학교

MEMO

ipsi.koreatech.ac.kr
입시문의 041-560-1234, 1~3 / 충남 천안시 동남구 병천면 충절로 1600

수시 POINT
· 비실기전형 학생 선발

■ 전형일정

[원서접수] 9.6~9.10
[서류마감] 9.16. 18:00
[면접고사] 창의인재, 국가보훈, 특성화고
졸업자, 사회배려자 10.26 / 지역인재, 사회
기여, 특성화고나우리인재, 농어촌 10.27 /
교과 11.16
[논술고사] 11.22
[합격자발표] 교과, 논술 12.10 / 그 외 11.15

■ 지원자격

[창의인재] 국내 정규 고등학교 졸업(예정)자로서 창의적 사고와 능동적 실천능력을 갖추고 지원 전공분야에 대한 열정과 우수한 재능을 가진 자

[지역인재] 고등학교 졸업(예정)자로서 대전·세종·충남·충북 지역 소재 정규 고교에서 입학부터 졸업까지 3학년 전 과정을 이수하고 창의적 사고와 능동적 실천능력을 갖추고 지원 전공 분야에 대한 열정과 우수한 재능을 가진 자

[국가보훈대상자특별] 국내 정규 고등학교 졸업(예정)자 또는 고졸학력 검정고시 합격자로서 「국가보훈기본법」제3조 제2호의 '국가보훈대상자'로서 국가보훈 관계법령에 따른 교육지원 대상자

[사회기여·통합특별] 국내 정규 고등학교 졸업(예정)자 또는 고졸학력 검정고시 합격자로서 다음의 하나에 해당되는 자
① 산업현장에서 재해를 입은 근로자(산업재해사망근로자, 상병보상연금수급자, 신체장애 등급 1~7등급 해당자) 자녀 ② 군부사관(준위 이하)의 자녀 또는 직업군인으로 15년 이상 재직한 자의 자녀 ③ 경찰공무원(경사 이하)의 자녀 또는 경찰공무원으로 15년 이상 재직한 자의 자녀 ④ 소방공무원(소방장 이하)의 자녀 또는 소방공무원으로 15년 이상 재직한 자의 자녀 ⑤ 다자녀가정(3자녀 이상)의 자녀 및 다문화가정의 자녀 ⑥ 의사(상)자 또는 그의 자녀 및 민주화운동관련자 또는 그의 자녀

[특성화고성적우수자] 특성화 고등학교 졸업(예정)자로서 지망하는 모집단위별로 지정하는 학과에서 3년간 수학한 자 - 전문교과 30단위 이상 이수자 (※ 마이스터고 졸업생 지원불가)

[코리아텍일반] 국내 정규 고등학교 졸업(예정)자 또는 고졸학력 검정고시 합격자

[교과] 국내 정규 고등학교 졸업(예정)자로서 다음의 교과별 기본 이수단위 수를 이수한 자 ※ 검정고시 출신자 제외
-공학계열학부 교과별 기본 이수단위 수: 국어 18, 수학 21, 영어 19, 과학 22

[논술] 국내 정규 고등학교 졸업(예정)자 또는 고졸학력 검정고시 출신자

[정원 외 전형] 모집요강 참조

■ 유형별 전형방법

전형유형	전형명	학과명	모집인원	전년도 지원율	전형요소별 반영비율(%)
종합	창의인재	디자인공학전공	6	12.00	[1단계] 서류 100(4배수) [2단계] 1단계 성적 60+면접 40
	지역인재		4	8.75	
	국가보훈대상자		1	1.00	
	사회기여·통합특별		2	5.00	
	특성화고나우리인재특별		1	4.00	
논술	코리아텍일반		12	4.85	학생부 40+논술 60
교과	교과		8	9.50	학생부 90+면접 10

※ [정원 외 특별전형] 특성화고졸업자특별: 디자인공학전공 1명 모집 / 농어촌학생특별: 디자인공학전공 1명 모집 / 사회적배려자특별: 디자인공학전공 1명 모집
※ [수능최저학력기준] 수학 가/나, 영어영역 2개 영역과 국어, 탐구(2과목) 중 상위 1개 등 3개 영역의 등급의 합이 10.0등급 이내. 단, 공학계열 수학 가형 선택자는 2등급 가산함(합 12.0등급 이내)

■ 학생부 반영방법

전형유형	전형명	학년별 반영비율(%)			전형요소별 반영비율(%)			교과목	점수산출 활용지표
		1	2	3	교과	출석	기타		
교과/논술	모든 전형	20	80		100			국어, 수학, 영어, 과학교과 전 과목	석차등급 및 이수단위

■ 2019학년도 수시 입시결과(정원 내)

전형	모집단위		모집인원	지원인원	경쟁률	1단계 합격인원	후보합격순위(충원률)		등록인원
창의인재	디자인·건축공학부	디자인	6	72	12.00	24	7	116.7	6
지역인재			4	35	8.75	16	3	75.0	4
국가보훈대상자			1	1	1.00	1			-
사회기여자			1	5	5.00	4	-		1
특성화고성적우수자			1	4	4.00	3			1
코리아텍일반			13	63	4.85	-	1	7.70	13
교과성적우수자			8	76	9.50	-	6	75.00	8

사립 한남대학교

■ 전형일정

[원서접수] 9.6~9.10
[면접고사] 9.28 9:00
[실기고사] 9.28 13:00
[합격자발표] 11.8

■ 지원자격

[일반] 국내 고등학교 졸업(예정)자 또는 초·중등교육법에 의거 고등학교 졸업자와 동등 학력을 인정받는 자
[디자인특기자] 국내 고등학교 졸업(예정)자 또는 초·중등교육법에 의거 고등학교 졸업자와 동등 학력을 인정받는 자로 최근 3년 이내(국제기능올림픽대회는 4년 이내)에 아래 수상실적이 있는 자(외국고교 졸업자 제외). 아래 인정대회 참고.
[정원 외 전형] 모집요강 참조

■ 유형별 전형방법

전형유형	전형명	학과명	모집인원	전년도 지원율	전형요소별 반영비율(%)	실기고사 종목	절지	시간
실기	일반	미술교육과	20	9.00	학생부 교과 40(24)+실기 50(70)+면접 10(6)	택1 정물소묘 / 기초디자인 / 발상과 표현 / 사고의 전환 / 정물수채화 / 수묵담채화 / 인물수채화 / 소조두상	3 / 4 / 4 / 3 / 4 / 반절 / 3 / –	4 (사고의 전환, 인물수채화는 5)
		융합디자인전공	76	8.93	학생부 40(22)+실기 60(78)	택1 기초디자인 / 발상과 표현 / 사고의 전환	4 / 4 / 2	
		회화전공	25	4.73		택1 소묘 / 정물수채화 / 인물수채화 / 수묵담채화 / 상황표현	3 / 4 / 2 / 반절 / 4	
	디자인특기자	융합디자인전공	3	3.67	학생부 40(46)+입상실적 60(54)	–		

※[정원 외 특별전형] 농어촌학생전형 회화전공 3명 모집 / ※(): 실질반영비율

■ 학생부 반영방법

전형유형	전형명	학년별 반영비율(%) 1	2	3	전형요소별 반영비율(%) 교과	출석	기타	교과목	점수산출 활용지표	반영총점	기본점수
실기	전체	30	30	40	100			석차등급이 부여된 과목 모두 반영	석차등급	400	232

■ 학생부 교과성적(석차등급) 환산점수표

석차등급	1등급	2등급	3등급	4등급	5등급	6등급	7등급	8등급	9등급
환산점수	400	392	384	376	368	352	320	280	232

■ 실기고사 세부사항

학과명	실기종목	출제정물
미술교육과	정물수채화 / 수묵담채화	귤, 바나나, 캔류, 오징어, 분필통, 항아리류, 천, 병류, 신발류, 전화기, 플라스틱 제품류, 배추, 무, 사과, 배, 국화, 북어, 피망, 꽈리, 테니스공 중 시험 당일 5~10개를 선정 출제
회화전공	소묘	비너스, 아그립파, 줄리앙 중 시험당일 1개를 선정하여 출제
	정물수채화 / 수묵담채화	귤, 바나나, 캔류, 오징어, 항아리류, 천, 병류, 신발류, 전화기, 플라스틱 제품류, 배추, 무, 사과, 배, 국화, 북어, 피망, 테니스공 중 시험당일 5~10개를 선정하여 출제

■ 디자인특기자 세부사항

1. 입상실적 기준 득점표

기준점수	입상 실적
600점	국제기능올림픽대회 국가대표로 선발된 자
550점	전국기능경기대회 금상, 은상, 동상 입상자 / 한국청소년디자인전람회 대상, 금상, 은상, 동상 입상자
500점	4년제 종합대학 주최 전국고등학교 미술 실기대회 분야별로 최고위상을 1위로 간주한 1위 입상자
450점	4년제 종합대학 주최 전국고등학교 미술 실기대회 분야별로 최고위상을 1위로 간주한 2위 입상자
400점	4년제 종합대학 주최 전국고등학교 미술 실기대회 분야별로 최고위상을 1위로 간주한 3위 입상자

2. 인정대회

대회 구분	대회명	주최	인정 범위	해당종목
국제대회	국제기능올림픽대회	국제기능올림픽대회 한국위원회	국가대표로 선발된 자	그래픽디자인, 웹디자인(및 개발), 목공, 가구, 도자기(전국대회)
전국대회	전국기능경기대회	고용노동부	금상, 은상, 동상 입상자	
	한국청소년디자인전람회	산업통상자원부	대상, 금상, 은상, 동상 입상자	각 부문
미술실기대회	전국고등학교 미술실기대회	국내 4년제 대학	최고위상을 1위로 간주한 3위 이내 입상자	각 부문

국립 한밭대학교

admission.hanbat.ac.kr / 입시문의 042-821-1020 / 대전 유성구 동서대로 125

MEMO

수시 POINT
· 실기우수자전형 신설

■ 전형일정

[원서접수] 9.6~9.10
[서류마감] 9.18 17:00
[실기고사] - 실기우수자1 10.21
 - 실기우수자2 10.19
[면접고사] 11.22
[합격자발표] 12.15

■ 지원자격

[실기우수자] 국내 고등학교 졸업자(2020년 2월 졸업예정자 포함), 검정고시 출신자 및 이와 동등 이상의 학력이 있다고 인정되는 자)
[지역인재] 국내 고교 졸업자(2020년 2월 졸업예정자 포함)로서 학생 본인이 충청권(대전, 충남, 충북, 세종)에 소재하는 고교에서 전 교육과정(3년)을 이수한 자(국내 고등학교 학생부가 있는 자, 고교 졸업 검정고시 출신자 및 외국 고교 졸업(예정)자 지원불가
[정원 외 특별전형] 모집요강 참조

■ 유형별 전형방법

전형유형	전형명	학과명	모집인원	전년도지원율	전형요소별 반영비율(%)	실기고사			
							종목	절지	시간
실기	실기우수자1	시각디자인학과	20	-	학생부 40+실기 60	택1	기초디자인 사고의 전환	4 2	4 5
		산업디자인학과	20	-					
	실기우수자2	시각디자인학과	6	-	실기 100				
		산업디자인학과	6	-					
종합	지역인재	시각디자인학과	3	-	[1단계] 서류 100(3배수) [2단계] 1단계 결과 70+면접 30	-			
		산업디자인학과	3	-					

※ [정원 외 특별전형] 농어촌학생: 시각디자인학과, 산업디자인학과 각 1명 모집 / 특성화고교졸업자: 시각디자인학과, 산업디자인학과 각 1명 모집 / 사회적배려자: 시각디자인학과, 산업디자인학과 각 1명 모집

■ 학생부 반영방법

전형유형	전형명	학년별 반영비율(%)			전형요소별 반영비율(%)			교과목	점수산출 활용지표
		1	2	3	교과	출석	기타		
전체		100			90	10		국어, 수학, 영어: 상위 5과목 반영 / 사회: 상위 3과목 반영	석차등급

■ 지역인재전형 학생부 평가기준

평가 영역	평가 세부요소
도덕적 사회인	• 협업능력 • 나눔과 배려 • 성실성
창의적 지식인	• 학업성취도 • 계열관련교과목 • 학업의지와 학습태도 • 계열관련 활동과 경험
도전적 세계인	• 자기주도성 • 도전적 문제해결력 • 경험의 다양성

■ 참고사항(3개년 실기문제)

전형명	학과명	종목	2019학년도	2018학년도	2017학년도
교과	시각디자인학과 산업디자인학과	기초디자인	시각디자인: 비치볼, 줄넘기 산업디자인: 삼다수, 서예붓, 기구	오전: 옥수수, 컵아이스크림, 스푼, 초콜릿 오후: 청진기, 아두이노, 파랑USB	시각디자인: 마늘, 테니스공, 리본 산업디자인: 펀처(Puncher), 휴지박스

■ 참고사항(전년도 입시결과)

전형명	학과명	모집인원	지원인원	경쟁률	예비순위	최초합격자							
						최초합격자 70% 컷(평균)		70%컷		최초합격자(평균)		최초합격자 컷	
						내신등급평균	환산총점	학생부내신등급	학생부환산 점수	내신등급평균	환산총점	학생부내신등급	학생부환산 점수
교과	시각디자인학과	27	104	3.85	6	3.82	270.99	3.83	279.29	4.09	266.01	4.11	278.66
	산업디자인학과	29	86	2.97	0	4.43	258.76	5.72	222.59	4.69	248.34	5.06	256.27

전형명	학과명	최종합격자							
		최종합격자 70%컷(평균)						70%컷	
		내신등급					환산총점	학생부내신 등급	학생부환산 점수
		국어	영어	수학	사회	평균			
교과	시각디자인학과	3.64	4.47	5.52	3.43	4.36	261.63	4.78	246
	산업디자인학과	4.21	4.11	5.45	3.73	4.44	260.66	4.5	269.41

사립 한서대학교

helper.hanseo.ac.kr / 입시문의 041-660-1020 / 충남 서산시 해미면 한서1로 46

■ 전형일정

[원서접수] 9.6~9.10
[서류마감] 9.20
[실기고사] 디자인융합 10.11 영상애니 10.12
[합격자발표] 12.10

■ 지원자격

[학생부교과] 고교 졸업자 및 2020년 2월 졸업예정자로 일반고등학교 출신자, 일반고등학교(종합고) 인문계반 출신자, 특수목적고등학교(과학고, 외국어고, 국제고, 예술·체육고, 마이스터고), 영재학교, 자율고등학교 출신자도 지원 가능
[사회기여(배려)자] 고교 졸업자 및 2020년 2월 졸업예정자로 국가보훈기본법 제3조 제2호의 국가보훈대상자로서 국가보훈관계 법령에 따른 교육지원 대상자로 자세한 내용은 요강 참조
[일반학생] 고교졸업자 및 2019년 2월 졸업예정자 또는 법령에 의하여 동등 이상의 학력이 있다고 인정된 자로서 학교생활기록부 성적 산출이 가능한 자
[정원 외 특별전형] 모집요강 참조

■ 유형별 전형방법

전형유형	전형명	학과명	모집인원	전년도 지원율	전형요소별 반영비율(%)	실기고사			
							종목	절지	시간
교과	학생부교과	디자인융합학과	10	-	학생부 교과 100		-		
	사회기여자	디자인융합학과	6	6.33					
종합	지역인재	디자인융합학과	4	-	서류 60+학생부 교과 40				
실기	일반학생	디자인융합학과	60	3.71	실기 80+학생부 교과 20	택1	발상과 표현 사고의 전환 기초디자인	4 3 3	4
		영상애니메이션학과	17	23.82		택1	상황묘사 컷만화	4 4	

※ [정원 외 특별전형] 농어촌학생: 디자인융합학과 12명, 영상애니메이션학과 3명, 영화영상학과 2명, 문화재보존학과 2명 모집 / 특성화고교출신자: 디자인융합학과 12명, 영상애니메이션학과 3명, 영화영상학과 2명, 문화재보존학과 2명 모집 / 기회균형선발: 디자인융합학과 12명, 영상애니메이션학과 3명, 영화영상학과 2명, 문화재보존학과 2명 모집 / 서해5도: 디자인융합학과 5명, 영상애니메이션학과 1명 모집

■ 학생부 반영방법

전형명	학년별 반영비율(%)			전형요소별 반영비율(%)			교과목	점수산출 활용지표
	1	2	3	교과	출석	기타		
모든전형	100			90	10		국어 2과목, 외국어 2과목, 수학 2과목, 사회/과학 2과목 총 8과목 반영	석차등급

사립 호서대학교

ipsi.hoseo.ac.kr / 입시문의 041-540-5114 / 충남 아산시 배방읍 호서로 79번길 20

■ 전형일정

[원서접수] 9.6~9.10
[실기고사] 10.19
[합격자발표] 11.6

■ 지원자격

[학생부] 국내 고등학교 졸업(예정)한 사람이나 법령에 따라 이와 같은 수준 이상의 학력이 있다고 인정된 자.
[실기] 국내 고등학교 졸업(예정)자/고등학교 졸업학력 검정고시 합격자

■ 유형별 전형방법

전형유형	전형명	학과명	모집인원	전년도 지원율	전형요소별 반영비율(%)	실기고사			
							종목	절지	시간
교과	학생부	실내디자인학과	16	10.62	학생부 100		-		
학생부 교과	실기	시각디자인학과	25	8.92	학생부 20+실기 80	택1	발상과 표현 사고의 전환 기초디자인	4 2 4	4
		산업디자인학과	20	7.20					
		실내디자인학과	12	7.17					
		애니메이션트랙	25	19.43	학생부 40+실기 60	택1	상황표현 칸만화	4 4	4

■ 학생부 반영방법

전형유형	전형명	학년별 반영비율(%)			전형요소별 반영비율(%)			교과목	점수산출 활용지표
		1	2	3	교과	출석	기타		
교과	학생부/면접	30	35	35	90	10		국어, 영어, 수학, 사회, 과학 중 상위 3개 교과 전과목 * 학년별 상위 3개 자동계산 (탐구 2개는 안됨)	석차등급

홍익대학교(세종)

MEMO

ibsi.hongik.ac.kr / 입시문의 02-320-1056~8 / 세종 연기군 조치원읍 세종로 2639

수시 POINT
· 수능 최저학력기준 있음(아래 내용 참고)

■ 전형일정

[원서접수] 9.6~9.10
[서류마감] 9.11 18:00
[미술활동보고서 입력]
지원서 9.27~10.1 / 평가서 9.27~10.7
[적성고사] 11.17
[면접고사] 11.23~11.24(세부일정 요강참조)
[합격자발표] 12.10

■ 지원자격

[교과우수자/학교생활우수자/미술우수자] 국내 고등학교 졸업(예정)자
[학생부적성] 고등학교 졸업(예정)자 또는 관계법령에 의해 고등학교 졸업자와 동등 이상의 학력이 있다고 인정된 자
[농어촌] 2018년 2월 이후(2월 포함) 국내 고등학교 졸업(예정)자 중, 다음 중 하나에 해당하는 자. △농·어촌 지역 소재 중·고등학교에서 중학교 입학일부터 고등학교 졸업일까지 6년의 모든 교육과정을 연속하여
이수한 자로서 중·고등학교 재학기간 동안 본인 및 부모 모두가 농·어촌 지역에 거주한 자 △농·어촌 지역 소재 초·중·고등학교에서 초등학교 입학일부터 고등학교 졸업일까지 12년의 모든 교육과정을 연속하여 이수한 자로서 초·중·고등학교 재학기간 동안 본인이 농·어촌 지역에 거주한 자

■ 유형별 전형방법

전형명	학과명	모집인원	전년도 지원율	전형요소별 반영비율(%)
교과우수자	캠퍼스자율전공(자연·예능)	39	3.51	학생부 교과 100
	캠퍼스자율전공(인문·예능)	27	8.14	
학교생활우수자	캠퍼스자율전공(자연·예능)	39	-	서류 100
	캠퍼스자율전공(인문·예능)	27	-	
미술우수자	디자인컨버전스학부	100	5.07	[1단계] 학생부 100 (6배수) [2단계] 서류 100 (3배수) [3단계] 서류(2단계점수) 40+면접 60
	영상·애니메이션학부	53	4.58	
	게임학부 게임그래픽디자인전공(미술계)	29	4.00	
학생부 적성	캠퍼스자율전공(자연·예능)	31	7.67	학생부교과 60+적성고사 40
	캠퍼스자율전공(인문·예능)	21	24.05	
농어촌학생	디자인컨버전스학부	4	5.75	[1단계] 학생부 100 (4배수) [2단계] 서류 100 (2배수) [3단계] 서류(2단계점수) 40+면접 60
	영상·애니메이션학부	3	6.50	
	게임학부 게임그래픽디자인전공(미술계)	2	4.50	

※캠퍼스자율전공은 수능 응시영역에 따라 분류 - 캠퍼스자율전공(자연·예능) : 국어, 수학 가, 영어, 과탐, 한국사 / - 캠퍼스자율전공(인문·예능) : 국어, 수학 가/나, 사탐/과탐, 한국사

■ 학생부 반영방법

1. 교과전형, 미술우수자, 농어촌학생전형

모집계열/모집단위	학년별 반영비율(%)			전형요소별 반영비율(%)			교과목	점수산출 활용지표
	1	2	3	교과	출석	기타		
캠퍼스자율전공(인문·예능) 캠퍼스자율전공(자연·예능)	100			100			국어, 영어, 수학, 택 1(사회/과학) 반영교과군의 전 과목을 학년구분 없이 반영	석차등급
미술계열(예술학과 제외)	100			100			국어, 영어, 예술(미술), 택 1(수학/사회/과학) 반영교과군의 전 과목을 학년구분 없이 반영	

2. 적성전형

모집계열/모집단위	학년별 반영비율(%)			전형요소별 반영비율(%)			교과목	점수산출 활용지표
	1	2	3	교과	출석	기타		
캠퍼스자율전공(인문·예능) 캠퍼스자율전공(자연·예능)	100			100			국어, 영어, 수학, 택 1(사회/과학) 교과별 상위 3과목씩 총 12과목 학년구분 없이 반영	석차등급

■ 미술우수자 평가내용

모집계열		평가자료	평가내용
미술계열	서류평가	학생부, 미술활동보고서	제출서류 상의 교과활동, 비교과활동을 토대로 지원자의 소양, 예술적 감수성과 열정, 잠재력 및 발전가능성, 서류의 진실성 및 객관성 등을 종합적으로 고려하여 평가
	면접평가	지원자의 미술관련 소양, 창의성, 표현능력, 제출서류의 진실성 등을 종합적으로 평가 ※미술계열 면접 기출문제(입학관리본부 홈페이지 게시) 참고	

■ 수능최저학력기준

*캠퍼스자율전공의 경우 수능최저학력기준에 제시된 5가지 영역을 모두 응시하여야 함.
1. 교과우수자, 학교생활우수자, 미술우수자, 학생부적성전형 (공통사항: 한국사 응시필수)
 캠퍼스자율전공(자연·예능) : 국어, 수학 가, 영어, 과탐영역 중 2개 영역 등급 합 9 이내
 캠퍼스자율전공(인문·예능) : 국어, 수학 가/나, 영어, 사탐/과탐 영역 중 2개 영역 등급 합 8 이내
 미술계열 : 국어, 수학 가/나, 영어, 사탐/과탐 영역 중 2개 영역 등급 합 7 이내
2. 농어촌학생전형 (공통사항: 한국사 응시필수)
 미술계열 : 국어, 수학 가/나, 영어, 사탐/과탐 영역 중 1개 영역 4등급 이내

■ 전년도(2019학년도) 일반전형 학생부/수능 성적

학과명	학생부 보정등급 평균(수시 종합)	수능 점수 평균 (정시가군)
디자인컨버전스학부	2.83	144.66
영상·애니메이션학부	2.83	143.27
게임그래픽디자인전공(미술계)	2.99	144.13

※학생부 평균등급 및 수능 평균점수 산출방법은 입시요강 참고

2020학년도 수시요강

대 구 | 경 북

[필독] 수시모집 진학자료집 이해하기

• 본 책은 주요 4년제 및 전문대학들이 발표한 수시 모집요강을 토대로 미술·디자인계열 입시만을 한눈에 파악할 수 있도록 정리한 책이다.

• 본 내용은 각 대학별 입시 홈페이지와 대입정보포털에서 발표한 2020학년도 입시요강을 토대로 정리했다.(6월 14일 기준) 단, 6월 말부터 7월 중순 사이에 수시 모집요강을 변경하는 대학들이 다수 있을 것으로 예상되므로, 변경사항이 발생할 경우 월간 미대입시 지면과 엠굿 홈페이지(www.mgood.co.kr) 입시속보란을 통해 업데이트를 할 예정이다. 또한 입시생 본인이 원서접수를 하기 전 입시 홈페이지에 올라온 입시요강을 꼭 확인해보길 바란다.

경북대학교

MEMO

ipsi1.knu.ac.kr / 입시문의 053-950-2772~8
(대구) 대구 북구 대학로 80 (상주) 경북 상주시 경상대로 2559

수시 POINT
- 미술학과 실기고사 종목 변경:
서양화/조소 드로잉 → 서양화 소묘, 조소 소조
- [수능최저학력기준] 미술학과(실기전형) 있음.

■ 전형일정

[원서접수] 9.6~9.10
[서류마감] 9.18.18:00
[자기소개서입력] 9.11.18:00
[면접고사] 11.16
[실기고사] 10.11
[합격자발표] (실기_미술학과 제외)11.1 (그외)12.10

■ 지원자격

[실기(예능)/일반학생] 고등학교 졸업자(2020년 2월 졸업예정자 포함) 또는 법령에 의해 고등학교 졸업 이상의 학력이 있다고 인정되는 자

■ 유형별 전형방법

전형유형	전형명	학과명		모집인원	전년도 지원율	전형요소별 반영비율(%)	실기고사		
							종목	절지	시간
종합	일반학생	미술학과	한국화	2	6.00	[1단계] 서류 100(3배수) [2단계] 1단계 성적 70+면접 30	-		
			서양화	2	11.50				
			조소	2	5.50				
		섬유패션디자인학부		8	-				
실기	실기(예능)	미술학과	한국화	7	5.443	학생부 10+실기 90	택1 수묵채색화 연필소묘	반절 2	창의성 평가 150분/ 전공실기 150분
			서양화	8	9.38		소묘	2	
			조소	7	3.13		소조	-	
		디자인학과		5	91.00		택1 사고의 전환 기초디자인	2 3	5
		섬유패션디자인학부		20	8.83		기초디자인	3	5

※[정원외 전형]
농어촌학생 섬유패션디자인학부 2명 모집, 특성화고졸업자 섬유패션디자인학부 1명 모집 / 장애인등대상자 예술대학 전체 1명 모집
※[수능최저학력기준] 미술학과 실기전형: 국어, 영어, 탐구 3개 영역 중 1개 영역이 4등급 이내, 한국사 필수 응시

■ 학생부 반영방법

전형유형	전형명	학년별 반영비율(%)			전형요소별 반영비율(%)			교과목	점수산출 활용지표
		1	2	3	교과	출석	기타		
실기	실기(예능)	20	40	40	100			국어, 영어, 사회	석차등급

■ 미술학과 실기고사 참고사항

고사명	전공	지원자 준비물	실기과제	화용지	배점	고사
창의성 평가	한국화	없음(대학 제공)	주제의 해석과 표현	실기고사 당일 결정	225점	150분
	서양화	채색 도구				
	조소	없음(대학 제공)				
전공 실기	한국화	수묵채색화 도구 또는 연필소묘 도구	원서접수 시 수묵채색화, 연필소묘 중 택1(이후 변경 불가)	수묵채색화: 화선지 1/2절, 연필소묘: 켄트지 2절	225점	150분
	서양화	연필, 목탄, 콘테 중 자유선택	소묘	켄트지 2절		
	조소	없음(대학 제공)	소조	-		

■ 학생부종합전형 서류평가

평가요소	정의	의의	평가내용
학업역량	대학 입학 후 학업을 수행할 수 있는 고교 교육과정 기반 학업 수행 능력	지원계열별 주요 반영교과의 3개년 간 학업성취도와 성적 추이는 모집단위에 적합한가?	-지원 계열별 주요교과의 학업성취도 -3개년 간 성적추이 반영
		학업역량 향상을 위해 고교 교육과정에 충실하며 스스로 탐구하고 노력하였는가?	-자기주도적 학습목표 수립과 실행과정 -학업의지 및 탐구노력 등
전공적합성	전공에 대한 관심과 이해를 바탕으로 자기주도적인 진로 탐색 및 개발 노력	전공 관련 교과를 충실히 이수하고 심화 학습 노력을 기울였는가?	-전공 관련 교과(50쪽)의 이수 및 성적 -심화학습 노력
		지원학과에 대한 관심과 이해를 바탕으로 교내활동에 참여하여 노력하였는가?	-전공에 대한 관심과 이해 -전공 관련 교내활동 참여 노력
발전가능성	미래창의인재로서의 성장 가능성	폭넓은 경험과 탐구노력으로 미래창의인재로 성장가능한 잠재역량(도전정신, 적극성 등)이 있는가?	-미래창의인재로 성장 가능한 잠재역량(도전정신, 적극성 등)
인성	바람직한 공동체 의식과 지속적인 실천 노력	바람직한 가치관을 함양하고 실천을 지속하여 공동체에 기여하였는가?	-모집단위에 적합한 가치관과 실천 -바람직한 의식을 통한 공동체 기여도

사립 경일대학교

수시 POINT
· 실기전형 실기 70% 반영

■ 전형일정

[원서접수] 9.6~9.10.18:00
[서류마감] 9.20.18:00
[면접고사] 면접 9.28 / 학생부종합 10.9
[실기고사] (만화애니/디지털미디어디자인학과)10.11
(사진영상)10.11~10.12
[합격자발표] 11.1

■ 지원자격

[일반/면접/학생부종합/실기] 고등학교 졸업(예정)자 또는 법령에 의하여 이와 동등 이상의 자격이 있다고 인정된 자
[지역인재] 지방대학 및 지역균형 인재육성에 관한 법률」 제15조 제1항에 따라 대구·경북지역 소재의 고등학교 입학부터 졸업까지 3년 과정을 이수하고 졸업(예정)한 자
[정원 외 특별전형] 모집요강 참조

■ 유형별 전형방법

전형유형	전형명	학과명	모집인원	전년도 지원율	전형요소별 반영비율(%)	실기고사 종목	절지	시간
교과	일반	만화애니메이션학과	8	10.38	학생부 100			
		디지털미디어디자인학과	8	9.63		-		
	면접	만화애니메이션학과	14	9.43	학생부 70+면접 30			
		사진영상학부	15	7.93				
		디지털미디어디자인학과	7	5.43				
종합	학생부종합	사진영상학부	21	5.29	학생부종합평가 70+면접 30			
실기	실기	만화애니메이션학과	25	20.25	학생부 30+실기 70	택1 기초디자인 캐릭터디자인 상황표현 칸만화	4	4
		사진영상학부	44	7.61		자작 사진(8×10인치) 10매와 그 사진이 포함된 밀착물 또는 자작 영상 1점(시간제한 없음, CD, DVD, USB 등)		
		디지털미디어디자인학과	12	5.75		택1 발상과 표현 / 사고의 전환 / 기초디자인 / 자유표현	4 / 2 / 4 / 4	4 / 5 / 5 / 5
	지역인재	사진영상학부	5	5.8	학생부 30+실기 70	실기전형과 동일		
		만화애니메이션학과	5	-				

※[정원 외 특별전형]
사진영상학부 농어촌학생 4명, 기회균형 3명 선발

■ 학생부 반영방법

전형유형	전형명	학년별 반영비율(%)			전형요소별 반영비율(%)			교과목	점수산출 활용지표	반영총점
		1	2	3	교과	출석	기타			
교과/종합	일반	33.3	33.3	33.3	90	10		국어, 영어, 수학, 사회, 과학 교과 중 학년별 상위 3개 교과(교과별 1과목)	석차등급	400
	면접/학생부종합									280
실기	실기/지역인재									120

■ 실기고사 참고사항

학과명	종목	세부기준	준비물
디지털미디어디자인학과	발상과 표현 사고의 전환 기초디자인/ 자유표현	주제는 문제은행식으로 7월 중 홈페이지 공고	색채도구 일체
만화애니메이션학과	기초디자인 / 캐릭터디자인 상황표현 / 칸만화	주제는 문제은행식으로 최소 고사일 10일 이전 홈페이지 공고	
사진영상학부	사진	· 자작 사진(8×10인치) 10매와 그 사진이 포함된 밀착물 ※ 자작 사진 1매는 실기고사 후 제출하며 반환하지 않음 ※ 밀착물 미지참시 감점 처리함	
	영상	· 자작 영상 1점(시간제한 없음, CD, DVD, USB 등) ※ 자작 영상은 실기고사 후 제출하며 반환하지 않음	

■ 2019학년도 수시 입시결과

전형명	학과명	최초합격 평균등급	최종등급 평균등급	최종등급 85% 컷
일반	만화애니메이션학과	2.6	3.1	3.7
	디지털미디어디자인학과	3.7	5	5.6
면접	만화애니메이션학과	3.4	3.5	3.8
	사진영상학부	2.9	3.2	4
	디지털미디어디자인학과	4.9	5.2	5.5

사립 경주대학교

MEMO

entrance.gu.ac.kr / 입시문의 054-770-5114 / 경북 경주시 태종로 188

수시 POINT	• 학과명 개편: 융·복합예술디자인학부디자인 → 디자인애니메이션학부 • 실기전형 요소별 반영비율 변경: 학생부 62.7+실기 37.3 → 학생부 29.6+실기 70.4 • 실기 종목 변경: 포트폴리오면접 폐지, 정밀묘사, 상황표현, 칸만화 추가

■ 전형일정

[원서접수] 9.6~9.10.18:00
[실기고사] 9.28
[합격자발표] 10.25

■ 지원자격

[공통사항] 고등학교 졸업(예정)자 및 법령에 의하여 고등학교 졸업자와 동등 이상의 학력이 있다고 인정된 자
[정원외 전형] 모집요강 참조

■ 유형별 전형방법

전형유형	전형명		학과명	모집인원	전년도 지원율	전형요소별 반영비율(%)	실기고사		
							종목	절지	시간
교과	일반		디자인애니메이션학부	28	–	학생부 100			
실기	실기			20	–	학생부 29.6+실기 70.4	택 1	기초디자인 발상과 표현 사고의 전환 정밀묘사 상황표현 칸만화	모집요강 참조
교과	정원외	특성화		대학전체 11	–	학생부 100	–		
		농어촌		대학전체 20	–				
		기회균형		기회균형 10	–				

■ 학생부 반영방법

전형유형	전형명	학년별 반영비율(%)			전형요소별 반영비율(%)			교과목	점수산출 활용지표
		1	2	3	교과	출석	기타		
교과/실기	모든 전형	100			100			국어, 수학, 영어, 사회(역사/도덕)교과 학년별 상위 3과목씩 선택하여 반영	석차등급

사립 경운대학교

수시 POINT	• 비실기전형 선발

MEMO

ipsi.ikw.ac.kr / 입시문의 054-479-1201 / 경북 구미시 산동면 강동로 730

■ 전형일정

[원서접수] 9.6~9.10.18:00
[서류마감] 9.16.18:00
[면접고사] 10.11~10.12
[합격자발표] 11.1

■ 지원자격

[일반전형2] 고등학교 졸업자 또는 2020년 2월 졸업예정자 / 관계법령에 의하여 고등학교 졸업자와 동등 이상의 학력이 있다고 인정된 자

■ 유형별 전형방법

전형유형	전형명	학과명	모집인원	전년도 지원율	전형요소별 반영비율(%)
교과	일반전형2	멀티미디어학과	30	4.11	학생부 70+면접 30

■ 학생부 반영방법

전형유형	전형명	학년별 반영비율(%)			전형요소별 반영비율(%)			교과목	점수산출 활용지표	반영 총점	기본 점수
		1	2	3	교과	출석	기타				
교과	일반전형2	100			90	10		(국어+영어+수학) 교과에서 6과목 선택 (사회+과학) 교과에서 상위 3과목 선택	석차등급	420	260.4

수시 POINT
• 회화과 실기고사 종목 변경: 정물수채화, 인체소묘 중 택 1 → 인체수채화 종목 추가
• 영상애니메이션과 실기고사 종목 변경: 상황표현, 기초디자인 중 택 1 → 상황표현

■ 전형일정

[원서접수] 9.6~9.10.18:00
[서류마감] 9.11.18:00
[실기고사] 10.24~10.26
[합격자발표] 11.9

■ 지원자격

[예체능] 고등학교 졸업(예정)자 또는 법령에 의하여 이와 동등 이상의 학력이 있다고 인정된 자

■ 유형별 전형방법

전형유형	전형명	학과명	모집인원	전년도지원율	전형요소별 반영비율(%)	실기고사			
							종목	절지	시간
실기	예체능	회화과	32	5.13	학생부 30+실기 70	택 1	정물수채화 인체수채화 인체소묘	3	4
		공예디자인과	32	5.77			기초디자인	3	5
		산업디자인과	32	8.07					
		패션디자인과	30	5.97					
		텍스타일디자인과	30	3.93					
		사진미디어과	34	6.07		택 1	포트폴리오 심사 기초디자인	8x10인치 3	5분 5시간
		영상애니메이션과	32	11.87			상황표현	4	4
		시각디자인과	40	6.24			기초디자인	3	5

■ 학생부 반영방법

전형유형	전형명	학년별 반영비율(%)			전형요소별 반영비율(%)			교과목	점수산출 활용지표
		1	2	3	교과	출석	기타		
실기	예체능	100			70	30		국어, 영어, 교과 전 과목	석차등급

■ 실기고사 참고사항

전공	고사과목		고사	용지/규격	고사내용 및 출제 대상물	수험생 준비물 / 비고
회화과	정물수채화	택 1	4시간	켄트지 3절	• 대상 정물 ① 파란컵, 맥주병, 주스캔, 운동 모자, 붉은벽돌, 운동화(중 2점) ② 대파, 사과, 귤, 가지, 장미 꽃, 라면, 식빵(중 2점) ③ 커피포트, 회중전등, 화병, 대바구니(중 2점) ④ 라면상자, 플라스틱 양동이, 주스박스(중 1점)	• 실기에 필요한 도구 일체 • 실물과 문제는 별도 제시
	인체수채화		4시간	켄트지 3절	• 인체수채화	
	인체소묘		4시간	켄트지 3절	• 연필소묘	
공예디자인과	기초디자인		5시간	켄트지 3절	• 드로잉과 창의적 발상	• 실기에 필요한 도구 일체 • 실물과 문제는 별도 제시
산업디자인과	기초디자인		5시간	켄트지 3절	• 드로잉과 창의적 발상	• 실기에 필요한 도구 일체 • 실물과 문제는 별도 제시
패션디자인과	기초디자인		5시간	켄트지 3절	• 드로잉과 창의적 발상	• 실기에 필요한 도구 일체 • 실물과 문제는 별도 제시
텍스타일디자인과	기초디자인		5시간	켄트지 3절	• 드로잉과 창의적 발상	• 실기에 필요한 도구 일체 • 실물과 문제는 별도 제시
사진미디어과	포트폴리오 심사	택 1	1인당 5분	8X10인치	• 포트폴리오 심사(면접 병행)	• 포트폴리오 10점 이상 지참
	기초디자인		5시간	켄트지 3절	• 드로잉과 창의적 발상	• 실기에 필요한 도구 일체 • 실물과 문제는 별도 제시
영상애니메이션과	상황표현		4시간	켄트지 4절	• 상황표현	• 실기에 필요한 도구 일체 • 고사당일 문제 출제
시각디자인과	기초디자인		5시간	켄트지 3절	• 드로잉과 창의적 발상	• 실기에 필요한 도구 일체 • 실물과 문제는 별도 제시

대구가톨릭대학교

수시 POINT
· 패션디자인과 실기 정밀묘사 추가
· 회화과 실기 사고의 전환, 기초디자인, 상황표현 추가
· 학생부 반영방법 소폭 변경

MEMO

ibsi.cu.ac.kr / 입시문의 053-850-2580 / 경북 경산시 하양읍 하양로 13-13

■ 전형일정

[원서접수] 9.6~9.10.18:00
[서류마감] 9.18.18:00
[실기고사] 10.5
[합격자발표] 11.13

■ 지원자격

[일반] 고등학교 졸업(예정)자 및 법령에 의하여 동등 이상 학력이 있다고 인정되는 자

■ 유형별 전형방법

전형유형	전형명	학과명	모집인원	전년도지원율	전형요소별 반영비율(%)	실기고사			
							종목	절지	시간
실기	일반	시각디자인과	28	7.22	학생부 20+실기 80	택 1	발상과 표현	4	4
		산업디자인과	26	6.00			사고의 전환	2	5
		디지털디자인과	26	4.92			기초디자인	4	4
		패션디자인과	26	5.52	학생부 20+실기 80	택 1	발상과 표현	4	4
							정밀묘사	4	4
		금속·주얼리디자인과	24	5.65			사고의 전환	2	5
							기초디자인	4	4
		회화과	21	3.19	학생부 20+실기 80	택 1	정물소묘	4	4
							정물수채화	4	4
							정물수묵담채화	2	4
							인체소묘	2	5
							인체수채화	2	5
							인체수묵담채화	2	5
							사고의 전환	2	5
							기초디자인	4	4
							상황표현	4	4

■ 학생부 반영방법

전형유형	전형명	학년별 반영비율(%)			전형요소별 반영비율(%)			교과목	점수산출활용지표	반영총점	기본점수
		1	2	3	교과	출석	기타				
실기	일반	100			80	20		국어, 영어교과 중 상위 각 3개 과목, 사회·과학교과 중 상위 2개 과목	석차등급	200	160

■ 2020학년도 입시결과

전형명	학과명	평균	90% 컷	표준편차	최종합격후보
교과우수자	시각디자인과	4.67	5.88	1.02	25
	산업디자인과	5.20	6.88	1.11	33
	디지털디자인과	4.92	6.63	1.07	14
	패션디자인과	5.67	6.75	1.07	31
	회화과	5.69	7.63	1.47	43
	금속·주얼리디자인과	5.25	6.13	1.00	18

■ 3개년 수시 지원율

대학명	전형유형	전형명	학부(학과/전공)	2017학년도		2018학년도		2019학년도	
				모집	지원율	모집	지원율	모집	지원율
대구가톨릭대	실기	일반	시각디자인과	29	8.41	26	8.19	27	7.22
			산업디자인과	22	7.00	23	7.61	25	6.00
			디지털디자인과	27	5.22	23	5.70	25	4.92
			패션디자인과	13	6.62	20	5.70	25	5.52
			회화과	-	-	16	6.00	21	3.19
			금속·주얼리디자인과	20	6.95	20	8.15	20	5.65

대구대학교

수시 POINT	· 예체능실기전형 현대미술전공 실기 80% 반영

ipsi.daegu.ac.kr / 입시문의 053-850-5252 / 경북 경산시 진량읍 대구대로 201

■ 전형일정

[원서접수] 9.6~9.10. 18:00
[서류마감] 9.17.17:00
[면접고사] 11.1
(정원 외 모집 요강 참조)
[실기고사] 9.28
[합격자발표] 일반 12.10 그 외 11.8

■ 지원자격

[일반/서류/서류면접/예체능실기] 고등학교 졸업(예정)자 또는 법령에 의하여 고등학교 졸업과 동등 이상의 자격이 있다고 인정된 자
[고른기회] 고등학교 졸업(예정)자 또는 법령에 의하여 고등학교 졸업과 동등 이상의 자격이 있다고 인정된 자로서 다음의 한 기준에 해당하는 자 ①'국가보훈 기본법,제3조 제2호의 '국가보훈대상자' ②기초생활수급자 및 차상위계층, 한부모가족 지원대상자 ③농어촌(읍·면 또는 도서·벽지) 학생 ④서해5도 고등학교 졸업(예정)자 중 아래 지원자격 중 하나에 해당하는 자 ⑤만학도(기준: 1994. 2.28. 이전 출생자)
[정원 외 전형] 모집요강 참조

■ 유형별 전형방법

전형유형	전형명	학과명	모집 인원	전년도 지원율	전형요소별 반영비율(%)	실기고사			
						종목	절지	시간	
교과	일반	패션디자인학과	12	8.50	학생부 100				
		실내건축디자인학과	8	10.10					
종합	서류	패션디자인학과	5	-	서류 100				
		실내건축디자인학과	3	-					
	서류면접	현대미술전공	6	-	[1단계] 서류 100(5배수) [2단계] 1단계 성적 70+면접 30				
		실내건축디자인학과	5	-					
	고른기회	패션디자인학과	3	-	서류 100				
실기	예체능실기	현대미술전공	24	3.83	학생부 20+실기 80	택 1	정물소묘 / 정물수채화 정물수묵담채화 인물소묘 / 인물수채화 인물수묵담채화	3 / 3 반절 3 / 3 반절	4
		영상애니메이션 디자인학전공	25	15.96	학생부 30+실기 70	택 1	상황표현 / 칸만화 기초디자인	4 / 4 3	4 / 4 5
		생활조형디자인학전공	22	7.65	학생부 30+실기 70	택 1	기초디자인 / 사고의 전환	3 / 2	5
		시각디자인학과	28	14.25					
		산업디자인학과	19	11.16	학생부 30+실기 70	택 1	기초디자인 / 사고의 전환 아이디어스케치&랜더링	3 / 2 3	5
		패션디자인학과	18	11.08	학생부 30+실기 70	택 1	기초디자인 / 사고의 전환	3 / 2	5
		실내건축디자인학과	20	10.55					

※ [정원 외 특별전형] 농어촌학생: 영상애니메이션디자인학, 패션디자인, 실내건축디자인 각 2명씩 모집 / 특성화고고졸업자: 영상애니메이션디자인학 3명, 패션디자인 2명 모집 / 장애인 등 대상자: 현대미술 4명, 영상애니메이션디자인학 2명, 패션디자인 2명, 실내건축디자인 2명 모집

■ 학생부 반영방법

전형명	학년별 반영비율(%)			전형요소별 반영비율(%)			교과목	점수산출 활용지표
	1	2	3	교과	출석	기타		
모든 전형		100		70	30		국어, 영어, 수학, 사회, 과학 학년별 상위 2개 교과의 전 과목	석차등급 /이수단위

■ 2019학년도 수시 학생부위주전형 입시결과

모집단위명	학생부교과(일반전형)						학생부종합전형	
	학생부등급		환산점수			추가 합격순위	등급 평균	추가 합격순위
	평균	최저	만점기준	평균	최저			
패션디자인학과	4.3	4.8	1,000	914.6	901.6	35	5.2	12
실내건축디자인학과	3.2	3.9	1,000	941.3	922.8	26	-	

■ 2019학년도 수시 실기고사 출제문제

대학명	학과명		종목	출제문제	
대구대	융합 예술 학부	현대미술전공	택 1	정물화 (소묘, 수채화, 수묵담채화 중 택 1)	과일, 채소, 꽃, 건어물, 가정용품, 공산품, 천, 라면, 과자, 병 등을 출제하며 정물소재 중 5가지 이상 수험생이 선택
			인물화 (소묘, 수채화, 수묵담채화 중 택 1)	-호피무늬 셔츠에 정장바지, 굽이 있는 샌들을 신고 머리를 묶은 젊은 여성 / -오른손에는 마이크를 들고 왼손은 무릎에 올린채 오른쪽 다리를 뒤로 빼고 빨간 의자에 앉은 자세 / -모델 사진 제시	
		영상애니메이션 디자인전공	택 1	상황표현	재난 속에서 활약하는 영웅을 영화처럼 표현하시오.
				칸만화	
				기초디자인	
	생활조형 디자인학전공		택 1	기초디자인 사고의 전환	[기초디자인] 납작붓, 원형 쇠고리(카드링), 머핀 [사고의 전환] 캘리퍼스 / 수축과 평행
	시각디자인학과				
	패션디자인학과				
	실내건축디자인학과				
	산업디자인학과		택 1	기초디자인 사고의 전환	
				아이디어스케치&렌더링	핸디형 청소기 4종

사립 대구예술대학교

MEMO

ipsi.dgau.ac.kr / 입시문의 054-970-3158~3191 / 경북 칠곡군 가산면 다부 거문1길 202

수시 POINT
- 학과명 변경: 미술콘텐츠전공 → 아트&이노베이션전공, 모바일게임웹툰전공 → 디지털게임웹툰전공
- 미술과 서양화전공 모집인원 없음 / · 모바일컨텐츠전공 신설
- 예술치료전공 실기전형 신설

■ 전형일정

[원서접수] 9.6~9.10.18:00
[서류마감]
[면접고사] 10.18~10.19
[실기고사] (실기/실적1)10.19 (실기/실적2)11.2
[합격자발표] (실기/실적2)11.7 (그 외)10.24

■ 지원자격

[일반학생(교과)/일반학생(실기/실적1,2)] 고등학교 졸업(예정)자 또는 법령에 의하여 이와 동등 이상의 학력 소지자
[추천자] 고등학교 졸업(예정)자 또는 법령에 의하여 이와 동등 이상의 학력 소지자로서 아래 어느 한 기준을 충족하는자 ①교사(교장, 교감 포함)가 추천한 자 ②기관장, 단체장이 추천한 자(단, 예체능 관련 학원(장) 추천은 제외)
[정원 외 특별전형] 모집요강 참조

■ 유형별 전형방법

전형유형	전형명	학과명	모집인원	전년도 지원율	전형요소별 반영비율(%)	실기고사 종목		절지	시간
교과	일반학생(교과)	사진영상미디어전공	6	-	학생부 70+면접 30	-			
		시각디자인전공	3	-					
		K-패션디자인전공	9	-					
		예술치료전공	20	1.04					
		자율전공	7	0.71					
실기/실적1	일반학생(실기/실적1)	아트&이노베이션전공	13	2.67	실기 100	택1	기초디자인 / 사고의 전환 발상과 표현 / 정밀묘사 / 상황표현 소묘(정물, 인물, 석고 중 택 1) 수채화(정물, 인물 중 택 1)	3/2 4/4/4 3 3	5/5 4/4/4 4 4
		사진영상미디어전공	16	2.14			포트폴리오 수록내용(사진, 영상, 기타)		
		시각디자인전공	21	2.09	학생부 30+실기 70	택1	정밀묘사 / 발상과 표현 사고의 전환 / 기초디자인	8/4 2/4	4/4 5/5
		영상애니메이션전공	22	10.35		택1	상황표현 / 칸만화 캐릭터디자인 / 기초디자인	4/4 4/3	4/4 4/5
		K-패션디자인전공	10	1.67	실기 70+면접 30	택1	정밀묘사 / 패션일러스트 인물화 / 사고의 전환 / 기초디자인	8/8 4/2/4	4/4 4/5/5
		건축실내디자인전공	16	1.50		택1	석고소묘 / 정밀묘사 / 발상과 표현 평면제도 / 기초조형제작 / 사물, 공간스케치 기초디자인 / 사고의 전환	3/8/4 4/-/4 4/2	4/4/4 4/4/4 5/5
		디지털게임웹툰전공	18	8.13	학생부 20+실기 80	택1	상황표현 / 칸만화 2페이지 만화 그리기	4/4 8절 2장	4/4 4
		모바일컨텐츠전공	18	-	학생부 30+실기 70	택1	발상과 표현 / 캐릭터디자인 상황표현 / 기초디자인 / 사고의 전환	4/4 4/4/2	4/4 4/5/5
	추천자	아트&이노베이션전공	3	1.50	실기 60+면접 40		포트폴리오 실기		
		사진영상미디어전공	1	-	실기 100		포트폴리오 수록내용(사진, 영상, 기타)		
실기/실적2	일반학생(실기/실적2)	아트&이노베이션전공	4	5.33	실기 100	택1	기초디자인 / 사고의 전환 발상과 표현 / 정밀묘사 / 상황표현 소묘(정물, 인물, 석고 중 택 1) 수채화(정물, 인물 중 택 1)	3/2 4/4/4 3 3	5/5 4/4/4 4 4
		건축실내디자인전공	5	4.20	실기 70+면접 30	택1	석고소묘 / 정밀묘사 / 발상과 표현 평면제도 / 기초조형제작 / 사물, 공간스케치 기초디자인 / 사고의 전환	3/8/4 4/-/4 4/2	4/4/4 4/4/4 5/5
		예술치료전공	4	-	실기 70+면접 30	택1	보컬 또는 기악 / 감정표현 / 포트폴리오	-/4/-	-/4/-

※[정원 외 특별전형]
특성화고교졸업자: 시각디자인 1명 선발
농어촌학생(교과): K-패션디자인 1명, 예술치료전공 2명 선발
농어촌학생(실기/실적1): 아트&이노베이션 1명, 시각디자인 1명, 영상애니메이션 2명, 건축실내디자인 1명, 디지털게임웹툰 1명 선발
장애인등대상자: 대학전체 1명 선발

■ 학생부 반영방법

전형유형	전형명	학년별 반영비율(%)			전형요소별 반영비율(%)			교과목	점수산출 활용지표
		1	2	3	교과	출석	기타		
교과/실기/실적1,2	모든 전형	100			100			학생이 이수한 전 과목	석차등급

※출결사항: 질병을 제외한 결석일수 적용

사립 대구한의대학교

MEMO

ipsi.dhu.ac.kr / 입시문의 053-819-1702~3 / 경북 경산시 한의대로 1

수시 POINT
- 교과면접전형 요소별 반영비율 변경: [2단계] 1단계 성적 60+면접 40 → [2단계] 1단계 성적 70+면접 30
- 학생부 반영방법 소폭 변경

■ 전형일정

[원서접수] 9.6~9.10. 18:00
[면접고사] 10.9
[합격자발표] 11.1

■ 지원자격

[교과일반] 2020년 2월 이전 고등학교 졸업(예정)자 또는 법령에 의하여 이와 동등 이상의 자격이 있다고 인정된 자
[교과면접] 고등학교 2018년 이후 졸업자 또는 2020년 2월 졸업예정자
[고른인재] 2020년 2월 이전 고등학교 졸업(예정)자 또는 법령에 의하여 이와 동등 이상 의 자격이 있다고 인정된 자로서 아래 지원자격 중 1개 이상에 해당되는 자 ①보훈대상자 ②만학자 ③기초생활수급자 및 차상위 계층
[지역인재] 대구·경북지역에 소재하는 고등학교 2015년 이후 졸업(예정)자로서 입학부터 졸업까지 전 교육과정을 이수한 자 (2015년 이후 졸업 및 2020년 2월 졸업예정자)
[정원 외 전형] 모집요강 참조

■ 유형별 전형방법

전형유형	전형명	학과명	모집인원	전년도 지원율	전형요소별 반영비율(%)
교과	교과일반	미술치료학과	20	5.75	학생부 100
		실내디자인전공	15	9.80	
	교과면접	미술치료학과	10	2.71	[1단계] 학생부 100(10배수) [2단계] 1단계 성적 70+면접 30
		실내디자인전공	8	8.00	
	고른기회	실내디자인전공	2	-	학생부 100
종합	지역인재	미술치료학과	5	2.80	학생부종합평가 100

※[정원 외 특별전형] 특성화고졸업자: 대학전체(한의과 대학 제외) 20명 / 농어촌학생: 대학전체(한의과 대학 제외) 23명 / 기초수급 및 차상위: 대학전체(한의과 대학 제외) 23명

■ 학생부 반영방법

전형유형	전형명	학년별 반영비율(%)			전형요소별 반영비율(%)			교과목	점수산출 활용지표
		1	2	3	교과	출석	기타		
교과	교과일반/고른인재	100			100			국어, 수학, 영어, 과학 상위 10과목	석차등급
	교과면접				80	20			

■ 면접고사

-평가방법: 인·적성면접으로 개별면접을 원칙으로 함(필요시 다대다 면접)
-평가요소: 전공적성, 인성 및 가치관, 사고력 및 표현력, 면접태도

■ 학생부종합전형 평가요소별 반영비율

요소	비중(%)	평가자료	세부내용
학업역량	20	학교생활 기록부	• 수상경력 • 창의적 체험활동상황(자율활동, 동아리활동 등을 통한 지적 탐구활동) • 교과학습발달상황 [세부능력 및 특기사항(전반적인 학업성취도, 교과 이수 현황, 수업참여도 및 태도 등)] • 독서활동상황
전공적합성	30		• 수상경력 • 진로희망상황 • 창의적 체험활동상황(자율활동, 동아리활동 등을 통한 전공(계열) 관련 활동) • 봉사활동실적 • 교과학습발달상황[세부능력 및 특기사항(전공(계열) 관련 학업성취도, 교과 이수현황, 수업참여도 및 태도 등)] • 독서활동상황[전공(계열) 관련 활동] • 행동특성 및 종합의견
발전가능성	20		• 수상경력 • 창의적 체험활동상황(자율활동, 동아리활동, 봉사활동 등을 통한 자기주도성, 리더십, 문제해결능력, 다양성) • 교과학습발달상황[세부능력 및 특기사항(자기주도성, 리더십, 문제해결능력)] • 독서활동상황 • 행동특성 및 종합의견
인성	30		• 출결상황 • 수상경력 • 창의적 체험활동상황(자율활동, 동아리활동, 봉사활동 등을 통한 공동체의식, 나눔과 배려, 소통, 도덕성, 성실성) • 봉사활동실적 • 교과학습발달상황(세부능력 및 특기사항(수업참여도 및 태도, 심화과목 노력, 전공(계열) 관련 학업성취도 등)] • 독서활동상황 • 행동특성 및 종합의견

※ 평가요소별 평가항목은 평가의 의미에 맞도록 단순 구분함. 하지만 평가항목마다 담겨진 세부 내용에 따라 해당 평가요소는 조정될 수 있음

■ 2019학년도 수시 입시결과

전형명	학과명	추가합격후보순위	대학총점		내신 반영등급	
			평균	90% 컷	평균	90% 컷
교과일반	미술치료학과	66	987.32	984.29	4.5	5.2
	실내디자인전공	100	987.60	984.73	4.6	5.3
교과면접	미술치료학과	19	985.95	986.05	5.3	5.7
	실내디자인전공	21	985.98	982.96	5.2	5.7
지역인재	미술치료학과	2	986.50	-	6.0	-

사립 동국대학교(경주)

수시 POINT
· 미술학과 전공구분 없이 학과 단위로 신입생 선발
· 학생부 반영방법 소폭 변경

ipsi.dongguk.ac.kr / 입시문의 054-770-2031~4 / 경북 경주시 동대로 123

■ 전형일정

[원서접수] 9.6~9.10
[실기고사] 10.26
[합격자발표] 11.1

■ 지원자격

[실기우수자] 국내 고등학교 졸업자(2020년 2월 예정자 포함) 또는 법령에 의하여 동등 이상의 학력이 있다고 인정되는 자

■ 유형별 전형방법

전형유형	전형명	학과명	모집인원	전년도 지원율	전형요소별 반영비율(%)	실기고사			
							종목	절지	시간
실기	실기우수자	미술학과	35	-	학생부 30+실기 70	택1	수묵담채(정물)	옥당지 반절	4
							수채화(정물)	4	4
							인체두상	-	4
							발상과 표현	4	4
							사고의 전환	4절 2매	5
							기초디자인	4	4

※수묵담채(정물), 수채화(정물) 출제 대상물: 항아리, 콜라병, 천, 대파, 사과, 북어, 꽃, 무 중에서 6가지 출제(각 정물의 개수는 유동적임)

■ 학생부 반영방법

전형유형	전형명	학년별 반영비율(%)			전형요소별 반영비율(%)			교과목	점수산출 활용지표	반영총점	기본점수
		1	2	3	교과	출석	기타				
실기	실기우수자	100			100			학년 구분 없이 국어, 영어, 상위 3과목 총 6과목	석차등급	300	120

국립 안동대학교

수시 POINT
· 실기전형 실기 80%반영

ipsi.andong.ac.kr / 입시문의 054-820-7041~7043 / 경북 안동시 경동로 1375

■ 전형일정

[원서접수] 9.6~9.10.18:00
[서류마감] 9.17.18:00
[실기고사] 10.12
[합격자발표] 11.15

■ 지원자격

[일반학생/실기] 고등학교 졸업(예정)자 또는 관계 법령에 의하여 고등학교 졸업자와 동등 이상의 학력이 있다고 인정되는 자

■ 유형별 전형방법

전형유형	전형명	학과명		모집인원	전년도 지원율	전형요소별 반영비율(%)	실기고사			
								종목	절지	시간
교과	일반학생	미술학과	동양화	5	2.60	학생부 100		-		
			서양화	6	3.17					
			조소	5	2.60					
실기	실기	미술학과	동양화	3	2.33	학생부 20+실기 80	택1	석고소묘	3	4
			서양화	4	2.75			정물소묘	3	
								정물수묵담채화	화선지 반절	
			조소	3	1.00			정물수채화	3	
								인물두상소조	-	

※실기고사 출제대상
-석고소묘: 아그리파 석고상
-정물소묘/정물수묵담채화/정물수채화: 광목천, 붉은벽돌, 사과, 대파, 배추, 맥주병
-인물두상소조: 당일출제

■ 학생부 반영방법

전형유형	전형명	학년별 반영비율(%)			전형요소별 반영비율(%)			교과목	점수산출 활용지표	반영총점	기본점수
		1	2	3	교과	출석	기타				
교과	일반	100			100			국어 30+수학 20+영어 30+사회 20	석차등급	1000	700
실기	실기우수자									200	150

영남대학교

수시 POINT

• 시각디자인학과 실기고사 종목 변경:
기초디자인, 사고의 전환 중 택 1 →
기초디자인, 상황표현 중 택 1

■ 전형일정

[원서접수] 9.6~9.10.18:00
[서류마감] 9.16.17:00
[실기고사] 10.11~10.13
[합격자발표] 11.8

■ 지원자격

[일반학생] 고등학교 졸업(예정)자 또는 법령에 의하여 이와 동등 이상의 학력이 있다고 인정된 자

■ 유형별 전형방법

전형유형	전형명	학과명		모집인원	전년도 지원율	전형요소별 반영비율(%)	실기고사			
								종목	절지	시간
실기	일반학생	미술학부	회화전공	40	5.48	학생부 30+실기 70	택 1	채묵화	배접 화선지 2	5
								수채화	인체 2 정물 3	
								소묘		
			트랜스아트전공	30	7.33		택 1	주제가 있는 인체두상 소조	–	5
								기초디자인	3	
								사진·영상 포트폴리오 심사 및 구술고사	–	–
		시각디자인학과		40	14.1		택 1	기초디자인 상황표현	3 4	5
		산업디자인학과		28	11.96		택 1	기초디자인 사고의 전환	3 4	5
		생활제품디자인학과		28	10.93					

■ 학생부 반영방법

전형유형	전형명	학년별 반영비율(%)			전형요소별 반영비율(%)			교과목	점수산출 활용지표	반영총점
		1	2	3	교과	출석	기타			
실기	일반학생	100			85	10	5	[1학년] 국어, 영어, 사회(역사/도덕 포함) [2,3학년] 국어, 영어, 사회(역사/도덕 포함)	석차등급	240

■ 실기고사 세부사항

학과	실기종목	대상물
회화전공	인체	①사물을 들고 야구복을 입은 남성모델, 사물을 들고 청바지에 줄무늬 티셔츠와 우의를 입은 여성모델 ②배구공, 야구 글러브, 우산, 밀대 / ※①~②에서 각 1가지씩 출제, 고사 당일 켄트지의 방향을 결정
	정물	①시멘트블럭, 우체국택배박스(3호) / ②둥근 페인트통(4ℓ), 하나한손, 배구공 / ③은박접시, 반코팅장갑, 분무기 ④삼선슬리퍼, 라면, 빨간 노끈(두루마리) / ⑤꽃, 오이, 투명한 전구, 야구공 ※①~⑤에서 각 1가지씩 출제, 각 종류의 개수는 유동적임, 바닥의 천은 반드시 그려야 함, 고사 당일 켄트지의 방향을 결정
트랜스아트전공	주제가 있는 인체두상 소조	①생각하는 아버지의 얼굴 / ②생각하는 어머니의 얼굴 ※①, ②주제 중 고사 당일 1문제 추첨 출제
산업디자인/ 생활제품디자인학과	사고의 전환	드로잉과 창의력 테스트로 주어진 15가지 제시중 시험당일에 1가지 이미지와 주제어를 제공함 ※제시어 이미지+주제어(제한조건이 있을 수 있음) ※제시어: 투명한 전구, 인라인스케이트, 국화, 물컵에 담긴 숟가락, 손목시계, 바나나, 럭비공, 전기드릴, 장난감블럭, 커피포트, 봉제인형, 털목도리, 카메라, 빵, 옥수수

■ 2019학년도 수시 실기고사 출제문제

대학명	학과명		종목	출제문제
영남대	미술학부	회화전공	택 1	
			채묵화	1. 사물을 들고 ROTC 복을 입은 남성모델, 사물을 들고 흰 티셔츠에 청바지를 입은 여성모델 2. 꽃, 우산, 와인병, 서류가방 / ※1~2에서 각 1가지씩 출제 / ※고사 당일 켄트지의 방향을 결정
			수채화	1. 플라스틱의자, 석유말통(20L) / 2. 소화기, 둥근 페인트통(4L), 바나나 / 3. 고무장갑, 페인트롤러, 두루마리 휴지 / 4. 북어, 컵라면, 삼선 슬리퍼 / 5. 사과, 생수병 350ml, 꽃, 야구공 / ※1~5에서 각 1가지씩 출제 ※각 종류의 개수는 유동적임 / ※바닥의 천은 반드시 그려야 함 / ※고사 당일 켄트지의 방향을 결정
			소묘	
	트랜스아트전공		택 1	주제가 있는 인체두상 소조
				1. 생각하는 아버지의 얼굴 / 2. 생각하는 어머니의 얼굴 ※1~2주제 중 고사 당일 1문제 추첨 출제
			기초디자인	비공개
	시각디자인학과 산업디자인학과 생활제품디자인학과		택 1	기초디자인
				손목시계, 지포라이터, 기린 코스튬 브라운인형 / 제시물을 활용하여 화면을 구성하시오.
			사고의 전환	잠잠보 인형 / '신비한 동물의 세계'를 표현하시오.

사립 한동대학교

수시 POINT
· 소프트웨어인재전형 1단계 선발 배수 변경:
 2배수 → 3배수

admissions.handong.edu / 입시문의 054-260-1084~6 / 경북 포항시 북구 흥해읍 한동로 558

■ 전형일정

[원서접수] 9.6~9.10.18:00 [서류마감] 9.11.18:00
[면접고사] 한동인재, 소프트웨어인재 11.2
/ 한동G-IMPACT 11.23 / 그 외 11.30
[합격자발표] 한동인재, 소프트웨어인재 11.15 / 그 외 12.6

■ 지원자격

[한동인재] 국내 정규 고등학교 졸업(예정)자로서 3개 학기 이상의 국내 고등학교 성적이 모두 있는 자
[기타 전형] 모집요창 참조

■ 유형별 전형방법

전형유형	전형명	학과명	모집인원	전년도 지원율	전형요소별 반영비율(%)
학생부종합	한동인재	전 학부(자율전공) *콘텐츠융합디자인학부(제품디자인/시각디자인) 포함	270	2.89	[1단계] 서류 100(2배수) [2단계] 1단계 성적 90+면접 10
	소프트웨어인재		5	6.80	[1단계] 서류 100(3배수) [2단계] 1단계 성적 70+면접 30
	한동G-IMPACT인재		157	5.35	[1단계] 서류 100(2배수) [2단계] 1단계 성적 70+면접 30
	대안학교		70	3.96	
	지역인재		60	4.47	
	사회기여자 및 배려자		35	12.00	
	국가보훈대상자		3	4.33	

※[정원 외 특별전형] 농어촌학생 15명 모집, 기회균형선발 25명 모집

■ 2019학년도 수시 입시결과

전형명	모집인원	등급 평균	등급 80% 컷
학생부종합	268	2.56	3.08
일반학생	153	2.89	3.25
지역인재	58	2.69	3.00
사회기여자 및 배려자	34	2.86	3.08
농어촌학생(정원 외)	15	2.81	3.23
기회균형선발(정원 외)	25	3.21	3.58

memo

2020학년도 수시요강

부산 | 울산 | 경남

[필독] 수시모집 진학자료집 이해하기

• 본 책은 주요 4년제 및 전문대학들이 발표한 수시 모집요강을 토대로 미술·디자인계열 입시만을 한눈에 파악할 수 있도록 정리한 책이다.

• 본 내용은 각 대학별 입시 홈페이지와 대입정보포털에서 발표한 2020학년도 입시요강을 토대로 정리했다.(6월 14일 기준) 단, 6월 말부터 7월 중순 사이에 수시 모집요강을 변경하는 대학들이 다수 있을 것으로 예상되므로, 변경사항이 발생할 경우 월간 미대입시 지면과 엠굿 홈페이지(www.mgood.co.kr) 입시속보란을 통해 업데이트를 할 예정이다. 또한 입시생 본인이 원서접수를 하기 전 입시 홈페이지에 올라온 입시요강을 꼭 확인해보길 바란다.

사립 가야대학교

- 일반학생전형 요소별 반영비율 변경:
학생부 90+면접 10 → 학생부 100

ipsi.kaya.ac.kr / 입시문의 055-330-1075~6 / 경남 김해시 삼계로208

■ 전형일정

[원서접수] 9.6~9.10
[합격자발표] 10.25

■ 지원자격

[일반학생] 고등학교 졸업(예정)자 / 검정고시출신자 / 법령에 의한 동등한 학력이 인정된자

■ 유형별 전형방법

전형유형	전형명	학과명	모집인원	전년도 지원율	전형요소별 반영비율(%)
일반	일반학생	귀금속주얼리학과	24	6.18	학생부 100

■ 학생부 반영방법

전형명	학년별 반영비율(%)			전형요소별 반영비율(%)			교과목	점수산출 활용지표
	1	2	3	교과	출석	기타		
일반학생	100			100			국어, 영어, 수학 중 우수 6개 과목/사회(역사/도덕포함), 과학, 중 우수 2개 과목	석차등급

국립 경남과학기술대학교

MEMO

- 실기전형 실기 50% 비중

www.gntech.ac.kr/web/iphak / 입시문의 055-751-3114 / 경남 진주시 동진로 33

■ 전형일정

[원서접수] 9.6~9.10.18:00
[서류마감] 9.17.18:00
[실기고사] 10.16
[합격자발표] 12.10

■ 지원자격

[실기] 국내 소재 고등학교 졸업(예정)자 또는 법령에 의하여 이와 동등 이상의 학력이 있다고 인정된 자로서, 고등학교 교육과정 이수계열과 관계없이 지원가능

■ 유형별 전형방법

전형유형	전형명	학과명	모집인원	전년도 지원율	전형요소별 반영비율(%)	실기고사			
							종목	절지	시간
실기	실기	텍스타일디자인학과	23	2.30	학생부 50+실기 50	택 1	석고소묘 사고의 전환 정물수채	3	4

■ 학생부 반영방법

전형유형	전형명	학년별 반영비율(%)			전형요소별 반영비율(%)			교과목	점수산출 활용지표
		1	2	3	교과	출석	기타		
실기	실기	20	40	40	90	10		국어·사회과목군, 수학·과학과목군, 외국어과목군	석차등급

■ 2019학년도 수시 입시결과

구분	인성	최종 등록자 평균점수	최종 등록자 커트라인	최종 충원합격 순위	
		일반전형	일반전형	모집인원	후보순위
실기	텍스타일디자인학과	5.94/87.70	7.77/79.52	23	14

사립 경남대학교

ipsi.kyungnam.ac.kr / 입시문의 055-249-2000 / 경남 창원시 마산합포구 경남대학로 7

■ 전형일정

[원서접수] 9.6~9.10.18:00
[서류마감] 9.19.18:00
[면접고사] 10.12
[합격자발표] 12.10

■ 지원자격

[일반학생/한마인재] 고등학교 졸업(예정)자 또는 법령에 의하여 이와 동등 이상의 학력이 있다고 인정되는 자
[정원 외 전형] 모집요강 참조

■ 유형별 전형방법

전형유형	전형명	학과명	모집인원	전년도 지원율	전형요소별 반영비율(%)
교과	일반학생	산업디자인학과	30	2.20	학생부 100
	한마인재	미술교육과	27	2.59	[1단계] 학생부 100(5배수)
		산업디자인학과	10	4.14	[2단계] 1단계 성적 60+면접 40

※[정원 외 특별전형]
농어촌학생: 미술교육과 2명, 산업디자인학과 1명 모집
특성화고교졸업자: 산업디자인학과 1명 모집

■ 학생부 반영방법

전형유형	전형명	학년별 반영비율(%)			전형요소별 반영비율(%)			교과목	점수산출 활용지표	반영총점	기본점수
		1	2	3	교과	출석	기타				
교과	모든전형	100			90	10		국어·수학·영어교과 중 우수한 8개 과목+사회 (역사/도덕 포함)·과학과 중 우수한 2개 과목	석차등급	1000	800

국립 경상대학교

new.gnu.ac.kr / 입시문의 055-772-0300 / 경남 진주시 진주대로 501

■ 전형일정

[원서접수] 9.6~9.10.18:00
[서류마감] 9.16.18:00
[실기고사] 11.22
[합격자발표] 12.10

■ 지원자격

[실기] 국내 소재 고등학교 졸업(예정)자 또는 법령에 의하여 동등 이상의 학력이 있다고 인정되는 자

■ 유형별 전형방법

전형유형	전형명	학과명	모집인원	전년도 지원율	전형요소별 반영비율(%)	실기고사			
							종목	절지	시간
실기	실기	미술교육과	11	12.64	학생부 30+실기 70	택1	인체소묘 인체수채화 기초디자인 사고의 전환	3	4

■ 학생부 반영방법

전형유형	전형명	학년별 반영비율(%)			전형요소별 반영비율(%)			교과목	점수산출 활용지표
		1	2	3	교과	출석	기타		
실기	실기	100			100			국어, 영어, 수학, 사회/과학 교과의 전 과목	석차등급

■ 2019학년도 수시 입시 결과

전형명	학과명	모집인원	지원인원	경쟁률	수능최저 미충족자	수능최저 충족률	실경쟁률	최종등록	충원최종 예비순위	이월인원	학생부 등급		환산	
											평균	80컷	평균	80컷
실기	미술교육과	11	139	12.64	83	0.40	5.09	11	1	0	4.69	5.53	283.28	279.63

사립 경성대학교

수시 POINT
· 미술학과 실기종목 변경: 정물수채화 폐지, 인체수채화 추가

MEMO

cms1.ks.ac.kr/ipsi / 입시문의 051-663-5555 / 부산 남구 수영로 309(대연동)

■ 전형일정

[원서접수] 9.6~9.10
[서류마감] 9.11
[면접고사] 일반계고면접 11.16, 학교생활우수자 11.30
[실기고사] 디자인, 영상애니 10.12 / 미술, 공예 10.19
[합격자발표] 실기특별 10.31 / 그 외 12.10

■ 지원자격

[실기특별] 국내 고등학교 졸업(예정)자, 고등학교 졸업학력 검정고시 합격자 또는 법령에 의하여 고등학교 졸업 이상의 학력이 있다고 인정되는 자
[기타 전형] 모집요강 참조

■ 유형별 전형방법

전형유형	전형명	학과명		모집인원	전년도 지원율	전형요소별 반영비율(%)	실기고사			
							종목		절지	시간
실기	실기특별	디자인학부		44	14.07	학생부 10+실기 90	택1	발상과 표현 사고의 전환 기초디자인	4 2 4	4 5 4
		영상애니메이션학부		20	16.00		택1	상황표현 사고의 전환 기초디자인	4 2 4	4 5 4
		미술학과		28	3.59		택1	정물소묘 인체수채화 수묵담채화 조소	2 3 반절 –	4
		공예디자인학과	금속공예디자인전공	10	11.00		택1	발상과 표현 사고의 전환 기초디자인	4 2 4	4 5 4
			도자공예전공	9	5.44					
			가구디자인전공	9	12.11					
			텍스타일디자인전공	9	8.33					
교과	일반계고면접	영상애니메이션학부		6	11.50	[1단계] 학생부 100(5배수) [2단계] 1단계 성적 90+면접 10	–			
		디지털미디어학부		7	8.00					
		패션디자인학과		10	7.00					
	일반계고교과	영상애니메이션학부		11	6.08	학생부 100				
		디지털미디어학부		7	10.00					
		패션디자인학과		17	6.84					
	특성화고교과	디지털미디어학부		3	9.50	학생부 100				
		패션디자인학과		1	12.00					
	사회배려대상자	패션디자인학과		1	13.00	학생부 100				
	특성화고동일계	디자인학부		1	6.00	학생부 100				
		디지털미디어학부		1	–					
		공예디자인학과		1	3.00					
		패션디자인학과		1	10.00					
	농어촌	디자인학부		2	7.50	학생부 100				
		영상애니메이션학부		2	11.00					
		디지털미디어학부		1	–					
		패션디자인학과		2	11.00					
	저소득	디지털미디어학부		1	–	학생부 100				
		패션디자인학과		1	9.00					
종합	학교생활우수자	영상애니메이션학부		5	9.00	[1단계] 학생부종합평가 100(5배수) [2단계] 1단계 성적 70+면접 30				
		디지털미디어학부		6	9.40					
		패션디자인학과		11	5.64					

■ 학생부 반영방법

전형유형	전형명	학년별 반영비율(%)			전형요소별 반영비율(%)			교과목	점수산출 활용지표	반영총점	기본점수
		1	2	3	교과	출석	기타				
교과	교과 위주 모든 전형	100			100			[지정교과] 국어, 영어, 수학, 사회교과에서 각 2과목씩 [선택교과] 지정교과로 선택한 8과목을 제외한 전체과목 중에서 2과목	석차등급	1000	840
실기	실기특별									100	84

사립 고신대학교

■ 전형일정

[원서접수] 9.6~9.10. 18:00
[서류마감] 9.18.16:00
[면접고사] 10.12
[합격자발표] 11.1

■ 지원자격

[자기추천] 고등학교 졸업(예정)자 또는 법령에 의하여 이와 동등 이상의 학력이 있다고 인정되는 자(검정고시 출신자 포함) / 고신대학교의 교육이념 및 목적에 적합한 자로 봉사 및 사랑나눔을 실천하는 자
[일반고] 일반고, 특목고, 자율고 졸업(예정)자 및 검정고시 합격자(해외고교 출신자 제외)
[특성화고] 특성화 고교 졸업(예정)자

■ 유형별 전형방법

전형유형	전형명	학과명	모집인원	전년도 지원율	전형요소별 반영비율(%)
종합	자기추천	시각디자인학과	5	2.50	[1단계] 서류 100(5배수) [2단계] 1단계 성적 50+면접 50
교과	일반고		15	3.87	학생부 100
	특성화고		4	2.75	

■ 학생부 반영방법

전형유형	전형명	학년별 반영비율(%)			전형요소별 반영비율(%)			교과목	점수산출 활용지표
		1	2	3	교과	출석	기타		
교과	모든전형	100			100			국어, 영어, 수학, 과학(사회)교과 각 2과목(심화교과 포함) 총 8과목	석차등급

■ 2019학년도 수시 최종 충원인원

전형명	학과명	충원현황
코람데오	시각디자인학과	3
일반고		31
특성화고		7

국립 부경대학교

■ 전형일정

[원서접수] 9.6~9.10. 18:00
[서류마감] 9.17
[면접고사] 11.29
[합격자발표] 12.10

■ 지원자격

[교과성적우수인재 I /학교생활우수인재] 일반고·자율고·종합고(인문)·특목고(과학고, 국제고, 외국어고) 졸업(예정)자
[교과성적우수인재 II] 고등학교 졸업(예정)자 또는 법령에 의하여 이와 동등 이상의 학력을 갖춘 자
[사회적배려대상자 I] 고등학교 졸업(예정)자 또는 법령에 의하여 이와 동등 이상의 학력을 갖추고 다음 자격 요건 중 어느 하나를 충족한 자 ①국가보훈대상자 ②서해5도(백령도, 대청도, 소청도, 연평도, 소연평도) 출신자 ③기초생활수급권자 ④차상위 복지급여 수급 가구의 학생 ⑤차상위계층확인서 발급 대상 가구의 학생 [정원 외 전형] 모집요강 참조

■ 유형별 전형방법

전형유형	전형명	학과명	모집인원	전년도 지원율	전형요소별 반영비율(%)
교과	교과성적우수인재 I	패션디자인학과	10	10.40	학생부 100
	교과성적우수인재 II		5	8.80	
종합	학교생활우수인재		7	7.71	[1단계] 서류 100(3배수) [2단계] 1단계 성적 80+면접 20
	사회적배려대상자 I		2	7.00	서류 100
교과	농어촌인재(정원외)		1	16.00	학생부 100
	미래인재(정원외)		1	5.00	

■ 학생부 반영방법

전형유형	전형명	학년별 반영비율(%)			전형요소별 반영비율(%)			교과목	점수산출 활용지표	반영 총점	기본 점수
		1	2	3	교과	출석	기타				
교과	모든 전형	100			90	10		국어, 수학, 영어, 사회교과 이수 전 과목	석차등급 및 이수단위	900	790

■ 수능최저학력기준

① 교과성적우수인재 I : 3개 영역 합 10등급 이내(한국사 영역 제외)
② 교과성적우수인재 II : 국어 포함 2개 영역 합 7등급 이내, 영어 3등급 이내(한국사 영역 제외)

동명대학교

MEMO

iphak.tu.ac.kr / 입시문의 051-629-1111 / 부산 남구 신선로 428

수시 POINT
- 학과명 변경: 산업디자인전공, 패션디자인전공 → 산업디자인학과, 패션디자인학과
- 학생부 반영방법 소폭 변경

■ 전형일정

[원서접수] 9.6~9.10
[서류마감] 9.17
[면접고사] 11.16
[실기고사] 9.28
[합격자발표] 일반고면접, 특성화고동일계, 농어촌, 특수교육 12.6 / 그 외 10.25

■ 지원자격

[일반고면접/일반고교과우수] 국내 일반고, 과학고, 국제고, 외국어고, 예술고, 체육고, 자율고, 종합고의 인문과정, 교육부인가 대안학교 졸업(예정)자, 검정고시 출신자 또는 법령에 의하여 이와 동등 이상의 학력이 있다고 인정되는 자
[실기] 국내 일반고, 특목고, 특성화고, 자율고, 종합고, 교육부인가 대안학교, 학력인정고 졸업(예정)자, 검정고시 출신자
[창의인재] 국내 고교 졸업(예정)자로서 학교생활기록부상의 비교과 영역(출결, 수상경력, 자격증 및 인증 취득상황, 창의적 체험활동 상황, 독서활동상황 등)활동이 기재되어 있고 교사가 추천한 자
[특성화고교과우수] 국내 특성화고, 마이스터고, 종합고의 실업과정, 학력인정고 졸업(예정)자
[고른기회] 국내 고교 졸업(예정)자 및 검정고시 출신자로서 다음 유형에 해당하는 자 ①국가보훈대상자 ②만학도 ③기초생활수급자, 차상위계층, 한부모가족 지원대상자
[정원 외 전형] 모집요강 참조

■ 유형별 전형방법

전형유형	전형명	학과명	모집인원	전년도 지원율	전형요소별 반영비율(%)	실기고사			
							종목	절지	시간
실기	실기	시각디자인학과	34	5.88	실기 100	택1	사고의 전환 / 발상과 표현	2/4	5/4
							기초디자인 / 석고소묘	4/2	4/4
교과	일반고면접	디지털미디어공학부	13	6.23	학생부 90+면접 10	-			
		산업디자인학과	8	5.75					
		패션디자인학과	8	9.38					
	일반고교과우수	디지털미디어공학부	25	5.08	학생부 100				
		산업디자인학과	14	7.77					
		패션디자인학과	15	7.79					
종합	교사추천 (창의인재)	디지털미디어공학부	3	5.33	학생부 40+비교과 60	-			
		산업디자인학과	2	8.00					
		패션디자인학과	2	4.50					
교과	특성화고교과우수	디지털미디어공학부	4	3.75	학생부 100				
		산업디자인학과	2	4.00					
		패션디자인학과	2	11.00					
	고른기회	디지털미디어공학부	1	5.00					
		산업디자인학과	1	4.00					
		패션디자인학과	1	6.00					

[정원 외 전형] 특성화고동일계 대학전체 27명, 농어촌학생 대학전체 72명, 특수교육대상자 대학전체 10명, 특성화고등을졸업한재직자 대학전체 99명 모집(시각디자인 제외)

■ 학생부 반영방법

전형유형	전형명	학년별 반영비율(%)			전형요소별 반영비율(%)			교과목	점수산출 활용지표	반영총점	기본점수
		1	2	3	교과	출석	기타				
교과	일반고면접	100			100			국어, 영어, 수학, 사회, 과학교과 중 상위 8과목 반영. 단 국어, 영어, 수학교과 중에서 3과목 필수 반영, 과목 중복 가능, 단위수 반영 안함.	석차등급	900	843.3
	일반고교과우수/특성화고교과우수/고른기회/정원외 모든 전형									1000	937
종합	창의인재				40	30	30			(교과)400	374.8

■ 2019학년도 수시 입시결과(정원 내)

전형명	학과명	평균등급	최저등급
일반고면접	디지털미디어공학부	4.63	5.25
	산업디자인전공	4.33	4.88
	패션디자인전공	4.19	4.75
일반고교과우수	디지털미디어공학부	4.77	6.2
	산업디자인전공	4.22	5.3
	패션디자인전공	4.59	5.5

전형명	학과명	평균등급	최저등급
창의인재	디지털미디어공학부	5.04	5.5
	산업디자인전공	5.26	5.38
	패션디자인전공	4.82	4.88
특성화고교과우수	디지털미디어공학부	3.53	5
	산업디자인전공	3.13	3.38
	패션디자인전공	3.76	3.88
고른기회	디지털미디어공학부	-	-
	산업디자인전공	3.5	3.5
	패션디자인전공	5.13	5.13

사립 동서대학교

■ 전형일정

[원서접수] 9.6~9.10. 18:00
[서류마감] 9.17
[면접고사] 교회담임목사추천자 10.5 / 자기추천자 11.16 / 교사추천자 11.22 / 일반계고교 11.23
[실기고사] 10.19
[합격자발표] 일반계고교, 교사추천자, 자기추천자 12.10 / 그외 11.8

■ 지원자격

[일반계고교/교과우수] 일반고, 자율고, 특목고 (마이스터고 제외) 졸업(예정)자 / 종합고 보통학과, 교육부인가 대안학교 졸업(예정)자 / 검정고시 출신자 / 외국고등학교 졸업(예정)자 [교사추천자] 고등학교 졸업(예정)자로서 고교 교사의 추천을 받은 자(담임교사나 교과교사 등) [특성화고교] 특성화(전문계)고교 졸업(예정)자 / 종합고등학교 특성화(전문계) 과정 졸업(예정)자 / 마이스터고 및 학력인정고, 특목고 지원 불가 [사회배려대상자] 국가보훈 법령의 교육지원 대상자(국가보훈대상자) / 소년소녀가장 / 차상위 계층 / 국민기초생활보장수급자 / 만학도(만 30세 이상인 자) / 군인, 경찰관, 소방관, 교도관 자녀 / 다자녀(3인 이상) 가정 자녀 [교회담임목사추천자] 고등학교 (졸업)예정자, 검정고시 합격자로서 교회 담임목사(당회장)의 추천을 받은 자 [자기추천자] 고교 졸업(예정)자로서 학교생활기록부 비교과 활동 경력이 있는 자 [정원 외 전형] 모집요강 참조

■ 유형별 전형방법

전형유형	전형명	학과명	모집인원	전년도 지원율	전형요소별 반영비율(%)	실기고사			
							종목	절지	시간
교과	일반계고교	영상애니메이션학과	35	-	학생부 30+실기 70	택1	사고의 전환 기초디자인 상황표현	2 3 4	5
		디자인학부	83	8.02		택1	사고의 전환 기초디자인 드로잉	2 3 4	5 5 4
		패션디자인학과	10	7.80	학생부 90+면접 10				
	교사추천자	영상애니메이션학과	10	5.38	학생부 70+면접 30				
		디자인학부	16	3.06					
		패션디자인학과	7	5.57					
	교과성적	영상애니메이션학과	6	3.91	학생부 100				
		디자인학부	6	6.29					
		패션디자인학과	3	4.33					
	특성화고교	영상애니메이션학과	5	-	학생부 30+실기 70	택1	사고의 전환 기초디자인 상황표현	2 3 4	5
		디자인학부	10	5.00		택1	사고의 전환 기초디자인 드로잉	2 3 4	5 5 4
		패션디자인학과	3	6.67	학생부 100				
	사회배려대상자	영상애니메이션학과	2	9.00	학생부 100				
		디자인학부	4	10.25					
		패션디자인학과	2	22.00					
	교회담임목사추천자	디자인학부	2	6.50	학생부 70+면접 30				
종합	자기추천자	영상애니메이션학과	4	8.67	학생부 30+면접 40+추천요소 30				
		디자인학부	9	6.00					
		패션디자인학과	3	7.75					

※ [정원 외 특별전형] 특성화동일계출신자 영상애니메이션 2명, 디자인학부 2명 선발 / 농어촌출신자 영상애니메이션 2명, 디자인학부 3명 선발 / 고른기회 디자인학부 1명 선발

■ 학생부 반영방법

전형유형	전형명	학년별 반영비율(%)			전형요소별 반영비율(%)			교과목	점수산출 활용지표	반영총점	기본점수
		1	2	3	교과	출석	기타				
교과/종합	교과성적/특성화(비실기)/사회배려	100			100			국어, 영어, 수학교과 중 3과목, 전 과목 중 7과목 총 10과목 반영	석차등급	1000	920
	일반계(실기)/특성화(실기)/자기추천자									300	220
	일반계(비실기)									900	820
	교사추천/교회담임목사									700	620

■ 2019학년도 수시 입시결과(정원내)

전형	모집단위	최고등급	최저등급	평균등급	표준편차
일반계고교/교사추천자/교과성적우수	디자인학부	2.8/1/1.5	6.4/4.5/2.7	4.61/3.11/2.2	0.98/0.79/0.41
	패션디자인학과	2.3/1.3/2.8	4.2/4.2/4.1	3.44/2.66/3.47	0.59/1.25/0.65
	디지털콘텐츠학부	1.3/1.8/1.1	4.3/4.2/4	3.08/3.25/2.31	0.63/0.63/0.98
특성화고교/사회배려대상자/자기추천자	디자인학부	2.8/2.1/2.1	4.4/2.6/4.6	3.43/2.43/3.53	0.51/0.29/0.81
	패션디자인학과	1.2/3.1/4.2	1.4/3.1/5.2	1.3/3.1/4.63	0.1/0/0.42
	디지털콘텐츠학부	1/1.9/3.3	2.4/3.6/4.7	1.73/2.77/3.96	0.46/0.85/0.49
교회담임목사추천자	디자인학부	1.3	3.6	2.45	1.63
	디지털콘텐츠학부	1.4	6.4	3.9	3.54

사립 동아대학교

수시 POINT
- 미술학과 실기종목 변화: 정물수채화 폐지
- 산업디자인학과 실기전형 요소별 반영비율 변경:
 학생부 50+실기 50 → 학생부 45+실기 55

MEMO

ent.donga.ac.kr
입시문의 051-200-6302~4, 200-5555, 200-7777 / 부산 사하구 낙동대로 550번길 37(하단길)

■ 전형일정

[원서접수] 9.6~9.10 18:00
[서류마감] 9.17 17:00
[면접고사] 11.23
[실기고사] 10.12
[합격자발표] 12.9

■ 지원자격

[잠재능력우수자] 고등학교 졸업(예정)자 또는 법령에 의하여 이와 동등 이상의 학력이 있다고 인정된 자
[특성화고교출신자(동일계)] 특성화고등학교 졸업(예정)자로서 우리 대학교가 지정한 모집단위별 동일계열 기준 학과에 해당하는 자
[예능우수자] 2016년 1월 이후 고등학교 졸업(예정)자 또는 법령에 의하여 이와 동등 이상의 학력이 있다고 인정된 자 로서 지원분야에 소질이 있는 자

■ 유형별 전형방법

전형유형	전형명	학과명	모집인원	전년도 지원율	전형요소별 반영비율(%)	실기고사 종목	실기고사 절지	실기고사 시간
종합	잠재능력우수자	산업디자인학과	10	5.27	[1단계] 서류 100(3배수) [2단계] 1단계 성적 50+면접 50	–		
		미술학과	5	4.20				
		공예학과	5	4.80				
	특성화고교출신자(동일계)	산업디자인학과	2	4.00	서류 100			
실기	예능우수자	산업디자인학과	35	12.50	학생부 45+실기 55	택 1 사고의 전환 기초디자인	2 3	5
		미술학과	25	6.76		택 1 정물수묵담채화 인물소묘 인물수채화 인물두상	반절 2 2 –	4
		공예학과	25	8.24		택 1 기초디자인 사고의 전환 정물소묘	3 2 2	5

■ 학생부 반영방법

전형유형	전형명	학년별 반영비율(%) 1	학년별 반영비율(%) 2	학년별 반영비율(%) 3	전형요소별 반영비율(%) 교과	전형요소별 반영비율(%) 출석	전형요소별 반영비율(%) 기타	교과목	점수산출 활용지표	실질반영 비율(%)
실기	예능우수자	100			100			[공통교과] 국어, 영어, 수학, 사회 교과에서 각 1과목 [선택교과] 국어, 영어, 수학, 사회 교과에서 각 2과목	석차등급	(산디) 16.11 (미술) 12.06

■ 2019학년도 미술학과 수시 실기고사 내용

모집단위	배점	종목		내용
미술학과	700	택 1	정물수묵담채화	공통 : 흰 천 (120×200㎝) • 1군(택 1) : 운동화, 곰인형, 돼지저금통(大), 플라스틱 의자, 물이 든 생수병 • 2군(택 4) : 슬리퍼, 남자고무신, 과자봉지, 페인트롤, 페인트 붓(大), 바나나묶음 • 3군(택 5) : 사과, 파프리카, 테니스공, 반코팅 목장갑, 구두솔, 브로콜리, 삼파장 전구, 배드민턴공 ※공예학과-정물소묘 종목 출제 내용 동일
			인물수채화	20대 남자, 20대 여자 중 추첨하여 택 1
			인물소묘	
			인물두상	

■ 동점자 처리기준

모집단위	최종합격자
산업디자인학과	1순위: 실기고사 성적 2순위: 지정한 12개 반영과목 단위수의 합 3순위: 국어교과 3개 과목 등급의 합 4순위: 영어교과 3개 과목 등급의 합
미술학과	
공예학과	

■ 2019학년도 입시 결과

전형유형	전형명	학과명	충원합격 최종순위	전 교과등급 평균등급	전 교과등급 표준편차
종합	잠재능력우수자	산업디자인학과	3	3.90	0.67
		미술학과	6	4.42	0.84
		공예학과	1	4.19	0.87
교과	특성화고교출신자(동일계)	산업디자인학과	0	1.75	–

사립 동의대학교

MEMO

ipsi.deu.ac.kr

입시문의 051-890-1012~4, 1068~9, 2668~9 / 부산 부산진구 엄광로 176

수시 POINT
- 학교생활우수자전형 요소별 반영비율 변경: [2단계] 1단계 성적 30+면접 70 → [2단계] 1단계 성적 70+면접 30
- 학생부 반영방법 소폭 변화

■ 전형일정

[원서접수] 9.6~9.10.18:00
[서류마감] 9.20
[면접고사] 11.24
[실기고사] 10.13
[합격자발표] 특성화고, 농어촌, 실기우수자 11.15
/ 그 외 12.6

■ 지원자격

[일반계고교] 일반계고교 졸업(예정)자 또는 검정고시 출신자 등 법령에 의한 동등학력 소지자
[특성화고] 체육고, 예술고, 특성화고(특성(직업)), 마이스터고 및 종합고의 전문계열 졸업(예정)자
[학교생활우수자] 일반계고교 졸업(예정)자로서 자신의 꿈과 끼를 위해 학교생활을 충실히 한 자
[지역인재종합] 부산, 울산, 경남지역에 소재하는 고등학교에서 입학부터 졸업까지 전 교육과정을 이수하거나 이수하고 있는 고교 졸업(예정)자로서, 우리 대학의 경쟁력 강화 및 지역발전에 공헌 할 수 있는 자
[실기우수자] 고교 졸업(예정)자 또는 검정고시 출신자
[정원 외 전형] 모집요강 참조

■ 유형별 전형방법

전형유형	전형명	학과명		모집인원	전년도 지원율	전형요소별 반영비율(%)	실기고사		
							종목	절지	시간
교과	일반계고교과	패션디자인학과		22	8.00	학생부 100	-		
	특성화고			2	6.00	학생부 100			
종합	학교생활우수자			6	5.11	[1단계] 서류 100(4배수) [2단계] 1단계 성적 70+면접 30			
	지역인재종합			3	10.00	서류 100			
실기	실기우수자	디자인 조형학과	시각디자인	14	16.07	학생부 30+실기 70	택 1 석고소묘(줄리앙) 기초디자인 사고의 전환 발상과 표현	2 3 2 3	4 5 5 5
			산업디자인	14	10.79				
			공예디자인	14	7.57				
			서양화	9	5.00		택 1 석고소묘(줄리앙) 수묵담채 정밀묘사 정물수채 소조(인물두상) 기초디자인 사고의 전환	2 반절 4 4 - 3 2	4 4 4 4 4 5 5
			한국화·환경조형	7	2.71				

※ [정원외 전형] 농어촌학생 패션디자인학과 1명 모집

■ 학생부 반영방법

전형유형	전형명	학년별 반영비율(%)			전형요소별 반영비율(%)			교과목	점수산출 활용지표
		1	2	3	교과	출석	기타		
교과/종합/실기	모든전형	100			100			[필수교과] 국어, 수학, 영어교과 중 석차등급 상위 8과목 [선택교과] 필수교과에서 반영한 8과목을 제외하고 국어, 수학, 영어, 사회(역사/도덕 포함), 과학교과 중 석차등급 상위 4과목	석차등급

■ 실기고사 예상 주제

실기종목	실기주제
석고소묘	· 줄리앙
수묵담채	· 다음 중 7개 선정하여 실기 당일 발표 (주전자, 소화기, 맥주병, 양배추, 슬리퍼, 국화 1송이, 우유(500ml), 테니스공, 대파 1개, 머그잔)
정밀묘사	· 다음 중 1개 선정 후 실기 당일 발표 (가위, 소화기, 털실)
정물수채	· 다음 10개의 주제 중 6~7개 선정 후 실기 당일 발표 (배추, 분무기, 맥주병, 운동화, 북어, 국화, 사과, 오이, 라면, 와인잔)
소조	· 인물두상

기초디자인
· 아래 주제A, 주제B, 주제C에서 각 1개씩 선정하여 연결된 주제를 당일 추첨 (예시 : 과일과 포크와 빨대)

주제A	칫솔	물티슈	책	자	명패	볼펜	우유팩
주제B	붉은색포장끈	안경	마우스	종이컵	빗	막대사탕	USB 메모리
주제C	도장	볼트·너트	드라이버	클립	액자	나비	수정테이프

사고의전환
· 아래 주제A와 주제B에서 각 1개씩 선정하여 연결된 주제를 당일 추첨 (예시 : 모자와 도시)

주제A	자전거	피아노	자동차	바이올린	우산
주제B	미래도시	축제	여행	추억	우주

발상과 표현
· 아래 주제A와 주제B에서 각 1개씩 선정하여 연결된 주제를 당일 추첨 (예시 : 모래시계와 동물)

주제A	요트	핸드폰	모래시계	선풍기	헤어드라이기
주제B	올림픽	동물	사랑	계절	꿈

go.pusan.ac.kr / 입시문의 051-510-1202~1203, 1003~1004 / 부산 금정구 부산대학로 63번길 2(장전동)

■ 전형일정

[원서접수] 9.6~9.10. 18:00
[서류마감] 9.11. 18:00
[논술고사] 11.23
[실기고사] 10.15~10.16
[합격자발표] 실기 정원외 전형 11.26 / 그 외 12.10

■ 지원자격

[학생부교과] 2015년 이후 국내 정규 고등학교 졸업(예정)자(2학년 수료예정자 중 상급학교 진학을 허락받은 자 포함)
[사회적배려대상자] 국내 정규 고등학교 졸업(예정)자(2학년 수료예정자 중 상급학교 진학을 허락받은 자는 졸업예정자로 인정하지 않음) 또는 법령에 의하여 이와 동등 이상의 학력이 있다고 인정된 자로서 아래 자격요건(①~④) 중 하나를 충족하는 자 ① 아동복지시설 생활자 ②「국가보훈기본법」제3조 제2호에 따른 '국가보훈대상자'로서 국가보훈관계 법령에 따른 교육지원대상자 ③ 백혈병, 소아암 등 난치 병력자 ④ 다문화가정 자녀
[논술] 국내·외 정규 고등학교 졸업(예정)자(2학년 수료예정자 중 상급학교 진학을 허락받은 자 포함)이거나 또는 법령에 의하여 이와 동등 이상의 학력이 있다고 인정되는 자
[실기] 2015년 이후 국내 정규 고등학교 졸업(예정)자(2학년 수료예정자 중 상급학교 진학을 허락받은 자 포함) 또는 법령에 의하여 이와 동등 이상의 학력이 있다고 인정된 자
[정원 외 전형] 모집요강 참조

■ 유형별 전형방법

전형유형	전형명		학과명		모집인원	전년도 지원율	전형요소별 반영비율(%)	실기고사		
								종목	절지	시간
교과	학생부교과	디자인학과	시각디자인전공		3	18.33	학생부 100			
			애니메이션전공		6	-			-	
			디자인앤테크놀로지전공		6	-				
			예술문화영상학과		7	14.57				
종합	사회적배려대상자	디자인학과	시각디자인전공		1	7.00	서류 100			
			예술문화영상학과		1	8.00				
논술	논술		예술문화영상학과		7	22.14	학생부 30+논술 70			
실기	실기	미술학과	한국화전공		5	5.80	학생부 40+실기 60	수묵담채	2	4
			서양화전공		5	17.60		인물수채화	2	4
			조소전공		7	11.00		인물소조	-	4
		조형학과	가구목칠전공		3	10.33		발상과 표현	2	5
			도예전공		3	8.33				
			섬유금속전공		3	13.33				
	정원외	농어촌학생	미술학과	한국화전공	1	2.00		실기전형과 동일		
				서양화전공	1	5.00				
				조소전공	1	4.00				
			조형학과	섬유금속전공	2	4.50				
		저소득층학생	조형학과	섬유금속전공	2	3.00				
		특성화고교출신자	조형학과	가구목칠전공	1	3.00				
				도예전공	1	1.00				

※ [정원 외 전형] 농어촌학생(비실기) 애니메이션 1명, 디자인앤테크놀로지 2명, 예술문화영상 2명 모집 / 저소득층학생(비실기) 애니메이션 1명, 디자인앤테크놀로지 2명, 예술문화영상 1명 모집 / 특수교육(비실기) 디자인앤테크놀로지 1명 모집

■ 학생부 반영방법

전형유형	전형명	학년별 반영비율(%)			전형요소별 반영비율(%)			교과목	점수산출 활용지표	반영총점
		1	2	3	교과	출석	기타			
교과	학생부교과	20	40	40	100			(인문·사회/예·체능계)국어, 영어, 수학, 사회(역사/도덕 포함)교과 전 과목 (자연계)국어, 영어, 수학, 과학교과 전 과목	석차등급	100
논술	논술				66.6	33.3				30
실기	실기				100					40
실기	특성화고교출신자				100			국어, 수학, 영어, 전문교과 전 과목		40

※ 디자인학과-예·체능, 예술문화영상학과-인문·사회, 디자인앤테크놀로지전공-자연계열 반영방법 적용

■ 수능최저학력기준

① 학생부교과/논술_국어, 수학 가/나, 영어, 사회/과학탐구 영역 중 상위 3개 영역 등급 합 7 이내&한국사 4등급 이내
② 실기_국어, 수학 가/나, 영어, 사회/과학탐구 영역 중 2개 영역 등급 합 8 이내&한국사 4등급 이내

■ 2019학년도 입시 결과

학과	전형	추가합격 후보순위	교과등급		
			평균	80% 컷	표준편차
디자인학과(디자인앤테크놀로지전공)	학생부종합전형1	2번까지	3.28		0.20
디자인학과(시각디자인전공)	학생부교과전형	2번까지	2.73	2.72	0.51
예술문화영상학과	학생부교과전형	4번까지	2.32	2.30	0.17
	논술전형	4번까지	4.59	-	1.03

신라대학교

MEMO

ipsi.silla.ac.kr/ipsi

입시문의 051-999-6367, 6368 / 부산 사상구 백양대로700번길 140(괘법동)

수시 POINT
· 자기추천자전형 요소별 반영비율 변화: 교과 30+비교과 40+서류 30 → 교과 30+비교과/서류 70

■ 전형일정

[원서접수] 9.6~9.10.18:00
[서류마감] 9.16.17:00
[면접고사] 11.21
[실기고사] 10.18
[합격자발표] (일반고면접/자기추천자/특수교육)12.6 (그 외)10.31

■ 지원자격

[일반] 일반고등학교 졸업(예정)자로서 학교생활기록부상 과목석차등급(석차백분율)을 산출할 수 있는 자
[특성화고] 특성화고등학교 졸업(예정)자로서 학교생활기록부상 과목석차등급(썩차백분율)을 산출할 수 있는 자
[자기추천자] 고등학교 졸업(예정)자로서 또는 법령에 의하여 이와 동등 이상의 학력이 있다고 인정되는 자로서 특정분야에서 뛰어난 자질이 있다고 생각하여 자기 자신을 추천할 수 있는 자
[실기우수자] 고등학교 졸업(예정)자 또는 법령에 의하여 이와 동등 이상의 학력이 있다고 인정되는 자
[정원 외 전형] 모집요강 참조

■ 유형별 전형방법

전형유형		전형명	학과명	모집인원	전년도 지원율	전형요소별 반영비율(%)	실기고사			
							종목	절지	시간	
교과		일반고면접	융합디자인학부	13	4.54	학생부 80+면접 20	-			
교과		일반고교과		37	3.86	학생부 100				
		특성화고		2	8.5					
종합		자기추천자		3	5.33	학생부 교과 30+비교과/서류 70				
실기		실기우수자	창업예술학부	64	4.78	실기 100	택 1	발상과 표현	4	4
								사고의 전환	2	5
								기초디자인	3	5
								석고소묘	2	4
								정물수묵담채화	반절	4
								문인화	반절	4
								정물수채화	3	4
								인물수채화	2	5
								정물소묘	3	4
								소조(두상)	-	4
교과	정원외	농어촌학생(정원외)	융합디자인/창업예술학부	대학전체 53	3.19	학생부 100				
		기회균형선발제	융합디자인/창업예술학부	대학전체 32	3.16					
		특수교육대상자	융합디자인/창업예술학부	대학전체 20	1	학생부 60+면접 40				

■ 학생부 반영방법

전형유형	전형명	학년별 반영비율(%)			전형요소별 반영비율(%)			교과목	점수산출 활용지표	반영총점
		1	2	3	교과	출석	기타			
교과	일반고면접	100			100			국어, 영어, 수학, 사회(역사/도덕 포함), 과학 5개 교과 중 상위 8과목 반영	석차등급	80
교과	일반고교과/특성화고/농어촌/기회균형				100					100
종합	자기추천자				30	70				(교과)30
교과	특수교육				100					60

■ 실기고사 세부 사항 및 예상 주제

실기내용	화용지 크기	실기시간	실기과제
발상과 표현	켄트지 4절	4시간	실기 시험당일 추첨
사고의 전환	켄트지 2절	5시간	
기초디자인	켄트지 3절	5시간	
석고소묘	켄트지 2절	4시간	줄리앙
정물수묵담채화	화선지 반절	4시간	주전자, 병, 라면, 과자봉지, 꽃, 항아리, 곰인형, 의자, 사과, 전구, 천 중 6개 출제
정물수채화	켄트지 3절	4시간	
정물소묘	켄트지 3절	4시간	
인물수채화	켄트지 2절	5시간	복장착용모델 또는 사진이미지
문인화	화선지 반절	4시간	사군자 중 택 1
소조(두상)	점토	4시간	인물두상(여자)

■ 2019학년도 수시 입시결과

전형명	학과명	학생부		면접평균
		최고	최저	
일반고(면접)	융합디자인학부	3.10	5.30	17.6
일반고(교과)		3.90	5.60	-
특성화고		1.90	1.90	
자기추천자		2.30	3.90	

영산대학교(부산)

MEMO

ipsi.ysu.ac.kr / 입시문의 051-531-9111 / 부산 해운대구 반송순환로 142(반송동)

수시 POINT	• 학과개편: 문화콘텐츠학부 영화콘텐츠전공 → 웹툰영화학과 • 웹툰영화학과 실기전형 신설 / • 디자인학부 실기고사 종목 변화: 석고소묘 폐지, 컷만화 추가 • 디자인학부 광고영상디자인전공 폐지, 만화애니메이션전공 추가

■ 전형일정

[원서접수] 9.6~9.10.18:00
[서류마감] 9.17.18:00
[실기고사] 10.19
[합격자발표] 11.5

■ 지원자격

[일반고교과] 우리나라 일반계(인문계) 고교 졸업(예정)자/검정고시 출신자
[특성화고교과] 우리나라 특성화 고교 졸업(예정)자
[사회배려자] 모집요강 참조
[실기] 우리나라 고교 졸업(예정)자 또는 검정고시 출신자로서 해당분야에 열의 및 재능을 가진 자
[정원 외 전형] 모집요강 참조

■ 유형별 전형방법

전형유형	전형명	학과명		모집인원	전년도 지원율	전형요소별 반영비율(%)	실기고사 종목	절지	시간
교과	일반고교과		패션디자인학과	25	3.00	학생부 100			
			웹툰영화학과	11	–				
			문화콘텐츠학부	40	2.94				
		디자인학부	시각영상디자인전공	18	2.79				
			실내환경디자인전공						
			만화애니메이션전공						
	특성화고교과		패션디자인학과	2	9.50				
			웹툰영화학과	2	–				
			문화콘텐츠학부	3	6.33				
		디자인학부	시각영상디자인전공	2	5.25				
			실내환경디자인전공						
			만화애니메이션전공						
	사회배려자		패션디자인학과	2	6.00				
실기	실기		웹툰영화학과	12	–	학생부 30+실기 70	택1 2페이지 웹툰 4페이지 웹툰 상황표현	4	4
		디자인학부	시각영상디자인전공	28	6.14		택1 상황표현 발상과 표현 사고의 전환 기초디자인 컷만화	4 4 2 4 4	4 4 5 4 4
			실내환경디자인전공						
			만화애니메이션전공						

※정원 외 농어촌, 특성화고동일계, 이웃사랑전형 모집요강 참조

■ 학생부 반영방법

전형유형	전형명	학년별 반영비율(%)			전형요소별 반영비율(%)			교과목	점수산출 활용지표	반영총점	기본점수
		1	2	3	교과	출석	기타				
교과	일반고/특성화고/사회배려자		100		100			국어(한문 포함), 영어, 수학, 사회(국사, 도덕 포함), 과학, 미술 교과목 중 성적이 우수한 8과목 반영	석차등급	1000	880
실기	실기									300	264

■ 2019학년도 입시 결과

모집단위	일반고 교과		특성화고 교과		사회배려자		실기전형	
	평균등급	표준편차	평균등급	표준편차	평균등급	표준편차	평균등급	표준편차
문화콘텐츠학부	4.06	1.01	2.31	0.63	–		–	
디자인학부	3.6	0.88	2.5	0.55			4.18	0.86
패션디자인학과	4.14	1.03	2.66	0.84	3.92	0.63	–	

■ 최근 3개년간 수시 지원율

대학	전형유형	전형명	학부(학과/전공)	2017학년도		2018학년도		2019학년도	
				모집인원	지원율	모집인원	지원율	모집인원	지원율
영산대(부산)	교과	일반고교과	문화콘텐츠학부	–	–	65	2.80	65	2.94
			디자인학부	–	–	30	4.00	30	2.79
			패션디자인학과	25	3.16	25	4.00	25	3.00
		특성화고교과	문화콘텐츠학부	–	–	3	10.00	3	6.33
			디자인학부	–	–	3	9.22	3	5.25
			패션디자인학과	3	6.00	2	6.50	2	9.50
		사회배려자	패션디자인학과	–	–	2	5.50	2	6.00
	실기	실기	디자인학부	–	–	20	3.50	20	6.14

사립 울산대학교

수시 POINT
- 학과 개편: 제품·환경디지털콘텐츠 → 산업디자인, 디지털콘텐츠디자인
- 동양화, 서양화, 조소학과 '기초디자인' 폐지

iphak.ulsan.ac.kr / 입시문의 052-259-2058 / 울산 남구 대학로 93

■ 전형일정

[원서접수] 9.6~9.10
[서류마감] 9.16.18:00 [면접고사] 11.23
[실기고사] 디자인 10.5 미술 10.12
[합격자발표] 11.15(종합면접 12.10)

■ 지원자격

[학생부종합] 2020년 2월 이전 국내 고교 졸업(예정)자 [예체능] 2020년 2월 이전 고교 졸업(예정)자 및 법령에 의하여 이와 동등 이상의 학력을 소지한 자 [특기자] 예체능전형 지원자격을 갖추면서, 아래 사항에 해당하는 자.

■ 유형별 전형방법

전형유형	전형명	학과명		모집인원	전년도 지원율	전형요소별 반영비율(%)
학생부종합 면접	학생부종합 면접	디자인 학부	산업디자인학	7	3.43	[1단계] 서류 100(3배수) [2단계] 서류 50+면접 50
			디지털콘텐츠디자인학	7		
실기	예체능	건축학부	실내공간디자인학	16	7.00	학생부 30+실기 70
		디자인 학부	산업디자인학	10	6.90	
			디지털콘텐츠디자인학	11		
			시각디자인학	18	10.82	
		미술학부	동양화	6	2.60	학생부 20+실기 80
			서양화	18	3.38	
			조소	8	1.75	
			섬유디자인학	18	5.18	
실기	특기자	건축학부	실내공간디자인학	3	2.00	수상실적 70+ 면접 30
		디자인 학부	산업디자인학	3	1.83	
			디지털콘텐츠디자인학	3		
			시각디자인학	3	1.33	
		미술학부	섬유디자인학	3	2.00	

■ 학생부 반영방법

전형명	학년별 반영비율(%)			전형요소별 반영비율(%)			교과목	점수산출 활용지표
	1	2	3	교과	출석	기타		
예체능	100			90	10		국어 2과목, 수학 1과목, 영어 2과목, 사회/과학 중 2과목 총 7과목	석차등급

■ 특기자전형 지원자격

1. 고교 재학 시 우리 대학교 및 4년제 대학 주최 디자인 실기대회에서 특선(5등)이상 입상자
 ※ 미술 또는 디자인 관련 실기대회 '기초디자인 부문', '사고의 전환 부문', '발상과 표현 부문' 수상자 / ※ 수상실적확인서에 등위가 표기되지 않은 경우 지원불가
2. 고교 재학 시 한국디자인진흥원(KIDP) 주최 한국청소년디자인전람회 고등학생부 개인 특선 이상 입상자
3. 고교 재학 시 전국기능경기대회 개인 우수상(5위) 이상 입상자
 가. 주최 : 한국산업인력공단(지방 기능경기대회는 제외) / 나. 경기직종 : 그래픽디자인, 제품디자인, 애니메이션, 게임디자인, 웹디자인 및 개발

■ 실기고사 세부사항

학과명	실기고사 종목 및 소재
동양화	<석고데생> 아그리파, 줄리앙 중 수험생이 1개 자유선택 <정물수묵채색화> 대바구니, 새우깡, 와인 2병, 소국 1단, 레몬 3개 <정물수채화> 화병, 장미 1단, 레몬 3개, 계란 10알 세트 <발상과 표현> 가상현실 <사고의 전환> 생수병 1개, 사과 2개, 봉지라면 1개 중 수험생이 정물 2종류 자유 선택 <정밀묘사> 박카스병, 가위, 귤 중 수험생이 2종 자유선택 <사군자> 사군자 중 수험생이 자유선택
서양화	<석고데생> 줄리앙 <정물데생/정물수채화/정물유화> 흰 천, 농구공, 적포도주 1병, 양배추 반쪽, 두루마리휴지 1개, 사과 2개, 볼펜 2자루, 봉지라면 1개 <인체데생, 인체수채화> 여자 <정밀묘사> · A안: 골프공 2개, 4B연필 1개 · B안: 우유팩 1개, 4B연필 1개 * A안, B안 중 수험생이 1개 자유선택 <발상과 표현> 디지털세상과 나, 정지와 움직임 중 수험생이 1개 자유선택 <사고의 전환> 생수병 1개, 사과 2개, 봉지라면 1개 중 수험생이 정물 2종류 자유선택
조소	<석고데생> 아그리파, 줄리앙 중 수험생이 1개 자유선택 <인물두상소조/ 인체데생> 여자 <정밀묘사> 까스활명수병, 테니스공, 양식나이프 중 수험생이 2종 자유 선택 <발상과 표현> ①장수하늘소를 기계적으로 표현하라 ②달리는 스포츠카의 속도감을 표현하라 ③무중력의 가상공간을 표현하라 / 3가지 주제 중 수험생이 1개 자유선택 <사고의 전환> 생수병 1개, 사과 2개, 봉지라면 1개 중 수험생이 정물 2종류 자유선택
섬유 디자인	<석고데생> 줄리앙 <인체데생> 여자 <정밀묘사> 테니스공, 가위, 연필 중 수험생이 2종 자유선택 <정물수묵채색화/정물데생/정물수채화/정물유화> 두루마리휴지 1개, 와인 1병, 흰 천, 사과 2개 <발상과 표현> ①가상현실 ②디지털세상과 나 ③정지와 움직임 ④무중력의 가상공간 ⑤한글 / 5개 주제 중 하나를 선택하여 자유롭게 표현하시오 <사고의 전환> 생수병 1개, 사과 2개, 봉지라면 1개 중 2개를 골라 표현 <기초디자인> 종이팩 서울우유(200ml) / 제시된 사물의 정면, 측면, 평면을 이용하여 화면을 구성하시오
건축학부 /디자인 학부	<발상과 표현> ①선물에 대한 이미지를 자유롭게 발상, 표현하시오. ②동심과 꿈을 자유롭게 발상, 표현하시오. ③바다 속 세상을 상상하여 자유롭게 발상, 표현하시오. ④사랑이 없는 세상의 인간관계를 자유롭게 발상, 표현하시오. ⑤자연과 디지털의 관계를 자유롭게 발상, 표현하시오. * 1~5 중 당일추첨 <사고의 전환> 제시된 사물을 자유롭게 변형 배치하여 사실적으로 묘사하고 연상되는 이미지를 자유롭게 표현하시오. *5개 중 1개를 당일 추첨하여 제시 ①콜라(캔) ②탬버린 ③폴라로이드 카메라 ④스테인레스 주전자 ⑤소화기 <기초디자인> 제시된 사물을 자유롭게 변형 배치하여 화면에 구성하시오. *5개 중 1개를 당일 추첨하여 제시 ①칫솔 ②막대사탕 ③스틱커피 ④수동 연필깎이 ⑤스피커
<실기 종목 절지 및 시간 안내> 석고데생, 발상과 표현, 사고의 전환, 기초디자인 3절 / 정물수묵, 사군자, 인체데생, 인체수채화 2절 / 정물수채화, 정밀묘사, 정물데생 4절 / 정물유화 10호 / 모든 종목 4시간	

사립 인제대학교

수시 POINT · 비실기전형 설발

iphak.inje.ac.kr / 입시문의 055-320-3700~2 / 경남 김해시 인제로 197

■ 전형일정

[원서접수] 9.6~9.10.18:00
[서류마감] 9.17.24:00
[면접고사] 10.19~10.20 중 1일
[합격자발표] 자기추천자 10.25 / 그 외 12.6

■ 지원자격

[학생부교과] 가. 일반계 고등학교 졸업(예정)자 나. 종합고 보통과 졸업(예정)자
다. 특목고 졸업(예정)자 중 다음 해당자 - 과학고, 외국어고, 국제고 졸업(예정)자 라. 고등학교 졸업학력 검정고시 합격자
[자기추천자] 고등학교 졸업(예정)자 및 동등학력 소지자
[농어촌학생/특성화고교동일계열출신자] 모집요강 참조

■ 유형별 전형방법

전형유형	전형명	학과명	모집인원	전년도 지원율	전형요소별 반영비율(%)
교과	학생부교과	멀티미디어학부 (디지털콘텐츠/비주얼인포메이션디자인 /모션미디어)	35	3.21	학생부 100
종합	자기추천자		20	4.95	학생부 60+면접 40
고른기회대상자	농어촌학생		1	-	학생부 100
	특성화고교동일계열출신자		1	-	학생부 100

■ 학생부 반영방법

전형명	학년별 반영비율(%)			전형요소별 반영비율(%)			교과목	점수산출 활용지표
	1	2	3	교과	출석	기타		
모든전형	100			100			영어 교과 2과목, 국어 또는 수학 교과 3과목, 자율 교과 4과목	석차등급

국립 창원대학교

수시 POINT · 전체학과 실기종목 개편

ipsi.changwon.ac.kr / 입시문의 055-213-4000 / 경남 창원시 의창구 창원대학로 20

■ 전형일정

[원서접수] 9.6~9.10. 18:00
[실기고사] 11.5
[합격자발표] 12.10

■ 지원자격

[학업성적우수] 고등학교 졸업(예정)자 또는 법령에 의하여 고등학교 졸업 이상의 학력이 있다고 인정된 자

■ 유형별 전형방법

전형유형	전형명	학과명		모집인원	전년도 지원율	전형요소별 반영비율(%)	실기고사			
								종목	절지	시간
실기	학업성적우수	미술학과	한국화	5	7.25	학생부 40 + 실기 60	택1	인체소묘 발상과 표현 수묵담채	3 4 2	4
			실용조각	4	9.00		택1	인체소묘 발상과 표현 조소	3 4 -	
			서양화	5	12.40		택1	인체소묘 정물수채화 인체수채화	3 3 3	

■ 학생부 반영방법

전형유형	전형명	학년별 반영비율(%)			전형요소별 반영비율(%)			교과목	점수산출 활용지표	반영총점	기본점수
		1	2	3	교과	출석	기타				
실기	학업성적우수	30	70		90	10		[1학년] 국어, 영어, 수학, 사회 각각 1과목 [2,3학년] 국어, 영어, 수학, 과학 각각 2과목	석차등급	400	320

■ 실기고사 세부사항

실기고사 종목	출제 정물
수묵담채	꽃바구니, 마른명태(2마리), 신라면, 배추, 마른 나뭇가지, 파인애플, 국화, 바나나, 귤, 목장갑, 수수빗자루, 유리꽃병(물이 채워진), 소화기, 파, 흰 천, 숯(3개) 중 당일 7종 출제
정물수채화	의자(등받이), 구두, 인형(사람), 포도, 적벽돌, 사과, 고무호스, 배추, 책(5권), 유리잔, 관절손 모형, 나뭇가지, 천(흰색 또는 무늬), 꽃 화분, 음료캔 중 당일 7종 출제

2020학년도 수시요강

광주 | 전라 | 제주

[필독] 수시모집 진학자료집 이해하기

• 본 책은 주요 4년제 및 전문대학들이 발표한 수시 모집요강을 토대로 미술·디자인계열 입시만을 한눈에 파악할 수 있도록 정리한 책이다.

• 본 내용은 각 대학별 입시 홈페이지와 대입정보포털에서 발표한 2020학년도 입시요강을 토대로 정리했다.(6월 14일 기준) 단, 6월 말부터 7월 중순 사이에 수시 모집요강을 변경하는 대학들이 다수 있을 것으로 예상되므로, 변경사항이 발생할 경우 월간 미대입시 지면과 엠굿 홈페이지(www.mgood.co.kr) 입시속보란을 통해 업데이트를 할 예정이다. 또한 입시생 본인이 원서접수를 하기 전 입시 홈페이지에 올라온 입시요강을 꼭 확인해보길 바란다.

사립 광주대학교

수시 POINT

• 일반학생전형 요소별 반영비율 변경:
학생부 80+면접 20 → 학생부 70+면접 30

iphak.gwangju.ac.kr / 입시문의 080-670-2600 / 광주 남구 효덕로 277

■ 전형일정

[원서접수] 9.6~9.10.18:00
[면접고사] 10.16
[합격자발표] 10.30

■ 지원자격

[일반학생] 고등학교 졸업(예정)자 또는 법령에 의하여 이와 동등이상의 학력이 있다고 인정된 자
[지역학생] 광주광역시, 전라남도, 전라북도 지역에 소재하는 해당 고등학교에서 전 교육과정을 이수한 졸업(예정)자 ※ 검정고시 출신자, 외국고교 출신자 제외
[정원 외 특별전형] 모집요강 참조

■ 유형별 전형방법

전형유형	전형명	학과명	모집인원	전년도 지원율	전형요소별 반영비율(%)
교과	일반학생	융합디자인학부(시각영상디자인, 산업디자인)	24	3.60	학생부 70+면접 30
		인테리어디자인학과	18	5.10	
		패션·주얼리학부(패션디자인, 주얼리디자인)	24	4.30	
	지역학생	융합디자인학부(시각영상디자인, 산업디자인)	16	6.30	학생부 100
		인테리어디자인학과	12	7.50	
		패션·주얼리학부(패션디자인, 주얼리디자인)	16	4.40	

※[정원 외 특별전형] 수급자/차상위/한부모가정: 융합디자인학부(시간영상디자인, 산업디자인) 4명 이내, 인테리어디자인학과 3명 이내, 패션·주얼리학부(패션디자인, 주얼리디자인) 4명 이내모집

■ 학생부 반영방법

전형유형	전형명	학년별 반영비율(%)			전형요소별 반영비율(%)			교과목	점수산출 활용지표
		1	2	3	교과	출석	기타		
학생부 교과	일반학생	30	40	30	90	10		국어, 영어, 수학, 사회/과학 총 4개 교과	석차등급
	지역학생								

사립 광주여자대학교

수시 POINT

• 일반학생전형 요소별 반영비율 변경:
학생부 75.8+면접 24.2 → 학생부 70.1+면접 29.9

ipsi.kwu.ac.kr / 입시문의 062-950-3521~4 / 광주 광산구 여대길 201

■ 전형일정

[원서접수] 9.6~9.10
[서류마감] 9.20
[면접고사] 10.17
[합격자발표] 10.29.14:00

■ 지원자격

[일반학생] 고등학교 졸업(예정)자 또는 법령에 의하여 고등학교 졸업자와 동등 이상의 학력이 있다고 인정된 자

■ 유형별 전형방법

전형명	학과명	모집인원	전년도 지원율	전형요소별 반영비율(%)
일반학생	실내디자인학과	28	3.14	학생부 70.1+면접 29.9

■ 학생부 반영방법

전형명	학년별 반영비율(%)			전형요소별 반영비율(%)			교과목	점수산출 활용지표	반영총점
	1	2	3	교과	출석	기타			
일반학생	30	40	30	70.2	29.8		1, 2, 3학년 국어, 수학, 영어 필수 사회, 과학 교과 중 택 1	석차등급	315

■ 면접고사 평가방법

- 면접위원 2인이 수험생 개별 또는 집단면접으로 각 평가영역을 종합하여 평가된 면접위원의 점수를 평균하여 반영함
- 면접기준: ①인성·가치관 ②학업능력·동기 ③목표의식·수학계획 ④의사소통력·사고력 ⑤전공분야의 이해도

국립 군산대학교

iphak.kunsan.ac.kr / 입시문의 063-469-4129 / 전북 군산시 대학로 558(미룡동 산68)

■ 전형일정

[원서접수] 9.6~9.10
[실기고사] 10.25
[합격자발표] 12.10

■ 지원자격

[일반] 고등학교 학생부 제출이 가능한 고교 졸업(예정)자 또는 법령에 의하여 고등학교 졸업자와 동등 이상의 학력이 있다고 인정된 자(검정고시 및 외국소재고등학교 출신자 지원 가능)

■ 유형별 전형방법

전형유형	전형명	학과명	모집인원	전년도 지원율	전형요소별 반영비율(%)	실기고사		
						종목	절지	시간
실기	미술	미술학과	20	-	학생부 40(5.7)+실기 60(94.3)	연필정물소묘	3	4
		산업디자인학과	28	-		택1 사고의 전환 기초디자인	3	4

※미술학과 출제정물: 소화기, 주전자(대), 우유팩(대), 커피잔, 음료수캔 중 1종 당일 지정
※(): 실질반영비율

■ 학생부 반영방법

전형유형	전형명	학년별 반영비율(%)			전형요소별 반영비율(%)			교과목	점수산출 활용지표
		1	2	3	교과	출석	기타		
실기	미술	30	40	30	90	10		국어, 외국어(영어), 사회(역사/도덕 포함), 과학 교과에서 이수한 전 과목	석차등급

※사회(역사/도덕 포함), 과학 중 우수교과 반영, 사회(역사/도덕 포함), 과학교과 중 한 개 교과만 이수한 경우 이수한 교과를 반영

국립 목포대학교

ipsi.mokpo.ac.kr / 입시문의 061-450-6000 / 전남 무안군 청계면 영산로 1666

■ 전형일정

[원서접수] 9.6~9.10
[서류마감] 9.16.18:00
[면접고사] 10.28~11.1
[합격자발표] 11.15

■ 지원자격

[교과일반] 고교 졸업(예정)자 또는 이와 동등 이상의 학력이 있다고 인정되는 자
[종합일반] 국내 고교 학생생활기록부가 있는 고등학교 졸업자 또는 2020년 2월 졸업예정자
[특기자] 고교 졸업(예정)자 또는 이와 동등 이상의 학력이 있다고 인정되는 자로서 국제·전국규모의 미술대회(디자인분야 포함)에서 수상등위 3위 이내 개인 또는 단체 입상한 자

■ 유형별 전형방법

전형유형	전형명	학과명	모집인원	전년도 지원율	전형요소별 반영비율(%)
교과	교과일반	미술학과 (시각디자인 및 조형회화)	17	4.00	학생부 100
종합	종합일반		4	1.00	[1단계] 서류 100 [2단계] 1단계 성적 80+면접 20
실기위주	특기자		2	2.50	학생부 50(교과 28, 출석 6)+입상실적 50(66)

※(): 실질반영비율

■ 학생부 반영방법

전형유형	전형명	학년별 반영비율(%)			전형요소별 반영비율(%)			교과목	점수산출 활용지표
		1	2	3	교과	출석	기타		
교과	학생부교과	100			90	10		국어, 영어, 수학, 사회(도덕)교과군 이수 전 과목	석차등급
실기	특기자	100			80	20			

■ 미술특기자 입상실적 배점

전형유형	입상실적 배점		
	1등급(500점)	2등급(450점)	3등급(400점)
미술학과	· 국제규모의 대회 1, 2, 3위 입상자 · 전국규모의 대회 1위 입상자	· 전국규모의 대회 2위 입상자	· 전국규모의 대회 3위 입상자

국립 순천대학교

・ 만화애니메이션학과 학생부종합 전형 미선발

iphak.scnu.ac.kr / 입시문의 061-750-5500 / 전남 순천시 중앙로 255

MEMO

■ 전형일정

[원서접수] 9.6~9.10
[서류마감] 9.17. 18:00
[면접고사] 11.22
[실기고사] 만화애니 10.5
/ 영상디자인 10.25
[합격자발표] 12.10

■ 지원자격

[SCNU디딤돌인재] 호남권(전남, 전북, 광주) 소재 고등학교에서 전 교육과정(입학~졸업)을 이수하고 졸업(예정)한 자
[SCNU창의인재] 전국 소재 고교 졸업(예정)자 또는 고교 졸업학력 검정고시 합격자. 고교 졸업(예정)자라도 학생부를 평가할 수 없는 자는 지원 불가
[성적우수자] 고등학교 졸업(예정)자로서 학교생활기록부 제출이 가능한 자 또는 고등학교 졸업학력 검정고시 출신자로서 검정고시 성적증명서 제출이 가능한 자
[실기] 성적우수전형의 지원자격을 갖춘 자
[특기자] 성적우수자전형의 지원자격을 갖춘 자로서 각 모집단위별로 요구하는 자격 기준을 갖춘 자. 자세한 내용은 모집요강 참조.
[정원 외 특별전형] 모집요강 참조

■ 유형별 전형방법

전형유형	전형명	학과명	모집인원	전년도 지원율	전형요소별 반영비율(%)	실기고사			
						종목	절지	시간	
종합	SCNU 지역인재	영상디자인학과	2	10.00	[1단계] 서류 100(3~5배) [2단계] 1단계 점수 80+면접 20	-			
		패션디자인학과	3	2.67					
종합	SCNU 창의인재	영상디자인학과	2	6.00					
		패션디자인학과	2	3.00					
교과	성적 우수자	영상디자인학과	5	12.00	학생부 100				
		패션디자인학과	15	5.47					
실기	실기	영상디자인학과	8	4.10	학생부 50+실기 50	택1	발상과 표현	4	3
							콘티제출 및 설명	A4용지 12컷 이하, 콘티 3장 이내, 설명 15분	
		만화애니메이션학과	19	22.79			만화실기 (상황표현 또는 칸만화)	4	4
	특기자	만화애니메이션학과	2	4.50	[1단계] 학생부 60+입상실적 40(3~5배수) [2단계] 1단계 성적 83.3+면접 16.7				
		패션디자인학과	1	2.00					

※ [정원 외 특별전형] 특성화고교졸업자: 만화애니메이션, 패션디자인학과 각 1명 모집 / 장애인 등 대상자: 만화애니메이션 1명 모집

■ 학생부 반영방법

전형명	학년별 반영비율(%)			전형요소별 반영비율(%)			교과목	점수산출 활용지표
	1	2	3	교과	출석	기타		
모든 전형	100			83.33	16.67		국어, 영어, 수학, 사회(도덕 포함)교과에서 이수한 반영 교과목	석차등급

■ 특기자전형 세부 내용

- 지원자격

분야	모집단위	모집인원	세부 지원자격
예능	만화애니메이션학과	2	• 고등학교 재학 중 전국 4년제 대학, 전국 만화·애니메이션관련 협회 및 학회, 미술 관련 법인(영리, 사단, 재단), 기초지방자치단체장(교육장 포함) 및 동급 이상의 정부기관 또는 지방자치단체에서 주최하는 전국단위 만화·애니메이션 공모전 5등위 이내(1등위~5등위) 입상자
	패션디자인학과	1	• 고등학교 재학 중 지방, 전국, 국제기능대회 5등위 이내(1등위~5등위) 입상자 • 고등학교 재학 중 전국 4년제 대학, 법인(영리, 사단, 재단), 광역자치단체장(교육감 포함) 및 동급 이상의 정부기관 또는 지방자치단체, 패션·의류학 학회 및 협회 이상에서 주최하는 패션관련 공모전 또는 대회 5등위 이내 (1등위~5등위) 입상자 • 기능사자격증(양장, 한복), GTQ 또는 패션관련 자격증(사단법인 이상) 소지자

- 대회기록점수 및 자격증점수 반영방법
1) 공통점수 반영방법
①해당 모집단위와 관련된 각종 국제대회 개인 또는 단체전 3위(동메달) 이상 입상자는 대회기록점수 200점 반영
②대회기록점수 또는 자격증점수 중 유리한 것 하나만 반영
③제출한 입상실적 중 가장 좋은 성적을 등급으로 구분하여 반영
④입상실적 구분이 어려운 시상 내용의 반영방법은 순천대학교 입학전형위원회에서 결정
⑤입상실적은 합산하여 반영하지 않음

2) 대회기록점수 기준표(기본점수 50점 포함)

구분	1등위	2등위	3등위	4등위	5등위
반영점수	200점	163점	125점	88점	50점

3) 자격증 점수 반영방법

구분	3개 이상	2개	1개
패션디자인학과	200점	150점	100점

■ 학생부종합전형 서류평가 내용

평가 영역	평가 내용	반영점수
수학능력 및 전공적합성	·기초 학력 및 전공 관련 교과 성적 ·학년별 학업성취도의 등락 및 추이 등 ·전공 수행 학업능력, 전공 이해 및 적합성, 자기주도적 학습 능력	400점 (기본점수 200점)
자기계발 및 성장가능성	·진로탐색 및 자기계발 활동 노력 ·관심 진로에 대한 동아리, 봉사, 독서활동 노력 ·자기성장 및 주체의식 확립 노력	
인성 및 의사소통능력	·공동체 이해와 공감능력 ·학생의 행동특성 및 교사의 종합의견을 토대로 한 나눔 및 배려 유무 ·문제해결능력, 공동체 및 조직의 이해·융화, 리더십 경험	

사립 예원예술대학교(전북희망)

수시 POINT
- 한지공간조형디자인과 미술조형 통합
 → 융합조형디자인전공

yewon.ac.kr / 입시문의 063-640-7153 / (임실) 전북 임실군 신평면 창인로 117

■ 전형일정

[원서접수] 9.6~9.10
[실기고사] 10.11~10.13
[합격자발표] 11.1

■ 지원자격

[일반학생] 고등학교 졸업자 또는 2020년 2월 고등학교 졸업예정자. 고등학교 졸업학력 검정고시 출신자. 기타 법령에 의하여 고등학교를 졸업한 자와 동등이상의 학력이 있다고 인정된 자.
[정원 외 특별전형] 모집요강 참조

■ 유형별 전형방법

전형명	학과명	모집인원	전년도 지원율	전형요소별 반영비율(%)	실기고사			
						종목	절지	시간
일반 (실기위주)	융합조형 디자인전공	21	-	학생부 20+실기 80	택 1	수채화 / 수묵담채화 소묘 / 발상과 표현 기초디자인 / 사고의 전환	4 / 반절 4 / 4 4 / 3	4
	시각디자인전공	17	2.6	학생부 30+실기 70	택 1	기초디자인 / 사고의 전환 발상과 표현	4 / 3 4	4
	애니메이션전공	19	12.5	학생부 20+실기 80	택 1	칸만화 / 상황표현 발상과 표현	4	4
일반 (교과위주)	뷰티디자인전공	22	5.5	학생부 70+면접 30		-		

※ [정원 외 특별전형] 농어촌 6명, 특성화고교 3명, 기회균등 7명, 특수교육대상자 4명 모집, 캠퍼스/모집단위 구분없이 모집, 학과별 입학정원 10% 이내로 모집가능(기회균등은 학과별 20% 이내, 특수교육대상자는 제한없음)

■ 학생부 반영방법

전형명	학년별 반영비율(%)			전형요소별 반영비율(%)			교과목	점수산출 활용지표
	1	2	3	교과	출석	기타		
일반학생	30	50	20	90	10		전 과목	석차등급

사립 원광대학교

수시 POINT
- 석고소묘, 사고의 전환 폐지

ipsi.wku.ac.kr / 입시문의 063-850-5161~3 / 전북 익산시 익산대로 460

■ 전형일정

[원서접수] 9.6~9.10
[서류마감] 9.17
[실기고사] 11.21
[면접고사] 11.19
[합격자발표] 12.10(특기자 11.15)

■ 지원자격

[일반] 국내 고등학교 졸업(예정)자 또는 법령에 의해 동등 이상의 학력이 있다고 인정된 자. 2020학년도 수능응시와 관계없이 지원가능 [실기/학생부종합] 국내 고등학교 졸업(예정)자 또는 법령에 의해 동등 이상의 학력이 있다고 인정된 자
[특기자] 국내 고등학교 졸업(예정)자 또는 법령에 의해 동등 이상의 학력이 있다고 인정된 자로서 특기분야별 지원자격을 갖춘 자. (특기실적 인정기간: 2017.3.1.~2019.9.17.) 자세한 내용 요강 참조

■ 유형별 전형방법

전형유형	전형명	학과명	모집인원	전년도 지원율	전형요소별 반영비율(%)	실기고사			
							종목	절지	시간
종합	학생부종합	귀금속공예과	5	3.00	[1단계] 서류 100(5배수) [2단계] 1단계 성적 70+면접 30		-		
		디자인학부	5	4.60					
교과	일반	미술과	29	3.23	학생부 100		-		
실기위주	실기	귀금속보석공예과	25	1.80	학생부 37.5+실기 62.5	택 1	발상과 표현 기초디자인	4 3	4
		디자인학부	57	3.42					
	특기자	미술과	2	4.00	학생부 33.3+특기실적 66.7		-		
		귀금속보석공예과	3	3.00					
		디자인학부	3	3.33					

■ 학생부 반영방법

전형유형	전형명	학년별 반영비율(%)			전형요소별 반영비율(%)			교과목	점수산출 활용지표
		1	2	3	교과	출석	기타		
교과/실기		30	30	40	93.3	6.7		전교과 전과목	석차등급

국립 전남대학교(광주)

수시 POINT
· 일반학생전형 요소별 반영기준 변경:
 학생부 80+서류 20 → 학생부 100
· 수능최저학력기준 있음

admission.jnu.ac.kr / 입시문의 062-530-1041~4 / 광주 북구 용봉로 77

■ 전형일정

[원서접수] 9.6~9.10.18:00
[합격자발표] 12.10

■ 지원자격

[학생부교과] 국내 고등학교 졸업자(2020년 2월 졸업예정자 포함) 또는 법령에 의하여 고등학교 졸업 이상의 학력을 인정받은 자

■ 유형별 전형방법

전형유형	전형명	학과명		모집인원	전년도 지원율	전형요소별 반영비율(%)
교과	일반학생	미술학과	이론전공	7	5.83	학생부 100

※ [수능최저학력기준] 국어, 수학, 영어, 탐구(1과목) 4개 영역 중 3개 영역의 합 10등급 이내

■ 학생부 반영방법

전형유형	전형명	학년별 반영비율(%)			전형요소별 반영비율(%)			교과목	점수산출 활용지표	반영 총점
		1	2	3	교과	출석	기타			
교과	일반학생	100			90	10		국어, 영어, 사회·도덕	석차등급	1000

국립 전북대학교

수시 POINT
· 실기전형 실시
· [수능최저학력기준] 가구조형디자인 있음

enter.jbnu.ac.kr / 입시문의 063-270-2500 / 전북 전주시 덕진구 백제대로 567

■ 전형일정

[원서접수] 9.6~9.10
[실기고사] 11.19
[합격자발표] 12.10

■ 지원자격

[일반학생] 국내 고등학교 졸업(예정)자로 국내 고등학교에서 취득한 학생부 성적이 있는 자 (검정고시 출신자 등 학생부 없는 자는 지원 불가)

■ 유형별 전형방법

전형유형	전형명	학과명		모집인원	전년도 지원율	전형요소별 반영비율(%)	실기고사			
								종목	절지	시간
교과	일반학생	산업디자인학과	제품디자인	4	9.50	학생부 100		-		
			시각영상디자인	4	11.00					
	일반학생(예체능)	미술학과	한국화	8	5.00	학생부 30(8)+실기 70(92)	택1	수묵담채 / 정물수채화	반절/3절	4
			서양화	8	5.33		택1	인물수채화 / 정물수채화	3	
			조소	8	5.00			인물두상	-	
			가구조형디자인	8	2.75		택1	발상과 표현 / 기초디자인	4	

※한국화, 서양화전공 출제정물: 사각 거울(높이 50㎝), 대나무 바구니, 국화꽃. 사과, 과자(비닐포장), 광목천, 돋보기안경, 분무기, 축구공, 투명비닐 물솜 모형붕어, 맥주병, 인형, 브로크 벽돌, 포장종이 가방, 운동화, 장난감 플라스틱 뿜망치, 음료수 캔 헤어드라이어, 옷걸이, 타월 (20종 중 10종 내외 출제)
※[수능최저학력기준] 가구조형디자인: 국어, 영어, 탐구 등급 합 13등급 이내

■ 학생부 반영방법

전형유형	전형명	학년별 반영비율(%)			전형요소별 반영비율(%)			교과목	점수산출 활용지표
		1	2	3	교과	출석	기타		
교과	일반	100			90	10		국어, 영어, 미술 교과 전 과목, 한국사 과목	이수단위/석차등급

사립 전주대학교

수시 POINT
· 비실기전형 및 특기자전형 선발

MEMO

jj.ac.kr/iphak / 입시문의 063-220-2700 / 전북 전주시 완산구 천잠로 303

■ 전형일정

[원서접수] 9.6~9.10
[서류마감] 9.11 18:00
[면접고사] 교과전형 10.19 / 종합전형 11.22
[합격자발표] 11.1

■ 지원자격

[일반학생] 고등학교 졸업(예정)자 또는 이와 동등 이상의 학력이 있다고 인정된 자
[특기자] 고등학교 졸업(예정)자 또는 이와 동등 이상의 학력자로서 다음 중 아래 내용 중 해당하는 자
[정원 외 특별전형] 모집요강 참조

■ 유형별 전형방법

전형유형	전형명	학과명	모집인원	전년도 지원율	전형요소별 반영비율(%)
종합	일반학생	시각디자인학과	4	5.67	[1단계] 서류 100(5배수) / [2단계] 서류 70+면접 30
교과	일반학생	산업디자인학과	15	6.73	학생부 70+면접 30
		시각디자인학과	21	5.86	
실기위주	특기자	산업디자인학과	2	4.67	학생부 30+입상실적 70

※[정원 외 특별전형]
특성화고교졸업자: 시각디자인학과 2명 모집 / 장애인 등 대상자: 시각디자인학과 모집(최대모집 가능인원을 초과하지 않는 범위 내에서 모집)

■ 학생부 반영방법

전형유형	전형명	학년별 반영비율(%)			전형요소별 반영비율(%)			교과목	점수산출 활용지표	반영총점	기본점수	실질반영비율(%)
		1	2	3	교과	출석	기타					
교과	일반학생	30	40	30	100			[공통교과] 이수한 전 교과	석차등급	700	490	210점
실기위주	특기자							[선택교과] 국어, 영어, 사회(역사/도덕 포함), 과학 교과		300	210	90점

■ 특기자전형 세부내용

가. 지원자격: 다음 중 하나에 해당하는 자 ①고교 입학 이후 국가기관, 지방자치단체, 행정기관, 교육기관 주최의 전국 규모 미술, 디자인 실기대회에서 입상한 자(최근 3년) ②고교 입학 이후 전국 또는 지방기능경기대회 공예디자인, 산업디자인(제품디자인), 시각디자인 분야 입상자 ③공예, 산업디자인 분야 국가자격증소지자(금속재료시험기능사, 보석가공기능사, 귀금속가공기능사, 금속도장기능사, 염색기능사(날염, 칠염), 자수기능사, 목공예기능사, 칠기기능사, 제품응용모델링기능사, 실내건축기능사, 컴퓨터그래픽스운용기능사, 웹디자인기능사 등)
나. 성적반영 입상실적 및 자격증의 수
- 최대 10개까지의 입상실적과 자격증을 합산하여 반영함 / - 합산결과 취득한 점수가 실질반영점수의 만점을 초과할 경우에는 만점까지만 반영함
다. 성적산출 방법

해당학과(종목)	입상실적 총점	기본점수	실질반영점수
산업디자인학과(디자인)	700점	490점	210점

라. 입상실적 및 자격증 세부 배점표

	구분	50점	30점	20점	10점
입상실적	전국규모 미술/디자인 실기대회	대상, 금상, 은상, 최우수상	동상, 우수상	특선	장려상, 입선
	전국기능경기대회	금상, 은상, 동상	우수상, 장려상		
	지방기능경기대회		금상, 은상, 동상	우수상, 장려상	
국가 자격증	공예, 산업디자인 분야	자격증 1개당 20점 부여			

■ 면접고사 방법

전형유형	전형명	면접기준	면접방법
학생부 종합	일반학생전형 (1단계 합격자)	인성(인성 및 가치관, 의사소통능력), 적성(전공적합성), 잠재력(성장가능성) 등을 평가기준에 의해 종합평가	다대다 면접, 심층면접
학생부 교과	일반학생전형	인성 및 가치관, 적성 및 지원동기, 교양 및 일반상식, 의사표현능력, 전공교과관(발전가능성) 등을 평가기준에 의해 종합평가	다대다 면접

※면접문제는 사전에 공개하지 않음
※면접고사는 블라인드 면접으로 진행되며, 수험생은 지원자 성명, 출신고교, 부모(친인척 포함)의 실명을 포함한 사회적·경제적 지위(직종명, 직업명, 직장명, 직위명 등)를 암시하는 내용을 답변에 포함할 경우 평가에 불이익을 받을 수 있음

■ 서류 평가기준

평가영역	평가요소	평가내용
인성	학교생활충실성	· 학교생활 내에서 규칙 준수 여부 · 타인의 모범이 되는 행동 특성
	사회성 및 봉사성	· 공동체를 생각하고 협력하는 모습 · 타인을 배려하고 나눔을 실천하는 모습 · 모임을 이끌거나 갈등을 해결하는 모습
적성	학업성취능력	· 전공교과 관련 과목 이수 여부 · 학년별 학업 성취도 및 성적 추이
	학업수행능력	· 학습 태도 및 수업 참여도 · 학습관리 능력과 학업수행 능력
	전공적합성	· 참여한 활동과 역할, 참여도, 참여 과정, 배운 점 · 지원 학과와 관련된 활동 및 관련 내용 · 능력 계발을 위한 노력과 성취 수준
잠재력	성장가능성	· 자신이 원하는 바를 적극적으로 탐색하면서 스스로 노력하는 모습 · 자신의 견해와는 다른 것을 인정하고 새로운 관점을 적극적으로 수용하는 자세

제주대학교

수시 POINT
· 실기전형 및 특기자전형 선발

■ 전형일정

[원서접수] 9.6~9.10.18:00
[서류마감] 9.19.18:00
[실기고사] 11.22
[합격자발표] 12.10

■ 지원자격

[일반학생] 고등학교 졸업자(2020년 2월 졸업예정자 포함) 또는 법령에 의하여 이와 동등 이상의 학력 소지자

[예체능특기자] 고등학교 졸업자(2020년 2월 졸업예정자 포함) 또는 법령에 의하여 이와 동등 이상의 학력 소지자로서 다음 각 모집단위에서 정한 지원자격 요건을 갖춘 자.

①고등학교 재학 중 정부조직법상 중앙행정기관의 장, 광역자치단체(특별시·광역시·도)의 장, 교육감, 한국디자인진흥원, 4년제 대학이 주최한 산업디자인분야 각종 대회 및 공모전에서 3위 이내 입상자

②검정고시 출신자는 검정고시 합격일(성적증명서의 과목 최종 합격 연월일) 이전 3년 이내 입상 실적 인정기준을 충족한 자 ※입상실적은공모전을포함하여모두개인입상만인정(단체입상제외)

[정원 외 특별전형] 모집요강 참조

■ 유형별 전형방법

전형유형	전형명	학과명		모집인원	전년도 지원율	전형요소별 반영비율(%)	실기고사			
								종목	절지	시간
실기	일반학생		미술학과	15	2.71	학생부 50(14)+실기 50(86)		인체소묘	3	
		산업디자인학부	멀티미디어디자인전공	6	6.57		택1	발상과 표현	4	4
			문화조형디자인전공	6	6.57			기초디자인		
	예체능특기자	산업디자인학부	멀티미디어디자인전공	2	3.50	학생부 50(35)+입상실적 50(65)		-		
			문화조형디자인전공	2	4.00					

※[정원 외 특별전형]
농어촌: 멀티미디어디자인전공, 문화조형디자인전공 각 1명 모집
※ ()안은 실질반영비율임

■ 학생부 반영방법

전형유형	전형명	학년별 반영비율(%)			전형요소별 반영비율(%)			교과목	점수산출 활용지표
		1	2	3	교과	출석	기타		
실기	모든전형	30	70		100			국어, 영어, 사회(역사/도덕) 반영교과에서 이수한 전 교과목	석차등급

■ 산업디자인학부 입상실적 세부내용

1. 입상실적 등위별 점수

구분	인정대회	입상등위	점수
A그룹	중앙행정기관의 장, 전국 4년제 대학, 한국디자인진흥원이 주최한 대회	1위	500점
		2위	475점
		3위	450점
B그룹	광역자치단체장, 도(광역시 포함)교육청이 주최한 대회	1위	450점
		2위	400점
		3위	350점

2. 입상실적 반영방법

-입상 등위는 모두 개인 입상에 한하며, 공모전을 포함한다.
-등위는 수상 명칭에 관계없이 대회 주최기관에서 수여하는 1위, 2위, 3위상으로 구분한다.
-해당분야 대회 입상실적 중 본인에게 가장 유리한 실적 1개만 반영한다.

■ 3개년 수시 지원율

전형명	학부(학과/전공)		2017학년도		2018학년도		2019학년도	
			모집인원	지원율	모집인원	지원율	모집인원	지원율
일반		미술학과			-		17	2.71
	산업디자인학부	멀티미디어디자인전공					7	6.57
		문화조형디자인전공					7	6.57
예체능특기자	산업디자인학부	멀티미디어디자인전공	3	3.67	3	2.33	2	3.50
		문화조형디자인전공	5	1.20	5	2.40	2	4.00

사립 조선대학교

수시 POINT
- 현대조형미디어전공 실기종목 변경:
 정물자유표현, 기물소조 폐지

■ 전형일정

[원서접수] 9.6~9.10. 18:00
[서류마감] 9.17. 17:00
[실기고사] 11.20
[합격자발표] 12.10

■ 지원자격

[일반/실기] 고등학교 졸업(예정)자 또는 법령에 의하여 고등학교 졸업자와 동등 이상의 학력이 있다고 인정된 자
[특기자] 고등학교 졸업(예정)자 또는 법령에 의하여 고등학교 졸업자와 동등 이상의 학력이 있다고 인정된 자로서 모집단위별 지원자격을 충족한 자 -지원자격: 국제 또는 전국 규모의 미술실기대회 입상자(2017. 3. 1. 이후 실적만 인정)
[정원 외 특별전형] 모집요강 참조

■ 유형별 전형방법

전형유형	전형명	학과명		모집인원	전년도지원율	전형요소별 반영비율(%)	실기고사			
								종목	절지	시간
교과	일반	미술학과	시각문화큐레이터전공	10	3.30	학생부 100		-		
실기	실기	회화학과	서양화전공	13	3.50	학생부 33.4+실기 66.6	택1	정물수채화 인물수채화	3 2	4
			한국화전공	8	2.10		택1	정물수묵담채 정물자유표현 인물수묵담채	1/2 3 1/2	
		미술학과	현대조형미디어전공	15	3.30		택1	발상과 표현 인물소조 기초디자인	4 - 4	
		시각디자인학과		26	5.30		택1	석고소묘 발상과 표현 기초디자인	3 4 4	
		디자인학부	실내디자인전공	14	4.40					
			섬유·패션디자인전공	22	3.60					
			가구·도자디자인전공	28	3.40					
		디자인공학과		28	3.40					
		만화·애니메이션학과		21	16.10		택1	칸만화 상황표현	4 4	
	특기자	회화학과	서양화전공	2	3.00	학생부 45.5+입상실적 54.5		-		
			한국화전공	2	3.00					
		미술학과	현대조형미디어전공	3	2.70					

※[정원 외 특별전형] 특성화고: 시각디자인학과, 섬유·패션디자인전공, 가구·도자디자인전공 각 1명, 디자인공학과 2명 모집 / 농어촌: 실내디자인전공 1명 모집 / 기초생활: 한국화전공 1명 모집

■ 학생부 반영방법

전형유형	전형명	학년별 반영비율(%)			전형요소별 반영비율(%)			교과목	점수산출 활용지표	반영총점	기본점수
		1	2	3	교과	출석	기타				
교과/실기	모든 전형	100			90	10		국어, 수학, 영어, 사회(도덕포함), 과학 교과별 학생이 이수한 전 과목	석차등급	500	450

■ 특기자전형 입상실적 참고사항

가. 심사방법: 해당 분야 특기자전형 자격심사 및 입상실적평가위원회를 구성하여 평가함
나. 평가기준 및 배점

구분	반영방법	실적	평가기준					
			A	B	C	D	E	F
미술대학	제출한 실적중 가장 좋은 성적 2개를 합산하여 반영	실적1	250	242.5	235	227.5	220	부적격
		실적2	250	242.5	235	227.5	220	부적격

※ 미술대학 입상실적은 2개 이상 제출해야 하며, 1개라도 F등급인 경우에는 부적격 처리함

■ 학생부종합전형 평가항목 및 반영비율

등급	기준	전체 참가인원	수상등급
A	전국규모 이상 미술 실기대회 국내정규 4년제 대학	1,000명 이상	대상/최우수상
B	전국규모 이상 미술 실기대회 국내정규 4년제 대학	1,000명 이상 1,000명 미만	우수상 대상/최우수상
	이외 문화예술 기관	-	대상/최우수상
C	전국규모 이상 미술 실기대회 국내정규 4년제 대학	1,000명 이상 1,000명 미만	특선 우수상
	이외 문화예술 기관	-	우수상
D	전국규모 이상 미술 실기대회 국내정규 4년제 대학	1,000명 이상 1,000명 미만	입선 특선
	이외 문화예술 기관	-	특선
E	전국규모 이상 미술 실기대회 국내정규 4년제 대학	1,000명 미만	입선
	이외 문화예술 기관	-	입선

사립 호남대학교

수시 POINT
· 학생부 반영방법 소폭 변경
· 미술학과 폐지, 만화애니메이션학과 신설

enter.honam.ac.kr / 입시문의 062-940-5555 / 광주 광산구 어등대로 417

■ 전형일정

[원서접수] 9.6~9.10.18:00
[서류마감] 9.18
[면접고사] 10.17
[합격자발표] 10.30

■ 지원자격

[면접일반] 고등학교 졸업(예정)자 또는 법령에 의하여 고등학교 졸업자와 동등 이상의 학력이 있다고 인정된 자 [학생부교과일반] 일반고, 자율고 및 특수목적고(과학고,외국어고,국제고 출신자 포함) 2020. 2월 졸업예정자 中 학교생활기록부의 전산제공이 가능한 고교출신자 [종합고·특성화고] 종합고(일반계 교과과정과 특성화 교과과정을 동시에 운영하는 고교) 또는 특성화고 졸업자 (2015. 2월 이후), 졸업예정자 中 학교생활기록부의 전산제공이 가능한 고교출신자[산업수요맞춤형고 출신자 포함] [정원 외 특별전형] 모집요강 참조

■ 유형별 전형방법

전형유형	전형명	학과명	모집인원	전년도 지원율	전형요소별 반영비율(%)
면접	일반학생	패션디자인학과	18	4.40	학생부 60+면접 40
		만화애니메이션학과	19	3.10	
		산업디자인학과	19	5.30	
		미디어영상공연학과	16	5.70	
		뷰티미용학과	28	9.40	
교과	일반고	패션디자인학과	15	4.60	학생부 100
		만화애니메이션학과	6	5.00	
		산업디자인학과	14	5.50	
		미디어영상공연학과	4	7.50	
		뷰티미용학과	12	9.70	
	종합고·특성화고	패션디자인학과	2	6.00	
		산업디자인학과	2	6.50	
		뷰티미용학과	2	–	

※[정원 외 특별전형]
기초·차상위·한부모: 뷰티미용학과 5명 내외, 그 외 학과 3명 이내 모집

■ 학생부 반영방법

전형유형	전형명	학년별 반영비율(%)			전형요소별 반영비율(%)			교과목	점수산출 활용지표
		1	2	3	교과	출석	기타		
면접	일반	30	40	30	83	17		국어, 영어, 수학, 사회(과학) 교과 중 각 교과별 석차등급 우수과목 택 1 (학기별 4과목*5학기=총 20과목 반영)	석차등급
교과	일반				70	30			
	종합고·특성화고								

사립 호원대학교

수시 POINT
· 공연미디어학부 소속에서 공연예술패션학과로 개편
· 실기 비중없이 학생부 100%전형으로 선발

howon.ac.kr / 입시문의 063-450-7114 / 전북 군산시 임피면 호원대3길 64

■ 전형일정

[원서접수] 9.6~9.10
[합격자발표] 10.31

■ 지원자격

[일반] 국내·외 고등학교 졸업자(2020년도 2월 졸업예정자 포함)/고등학교 졸업 학력 검정고시 합격자/법령에 의하여 이와 동등 이상의 학력이 있다고 인정되는 자

■ 유형별 전형방법

전형명	학과명	모집인원	전년도 지원율	전형요소별 반영비율(%)
일반	공연예술패션학과	13	4.53	학생부 100

■ 학생부 반영방법

전형명	학년별 반영비율(%)			전형요소별 반영비율(%)			교과목	점수산출 활용지표
	1	2	3	교과	출석	기타		
일반	50	50		100			[공통교과] 국어, 영어, 수학, 사회, 과학 교과의 전체 이수과목 평균 [선택교과] 국어, 영어, 수학, 사회, 과학 교과의 전체 이수과목 평균	석차등급 및 이수단위

※졸업자는 1학년 33.3%, 2학년 33.3%, 3학년 33.4%

2020학년도 수시요강

전문대학

[필독] 수시모집 진학자료집 이해하기

• 본 책은 주요 4년제 및 전문대학들이 발표한 수시 모집요강을 토대로 미술 • 디자인계열 입시만을 한눈에 파악할 수 있도록 정리한 책이다.

• 본 내용은 각 대학별 입시 홈페이지와 대입정보포털에서 발표한 2020학년도 기본계획안을 토대로 정리했다.(6월 14일 기준) 단, 6월 말부터 7월 중순 사이에 수시 모집요강을 변경하는 대학들이 다수 있을 것으로 예상되므로, 변경사항이 발생할 경우 월간 미대입시 지면과 엠굿 홈페이지(www.mgood.co.kr) 입시속보란을 통해 업데이트를 할 예정이다. 또한 입시생 본인이 원서접수를 하기 전 입시 홈페이지에 올라온 입시요강을 꼭 확인해보길 바란다.

사립 경기과학기술대학교

gtec.ac.kr / 입시문의 1588-2725 / 경기 시흥시 경기과기대로 269

■ 전형일정

모집시기	원서접수	실기고사	합격자발표
수시1차	9.6~9.27	–	10.28
수시2차	11.6~11.20	11.23	12.6

■ 유형별 전형방법

모집	전형	학과명	모집인원	전형요소별 반영비율(%)
수시1차	일반과정	건축인테리어과	18	학생부 100
		금형디자인과	58	
		미디어디자인과	30	
	전문과정	건축인테리어과	3	
		금형디자인과	20	
		미디어디자인과	4	
	지역우선	건축인테리어과	5	
		금형디자인과	13	
		미디어디자인과	6	
수시2차	일반학생	시각정보디자인과	10	학생부 40+실기 60
	일반과정	건축인테리어과	7	학생부 100
		금형디자인과	10	
		미디어디자인과	11	
	전문과정	건축인테리어과	2	
		금형디자인과	5	
		미디어디자인과	3	
	지역우선	건축인테리어과	2	
		금형디자인과	3	
		미디어디자인과	3	

※정원 외 전형 모집요강 참조

■ 학생부 반영방법

모집 시기	전형	학년별 반영비율(%)			전형요소별 반영비율(%)			반영교과목	점수산출 활용지표
		1	2	3	교과	출석	기타		
수시	모든 전형	50	50		100			전 과목	석차등급

사립 경인여자대학교

start.kiwu.ac.kr / 입시문의 032-540-0114 / 인천 계양구 계양산로 63(계산동 548-4)

■ 전형일정

모집시기	원서접수	합격자발표
수시1차	9.6~9.27	10.25
수시2차	11.6~11.20	12.9

■ 학생부 반영방법

모집 시기	전형	학년별 반영비율(%)			전형요소별 반영비율(%)			반영교과목	점수산출 활용지표
		1	2	3	교과	출석	기타		
수시 1차/ 2차	일반고/ 특성화고	최우수 2개 학기 (50+50)			100			전 과목 전 교과	석차등급

■ 유형별 전형방법

모집	전형	학과명	모집인원	전형요소별 반영비율(%)
수시 1차	일반고	광고디자인과	26	학생부 100
		아동미술보육과	13	
		패션디자인과	11	
	특성화고	광고디자인과	6	
		아동미술보육과	2	
		패션디자인과	2	
수시 2차	일반고	광고디자인과	22	
		아동미술보육과	11	
		패션디자인과	9	
	특성화고	광고디자인과	4	
		아동미술보육과	2	
		패션디자인과	1	

※정원 외 전형 모집요강 참조

사립 계원예술대학교

ipsi.kaywon.ac.kr / 입시문의 031-420-1731 / 경기 의왕시 계원대학로 66(내손동)

■ 전형일정

모집시기	원서접수	면접고사	합격자발표
수시2차	11.6~11.20	11.23~12.1	12.9

■ 유형별 전형방법

모집	전형	학과명	모집인원	전형요소별 반영비율(%)
수시2차	일반(서류)	공간연출과	22	서류 60+면접 40
		사진예술과	30	
		순수미술과	32	
		융합예술과	33	
		시각디자인과	30	
	일반(면접)	광고·브랜드디자인과	45	서류 20+면접 80
		디지털미디어디자인과	50	
		영상디자인과	45	
		리빙디자인과	72	
		산업디자인과	75	
		화훼디자인과	30	
		건축디자인과	20	
		실내건축디자인과	40	
		전시디자인과	34	
	비교과(서류)	애니메이션과	26	서류 40+면접 60
	비교과(면접)	게임미디어과	30	서류 20+면접 80

※정원 외 전형 모집요강 참조

■ 학생부 반영방법

모집 시기	전형	학년별 반영비율(%)			전형요소별 반영비율(%)			반영교과목	점수산출 활용지표
		1	2	3	교과	출석	기타		
수시 2차	전형 외 전형		100		100			전 과목	석차등급

사립 동서울대학교

enter.du.ac.kr / 입시문의 031-720-2902 / 경기 성남시 수정구 복정로 76

■ 전형일정

모집시기	원서접수	면접고사	합격자발표
수시1차	9.6~9.27	10.5~10.20	11.1
수시2차	11.6~11.20	11.23~12.1	12.9

■ 유형별 전형방법

모집	전형	학과명	모집인원	전형요소별 반영비율(%)
수시1차	일반고	디자인융합학과	38	학생부 100
		실내디자인학과	42	
		시각디자인학과	45	
		패션디자인학과	35	
		뷰티코디네이션과	61	학생부 40+면접 60
	특성화고	디자인융합학과	6	학생부 100
		실내디자인학과	3	
		시각디자인학과	15	
		패션디자인학과	4	
		뷰티코디네이션과	2	학생부 40+면접 60
	지역우선	디자인융합학과	12	학생부 100
		실내디자인학과	5	
		패션디자인학과	2	
		뷰티코디네이션과	6	학생부 40+면접 60
	독자	실내디자인학과	3	학생부 100
		시각디자인학과	3	
		패션디자인학과	2	
		뷰티코디네이션과	4	학생부 40+면접 60
수시2차	일반고	디자인융합학과	16	학생부 100
		실내디자인학과	19	
		시각디자인학과	18	
		패션디자인학과	10	
		뷰티코디네이션과	11	학생부 40+면접 60
	특성화고	디자인융합학과	4	학생부 100
		실내디자인학과	2	
		시각디자인학과	4	
		패션디자인학과	4	
		뷰티코디네이션과	1	학생부 40+면접 60

※정원 외 전형 모집요강 참조

■ 학생부 반영방법

모집 시기	전형	학년별 반영비율(%)			전형요소별 반영비율(%)			반영교과목	점수산출 활용지표
		1	2	3	교과	출석	기타		
수시 1차/2차	모든전형	100			80	20		전체 교과목	석차등급

사립 동아방송예술대학교

ipsi.dima.ac.kr / 입시문의 031-670-6612~3 / 경기 안성시 삼죽면 동아예대길 47(진촌리 17516)

■ 전형일정

모집시기	원서접수	면접고사	합격자발표
수시1차	9.6~9.27	10.18	11.1
수시2차	11.6~11.20	-	12.6

■ 유형별 전형방법

모집	전형	학과명	모집인원	전형요소별 반영비율(%)
수시 1차	일반고	디지털영상디자인과	8	학생부 100
		무대미술과	2	
	특별	디지털영상디자인과	4	
		무대미술과	2	
	면접	디지털영상디자인과	5	학생부 40+면접 60
		무대미술과	10	
수시 2차	일반고	디지털영상디자인과	9	학생부 100
	특별	디지털영상디자인과	2	

※정원 외 전형 모집요강 참조

■ 학생부 반영방법

모집 시기	전형	학년별 반영비율(%)			전형요소별 반영비율(%)			반영교과목	점수산출 활용지표
		1	2	3	교과	출석	기타		
수시 1차/2차	모든 전형	최우수 2개학기			100			전 과목	석차등급

사립 명지전문대학교

ipsi.mjc.ac.kr / 입시문의 02-300-1190~3 / 서울 서대문구 가좌로 134

■ 전형일정

모집시기	원서접수	실기고사	합격자발표
수시1차	9.6~9.27	10.2~10.6	10.3
수시2차	11.6~11.20	11.22~11.25	12.9

■ 유형별 전형방법

모집	전형	학과명	모집인원	전형요소별 반영비율(%)
수시 1차	일반학생	산업디자인과	15	학생부 30+ 실기 70
		커뮤니케이션디자인과	14	
	일반고졸업자	패션텍스타일세라믹과	13	학생부 100
	특성화고졸업자	패션텍스타일세라믹과	6	
수시 2차	일반학생	산업디자인과	25	학생부 30+ 실기 70
		커뮤니케이션디자인과	20	
	일반고졸업자	패션텍스타일세라믹과	13	학생부 100
	특성화고졸업자	패션텍스타일세라믹과	6	

※정원 외 전형 모집요강 참조

■ 학생부 반영방법

모집 시기	전형	학년별 반영비율(%)			전형요소별 반영비율(%)			반영교과목	점수산출 활용지표
		1	2	3	교과	출석	기타		
수시 1차/2차	모든 전형	40	60		100			전 과목	석차등급

사립 백석문화대학교

ipsi.bscu.ac.kr / 입시문의 041-550-0563~5 / 충남 천안시 동남구 문암로 58(안서동 393)

■ 전형일정

모집시기	원서접수	실기고사	합격자발표
수시1차	9.6~9.27	10.11~10.12	10.25
수시2차	11.6~11.20	11.28~11.29	12.6

■ 유형별 전형방법

모집	전형	학과명		모집인원	전형요소별 반영비율(%)
수시 1차	일반 학생	디자인학부	시각디자인전공	12	학생부 100
			실내건축디자인전공	12	
			패션디자인전공	12	
		만화·애니메이션 학부	만화전공	18	학생부 40+ 실기 60
			애니메이션전공	10	
	특별	디자인학부	시각디자인전공	2	학생부 100
			실내건축디자인전공	2	
			패션디자인전공	2	
		만화·애니메이션 학부	만화전공	3	학생부 40+ 실기 60
			애니메이션전공	3	
	사회지역 우선	디자인학부	시각디자인전공	6	학생부 100
			실내건축디자인전공	6	
			패션디자인전공	6	
		만화·애니메이션 학부	만화전공	7	학생부 40+ 실기 60
			애니메이션전공	5	
수시 2차	일반 학생	디자인학부	시각디자인전공	9	학생부 100
			실내건축디자인전공	9	
			패션디자인전공	9	
		만화·애니메이션 학부	만화전공	13	학생부 40+ 실기 60
			애니메이션전공	8	
	특별	디자인학부	시각디자인전공	2	학생부 100
			실내건축디자인전공	2	
			패션디자인전공	2	
		만화·애니메이션 학부	만화전공	3	학생부 40+ 실기 60
			애니메이션전공	2	
	사회지역 우선	디자인학부	시각디자인전공	5	학생부 100
			실내건축디자인전공	5	
			패션디자인전공	5	
		만화·애니메이션 학부	만화전공	6	학생부 40+ 실기 60
			애니메이션전공	4	

※정원 외 전형 모집요강 참조

■ 학생부 반영방법

모집 시기	전형	학년별 반영비율(%)			전형요소별 반영비율(%)			반영교과목	점수산출 활용지표
		1	2	3	교과	출석	기타		
수시 1차/2차	모든전형	최우수 1개 학기			100			전 과목	석차등급

■ 실기고사

모집 시기	학과명	실기고사		
		종목	절지	시간
수시 1차/2차	만화전공	칸만화	4	4
	애니메이션전공	상황표현	4	

사립 백제예술대학교

ipsi.paekche.ac.kr / 입시문의 063-260-9001 / 전북 완주군 봉동읍 백제대학로 171

■ 전형일정

모집시기	원서접수	면접고사	합격자발표
수시1차	9.6~9.27	10.7~10.11	10.16
수시2차	11.6~11.20	11.25~11.29	12.4

■ 유형별 전형방법

모집	전형	학과명	모집인원	전형요소별 반영비율(%)
수시1차	일반	한류예술과	12	학생부 20+면접 80
수시2차	일반		5	

■ 학생부 반영방법

모집 시기	전형	학년별 반영비율(%)			전형요소별 반영비율(%)			반영교과목	점수산출 활용지표
		1	2	3	교과	출석	기타		
수시 1차/2차	일반	50	50		100			국어, 영어	석차등급

사립 부천대학교

www.bc.ac.kr / 입시문의 032-610-0700~2 / 경기 부천시 원미구 신흥로 56번길 25(심곡동)

■ 전형일정

모집시기	원서접수	면접고사	합격자발표
수시1차	9.6~9.27	10.11~10.13	10.3
수시2차	11.6~11.20	11.29~12.1	12.9

■ 유형별 전형방법

모집	전형	학과명	모집인원	전형요소별 반영비율(%)
수시 1차	일반과정 졸업자	실내건축디자인과	39	학생부 80+면접 20
		엔산&게임콘텐츠과(주)	34	학생부 100
		영상&게임콘텐츠과(야)	7	
		디지털미디어디자인과	27	학생부 80+면접 20
	전문(직업) 과정졸업자	실내건축디자인과	4	학생부 80+면접 20
		영상&게임콘텐츠과(주)	2	학생부 100
		영상&게임콘텐츠과(야)	3	
		디지털미디어디자인과	4	학생부 80+면접 20
	대학자체 기준	영상&게임콘텐츠과(주)	10	학생부 40+면접 60
		영상&게임콘텐츠과(야)	8	
		디지털미디어디자인과	4	학생부 80+면접 20
수시 2차	일반과정 졸업자	실내건축디자인과	28	학생부 80+면접 20
		영상&게임콘텐츠과(주)	17	학생부 100
		영상&게임콘텐츠과(야)	2	
		디지털미디어디자인과	12	학생부 80+면접 20
	전문(직업) 과정졸업자	실내건축디자인과	3	학생부 80+면접 20
		영상&게임콘텐츠과(주)	3	학생부 100
		영상&게임콘텐츠과(야)	2	
		디지털미디어디자인과	4	학생부 80+면접 20
	대학자체 기준	영상&게임콘텐츠과(야)	5	학생부 40+면접 60
		디지털미디어디자인과	4	학생부 80+면접 20

※정원 외 전형 모집요강 참조

■ 학생부 반영방법

모집 시기	전형	학년별 반영비율(%)			전형요소별 반영비율(%)			반영교과목	점수산출 활용지표
		1	2	3	교과	출석	기타		
수시1차/ 2차	모든 전형	100			80	20		최우수 2개 학기 반영	석차등급

사립 서울예술대학교

seoularts.ac.kr / 입시문의 031-412-7100 / 경기도 안산시 단원구 예술대학로 171(고잔동)

■ 전형일정

모집시기	원서접수	실기고사	합격자발표
수시1차	9.6~9.27	10.5~10.20	10.25

※정원 외 전형(전문대졸이상, 재외국민, 외국인)는 생략, 모집요강 참조

■ 유형별 전형방법

모집	전형	학과명	모집인원	전형요소별 반영비율(%)
수시 1차	실기성적우수	시각디자인	16	학생부 20+실기 80
		사진	20	
		실내디자인	16	

※정원 외 전형(전문대졸이상, 재외국민, 외국인)는 생략, 모집요강 참조

■ 학생부 반영방법

모집 시기	전형	학년별 반영비율(%)			전형요소별 반영비율(%)			반영교과목	점수산출 활용지표
		1	2	3	교과	출석	기타		
수시	모든 전형	100			100			국어, 영어	석차등급

■ 실기고사(2019학년도 기준)

모집 시기	학과명	실기고사 종목
수시	시각디자인	발상과 표현, 사고의 전환, 기초디자인 중 택 1
	실내디자인	
	사진	촬영실기, 포트폴리오평가 중 택 1

사립 서일대학교

hm.seoil.ac.kr/ipsi / 입시문의 02-490-7201~4 / 서울 중랑구 용마산로 90길 28

■ 전형일정

모집시기	원서접수	면접고사	실기고사	합격자발표
수시1차	9.6~9.27	10.5~10.6	10.5~10.6	10.29
수시2차	11.6~12.1	11.30~12.1	11.30~12.1	12.1

■ 유형별 전형방법

모집	전형	학과명	모집인원	전형요소별 반영비율(%)
수시 1차	일반과정 졸업자	커뮤니케이션디자인학과(주)	24	학생부 100
		커뮤니케이션디자인학과(야)	11	
		생활가구디자인학과(주)	22	
		실내디자인학과(주)	12	
		실내디자인학과(야)	14	
		패션산업학과(주)	12	
		VMD전시디자인학과(주)	12	
	전문(직업) 과정졸업자	커뮤니케이션디자인학과(주)	8	
		커뮤니케이션디자인학과(야)	3	
		생활가구디자인학과(주)	6	
		실내디자인학과(주)	4	
		실내디자인학과(야)	5	
		패션산업학과(주)	2	
		VMD전시디자인학과(주)	4	

■ 유형별 전형방법

모집	전형	학과명	모집인원	전형요소별 반영비율(%)
수시2차	일반과정 졸업자	커뮤니케이션디자인학과(주)	16	학생부 100
		커뮤니케이션디자인학과(야)	10	
		생활가구디자인학과(주)	26	
		실내디자인학과(주)	10	
		실내디자인학과(야)	12	
		패션산업학과(주)	12	
		VMD전시디자인학과(주)	14	
	전문(직업) 과정졸업자	커뮤니케이션디자인학과(주)	6	
		커뮤니케이션디자인학과(야)	3	
		생활가구디자인학과(주)	10	
		실내디자인학과(주)	4	
		실내디자인학과(야)	5	
		패션산업학과(주)	2	
		VMD전시디자인학과(주)	6	

※정원외 전형 모집요강 참조

■ 학생부 반영방법

모집 시기	전형	학년별 반영비율(%)			전형요소별 반영비율(%)			반영교과목	점수산출 활용지표
		1	2	3	교과	출석	기타		
수시 1차/2차	모든 전형	우수 2개 학기 반영			100			전과목	석차등급, 이수단위

사립 수원여자대학교

entr.swwu.ac.kr/ / 입시문의 031-290-8298 / 경기 수원시 권선구 온정로 72

■ 전형일정

모집시기	원서접수	합격자발표
수시1차	9.6~9.27	10.25
수시2차	11.6~11.20	12.9

■ 유형별 전형방법

모집	전형	학과명	모집인원	전형요소별 반영비율(%)
수시 1차	학생부	그래픽디자인전공	24	학생부 100
		디지털디자인전공	24	
		멀티미디어디자인과	18	
		패션디자인과	20	
수시 2차	학생부	그래픽디자인전공	12	
		디지털디자인전공	12	
		멀티미디어디자인과	20	
		패션디자인과	16	

※정원외 전형 모집요강 참조

■ 학생부 반영방법

모집 시기	전형	학년별 반영비율(%)			전형요소별 반영비율(%)			반영교과목	점수산출 활용지표
		1	2	3	교과	출석	기타		
수시 1차/2차	학생부	최우수 2개 학기 반영			100			전 과목	석차등급

사립 숭의여자대학교

s-ipsi.sewc.ac.kr / 입시문의 02-3708-9000 / 서울 중구 소파로2길 10(예장동)

■ 전형일정

모집시기	원서접수	합격자발표
수시1차	9.6~9.27	10.24
수시2차	11.6~11.20	12.9

■ 유형별 전형방법

모집	전형	학과명	모집인원	전형요소별 반영비율(%)
수시 1차	일반학생	패션디자인과(주)	60	학생부 100
		패션디자인과(야)	24	
		주얼리디자인과(주)	60	
		시각디자인과(주)	57	
		시각디자인과(야)	23	
	대학자체기준	시각디자인과(주)	4	
		시각디자인과(야)	2	
수시 2차	연계교육	패션디자인과(주)	2	
		패션디자인과(야)	2	
		주얼리디자인과(주)	1	
		시각디자인과(주)	1	
		시각디자인과(야)	1	

■ 학생부 반영방법

모집시기	전형	학년별 반영비율(%)			전형요소별 반영비율(%)			반영교과목	점수산출 활용지표
		1	2	3	교과	출석	기타		
수시 1차/2차	모든전형		60	40	100			전 과목	석차등급

사립 신구대학교

enter.shingu.ac.kr / 입시문의 031-740-1135~7 / 경기 성남시 중원구 광명로 377

■ 전형일정

모집시기	원서접수	합격자발표
수시1차	9.6~9.27	11.1
수시2차	11.6~11.20	12.9

■ 유형별 전형방법

모집	전형	학과명	모집인원	전형요소별 반영비율(%)
수시 1차	일반고	색채디자인과	16	학생부 100
		시각디자인과	16	
		패션디자인과	29	
		섬유의상코디과	17	
		사진영상미디어과	34	
		그래픽아츠과	42	
		미디어콘텐츠과	29	
	특성화고	색채디자인과	2	
		시각디자인과	4	
		패션디자인과	10	
		섬유의상코디과	3	
		사진영상미디어과	7	
		그래픽아츠과	12	
		미디어콘텐츠과	8	
	특기자	색채디자인과	2	어학성적 100
		미디어콘텐츠과	2	

■ 유형별 전형방법

모집	전형	학과명	모집인원	전형요소별 반영비율(%)
수시 2차	일반고	색채디자인과	11	학생부 100
		시각디자인과	11	
		패션디자인과	21	
		섬유의상코디과	12	
		사진영상미디어과	22	
		그래픽아츠과	30	
		미디어콘텐츠과	22	
	특성화고	색채디자인과	3	
		시각디자인과	3	
		패션디자인과	6	
		섬유의상코디과	2	
		사진영상미디어과	6	
		그래픽아츠과	5	

※정원 외 전형 모집요강 참조

■ 학생부 반영방법

모집시기	전형	학년별 반영비율(%)			전형요소별 반영비율(%)			반영교과목	점수산출 활용지표
		1	2	3	교과	출석	기타		
수시 1차/2차	모든 전형	50	50		100			전 과목	석차등급

사립 인덕대학교

ipsi.induk.ac.kr / 입시문의 02-950-7052~4 / 서울 노원구 초안산로 12

■ 전형일정

모집시기	원서접수	실기고사	합격자발표
수시1차	9.6~9.27	10.5	10.23
수시2차	11.6~11.20	11.30	12.9

■ 유형별 전형방법

모집	전형	학과명	모집인원	전형요소별 반영비율(%)
수시 1차	일반학생	디지털산업디자인학과	20	학생부 100
		주얼리디자인학과	25	
		도자디자인학과	25	
		도시디자인학과	33	
		VR콘텐츠디자인학과	20	
		웹툰만화창작학과	35	학생부 30+실기 70
	일반고교출신자	멀티미디어디자인학과	12	학생부 100
	특성화고교출신자	멀티미디어디자인학과	13	
	대학자체기준	도자디자인학과	10	
수시 2차	일반학생	디지털산업디자인학과	34	학생부 100
		도자디자인학과	30	
		도시디자인학과	32	
		VR콘텐츠디자인학과	10	
		시각디자인학과	40	학생부 30+실기 70
		주얼리디자인학과	20	
		웹툰만화창작학과	21	
	일반계고교출신자	멀티미디어디자인학과	17	학생부 100
	특성화고교출신자	멀티미디어디자인학과	18	
	대학자체기준	주얼리디자인학과	3	

※정원 외 전형 모집요강 참조
※웹툰만화창작학과 실기고사:칸만화(자유주제)

■ 학생부 반영방법

모집시기	전형	학년별 반영비율(%)			전형요소별 반영비율(%)			반영교과목	점수산출 활용지표
		1	2	3	교과	출석	기타		
수시 1차/2차	모든 전형	100			100			1학년 1학기~3학년 1학기 중 우수 2개 학기 학생부 전 과목 반영	석차등급

사립 유한대학교

sky.yuhan.ac.kr / 입시문의 02-2610-0622~0625 / 경기도 부천시 소사구 경인로 590

■ 전형일정

모집시기	원서접수	합격자발표
수시1차	9.6~9.27	10.24
수시2차	11.6~11.20	12.9

■ 유형별 전형방법

모집	전형	학과명	모집인원	전형요소별 반영비율(%)
수시	일반고	시각디자인학과	43	학생부 100
		애니메이션학과	18	
		I-패션디자인학과	43	
	특성화고	시각디자인학과	9	
		애니메이션학과	5	
		I-패션디자인학과	9	

■ 학생부 반영방법

모집시기	전형	학년별 반영비율(%)			전형요소별 반영비율(%)			반영교과목	점수산출 활용지표
		1	2	3	교과	출석	기타		
수시	모든 전형	우수 2개 학기 반영			100			전 과목	석차등급

사립 청강문화산업대학교

ipsi.ck.ac.kr / 입시문의 031-639-5992 / 경기 이천시 마장면 청강로 162

■ 전형일정

모집시기	원서접수	원서접수	실기고사	합격자발표
수시1차	9.6~9.27	10.16	10.19~10.20	10.29
수시2차	11.6~11.20	12.4		12.9

■ 유형별 전형방법

모집	전형	학과명	모집인원	전형요소별 반영비율(%)
수시 1차	학생부교과	애니메이션전공	6	학생부 100
		웹툰만화콘텐츠전공	4	
		웹소설창작전공	15	
		게임전공	40	
		패션메이커스전공	10	
		스타일리스트전공	14	
		무대미술전공	13	
	특별	애니메이션전공	3	학생부 100 +가산점
		웹툰만화콘텐츠전공	3	
		웹소설창작전공	3	
		게임전공	10	
		패션메이커스전공	1	
		스타일리스트전공	3	
	실기	애니메이션전공	70	학생부 40 +실기 60
		웹툰만화콘텐츠전공	60	
		웹소설창작전공	28	
		게임전공	40	
		무대미술전공	5	실기 100
	면접	애니메이션전공	35	면접 100
		웹툰만화콘텐츠전공	40	
		게임전공	65	
		패션메이커스전공	9	
		스타일리스트전공	12	
		무대미술전공	8	

■ 유형별 전형방법

모집	전형	학과명	모집인원	전형요소별 반영비율(%)
수시 2차	학생부교과	애니메이션전공	5	학생부 100
		웹소설창작전공	6	
		게임전공	13	
		패션메이커스전공	4	
		스타일리스트전공	5	
		무대미술전공	6	
	특별	애니메이션전공	3	학생부 100 +가산점
		게임전공	7	
		패션메이커스전공	1	
		스타일리스트전공	1	
	면접	애니메이션전공	25	면접 100
		게임전공	45	
		패션메이커스전공	4	
		스타일리스트전공	4	
		무대미술전공	5	

※정원 외 전형 모집요강 참조

■ 학생부 반영방법

모집시기	전형	학년별 반영비율(%)			전형요소별 반영비율(%)			반영교과목	점수산출 활용지표
		1	2	3	교과	출석	기타		
수시	모든 전형	최우수 1개 학기 반영			100			전 과목	석차등급

■ 실기고사

모집시기	학과명	실기고사 종목
수시	애니메이션	A형: 스토리에 따른 이미지보드 / B형: 주제에 다른 상황표현 C형: 주제에 따른 기초디자인 / A, B, C 중 택 1
	웹툰만화콘텐츠	A형: 주제에 따른 2페이지 만화 / B형: 주제에 따른 웹툰 C형: 만화적 주제 표현 / A, B, C 중 택 1
	웹소설창작	A형: 주제어에 따른 웹소설창작
	게임	A형: 주제에 따른 게임용 포스터 제작 B형: 주제에 따른 상황표현 / A, B 중 택 1
	무대미술	A형: 기초디자인 / B형: 이미지스케치 A, B 중 택 1

사립 충북도립대학교

www.cpu.ac.kr/ipsi/main.do / 입시문의 043-220-5314 / 충북 옥천군 옥천읍 대학길 15(금구리)

■ 전형일정

모집시기	원서접수	합격자발표
수시차	9.6~9.27	10.23
수시2차	11.6~11.20	12.4

■ 유형별 전형방법

모집	전형	학과명	모집인원	전형요소별 반영비율(%)
수시 1차	일반	융합디자인과	20	학생부 100
	특별		6	
수시 2차	일반		2	
	특별		1	

※정원 외 전형 모집요강 참조

■ 학생부 반영방법

모집시기	전형	학년별 반영비율(%)			전형요소별 반영비율(%)			반영교과목	점수산출 활용지표
		1	2	3	교과	출석	기타		
수시 1차/2차	일반/특별	40	60		100			전 과목	석차등급

사립 한국영상대학교

3.pro.ac.kr / 입시문의 044-850-9031~9034 / 세종 장군면 대학길 300

■ 전형일정

모집시기	원서접수	면접고사	실기고사	합격자발표
수시1차	9.6~9.27	10.19~10.20	10.18~10.20	10.28
수시2차	11.6~11.20	–	11.23~11.24	12.2

■ 유형별 전형방법

모집	전형	학과명	모집인원	전형요소별 반영비율(%)
수시 1차	일반 학생	광고영상디자인과	45	학생부 70+면접 30
		만화콘텐츠과	45	학생부 40+실기 60
		게임애니메이션과	61	학생부 70+면접 30
		영상무대디자인과	36	
		미디어창작과	27	
	특별	광고영상디자인과	2	학생부 70+면접 30
		게임애니메이션과	3	
수시 2차	일반 학생	광고영상디자인과	2	학생부 100
		만화콘텐츠과	21	학생부 40+실기 60
		게임애니메이션과	4	학생부 100
		영상무대디자인과	3	
		미디어창작과	2	

※정원 외 전형 모집요강 참조

■ 학생부 반영방법

모집 시기	전형	학년별 반영비율(%)			전형요소별 반영비율(%)		반영교과목	점수산출 활용지표
		1	2	3	교과	기타		
수시1 차/2차	일반학생 (비실기)	40	60		85.8	14.2	전 과목	석차등급
	일반학생 (실기)	40	60		75	2		

사립 한성대학교 부설 디자인아트평생교육원

edubank.hansung.ac.kr / 입시문의 02-760-5533~5 / 서울 성북구 삼선교로 16길 116 (삼선동2가)

■ 전형일정

모집시기	원서접수	기타 일정
2차	9.1~11.29	홈페이지 및 개별 전화 안내
3차	12.1~2.20	

■ 유형별 전형방법

계열	학과명	모집인원	전형요소별 반영비율(%)
디자인계열	실내디자인	60	[2차] 적성 50+면접 50 또는 실기 80+면접 20 [3차] 적성 50+면접 50
	시각디자인학	80	
	산업디자인	60	
	디지털아트학	80	
패션계열	패션디자인학	60	적성 50+면접 50
뷰티계열	미용학(뷰티2+2 본교연계과정)	80	적성 50+면접 50

※적성: 지필고사/60분/지원동기 및 학원계획 관련 서술형, 전공 관련 객관식 또는 스케치
※면접: 2인 조별 면접/20분 내외/태도 및 커뮤니케이션 능력, 전공 관련 기초 소양

■ 실기고사

모집 시기	학과명	실기고사		
		종목	절지	시간
디자인계열	실내디자인	제시된 주제에 대한 컨셉 드로잉	A3 켄트지	2
	시각디자인학			
	산업디자인			
	디지털아트학			

사립 한양여자대학교

hywoman.ac.kr / 입시문의 02-2290-2111 / 서울 성동구 살곶이길 200

■ 전형일정

모집시기	원서접수	실기고사	합격자발표
수시1차	9.6~9.27	10.12~10.13	10.29
수시2차	11.6~11.20	11.23~12.1	12.9

■ 유형별 전형방법

모집	학제	전형	학과명	모집인원	전형요소별 반영비율(%)
수시	3년	일반	산업디자인과	56	학생부 40+실기 60
			인테리어디자인과	56	
			영상디자인과	64	
		인문계고	도예과	36	학생부 100
			니트패션디자인과	46	
		전문계고	도예과	8	
			니트패션디자인과	10	
		연계고교	도예과	8	학생부 20+서류 80
		대학자체기준		4	
	2년	일반	시각미디어디자인과	85	학생부 40+실기 60
		인문계고	패션디자인과	48	학생부 100
			섬유패션디자인과	70	
		전문계고	패션디자인과	8	
			섬유패션디자인과	12	

※[정원 외 특별전형]
(3년) 농어촌: 도예과, 니트패션디자인과, 산업디자인과, 인테리어디자인과 각 1명 모집, 영상디자인과 2명 모집
기회균형선발: 도예과, 니트패션디자인과, 산업디자인과, 인테리어디자인과, 영상디자인과 각 1명 모집
(2년) 농어촌: 패션디자인과 1명, 섬유패션디자인과, 시각미디어디자인과 각 2명 모집
기회균형선발: 패션디자인과 1명, 섬유패션디자인과, 시각미디어디자인과 각 2명 모집

■ 학생부 반영방법

모집 시기	전형	학년별 반영비율(%)			전형요소별 반영비율(%)			반영교과목	점수산출 활용지표
		1	2	3	교과	출석	기타		
수시	모든전형		66.7	33.3	100			전 과목	석차등급

2019학년도
기출문제 · 입시 우수작

2019학년도 수시모집 실기고사 출제 문제

(좌측 표)

대학명	학부(학과/전공)		모집인원	지원율		실기종목	실기고사 출제문제
가천대	동양화		7	10.70		자유표현	"불면-날 궂은 날 생솔가지 땔 때처럼 좀처럼 불이 붙질 않는다. 나의 밤은…"을 주제로 상상력을 발휘하여 자유롭게 표현
	서양화		12	16.25		자유표현	'새들을 소재로 한 파라다이스 세상'을 상상하여 자유표현
	조소		15	9.60		점토 자유표현	맨발로 서있는 사람의 발아래 밟혀 있는 태블릿 PC의 형상을 점토로 자유표현
	시각디자인	사고의 전환	15	26.40	택1	사고의 전환	텀블러 / 제시된 이미지로 연필소묘와 '겨울스포츠'를 주제로 자유색채구성
		기초디자인	15	39.87		기초디자인	초시계, 석유등, 막대사탕
	산업디자인	사고의 전환	10	21.80	택1	사고의 전환	전동보드 / 제시된 이미지로 연필소묘와 '스피드'를 주제로 자유색채구성
		기초디자인	10	37.50		기초디자인	천체망원경, 빗, 컵라면
가톨릭관동대	CG디자인전공		18	2.11	택1	연필자유표현 / 기초디자인 / 발상과 표현	연필/기초: 개미와 우산을 화면에 자유롭게 활용하시오. 발상: 개미와 우산을 이용하여 두려움을 표현하시오.
강남대	유니버설비주얼디자인전공		30	15.63	택1	발상과 표현 / 기초디자인	생물: 옥수수 / 무생물: 휴대전화 의자, 딸기, 돋보기 / 조형적 특징을 활용하여 구성하고 표현하시오.
	미술문화복지전공		15	3.93		정물수채화	기물류(단색천, 무나천, 캔맥주, 페인트통, 항아리, 운동화, 우산, 벽돌, 고무장갑, 소화기, 맥주병, 과일바구니, 면장갑, 빗자루, 나무의자, 복어), 과일(사과, 귤), 채소류(파, 배추, 양파, 피망), 꽃(국화, 안개꽃, 장미)의 종류 중 25개 중 7개 추첨
강릉원주대	미술학과		24	1.54	택1	수묵담채화 / 수채화 / 기초디자인 / 인물소조	<수묵담채, 수채화> 쓰레기봉투, 의자, 페트병, 유리잔, 귤, 목도리, 양파, 국화, 테니스공, 슬리퍼, 음료수캔, 모자, 마른오징어, 식빵(비닐에 싼 것), 분무기, 주전자, 파, 계란판, 티슈, 봉지라면, 맥주병, 배추, 신문지, 장미 중 추첨
	공예조형디자인학과	도자디자인	9	2.56	택1	수채화 / 발상과 표현 / 정물소묘 / 기초디자인	
		섬유디자인	9	3.11			
	패션디자인학과		7	3.57	택1	발상과 표현 / 기초디자인	
강원대(삼척)	멀티디자인학과		28	4.03	택1	기초디자인 / 발상과 표현 / 사고의 전환	비공개
	생활조형디자인학과		47	2.85			
건국대(글로컬)	디자인학부		36	47.61	택1	발상과 표현 / 사고의 전환 / 기초디자인	유리컵과 내 모습 / 추억의 견빵 / 기차여행을 자유롭게 표현하시오. / 컵라면 / 공간감을 표현하시오.
	미디어학부		36	35.92		상황표현	박물관에서 유물에 관해 설명해주는 안내원과 경청하는 사람들. 그 와중에 갑작스레 한 아이가 튀어나와 유물에 부딪혀 유물이 깨져 당황하는 사람들
	조형예술학부		17	26.29	택1	인물수채화	여성, 흰 반팔티, 청바지, 맨발로 양 손을 무릎에 딛고 의자에 앉은 자세
						정물수채화	사과, 흰 국화, 장미, 바나나, 물감, 오징어, 스테인레스 통
						인물수묵담채화	여성, 흰 반팔티, 청바지, 맨발로 양 손을 무릎에 딛고 의자에 앉은 자세
						정물수묵담채화	사과, 흰 국화, 장미, 바나나, 물감, 오징어, 스테인레스 통
						발상과 표현	유리컵과 내 모습
						사고의 전환	추억의 견빵 / 기차여행을 자유롭게 표현하시오.
						기초디자인	컵라면 / 공간감을 표현하시오.
건국대(서울)	리빙디자인학과		20	72.95		기초디자인	제시물: 흡착 행거, 포장용 꽃 리본, 은박접시 문제: 제공된 사물들의 특성을 고려하여 '인장력(당기는 힘)'을 주제로 공간감 있게 화면에 구성하고 표현하시오.
경기대(서울)	애니메이션영상학과		14	40.86		상상으로 4컷 표현하기	낙타, 먹다, 비싼

(우측 표)

대학명	학부(학과/전공)		모집인원	지원율		실기종목	실기고사 출제문제
경기대(수원)	디자인비즈학부		29	24.31		기초디자인	1부: 제시어_빛/제시물_선인장 화분, 향수병, 성냥/제시물을 이용하여 제시어에 맞게 디자인하시오. 2부: 제시어_속도/제시물_빗, 시계, 펜슬/제시물을 이용하여 제시어에 맞게 디자인하시오.
	한국화·서예학과		18	1.25	택1	서예(한글) / 서예(한문)	-
	입체조형학과		18	17.85		발상과 표현	구상: 비치 파라솔 추상: 속도
경남과학기술대	텍스타일디자인학과		23	2.30	택1	석고소묘 / 사고의 전환 / 정물수채	아그리파 / 컵라면(소) / 지구환경문제 / 귤 3개, 콜라(500ml), 대파, 두루마리 휴지, 배추 반 포기
경북대	미술학과	한국화	7	5.43	택1	수묵채색화 / 연필소묘	아래의 정물을 모두 그리시오. 회색 등산가방, 국화, 트레비(음료수), 귤, 키친타올
		서양화	8	9.38		드로잉	정물의 재질적 특성(고무, 직물, 종이 등)을 강조하여 사실적으로 묘사하시오.
		조소	8	3.13			
	디자인학과		5	91.00	택1	기초디자인 / 사고의 전환	꼬마전구, 물감 / 금붕어/여행
	섬유패션디자인학부		12	8.83		사고의 전환	선인장 / 자연의 조화
경상대	미술교육과		11	12.64	택1	인체소묘 / 인체수채화 / 기초디자인 / 사고의 전환	비공개
경성대	디자인학부		41	14.07	택1	발상과 표현	사과, 배, 감 등 과일들의 이미지를 활용하여 가을 모습을 발상과 표현하시오.
						사고의 전환	제시물: 양피지, 잉크, 깃털펜 데생(왼쪽): 제시된 출력물 이미지를 묘사하시오. 구성(오른쪽): 제시된 사물을 자유롭게 활용하여 창의적으로 표현하시오.
						기초디자인	제시물: 바나나, 핀, 뿔보기 주제: 제시된 사물의 상관성을 활용하여 화면을 구성·연출하시오.
	영상애니메이션학부		18	16.00	택1	상황표현	바쁜 일상을 탈출해 열대 휴양지에서 휴가를 보내는 상황을 독창적으로 표현하시오.
						사고의 전환	제시물: 양피지, 잉크, 깃털펜 데생(왼쪽): 제시된 출력물 이미지를 묘사하시오. 구성(오른쪽): 제시된 사물을 자유롭게 활용하여 창의적으로 표현하시오.
						기초디자인	제시물: 바나나, 핀, 돋보기 주제: 제시된 사물의 상관성을 활용하여 화면을 구성·연출하시오.
	미술학과		26	3.59	택1	정물소묘 / 정물수채화 / 수묵담채화	의자, 천, 사과, 인형, 라면, 파
						조소	-
	공예디자인	금속공예디자인	8	11.00		발상과 표현	coffee의 향기로움을 시각적으로 발상과 표현하시오.
		도자공예	9	5.44	택1	사고의 전환	제시물: 알약 데생(왼쪽): 제시된 출력물 이미지를 묘사하시오.(그림자도 표현) 구성(오른쪽): 제시된 사물을 자유롭게 활용하여 창의적으로 표현하시오.
		가구디자인	8	12.11			
		텍스타일디자인	8	8.33		기초디자인	제시물: 레몬, 줄자 주제: 제시된 사물의 상관성을 활용하여 자유로이 구성·연출하시오.

경일대·경주대·경희대·계명대

대학명	학부(학과/전공)	모집인원	지원율	실기종목	실기고사 출제문제
경일대	만화애니메이션학과	12	20.25	택1 기초디자인	①유리컵, 셔틀콕/굴절을 표현하시오 ②콜라캔, 스카치테이프/조형적 특성을 활용하여 자유롭게 표현하시오 ③연필, 형광펜/속도감을 표현하시오.
				캐릭터디자인	①레이저 건을 들고 있는 미래의 인간형 전투로봇 ②이집트 파라오시대에 전통의복을 착용한 파라오 왕조의 5세 아들 ③대한민국 2050년 미래의 의상을 착용한 100세 할머니
				상황표현	①일요일 놀이공원에서 떨어진 아이스크림 때문에 울고 있는 딸과 당황해하는 아빠 ②타임머신을 타고 과거로 돌아가 나의 어린 시절과 가족의 모습을 보게 된 상황 ③방과 후 갑자기 비가 쏟아져서 각자의 방법으로 비를 피하려 하고있는 학생과 학생들의 모습
				칸만화	①회사에서 나의 프로젝트 아이디어를 가로채 본인의 공으로 돌리고 회사에 인정받은 상사가 있다. 이 상황을 풀어나가는 내용을 창작하여 표현하시오. ②고등학생인 나는 하교길에 동네 불량배들에게 위협당하고 있는 초등학생 2명을 목격한다. 그들을 도울 것인가? 아니면 그냥 지나칠 것인가? 나만의 독특한 해결방법으로 문제를 풀어가는 내용으로 창작하여 표현하시오 ③나는 나름 부모님 말씀도 잘 듣고 학교생활도 열심히 하는 평범한 고등학생이다. 하지만 특이한 용모 때문에 동네 어르신들과 초등학생들은 나를 이상한 학생으로 오해한다. 특별한 계획을 통해 나의 이미지 변신을 한다는 내용을 창작하여 표현하시오
	디지털미디어디자인학과	12	5.75	택1 발상과 표현	①책과 안경 이미지를 모티브로 독서의 계절을 발상과 표현하시오 ②색종이와 빨대를 이용하여 놀이를 표현하시오 ③손 전개도를 그리시오.
				사고의 전환	①장미 3송이 / 카메라에 담고 싶은 꽃들로 구성하시오. ②콜라 플라스틱 페트병 / 지구환경 오염에 대해 표현하시오. ③A4용지 / 접거나 찢어진 형상을 표현하시오.
				기초디자인	①실뭉치와 바늘 / 제시된 사물의 상관성을 활용하여 구성, 연출하시오 ②두루마리 휴지, 압정 ③종이컵 / 특성을 활용하여 화면을 구성하고 표현하시오.
				자유표현	①10년 후 자신의 모습을 자유롭게 표현하시오. ②스마트폰 중독에 대해 자유롭게 표현하시오. ③나뭇젓가락, 종이컵 / 자유롭게 표현하시오.
경주대	융복합시각예술디자인학부 (시각디자인, 패션문화디자인, 바이오뷰티디자인)	39	-	택1 기초디자인 / 발상과 표현 / 사고의 전환	비공개
경희대 (국제)	산업디자인학과	15	44.4	기초조형디자인	1부) 제시물: 망, 장난감 / 제시된 사물의 조형적 특성을 활용하여 화면에 구성하고 표현하시오. 2부) 제시물: 조형물, 쌈채소 / 제시된 사물의 조형적 특성을 활용하여 화면에 구성하시오.
	시각디자인학과	15	47.60		
	환경조경디자인학과	8	37.25		
	의류디자인학과	7	36.43		
	디지털콘텐츠학과	15	39.93		
	도예학과	12	4.75	점토조형	대칭과 비대칭을 주제로 하여 속도감을 점토조형하시오.
경희대 (서울)	한국화전공	5	15.60	정물수묵담채화	비공개
	회화전공	6	23.17	정물수채화	화분과 식물을 주제로 하여 수채화로 표현하시오.(정물: 화분, 총각무, 각 휴지, 스테인레스컵, 망에 들어있는 귤)
	조소전공	5	19.80	두상조소	머리묶은 여자
계명대	회화과	30	5.13	택1 정물수채화	1. 파란 컵, 맥주병, 주스 캔, 운동모자, 붉은벽돌, 운동화 중 2점 2. 대파, 사과, 귤, 가지, 장미, 꽃, 라면, 식빵 중 2점 3. 커피포트, 회중전등, 화병, 대바구니 중 2점 4. 라면상자, 플라스틱 양동이, 주스박스 중 1점
				인체소묘	짙은 반바지에 밝은 라운드티를 입은 머리 묶은 여자 / 맨발 상태로 등받이 의자에 앉아 시선은 정면을 향하고 오른쪽 발이 왼쪽 발 뒤로 들어간 상태로 앉는다.
	영상애니메이션과	30	11.87	택1 상황표현	공사장에서 힘겹게 일하는 아저씨들을 표현하시오.
				기초디자인	
	시각디자인과	38	6.24	기초디자인	유리 음료수 병, 비닐 장갑 / 새로운 관계를 표현하시오.
	텍스타일디자인과	30	3.93		
	사진미디어과	30	6.07		
	공예디자인과	30	5.77		
	산업디자인과	30	8.07	기초디자인	플라스틱 생수병(500ml), 머핀 컵 / 직선과 곡선의 융합을 표현하시오.
	패션디자인과	30	5.97		

공주대·국민대·극동대·남서울대·단국대·대구가톨릭대

대학명	학부(학과/전공)	모집인원	지원율	실기종목	실기고사 출제문제
공주대	조형디자인학부	16	20.56	택1 기초디자인 / 발상과 표현 / 사고의 전환	<기초디자인> 제시물: 시원한 물이 튀는 얼음물, 장미꽃 제시된 사물을 관찰한 후 형태와 재질의 특성을 살려 화면에 구성하고 표현하시오.
	게임디자인학과	12	21.08	상황표현	하늘에 사는 종족과 땅에 사는 종족이 있다. 하늘에 사는 종족은 날 수 있고, 땅에 사는 종족은 동물의 모습을 하고 있는 인간이다. 두 종족이 격렬하게 전쟁하는 모습을 상상하여 표현하시오.
	만화애니메이션학부	12	21.48	택1 인물수채화 / 상황표현	<상황표현> 잠수함과 파티(바다생물 5종류 이상 그릴 것 인물의 과도한 과장과 생략을 삼간다. 되도록 사실적으로 묘사하시오.)
국민대	회화전공	17	24.29	주제가 있는 회화	인물: 20대 남성 / 포즈: 소화기를 분사하고 있는 자세 / 정물: 두루마리 휴지, 코카콜라 캔
극동대	디자인학과	21	2.43	택1 발상과 표현	인공지능과 인간의 관계
				기초디자인	야구르트병
	만화애니메이션학과	20	12.00	상황표현 / 칸만화	비공개
남서울대	시각정보디자인학과	63	6.79	택1 발상과 표현	스케이트와 장마
				기초디자인	나침반과 모래시계를 이용하여 굴절을 표현하시오.
	유리세라믹디자인학과	63	4.16	사고의 전환	예상문제 홈페이지 공지
	영상예술디자인학과	49	18.59	택1 기초디자인	예상문제 홈페이지 공지
				상황표현	가을 운동회
				칸만화	고3 수험생과 학교급식
단국대 (죽전)	도예과	13	16.00	기초디자인	제시물: 석가탑 형태적 특성을 이용하여 화면을 구성하고 디자인의 '확대, 축소, 반복, 균형, 대칭, 변화 등의 원리를 이용하여 표현하시오.
	커뮤니케이션디자인과	15	41.93		제시물: 귤, 클립 형태적인 특성을 이용하여 화면을 구성하고, 디자인의 확대, 축소, 반복, 균형, 대칭, 변화 등의 원리를 이용하여 표현하시오.
	패션산업디자인과	15	20.73		
단국대 (천안)	공예과 (금속/섬유)	15	42.07	기초디자인	제시물: 안경, 스프링노트, 연필 주어진 3가지 사물을 활용하여 화면에 자유롭게 표현하시오.
	동양화과	20	7.95	정물수묵담채화	라면, 갑티슈, 붓, 주전자, 사과, 붉은색 코팅면 장갑
	서양화과	17	19.24	택1 정물수채화	정물대에 깔린 흰색 천, 전기드릴, 달걀판, 투명비닐에 포장된 곰인형4사과, 솜, 오이
				인물수채화	등받이의자, 쿠션(방석), 하얀 반소매티와 반바지를 입은 맨발의 여학생. 오른손에 테니스 라켓을 든다.
	조소과	10	11.10	두상소조 (주제가 있는 두상)	바람이 몹시 부는 날, 외출중인 50대 중년 여자의 모습
대구 가톨릭대	시각디자인과	27	7.22	택1 발상과 표현	<발상과 표현> 노트북 / 경쟁
	산업디자인과			사고의 전환	<사고의 전환> 게임패드 / 자유로움
	디지털디자인과	25	4.92	기초디자인	<기초디자인> 투명빨대, 코카콜라 캔(250ml) / 주어진 제시물을 이용하여 화면을 구성하시오 *조건 -제시물 중 투명빨대는 구부리는 것만 가능 -제시물 중 코카콜라 캔은 구기거나 변형불가하며 따는 것만 가능 -내용물(액체)는 표현하지 말 것 -찢는 것 금지 -제시물 외 다른 형상은 표현 불가
	패션디자인과	25	5.52		
	금속·주얼리디자인과	20	5.65	택1 발상과 표현 / 사고의 전환 / 기초디자인 / 정밀묘사	병류, 캔류, 과일류, 사각 상자류 중 1가지 이상 출제
	회화과	21	3.19	택1 정물소묘 / 정물수채화 / 정물수묵담채화	기본정물: 화병, 테이블보 A: 국화, 백합 B: 사과, 토마토 C: 배추, 무, 양파 D: 생수병(1.5L페트), 주전자, 라면 ※A, B, C, D에서 각 1개씩 추첨하여 기본정물 외 4가지 출제
				인체소묘 / 인체수채화 / 인체수묵담채화	비공개

대구대

대학명	학부(학과/전공)	모집인원	경쟁률	실기종목	실기고사 출제문제		
대구대	융합예술학부	현대미술전공	30	3.83	택1	정물화 (소묘, 수채화, 수묵담채화 중 택1)	과일, 채소, 꽃, 건어물, 가정용품, 공산품, 천, 라면, 과자, 빵 등을 출제하며 정물소재 중 5가지 이상 수험생이 선택
						인물화 (소묘, 수채화, 수묵담채화 중 택1)	-호피무늬 셔츠에 청장바지, 굽이 있는 샌들을 신고 머리를 묶은 젊은 여성 -오른손에는 마이크를 들고 왼손은 무릎에 올린채 오른쪽 다리를 뒤로 빼고 빨간 의자에 앉은 자세 -모델 사진 제시
		영상애니메이션디자인전공	25	15.96	택1	상황표현	재난 속에서 활약하는 영웅을 영화처럼 표현하시오.
						칸만화	
		생활조형디자인학전공	20	7.65	택1	기초디자인	
						사고의 전환	
	시각디자인학과		24	14.25	택1	기초디자인	<기초디자인> 납작붓, 원형 쇠고리(카드링), 머핀
						사고의 전환	
	패션디자인학과		12	11.08	택1	기초디자인	<사고의 전환> 캘리퍼스 / 수축과 평행
						사고의 전환	
	실내건축디자인학과		11	10.55	택1	기초디자인	
						사고의 전환	
	산업디자인학과		19	11.16	택1	기초디자인	
						사고의 전환	
						아이디어 스케치&렌더링	핸드형 청소기 4종

대구예술대

대학명	학부(학과/전공)	모집인원	경쟁률	실기종목	실기고사 출제문제		
대구예술대	미술과	미술콘텐츠전공	실기위주 12 실기위주 3	2.67 /2.67	택1	사고의 전환	*실기위주
						기초디자인	
						발상과 표현	
						석고소묘	
						정물화	<인물소묘> 여자(의자 좌상), 묶은 머리, 흰 색 티셔츠, 청바지, 흰 색 운동화
						인물화	
						정물수채화	<기초디자인> 수박 / 속과 밖의 이미지를 리듬감으로 표현하시오.
						정물수묵화	
						정밀묘사	<정밀묘사> 마우스
						상황표현	<사고의 전환> 빨래집게 / 빨래집게를 매체로 표현하고 자연환경과 연관시켜 디자인하시오.
						칸만화그리기	<발상과 표현> 주사위(정육면체)를 이용하여 앞으로 다가 올 '미래'를 표현하시오.(주사위나 정육면체 중 자유롭게 구성 배치하여 표현하세요.)
		서양화전공	13	1.15	택1	석고소묘	
						정물소묘	
						정물수채화	미술콘텐츠 <정물수채화> 항아리, 국화, 사과, 맥주병, 벽돌
						정물유화	
						인물소묘	<칸만화그리기> 사랑을 주제로 칸만화를 구성하시오(부모님 사랑, 남녀의 사랑)
						발상과 표현	
						사고의 전환	<상황표현> 대학 입시 후 최종합격통지서를 받게 되는 순간을 상황표현 하시오
	시각디자인전공		22	2.09	택1	정밀묘사	
						발상과 표현	<캐릭터디자인> 중국을 상징하는 판다곰을 주제로 캐릭터를 디자인하시오.(주동작 1개/보조동작 3개)
						기초디자인	<2페이지만화그리기> 여행을 떠나기 직전 태풍에 의해 공항이 침수된 상황을 만화적으로 표현하시오.
	영상애니메이션전공		17	10.35	택1	상황표현	<스토리에 따른 이미지보드> '동해안에서 남과 북의 군인들이 함께 해상훈련을 하고 있다'에 대한 스토리를 이미지화 하시오.
						칸만화	
						캐릭터디자인	
						기초디자인	
	K-패션디자인전공		실기위주 15 실기위주 5	1.67 /1.80	택1	정밀묘사	<정물소묘> 장미, 오렌지, 무, 붉은벽돌, 맥주병
						패션일러스트	<패션일러스트> 파티에 참석하는 사람의 패션디자인을 제안하시오(여성, 남성 또는 어린이 중 택1/정면+후면)
						인물화	<기초조형제작> 우드락 등 자유로운 재료를 사용하여 '상승감', '수평감' 등을 느낄 수 있는 자유로운 형상의 조형물을 제작하시오.
						사고의 전환	
						기초디자인	
	건축실내디자인전공		실기위주 15 실기위주 5	1.50 /4.20	택1	석고소묘	<사물공간스케치> 1점 투시도를 이용하여 실내의 자유로운 공간을 표현하세요.
						정밀묘사	
						발상과 표현	*실기위주
						평면제도	
						기초조형제작	<기초디자인> 오디오세트 / 제시된 소재를 활용하여 볼륨감 있는 화면을 구성하시오.
						사물 공간스케치	<기초조형제작> 우드락 등 자유로운 재료를 사용하여 '수직감', '원형감' 등 자유로운 주제를 선택하여 조형물을 제작하시오.
						기초디자인	
						사고의 전환	
	모바일게임웹툰전공		15	8.13	택1	상황표현	<발상과 표현> 시계로 인한 사회의 긍정적 질서를 표현하세요.
						스토리에 따른 이미지보드	
						정밀묘사	<정밀묘사> 스마트폰과 매직펜 1자루
						2페이지 만화그리기	
						기초디자인	

대전대

대학명	학부(학과/전공)	모집인원	경쟁률	실기종목	실기고사 출제문제		
대전대	커뮤니케이션디자인학과		15	17.93	택1	발상과 표현	<기초디자인> 제시물: 테이크아웃 커피컵(아이스용), 오렌지, 빨대 주제: 리듬감
						기초디자인	
						사고의 전환	
	영상애니메이션학과		12	32.53	택1	상황표현	농구경기에서 마지막 공격을 하는 순간
						칸만화	자동차 여행을 떠나는데 네비게이션이 차원이 다른 곳으로 안내했다. 이후에 일어날 상황.

대진대

대학명	학부(학과/전공)	모집인원	경쟁률	실기종목	실기고사 출제문제		
대진대	현대조형학부	현대한국화전공	12	3.42	택1	수묵담채	노란주전자 1개, 사과 2개, 콜라 담긴 병 1개, 흰 색 끈 달린 운동화, 흰색 국화 4송이, 신라면 1봉지, 배추 반포기, 흰 색 광목천
						발상과 표현	놀이공원과 도형
						사고의 전환	삼다수 0.5L, 빨간 목장갑, 신라면, 새우깡, 장미 한 송이(조화) 중에서 고사 당일 추첨
		회화전공	15	3.27	택1	인물수채화	실물 모델 제시
						인물소묘	
						발상과 표현	거울과 풍경
	도시공간조형전공		10	2.80	택1	인물두상소조	실기고사 당일 8면의 사진 제시
						주제가 있는 인물두상	먼 곳을 바라보는 20대 여성
						기초조형	A4용지와 탁구공
	디자인학부	시각정보디자인전공	20	13.90	택1	발상과 표현	증기기관차와 조개를 이용하여 꿈의 나라를 표현하시오.
						사고의 전환	볼트와 너트, 제시물을 이용하여 우주여행을 표현하시오.
						기초디자인	붉은 장미, 스카치테이프
		제품환경디자인전공	17	10.06	택1	발상과 표현	미래 교통도시를 표현하시오.
						사고의 전환	수도꼭지 / 주어진 제시물을 활용하여 리듬감을 표현하시오.
						기초디자인	시계류, 알루미늄 캔

덕성여대

대학명	학부(학과/전공)	모집인원	경쟁률	실기종목	실기고사 출제문제		
덕성여대	동양화과		7	22.29		수묵담채화	비공개
	서양화과		7	40.79		색채소묘	
	실내디자인학과		7	41.57	택1	기초디자인	노끈, 못 / 제시된 사물의 조형적 특성을 활용하여 화면을 구성하고 표현하시오.
	시각디자인학과		7	49.43			
	텍스타일디자인학과		7	36.29		사고의 전환	주방 세제 / 환경오염의 심각성

동국대(경주)

대학명	학부(학과/전공)	모집인원	경쟁률	실기종목	실기고사 출제문제		
동국대(경주)	미술학과	불교미술	9	5.11	택1	수묵담채(정물)	항아리, 콜라병, 천, 대파, 사과, 북어, 꽃, 무 중에서 6가지 출제(각 정물의 개수는 유동적임)
		회화	8	6.25		수채화(정물)	
		문화조형디자인	9	8.22		인체두상	20세 전후의 여인상
		시각디자인	9	9.56		발상과 표현	페트병으로 환경오염의 심각성을 표현하시오.
						사고의 전환	DSLR카메라 / 과거로의 여행
						기초 디자인	털실, 바늘, 전구 / 제시물의 특성을 활용하여 율동감이 있는 공간을 표현하시오.

동국대(서울)

대학명	학부(학과/전공)	모집인원	경쟁률	실기종목	실기고사 출제문제		
동국대(서울)	서양화		15	42.33		인물수채화	실물모델 제시

동덕여대

대학명	학부(학과/전공)	모집인원	경쟁률	실기종목	실기고사 출제문제		
동덕여대	회화과		21	15.19	택1	수채화	통배추, 노란 소국화분, 감 4개, 북어 2마리, 배드민턴채 2개, 배드민턴 가방, 배드민턴집 2개, 빨간 노끈 2개
						수묵담채화	
	디지털공예과		26	19.46		기초디자인	옷걸이, 딸기, 은박접시 / 제시된 소재를 활용하여 전체화면을 구성하고 표현하시오. <조건> -제시된 사물 이외의 다른 형상은 표현하지 마시오. -제시된 사물의 크기, 색상, 개수, 변형 등은 자유롭게 연출 가능 -여백의 채색은 자유
	패션디자인학과		17	40.71			집게, 전구 / 제시된 소재를 활용하여 전체화면을 구성하고 표현하시오. <조건> -제시된 사물 중 '전구'를 가지고 물적 특성을 표현하시오. -여백의 채색은 자유 -주제로 제시된 사물 이외의 다른 형상은 표현하지 마시오. -제시된 사물은 복수로 표현 가능 -제시된 사물의 고유색채 변형 가능
	실내디자인학과		12	53.00			
	시각디자인학과		12	71.83			초콜릿 나무젓가락 / 제시된 소재를 활용하여 전체화면을 구성하고 표현하시오. <조건> -제시된 사물 중 '초콜릿'을 가지고 물적 특성을 표현하시오. -여백의 채색은 자유 -주제로 제시된 사물 이외의 다른 형상은 표현하지 마시오. -제시된 사물은 복수로 표현 가능 -제시된 사물의 고유색채 변형 가능
	미디어디자인학과		13	56.00			
	패션디자인학과(야)		17	25.53			

좌측 표

대학명	학부(학과/전공)	모집인원	자원율	실기종목	실기고사 출제문제
동명대	시각디자인학과	32	5.88	택1 사고의 전환 / 발상과 표현 / 기초디자인 / 석고소묘	<기초디자인> 두루마리 휴지, 집게, 삼파장 전구
동서대	디자인학부	60	8.02	택1 사고의 전환 / 기초디자인	<기초디자인> 의자, 알사탕, 휴대용 선풍기
동아대	산업디자인학과	30	12.50	택1 사고의 전환 / 기초디자인	애완동물 손질 빗 / 재난재해 대비를 발상표현 하시오 / 안경닭이, 투명 빵케이스
동아대	미술학과	25	6.76	택1 정물 수묵담채화 / 정물수채화 / 인물소묘 / 인물수채화 / 인물두상	공통: 흰 천 (120×200㎝) • 1군(택 1) : 운동화, 곰인형, 돼지저금통(大), 플라스틱 의자, 물이 든 생수병 • 2군(택 4) : 슬리퍼, 남자고무신, 과자봉지, 페인트롤, 페인트 붓(大), 바나나묶음 • 3군(택 5) : 사과, 파프리카, 테니스공, 반코팅 목장갑, 구두솔, 브로콜리, 삼파장 전구, 배드민턴공 인물수채화: 20대 남자, 20대 여자 중 추첨
동아대	공예학과	25	8.24	택1 사고의 전환 / 기초디자인 / 정물수채화	애완동물 손질 빗 / 재난재해 대비를 발상표현 하시오 / 주사기, 반원뚜껑 / 미술학과 정물수채화 내용과 같음
동양대	디자인학부 시각디자인 / 공간디자인 / 리빙디자인	38	4.87	택1 발상과 표현 / 사고의 전환 / 기초디자인	비공개
동의대	시각디자인전공	14	16.07	석고소묘	
동의대	산업디자인전공	14	10.79	택1 기초디자인 / 사고의 전환	
동의대	공예디자인전공	14	7.57	발상과 표현	<석고소묘> 줄리앙
동의대	서양화전공	9	5.00	택1 석고소묘/수묵담채/정밀묘사/정물수채/소조기초디자인/사고의 전환	<기초디자인> 볼트너트, 전구, 스프링
동의대	한국화·환경조형전공	7	2.71		*실기고사 예상 주제 요강 참조
명지대(용인)	시각디자인전공	13	60.31	택1 기초디자인 / 사고의 전환	<기초디자인> 시각디자인전공: 밴드닥터, 휴대용뷰러
명지대(용인)	패션디자인전공	13	46.38	택1 기초디자인 / 사고의 전환	패션디자인전공: 와인오프너, 고무장갑 / 산업디자인전공: 현미녹차 티백, 스카치테이프
명지대(용인)	산업디자인전공	13	58.46	택1 기초디자인 / 사고의 전환	<사고의 전환> 패션디자인전공: 캠핑 랜턴 / 희망과 절망을 표현하시오.
명지대(용인)	영상디자인전공	13	80.00	택1 기초디자인 / 상황표현	스템플러 리무버, 파란색 모나미 볼펜 / 제시된 사물을 이용하여 화면을 구성하시오. / 제시된 이미지의 치열한 전투 상황을 사실적으로 표현하시오. 이미지: 성원에서 괴수와 대치 중인 소년과 강아지
목원대	만화애니메이션과	21	22.57	스토리만화/상황묘사	
목원대	한국화전공	8	3.13	수묵담채화(정물)/수묵담채화(풍경)/정물수채화/발상과 표현/인물수채화/정밀묘사	
목원대	서양화전공	8	9.38	정물수채화/인물수채화/정밀묘사/발상과 표현	<스토리만화/상황묘사> 무언가를 보고 격하게 반응하는 사람들(인물 2명이상, 동물 1마리 이상, 인물의 반응을 겹치지 않게 표현하시오 두려움, 실수, 큰 웃음, 절망 등)
목원대	기독교미술전공	8	2.88	자유표현/기초디자인 / 정물수채화/발상과 표현//인물수채화/사고의 전환	<사고의 전환> 제시물: 우산 주제: 비오는 날의 일상
목원대	조소과	11	4.00	주제인물두상/모델인물두상 / 인물수채화 / 인물소묘	<기초디자인> 제시물: 집게, 하드커버노트, CD, 연필
목원대	시각디자인과	21	11.62	발상과 표현/기초디자인/사고의 전환	
목원대	산업디자인학과	11	10.27		
목원대	섬유패션디자인학과	18	8.00		
목원대	도자디자인학과	12	6.58	발상과 표현/물레성형/기초디자인/사고의 전환	

우측 표

대학명	학부(학과/전공)	모집인원	자원율	실기종목	실기고사 출제문제
배재대	미술디자인학부	42	6.24	택1 발상과 표현 / 사고의 전환 / 기초디자인 / 석고소묘 / 정물수채화 / 인물수채화	<기초디자인> 가위, 장미, 돋보기를 활용하여 화면을 자유롭게 구성하시오.
백석대	디자인영상학부(일반)	150	15.97	A형_사고의 전환	제시물: 석류 / 맛에서 느껴지는 이미지를 시각화하여 표현하시오.
				B형_발상과 표현	자연이 우리에게 주는 선물을 발상과 표현하시오.
				C형_상황표현 또는 컷만화	빙하기로 인해 얼어붙었던 나는 어느라 갑자기 눈을 떠보니 50년이 흘러있었다.
				D형_기초디자인	제시물: 헤드셋, 마이크, 동전 / 제시물을 이용하여 공간 구성하시오.
부산대	미술학과 한국화전공	6	5.80	수묵담채화	
부산대	미술학과 서양화전공	5	17.60	연필정물소묘	
부산대	미술학과 조소전공	5	11.00	인물소조	
부산대	조형학과 가구목칠전공	3	10.33	발상과 표현	<발상과 표현> 제시물: 멸치, 뽀또 비스킷 / 주제: 미래의 운송 수단을 표현하시오.
부산대	조형학과 도예전공	3	8.33	발상과 표현	
부산대	조형학과 섬유금속전공	3	13.33	발상과 표현	
부산대	디자인학과 애니메이션전공	3	39.00	아이디어 스케치 및 전공적성 실기평가	
삼육대	아트앤디자인학과	교과 14 / 종합 11 / 실기 21	25.07 / 2.82 / 62.14	택1 기초디자인	바이올린 / 바이올린을 자유롭게 변형하여 내가 꿈꾸는 세계를 표현하시오.
				발상과 표현	고양이, 나무, 무지개를 이용하여 자연의 세계를 표현하시오.
				사고의 전환	제시물: 조각케이크와 포크 / 문제: 상상의 세계
				기초조형	추후공개
상명대(서울)	생활예술학과	20	32.45	택1 사고의 전환	제시물: 구겨진 지폐, 동전 / 속도감을 표현하시오.
				기초디자인	제시물: 1/2 담긴 콜라병, 병뚜껑, 빨대
상명대(천안)	디자인학부	68	13.65	택1 발상과 표현 / 기초디자인	극히 짧은 순간을 발상 표현하시오. / 제시물: 모종삽, 체리, 워커 / 인쇄물로 제공된 사물들의 조형적 특성을 활용하여 화면에 자유롭게 구성 디자인하시오.
상명대(천안)	텍스타일디자인학과	22	11.41	사고의 전환	제시물을 해체하여 약통이나 알약을 '다른 무엇'으로 대체하여 디자인하시오.
상명대(천안)	산업디자인학과	21	13.00	발상과 표현 / 기초디자인	디자인학부와 같음
상명대(천안)	무대미술학과	25	10.72		
상명대(천안)	만화애니메이션학과	27	33.67	만화능력테스트	버려진 유기견들이 많은 공터에 버려진 자전거. 유머러스한 장면을 포함해서 그리시오.
상지대	디자인학부 산업디자인전공	14	4.11	택1 발상과 표현 / 사고의 전환 / 기초디자인	비공개
상지대	디자인학부 시각·영상디자인전공	17	4.47		
상지대	생활조형디자인학과	17	2.35		
서경대	무대기술전공	10	14.00	[1단계] 희곡분석/이미지 스케치	선정 희곡: 우리들의 일그러진 영웅(이문열)
서경대	무대패션전공	7	21.14	발상과 표현	"상상해봐, 패션 편의점"을 발상 표현하시오.
서경대	시각정보디자인전공	10	41.40	택1 발상과 표현	인공지능이 적용된 신개념 복합문화공간을 표현하시오.
				기초디자인	노란 포스트잇 3세트, 나무궤짝, 알록달록 전선 / 제시된 사물의 시각적 특성을 살려 화면에 공간감을 표현하시오.
서경대	생활문화디자인전공	10	31.00	택1 발상과 표현	어항 속 물건들을 활용하여 율동감과 공간감을 표현하시오.
				기초디자인	마카롱, 스테인레스 텀블러, 캐리어고정벨트 / 제시된 사물의 형태와 질감의 특성을 살려 교차와 확산을 표현하시오.

대학명	학부(학과/전공)	모집인원	경쟁률	실기종목	실기고사 출제문제
서울과학기술대	디자인학과	29	14.76	기초디자인	<제시문> 변형이란 하나의 형태가 점차 모습을 바꿔 다른 형태가 되는 것을 말한다. 여기엔 두 가지 변형이 있다. 먼저 간단한 도형이 복잡한 유기적 형태로 변하는 방식이다. 이것이 바로 피타고라스적 세계 창조의 관념이다. 다른 하나는 유기적 형태들이 서로 모습을 바꾸는 방식이다. 피타고라스파의 신비주의 사상을 받아들였던 플라톤은 영혼의 윤회를 믿었다고 한다. 세상의 모든 생명이 이렇게 윤회의 끈으로 서로 연결되어 있다면 어떨까? <제시어> 깨진 와인잔 <문제> 제시문과 제시어에 대하여 1. 주제를 설정하시오.(네임펜 사용) 2. 디자인(제작)의도를 설명하시오.(네임펜 사용) 3. 제시어의 형태를 묘사하시오.(연필사용) 4. 주제와 디자인(제작)의도에 맞게 3의 형태를 포함하여 자유롭게 표현하시오.(채색)
	도예학과	13	13.38	기초디자인	<제시문> 음악을 듣거나 악기를 연주하는 등 음악을 접하며 얻는 효과를 직접적으로 느끼기란 쉽지 않다. 하지만 체감하지 못해도 음악은 두뇌 발달, 정서, 감각 자극 등 다양한 면에서 커다란 영향을 미친다. 음악은 두뇌 발달에도 큰 도움이 된다. 리듬과 패턴을 지닌 음악이 특성상 언어의 리듬과 억양을 익히는 데 도움이 되며, 규칙과 박자감, 리듬은 수학적 개념을 익히는데도 큰 역할을 한다. 그리고 음악은 정서적 안정을 가져다준다. 사람들은 흥겨운 음악이 나오면 몸을 흔드는데, 가르치지 않아도 즐길 줄 아는 음악을 통해 사람들은 정서를 안정시킨다. 또한 음악은 감각을 발달시키는 데 효과적이다. 멜로디를 들려주면 음감, 높낮이 감정을 알 수 있으며 음악을 듣는 일은 청각 발달을 돕고 자연스레 감성을 키워준다. <제시어> 잠자리(곤충) <문제> 제시문과 제시어에 대하여 1. 주제를 설정하시오.(네임펜 사용) 2. 디자인(제작)의도를 설명하시오.(네임펜 사용) 3. 제시어의 형태를 묘사하시오.(연필 사용) 4. 주제와 디자인(제작)의도에 맞게 3의 형태를 포함하여 자유롭게 표현하시오.(채색)
	금속공예디자인학과	17	15.53	기초디자인	
	조형예술학과	17	16.82	인물과 정물이 있는 상황	-의자 등받이 쪽이 가슴으로 오게 의자를 돌려 양다리를 벌리고 앉는다. -등받이 위에 베개를 얹고 베개 위에 양팔을 팔짱끼듯 올린다. -후드는 빈 칭도 머리에 쓰고 고래를 왼쪽으로 틀려 팔 위에 얹는다. ※켄트지 방향: 세로
서울대	디자인학부 - 공예	14	82.29	통합실기평가	이미지: 제프 쿤스 미술작품(풍선 강아지), 콘스탄틴 브랑쿠시 미술작품(젊은 남자의 토르소) <문제> 주어진 두 이미지에 드러나는 조형적 특징을 반영한 주전자 세트를 그리시오. -주전자 세트는 주전자, 컵, 컵받침으로 한정함 -몸체, 손잡이, 주둥이(물대), 뚜껑을 가진 주전자를 그릴 것 -사용가능한 주전자 세트로 디자인할 것 <평가기준> 관찰력, 표현력, 구성력, 창의력 <답안지 방향> 가로
	디자인학부 - 디자인	21	75.00	통합실기평가	이미지: 30 60 90 <문제> 위의 숫자들을 물질적 개념(무게, 높이, 각도, 크기 등)으로 해석하여 입체물을 디자인하시오. -연필로만 그린다. -명암을 넣지 말고 선으로만 그린다. -숫자는 그리지 않는다. -배경은 그리지 않는다. <평가기준> 문제 해석 능력, 입체구성 능력, 논리적 표현력 <문제 2> 위의 숫자들을 비물질적 개념(시간, 속도, 밝기, 음량 등)으로 해석하여 시각적으로 표현하시오. -문자와 기호를 포함해도 무방하다. -수용성 물감으로 채색한다. <평가기준> 문제 해석 능력, 화면 구성 능력, 시각적 상상력 <답안지 방향> 가로
	동양화과	14	16.07		이미지: 30 60 90 <문제 1 연필소묘> 숫자들을 시간과 공간의 개념으로 그리시오. <문제 2 수묵채색> 숫자의 의미가 포함된 원이 있는 풍경을 수묵채색으로 그리시오.
서울대	서양화과	19	23.26	통합실기평가	이미지: 프랭크 스텔라 미술작품(Harran II) <문제 1 연필소묘> 주어진 그림의 조형적 특징이 드러나는 건축물을 그리시오. -건축물의 내부와 외부가 함께 보이도록 그리시오. -배경을 포함하여 그리되 건축물과 배경 모두 사실적으로 그리시오. -인물을 그리지 마시오. <문제 2 수채화> 주어진 그림의 조형적 특징을 손의 형태와 동작에 적용하여 그리시오. -손의 개수와 배경은 자유롭게 하시오. -손의 형태와 비례를 과장, 왜곡, 변형하지 마시오. <평가기준> -문제 1: 문제 해석 능력, 공간 표현 능력 -문제 2: 문제 해석 능력, 색채 표현 능력 <답안지 방향> 모두 세로
	조소과	18	17.28	통합실기평가	이미지: 프랭크 스텔라 미술작품(Harran II) <문제 1> 주어진 이미지의 조형적 특징이 드러나는 건축물을 내부와 외부가 함께 보이도록 그리시오. -주어진 켄트지(3절), 연필(4B)로만 그린다. -배경은 자유롭게 한다. -인물을 그리지 않는다. <문제 2> 주어진 이미지의 조형적 특징이 드러나도록 손을 제작하시오. -점토를 사용하여 제작한다. -손의 개수는 자유롭게 한다. -최대 높이를 40cm 이내로 하여 합판 위에 제작한다. -주어진 재료는 모두 자유롭게 사용할 수 있다. ※주어진 재료: 나무젓가락, 가는 철사, 구운 철사, 알루미늄 철사, 노끈, 각목 <평가기준> -문제 1: 문제 해석 능력, 상상력, 표현력, 공간지각능력 -문제 2: 문제 해석 능력, 상상력, 표현력, 입체조형능력 <답안지 방향> 가로
서울여대	산업디자인학과	14	56.07	기초디자인	맥주병, 병따개 / 주어진 제시물을 활용하여 힘을 표현하시오.
	아트앤디자인스쿨 - 현대미술전공	15	41.20	택1 : 발상과 묘사(색채)-정물 / 발상과 묘사(색채)-인물	<발상과 묘사-정물> 검은 비닐봉지, 물병, 북어, 사과 / 검은 기운과 붉은 기운을 표현하시오.
	아트앤디자인스쿨 - 공예전공	12	81.67	택1 : 기초디자인 / 발상과 표현 / 사고의 전환	오렌지 / 오렌지를 이용하여 맛을 표현하고 내면의 형태를 이용해서 인간의 다양성을 표현하시오. 자연과 인간의 관계에 대해 생각하고 표현하시오. 연기 / 제시물의 구조를 이용하여 반려견의 율동을 표현하시오
	아트앤디자인스쿨 - 시각디자인전공	12	85.00	기초디자인	안전모, 스패너 / 주어진 제시물을 활용하여 자유롭게 구성하시오.
서원대	융합디자인학과	20	2.37	택1 : 소묘 / 발상과 표현 / 정물수채화 / 사고의 전환	비공개
성신여대	뷰티산업학과	20	21.15	사고의 전환	제시물: 메이크업 브러쉬 / 문제: 과거와 미래 <조건> 1. 배경 채색 금지 2. 그림자 채색 금지 3. 픽사티브 사용 금지
	동양화과	20	13.40	수묵담채화(정물과 키워드)	정물: 파인애플, 북어, 콜라 캔, 양배추 키워드: 먹과 붉은색 선으로 그리시오.
	서양화과	20	20.70	택1 : 인체표현 / 정물표현	<인체> 드라마 속 한 장면을 제시된 조건에 따라 그리기
	조소과	20	13.50	소조(인물두상)	실물 모델 제시
	공예과	23	23.70	기초디자인(소묘 1장, 기초조형 1장)	투명 유리병, 와인잔, 구겨진 은박지 / 주어진 이미지를 활용하여 화면에 자유롭게 구성하고 표현하시오.
	산업디자인과	23	44.96	기초디자인(소묘 1장, 기초조형 1장)	안경, 손모양 라이터, 장난감 자동차 / 주어진 이미지를 활용하여 화면에 자유롭게 구성하고 표현하시오.
세한대(당진)	디자인학과	20	6.45	사고의 전환(발상과 표현)/만화(컷만화, 스토리만화, 상황표현 등)/정밀묘사 중 택1	<사고의 전환(발상과 표현)> 21세기와 디자인 <만화(컷만화, 스토리만화, 상황표현)> 시장 사람들 <정밀묘사> 초콜렛 에이스크래커, 귤 중 택1
	만화애니메이션학과	22	11.59	택1 : 상황표현 / 칸만화	<상황표현> 위기 탈출 대작전

왼쪽 표

대학명	학부(학과/전공)		모집인원	자원율	실기종목	실기고사 출제문제
수원대	조형예술학부	회화(한국화)	15	2.73	수묵담채화	컵라면 박스, 컵라면, 소국, 억새풀, 마른 나뭇가지, 붉은색 보자기, 목장갑
		회화(서양화)	15	8.20	정물수채화	
		조소	15	4.07	인물두상	앞, 뒤, 좌, 우 45도 각도 4방향에서 촬영된 사진 제공(사진 공개 불가)
	디자인학부	커뮤니케이션디자인	20	33.45	택1 발상과 표현	"SLOW LIFE" 주제에 대해서 자유롭게 표현하시오.
		패션디자인	15	22.47	기초디자인	가위, 컷터(사무용 칼) / 제시된 사물의 특성을 활용하여 '단절, 소멸'에 대하여 표현하시오.
숙명여대	시각·영상디자인과		6	7.83	택1 사고의 전환	피킹가위 / 장난감
	산업디자인과		9	11.64		
	환경디자인과		11	11.82	기초디자인	아령 / 회전
	공예과		11	10.43		
	회화과	한국화	6	32.67	택1 인체수묵담채<코스츔> / 인체소묘<코스츔> / 인체수채화<코스츔> / 정물수묵담채화	비공개
		서양화	7	36.00	인체소묘<코스츔> / 인체수채화<코스츔>	
순천대	영상디자인학과		10	4.10	택1 발상과 표현 콘티제출 및 설명	비공개
	만화애니메이션학과		14	22.79	만화실기	<상황표현 또는 칸만화> BTS 공연
신경대	뷰티디자인학과		13	6.00	택1 발상과 표현	한국적인 이미지를 자유롭게 상상하여 표현하시오
					사고의 전환	사과 / 제시된 이미지를 이용하여 싱그러움을 표현하시오.
					기초디자인	야구공, 가위 / 제시된 사물 2가지의 조형적인 특성을 활용하여 전체화면을 자유롭게 연출하여 표현하시오
신라대	창업예술학부		64	4.78	택1 발상과 표현 / 사고의 전환 / 기초디자인 / 석고소묘 / 정물수묵담채화 / 문인화 / 정물수채화 / 정물소묘 / 인체수채화 / 소조(두상)	<기초디자인> 양배추, 자동차, 고양이 / <정물수묵담채화/정물수채화/정물소묘> 주전자, 병, 라면, 과자봉지, 꽃, 항아리, 공인형, 의자, 사과, 전구, 천 중 6개 출제 / <문인화> 사군자 중 택1 / <인체수채화> 실제 모델 제시 / <소조> 인물두상(여자)
신한대	디자인학부	산업디자인전공	15	17.60	택1 발상과 표현	비공개
		패션디자인전공			사고의 전환	
		공간디자인전공			기초디자인	
안동대	미술학과	동양화	3	2.33	석고소묘	아그리파
		서양화	4	2.75	정물소묘	
					택1 정물수묵담채화	광목천, 붉은벽돌, 사과, 대파, 배추, 맥주병
					정물수채화	
		조소	3	1.00	인물두상소조	당일출제

오른쪽 표

대학명	학부(학과/전공)		모집인원	자원율	실기종목	실기고사 출제문제
영남대	미술학부	회화전공	40	5.48	택1 채묵화	1. 사물을 들고 ROTC 복을 입은 남성모델, 사물을 들고 흰 티셔츠에 청바지를 입은 여성모델 2. 꽃, 우산, 와인병, 서류가방 ※1~2에서 각 1가지씩 출제 ※고사 당일 켄트지의 방향을 결정
					수채화	1. 플라스틱의자, 석유말통(20L) 2. 소화기, 둥근 페인트통(4L), 바나나 3. 고무장갑, 페인트롤러, 두루마리 휴지 4. 북어, 컵라면, 삼선 슬리퍼 5. 사과, 생수병 350ml, 꽃, 야구공 ※1~5에서 각 1가지씩 출제 ※각 종류의 개수는 유동적임 ※바닥의 천은 반드시 그려야 함 ※고사 당일 켄트지의 방향을 결정
					소묘	
	트랜스아트전공		30	7.33	택1 주제가 있는 인체두상 소조	1. 생각하는 아버지의 얼굴 2. 생각하는 어머니의 얼굴 ※1~2주제 중 고사 당일 1문제 추첨 출제
					기초디자인	비공개
	시각디자인학과		40	14.10	택1 기초디자인	손목시계, 지포라이터, 기린 코스툼 브라운인형 / 제시물을 활용하여 화면을 구성하시오.
	산업디자인학과		28	11.96	택1	
	생활제품디자인학과		28	10.93	사고의 전환	잠맘보 인형 / '신비한 동물의 세계'를 표현하시오
영산대(부산)	디자인학부		20	6.14	택1 석고소묘 / 발상과 표현 / 사고의 전환 / 기초디자인	비공개
예원예술대	금속조형디자인		16	6.14	택1 기초디자인 사고의 전환 발상과 표현 수채화	【기초디자인】 1 색연필, 펜, 스카치테이프를 이용하여 화면을 구성하시오 2 쇠자, 축구공, 마우스를 이용하여 공간감을 표현하시오
	만화게임영상		15	4.60	택1 칸만화 상황표현 발상과 표현	【상황표현】 1 이른아침, 아파트단지 내 놀이터에 앉아 음쓰거낀 뮤직비디오를 스마트폰으로 감상하는 시각장애인과 보호자 2 이산가족 상봉
	한지공간조형디자인		10	15.70	택1 수채화 수묵담채화 발상과 표현 기초디자인	【발상과 표현】 1 대한민국의 전통과 현대의 조화가 이루어지는 세상을 표현하시오 2 곤충을 주제로 미래의 놀이공원을 표현하시오
	미술조형		7	2.60	택1 발상과 표현 사고의 전환 기초디자인	【칸만화】 1 인공지능(AI)이 생활속에 들어온 가정생활 환경의 변화를 표현하시오 2 인간형 안드로이드가 보편화 되었다면 우리는 함께 살아갈 수 있을까?
	시각디자인		16	2.40	택1 기초디자인 사고의 전환 발상과 표현	【사고의 전환】 1 손목시계를 종이위쪽에 소묘하시오/손목시계를 활용하여 종이 아래쪽에 미래의 시간여행을 표현하시오 2 안경을 활용하여 종이위쪽에 소묘하시오/안경을 활용하여 종이 아래쪽에 미래의 놀이공원을 표현하시오
	뷰티패션디자인		15	2.60	택1	
	애니메이션		16	5.50	택1 칸만화 상황표현 발상과 표현	【수묵담채, 수채화, 소묘】 질그릇항아리, 사과2개, 건어물, 신발, 꽃, 종이상자. ※학과에 관계없이 종목별 출제문제는 동일함
용인대	미디어디자인학과	시각디자인 / 디지털콘텐츠디자인	35	9.40	사고의전환	골프공 / 골프공을 이용하여 다이나믹한 자연을 표현하시오
	회화학과		20	3.75	고사 당일에 제시된 사진 속 이미지와 정물 1점을 합성하여 자유로운 발상과 기법으로 표현	이미지: 기러기 한 쌍이 날아가는 장면 정물: 생수 1병

울산대 (미술학부)

대학명	학부(학과/전공)	모집인원	자원율		실기종목	실기고사 출제문제
울산대	동양화전공	5	2.60	택1	석고데생	아그리파, 줄리앙 중 수험생이 1개 자유선택
					정물수묵채색화	대바구니, 새우깡, 와인 2병, 소국 1단, 레몬 3개
					정물수채화	화병, 장미 1단, 레몬 3개, 계란 10알 세트
					발상과 표현	가상현실
					사고의 전환	생수병 1개, 사과 2개, 봉지라면 1개 중 수험생이 정물 2종류 자유선택
					정밀묘사	박카스 병, 가위, 귤 중 수험생이 2개 자유선택
					사군자	사군자 중 수험생이 자유선택 <조건> -작품은 필히 세로작품으로 제작해야 함 -작품에 글자나 문구를 쓰거나 표현하면 안됨 -확인도장이 찍힌 화선지 1인 3매씩 지급 완성 1점 제출
					기초디자인	종이팩 서울우유(200ml) / 제시된 사물의 정면, 측면, 평면을 이용하여 화면을 구성하시오
	서양화전공	16	3.38	택1	석고데생	줄리앙
					정물데생	흰 천, 농구공, 적포도주 1병, 양배추 반쪽, 두루마리 휴지 1개, 사과 2개, 볼펜 2자루, 봉지라면 1개 ※연필데생 혹은 컬러데생 중 수험생이 자유롭게 선택
					정물수채화	흰 천, 농구공, 적포도주 1병, 양배추 반쪽, 두루마리 휴지 1개, 사과 2개, 볼펜 2자루, 봉지라면 1개
					정물유화	
					인체데생	여자
					정밀묘사	A안: 골프공 2개, 4B연필 1개 / B안: 우유팩 1개, 4B연필 1개 / ※A안, B안 중 수험생이 1개 자유선택
					발상과 표현	디지털세상과 나, 정지와 움직임 중 수험생이 1개 자유선택
					사고의 전환	생수병 1개, 사과 2개, 봉지라면 1개 중 수험생이 정물 2종류 자유선택
					기초디자인	종이팩 서울우유(200ml) / 제시된 사물의 정면, 측면, 평면을 이용하여 화면을 구성하시오
	조소전공	8	1.75	택1	석고데생	아그리파, 줄리앙 중 수험생이 1개 자유선택
					인물두상소조	여자
					인체데생	
					정밀묘사	까스활명수 병, 테니스공, 양식나이프 중 수험생이 2종 자유선택
					발상과 표현	1. 장수하늘소를 기계적으로 표현하라 / 2. 달리는 스포츠카의 속도감을 표현하라 / 3. 무중력의 가상공간을 표현하라 / ※3가지 주제 중 수험생이 1개 자유선택
					사고의 전환	생수병 1개, 사과 2개, 봉지라면 1개 중 수험생이 정물 2종류 자유선택
					기초디자인	종이팩 서울우유(200ml) / 제시된 사물의 정면, 측면, 평면을 이용하여 화면을 구성하시오
	섬유디자인학	17	5.18	택1	석고데생	줄리앙
					인체데생	여자
					정밀묘사	테니스공, 가위, 연필 중 수험생이 2종 자유선택
					정물수묵채색화	
					정물데생	두루마리휴지 1개, 와인 1병, 흰 천, 사과 2개
					정물수채화	
					정물유화	
					발상과 표현	1. 가상현실 / 2. 디지털세상과 나 / 3. 정지와 움직임 / 4. 무중력의 가상공간 / 5. 한글 ※위의 주제 중 하나를 선택하여 자유롭게 표현하시오
					사고의 전환	생수병 1개, 사과 2개, 봉지라면 1개 중 수험생이 2개를 골라 자유롭게 표현
					기초디자인	종이팩 서울우유(200ml) / 제시된 사물의 정면, 측면, 평면을 이용하여 화면을 구성하시오
	건축학부 실내공간디자인학	15	7.00		발상과 표현	1. 자원과 개발을 주제로 자유롭게 표현하시오. / 2. '빗방울'로부터 연상되는 이미지를 자유롭게 표현하시오. / 3. 자전거와 스피드에 대한 이미지를 표현하시오 / 4. 종이와 목화를 주제로 '흡수'의 이미지를 표현하시오. / 5. 기술과 인간과의 관계를 자유롭게 표현하시오. ※위 문제 중 1개 당일추첨(출제된 문제는 비공개)
	디자인학부 제품/디지털콘텐츠	20	6.90	택1	사고의 전환	1. 두루마리 휴지 / 제시물을 연필로 묘사하고 대량생산의 이미지를 자유롭게 표현하시오 / 2. 사과, 칼 - 제시물을 연필로 묘사하고 '상생'의 이미지를 표현하시오. / 3. 나사못 / 제시물을 연필로 묘사하고, 제시물을 기능을 이미지화 하시오. / 4. 풍선 2개 - 제시물을 연필로 묘사하고, 제시물에 연상되는 이미지를 자유롭게 표현하시오 / 5. 레고블럭 3개 - 제시물을 자유롭게 배치하여 연필묘사 후, 자유의 이미지를 표현하시오. ※위 문제 중 1개 당일추첨(출제된 문제는 비공개)
	디자인학부 시각디자인학	17	10.82		기초디자인	제도용 콤파스 / 제시된 사물을 여러 방향에서 본 형태로 평면 및 입체로 구성하시오.

원광대 외

대학명	학부(학과/전공)	모집인원	자원율		실기종목	실기고사 출제문제
원광대	귀금속보석공예과	27	1.80	택1	석고소묘	비공개
					발상과 표현	
					사고의 전환	
	디자인학부	57	3.42		기초디자인	
을지대(성남)	의료홍보디자인학과	26	11.19		기초디자인	주사기, 운동화 / 제시물의 조형적 특성을 활용하여 화면을 구성하시오.
이화여대	조형예술학부 동양화전공	14	12.00		[드로잉 I] 대상과 조건에 의한 드로잉	[드로잉 I] 귀뚜라미, 거울(사각), 돌을 소묘하시오.(돌은 부수거나 크기 자유)
	서양화전공	17	13.29			
	조소전공	13	11.08			
	도자예술전공	13	11.92		[드로잉II] 대상과 주제에 의한 표현(환조)	[드로잉II] 트램펄린 뛰는 여자
	섬유패션학부 섬유예술전공	14	11.93			
	패션디자인전공	10	12.10			
인천가톨릭대	회화과	10	9.00	택1	인물수채화	흰색 또는 검정색 남방셔츠와 청바지에 운동화를 신은, 여대생 좌상포즈
					정물수채화	A: 신문지, 두루마리 화장지, 투명컵 / B: 라면, 사탕, 은박접시 / C: 파인애플, 거울, 주방솔 A, B, C에서 각1가지씩 출제
	환경조각과	6	4.67		인물모델링	실물 모델 제시
	시각디자인학과	16	9.00	택1	발상과 표현	비공개
	환경디자인학과	16	7.56		기초디자인	
인천대	조형예술학부 한국화전공	7	12.00	택1	정물수묵담채화	<정물수묵담채화> 채소, 과일, 건어물, 병, 꽃(화병), 과자, 장난감, 종이상자, 신발, 기타 생활용품 중에서 출제 <정물수채화> 채소, 과일, 병, 꽃 및 자연물, 의류(모자, 신발, 장갑 포함), 스포츠용품, 기계류(공구 포함), 기타 생활용품 중 출제 <인체소묘> 실물 모델 제시
					인체소묘	
	서양화전공	20	20.43	택1	정물수채화	
					인체소묘	
	디자인학부	37	8.11	택1	사고의 전환	<기초디자인> 건전지 / 주어진 사물의 특성을 고려하여 화면에 자유롭게 구성하고 표현하시오.
					기초디자인	
인하대	디자인융합학과	14	63.44	택1	사고의 전환	게임조종기 / 주어진 이미지를 활용하여 즐거운 감정을 표현하시오.
					기초디자인	포크, 탁구공, 줄넘기, 게임조종기 / 주어진 이미지를 활용하여 자유롭게 구성하고 표현하시오.
	조형예술학과	18	10.43		자유소묘	추후 공개
	의류디자인학과(실기)	12	14.92		기초디자인	제시물: 토르소마네킹, 빨대, 천, 시침핀 제공된 사물의 조형적 특성과 기능을 활용하여 자유롭게 연출하고 표현하시오.
제주대	미술학과	17	2.71		인체소묘	
	산업디자인학부 멀티미디어디자인전공	7	6.57	택1	발상과 표현	비공개
	문화조형디자인전공	7	6.57		기초디자인	
조선대	회화학과 서양화전공	13	3.50	택1	정물수채화 / 인물수채화	<정물수채화/정물수묵담채화> 1. 인공물: 운동화, 과일바구니, 모자, 선풍기, 야구공, 소주병, 맥주캔, 콜라병, 석고도형, 인형, 의자, 접시, 라면, 과자, 벽돌, 천 / 2. 자연물: 사과, 귤, 바나나, 파인애플, 딸기, 배추, 오이, 양파, 파프리카, 무, 북어, 국화, 백합, 장미, 나뭇잎, 나뭇가지, 돌 / 인공물과 자연물 중에서 8개 내외 출제
	한국화전공	8	2.10	택1	정물수묵담채화 / 정물자유표현 / 인물수묵담채	
	미술학과 현대조형미디어전공	15	3.30	택1	정물자유표현 / 발상과 표현 / 소조(기물/인물) / 기초디자인	<소조> 1. 기물: 다리미, 운동화, 구두, 핸드백, 장난감, 모자 중 1개 추첨 / 2. 인물: 실물 모델 제시
	시각디자인학과	26	5.30			
	디자인학부 실내디자인전공	14	4.40		석고소묘	<석고소묘> 아그리파, 줄리앙, 비너스 중 추첨 <기초디자인> 코끼리, 안경, 줄이어폰 / 제시된 사물의 조형적 특성을 살려 자유롭게 공간 구성하시오.
	섬유·패션디자인전공	22	3.60	택1	발상과 표현	
	가구·도자디자인전공	28	3.40			
	디자인공학과	18	3.40		기초디자인	
	만화·애니메이션학과	21	16.10	택1	칸만화 / 상황표현	비공개

대학명	학부(학과/전공)	모집인원	지원율	실기종목	실기고사 출제문제
중부대	산업디자인학전공	40	8.98	택 1 기초디자인 / 발상과 표현	비공개
	만화애니메이션학전공	40	23.58	택 1 상황표현	마블 캐릭터(캡틴아메리카 아이언맨 등)가 야구장에 등장한 상황
				스토리만화	금강산 남북 이산가족 상봉관에서 93세인 형이 70년만에 79살인 동생을 보러간다. 떨리고 설레는 마음에 들어가는데 그 이후를 그리시오.
중앙대 (서울)	공간연출전공	7	54.00	소묘 (공간구성과 묘사)	문장: 이상 作 '지팡이의 역사' 중 일부 / 문제: 다음 지문을 읽고 상황을 자유 형식으로 묘사하시오.
중앙대 (안성)	공예 산업디자인 시각디자인	23	31.13	대상과 조건에 의한 디자인 실기평가	향수, 목, 노란고무줄/제시된 사물의 조형적 특성을 활용하여 화면을 구성하고 표현하시오.
	한국화전공	15	14.00	수묵담채화	국화, 1.5L삼다수, 감, 사과, 스텐레스 주전자, 검정 비닐봉지, 갈색종이봉투, 흰색 와이셔츠
	서양화전공	15	22.27	인체수채화+정물	실물 모델 제시
	조소전공	15	12.80	인체소조	맑은 하늘을 바라보며 지그시 눈을 감고 가을 향기를 음미하는 60대 남성
중원대	산업디자인학과	15	1.60	택 1 발상과 표현 / 사고의 전환 / 기초디자인	외계인과 헤드폰 / 제시물: 빔 프로젝트로 인해 숫자 0과 1이 떠 있는 인물 두상 / 주제: 인공지능과 미래도시 / 땅콩과 갈매기
창원대	미술학과 한국화	4	7.25	택 1 석고소묘 / 정물소묘 / 발상과 표현 / 수묵담채	<석고소묘> 줄리앙, 아리아스, 호머, 비너스, 카라칼 중 1종 출제 <정물소묘> 장작더미, 마포걸레, 계란판(계란 30개 들어 있는 것), 항아리류, 옷걸이(옷 포함), 종이가방, 타월, 흰색운동화, 캔류, 파인애플, 두루마리 휴지, 사과, 반투명비닐, 석고상 중 당일 7종 출제
	미술학과 서양화	4	12.40	택 1 정물소묘 / 정물수채화 / 인체수채화	<수묵담채> 솔잎, 비닐, 유리컵, 생수패트병(500ml), 양초(불 켜진 것), 잡지, 과자봉지, 둥근전구(투명한 것), 배추, 마른잎, 흰색고무신(남성용), 칠기보석함(소형), 마른명태(3마리), 새끼줄, 고서, 신문지(구겨진 것), 숯(10개) 중 당일 7종 출제
	미술학과 실용조각	5	9.00	택 1 석고소묘 / 정물소묘 / 발상과 표현 / 조소	<정물수채화> 장작더미, 마포걸레, 계란판(계란 30개 들어 있는 것), 항아리류, 옷걸이(옷 포함), 종이가방, 타월, 흰색운동화, 캔류, 파인애플, 두루마리 휴지, 사과, 반투명비닐, 석고상 중 당일 7종 출제
청주대	디자인·조형학부 시각디자인전공	12	7.63	발상과 표현	
	공예디자인전공	17	3.74	택 1 사고의 전환	
	산업디자인전공	16	5.10	기초디자인	<기초디자인> 공예디자인전공: 전동드릴, 헤드셋 / 물체의 물성을 표현하시오. 시각디자인전공: 전구, 당근, 초콜릿 아트앤패션전공: 사선 붓
	아트앤패션전공	20	4.30	택 1 발상과 표현 / 기초디자인 / 정물수채화	
	디지털미디어디자인전공	20	3.95	택 1 발상과 표현 / 기초디자인 / 상황표현	
	만화애니메이션전공	20	14.35	택 1 칸만화 / 상황표현	
추계예술대	동양화과	7	15.29	택 1 인물수묵담채화 / 정물수묵담채화 / 인물연필소묘	비공개
	서양화과	7	7.57	개념드로잉	
	판화과	5	4.40		
평택대	커뮤니케이션디자인학과	18	22.15	택 1 기초디자인 / 발상과 표현 / 사고의 전환 / 상황표현	<기초디자인, 발상과 표현> 골프공 / 탄생과 파괴를 표현하시오.
	패션디자인및브랜딩학과	10	17.50	택 1 발상과 표현 / 기초디자인 / 사고의 전환	
한국예술종합학교	무대미술과	18	-	1차시험(소묘)	제시물: 500W 대형 전구(실물 제공) 문제: 소재의 베이스를 한손으로 잡고, 전구로 바라본 실기실의 풍경을 그리시오. -주변의 사람 3명 이상을 필히 넣어 그리시오. -한 명은 전면 얼굴이 들어나야 함.

대학명	학부(학과/전공)	모집인원	지원율	실기종목	실기고사 출제문제
한남대	융합디자인전공	70	8.93	택 1 기초디자인 / 발상과 표현 / 사고의 전환	<기초디자인> 제시물: 옥수수, 칫솔, 철사 제시된 사물의 이미지를 활용하여 화면구성하고 표현하시오.
	회화전공	22	4.73	택 1 석고소묘 / 정물수채화 / 인물수채화 / 수묵담채화	<석고소묘> 비너스, 아그립파, 줄리앙 중 1개 선정 <정물수채화, 수묵담채화> 귤, 바나나, 캔류, 오징어, 항아리류, 천, 병류, 신발류, 전화기, 플라스틱 제품류, 배추, 무, 사과, 배, 국화, 북어, 피망, 테니스공 중 시험당일 3~10개를 선정하여 출제
	미술교육과	16	9.00	택 1 정물소묘 / 기초디자인 / 발상과 표현 / 사고의 전환 / 정물수채화 / 수묵담채화 / 인물수채화 / 소조두상	<정물수채화, 수묵담채화> 귤, 바나나, 캔류, 오징어, 분필류, 항아리류, 천, 병류, 신발류, 전화기, 플라스틱 제품류, 배추, 무, 사과, 배, 국화, 북어, 피망, 꽈리, 테니스공 중 시험 당일 3~10개를 선정 출제 <소조> 실물 모델 제시
한밭대	시각디자인학과	17	3.85	택 1 발상과 표현 / 사고의 전환	비공개
	산업디자인학과	19	2.97	기초디자인	[시각디자인] 제시물: 비치볼, 줄넘기 [산업디자인] 제시물: 삼다수, 서예붓, 기구
한서대	디자인융합학과	65	3.71	택 1 발상과 표현 / 사고의 전환 / 기초디자인	2118년 미래의 라이프 스타일을 주제로 표현하시오 / 제시물: 수노리개 제시된 사물의 특성을 표현하여 스마트한 장신구를 표현하시오 / 제시물: 커피콩, 커피컵 제시된 사물을 특성 활용하여 화면을 디자인하시오.
	영상애니메이션학과	17	23.82	택 1 상황묘사 / 컷만화	운동회에서 즐겁게 경기를 하는 상황을 표현하시오 / 내가 동물들의 말을 알아들을 수 있다면 그 이후의 상황을 표현하시오
한성대	ICT디자인학부(주)	72	28.72	택 1 기초디자인 / 창조적 표현	자동차, 의자, 쥬시실리프 주어진 소재의 조형적 특징을 이용하여 화면을 구성하시오. / 멀티탭과 재활용
	ICT디자인학부(야) 게임일러스트레이션전공	20	17.00	게임상황표현	좀비가 창궐하여 주인공이 탈출하고자 한다. 하지만 탈출구로 가는 길이 갈라졌다. 다음 상황을 게임에 맞게 표현하시오.
한양대 (서울)	응용미술교육과	22	42.23	택 1 발상과 표현 / 기초디자인	의자와 움직임 / 신문, 셔틀콕 / 제시된 사물을 조합하여 새로운 디지털기기를 표현하시오.
협성대	생활공간디자인학과	26	12.92	택 1 기초디자인 / 발상과 표현	노트, 커피그라인더 / 제시된 사물의 특성을 활용하여 화면을 자유롭게 연출하여 표현하시오. / 비공개
	산업디자인학과	26	13.08	택 1 기초디자인 / 발상과 표현	마우스, 줄자 / 제시된 사물의 특성을 활용하여 화면을 자유롭게 연출하여 표현하시오. / 비공개
	시각조형디자인학과	26	15.42	택 1 기초디자인 / 발상과 표현	벽시계, 커피그라인더 / 제시된 사물의 특성을 활용하여 화면을 자유롭게 연출하여 표현하시오. / 비공개
호서대	실내디자인전공	12	7.17	발상과 표현	예상문제 홈페이지 공지
	시각디자인전공	25	8.92	택 1 사고의 전환	제시물: 솔방울 / 제시물을 참고하여 미래의 주거공간을 표현하시오.
	산업디자인전공	20	7.20	기초디자인	제시물: 트럼펫 / 제시물의 물질적 특성과 조형적 특성을 활용하여 자유롭게 구성 디자인하시오.
	첨단미디어전공	23	19.48	택 1 상황표현 / 칸만화	예상문제 홈페이지 공지 / 예상문제 홈페이지 공지

건국대학교(글로컬)에서 2019학년도 수시모집 우수작을 공개했다. 해당 작품은 실기 부분 우수작일 뿐 반드시 합격생 작품인 것은 아니라는 점을 참고하도록 하자.
자료제공 건국대학교(글로컬)

■ 출제문제

학과		종목	주제
디자인학부	택 1	발상과 표현	유리컵과 내 모습
		사고의 전환	추억의 건빵 / 기차여행을 자유롭게 표현하시오.
미디어학부		기초디자인	컵라면 / 공간감을 표현하시오.
		상황표현	박물관에서 유물에 관해 설명해주는 안내원과 경청하는 사람들. 그 와중에 갑작스레 한 아이가 튀어나와 유물에 부딪혀 유물이 깨져 당황하는 사람들
조형예술학부	택 1	인물수채화	여성, 흰 반팔티, 청바지, 맨발로 양 손을 무릎에 딛고 의자에 앉은 자세
		정물수채화	사과, 흰 국화, 장미, 바나나, 물감, 오징어, 스테인레스 통
		인물수묵담채화	여성, 흰 반팔티, 청바지, 맨발로 양 손을 무릎에 딛고 의자에 앉은 자세
		정물수묵담채화	사과, 흰 국화, 장미, 바나나, 물감, 오징어, 스테인레스 통
		발상과 표현	유리컵과 내 모습
		사고의 전환	추억의 건빵 / 기차여행을 자유롭게 표현하시오.
		기초디자인	컵라면 / 공간감을 표현하시오.

| 기초디자인 |

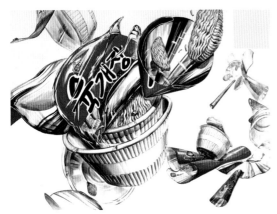
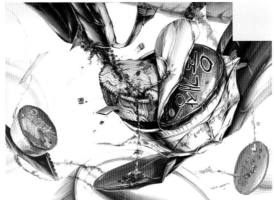

| 사고의 전환 |

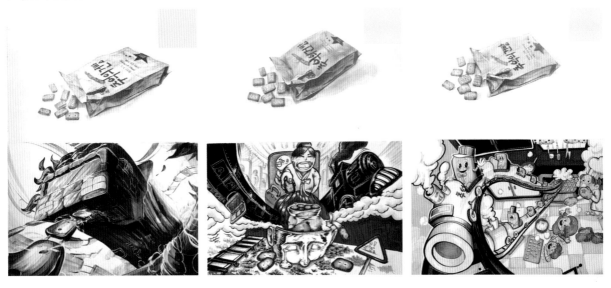

| 발상과 표현 |

| 인체수채화 |

| 정물수채화 |

| 상황표현 |

상명대학교(천안)에서 2019학년도 수시모집 우수작을 공개했다. 해당 작품은 실기 부분 우수작일 뿐 반드시 합격생 작품인 것은 아니라는 점을 참고하도록 하자.
자료제공 상명대학교(천안)

| 기초디자인 |

■ 출제문제

학과	종목		주제
디자인학부	택1	발상과 표현	극히 짧은 순간을 발상 표현하시오.
		기초디자인	제시물: 모종삽, 체리, 워커 인쇄물로 제공된 사물들의 조형적 특성을 활용하여 화면에 자유롭게 구성 디자인하시오.
텍스타일디자인학과		사고의 전환	제시물을 해체하여 약통이나 알약을 '다른 무엇'으로 대체하여 디자인하시오.
산업디자인학과	택1	발상과 표현	디자인학부와 같음
무대미술학과		기초디자인	
만화애니메이션학과	만화능력테스트		버려진 유기견들이 많은 공터에 버려진 자전거. 유머러스한 장면을 포함해서 그리시오.

| 만화능력테스트 |　　　　　　　　　　　　　| 발상과 표현 |

2019학년도 성신여자대학교 수시 실기 우수작

성신여자대학교에서 2019학년도 수시모집 우수작을 공개했다. 해당 작품은 실기 부분 우수작일 뿐 반드시 합격생 작품인 것은 아니라는 점을 참고하도록 하자.

자료제공 성신여자대학교

■ 출제문제

학과	종목		주제
뷰티산업학과	사고의 전환		제시물: 메이크업 브러쉬 / 문제: 과거와 미래 <조건> 1. 배경 채색 금지 / 2. 그림자 채색 금지 / 3. 픽사티브 사용 금지
동양화과	수묵담채화(정물과 키워드)		정물: 파인애플, 북어, 콜라 캔, 양배추 키워드: 먹과 붉은색 선으로 그리시오.
서양화과	택1	인체표현	<인체> 드라마 속 한 장면을 제시된 조건에 따라 그리기
		정물표현	
조소과	소조(인물두상)		실물 모델 제시
공예과	기초디자인(소묘 1장, 기초조형 1장)		투명 유리병, 와인잔, 구겨진 은박지 / 주어진 이미지를 활용하여 화면에 자유롭게 구성하고 표현하시오.
산업디자인과	기초디자인(소묘 1장, 기초조형 1장)		안경, 손모양 라이터, 장난감 자동차 / 주어진 이미지를 활용하여 화면에 자유롭게 구성하고 표현하시오.

| 사고의 전환 |

| 수묵담채화 |

| 인체표현 |

| 정물표현 |

| 기초디자인 |

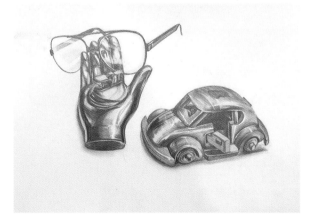

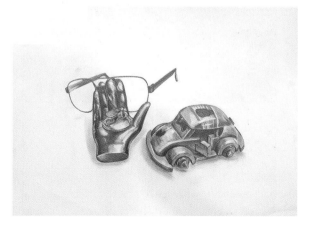

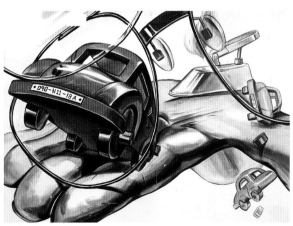

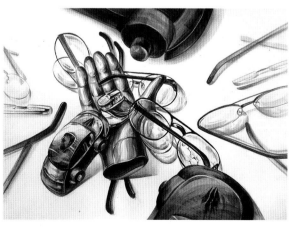

2019학년도 청강문화산업대학교 만화콘텐츠스쿨 수시 실기 우수작

청강문화산업대학교 만화콘텐츠스쿨에서 2019학년도 수시모집 우수작을 공개했다. 해당 작품은 실기 부분 우수작일 뿐 반드시 합격생 작품인 것은 아니라는 점을 참고하도록 하자.

자료제공 청강문화산업대학교 애니메이션스쿨

| A형 |

■ 출제문제

주제
다람쥐(다른 동물로 대체 가능)와 사랑에 빠진 당신. 부모님의 거센 반대에도 불구하고 당신은 다람쥐와 결혼하려고 한다. 부모님과의 갈등과 당신의 해결책을 포함한 만화를 구성하시오.

| B형 |

| C형 |

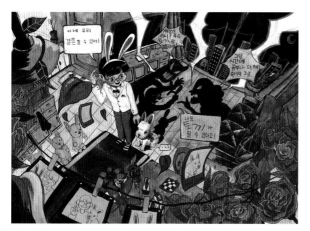

2019학년도 청강문화산업대학교 애니메이션스쿨 수시 실기 우수작

청강문화산업대학교 애니메이션스쿨에서 2019학년도 수시모집 우수작을 공개했다. 해당 작품은 실기 부분 우수작일 뿐 반드시 합격생 작품인 것은 아니라는 점을 참고하도록 하자.

자료제공 청강문화산업대학교 애니메이션스쿨

■ 출제문제

종목	주제
이미지보드	혼자서 오랫동안 우주를 헤매인듯한 한 우주인이 외딴 행성에 도착한다. 우주인은 행성지를 잘 못 찾아 온 건지 혼자 짜증을 내며 우주선 키(key)를 바닥에 던져버린다. 그런데 우주선 키가 하필이면 바닥에 튕겨져서 절벽 아래로 떨어진다. 기겁하며 달려가 절벽 아래를 내려 다 보는 우주인. 절벽 아래는 그리 깊지 않았다... 하지만 맙소사... 그곳에는 거대한 외계괴물이 입을 벌리고 잠들어 있고, 그 외계괴물의 혓바닥 위에 우주선 키가 놓여져 있다! 절벽을 내려온 우주인. 조심스럽게 잠들어 있는 외계괴물의 혓바닥 위로 올라간다. 끈적한 점액들 사이에서 키를 다시 줍고, 괴물의 입 밖으로 나오는데 성공을 한다. 그러나 그때 뒤에서 들리는 쿵! 쿵! 쿵!! 소리. 뒤를 보니 괴물이 깨어나 우주인을 향해 미친 듯이 달려오고 있다. 기겁한 우주인은 다시 절벽을 기어올라간다. 우주선 안으로 들어가고 시동을 건다. 그렇게 우주선을 출발시키려는 순간. 어느새 괴물이 다가와 거대한 입을 벌려 우주선을 삼키려한다. 우주선이 괴물의 목구멍으로 넘어가려고 하는 정체절명의 순간! ※ 제시조건: 스토리의 결말을 상상하여 완성하시오

| 이미지보드 |

미술대학 주소록

대학명	입시문의	주소
가야대	055-330-1075~6	경남 김해시 삼계로 208
가천대	031-750-5905~6	경기 성남시 수정구 성남대로 1342
가톨릭관동대	033-649-7114	강원 강릉시 범일로 579번지길 24(내곡동)
강남대	031-280-3851~9	경기 용인시 기흥구 강남로 40(구길동)
강원대(삼척)	033-570-6555	강원 삼척시 중앙로 346
강원대(춘천)	033-250-6041~5	강원 춘천시 강원대학길 1
건국대(글로컬)	043-840-3000	충북 충주시 충원대로 268
건국대(서울)	02-450-0007	서울 광진구 능동로 120
건양대	042-600-1658	충남 논산시 대학로 121
경기대(서울/수원)	031-249-9997~9	(서울) 서울 서대문구 경기대로9길 24 (수원) 경기 수원시 영통구 광교산로 154-42
경남과학기술대	055-751-3124~5, 3216	경남 진주시 동진로 33
경남대	055-249-2000	경남 창원시 마산합포구 경남대학로 7
경동대	033-6390-119, 114	경기 양주시 경동대학로 27(고암동)
경북대	053-950-5071~3	(대구) 대구 북구 대학로 80 (상주) 경북 상주시 경상대로 2559
경상대	055-772-0300	경남 진주시 진주대로 501
경성대	051-663-5555	부산 남구 수영로 309(대연동)
경운대	054-479-1201~3	경북 구미시 신동면 강동로 730
경일대	053-600-5001~5	경북 경산시 하양읍 가마실길 50
경주대	054-770-5017~9	경북 경주시 태종로 188
경희대(국제)	1544-2828	경기 용인시 기흥구 덕영대로 1732
경희대(서울)	1544-2828	서울 동대문구 경희대로 26
계명대	053-580-6077	대구 달서구 달구벌대로 1095
고려대(안암)	02-3290-1251~9	서울 성북구 안암로 145
공주대(공주)	041-850-0111	충남 공주시 공주대학로 56
광주대	080-670-2600	광주 남구 효덕로 277
광주여대	062-950-3521~4	광주 광산구 여대길 201
국민대	02-910-4123~9	서울 성북구 정릉로 77
군산대	063-469-4116	전북 군산시 대학로 558
극동대	1588-7470	충북 음성군 감곡면 대학길 76-32
나사렛대	041-570-7717~7721	충남 천안시 서북구 월봉로 48
남부대	062-970-0114	광주 광산구 첨단중앙로 23
남서울대	041-580-2250~9	충남 천안시 서북구 성환읍 대학로 91
단국대(죽전)	031-8005-2550~3	경기 용인시 수지구 죽전로 152
난국대(천안)	041-550-1234	충남 천안시 동남구 단대로 119
대구가톨릭대	053-850-2580	경북 경산시 하양읍 금락로 5
대구대	053-850-5252	경북 경산시 대구대로 201
대구예술대	054-970-3191, 3158, 3197	경북 칠곡군 가산면 다부 거문1길 202
대구한의대	053-819-1702~3	경북 경산시 유곡동 290
대전대	042-280-2013	대전 동구 대학로 62
대진대	031-539-1234	경기 포천시 호국로 1007
덕성여대	02-901-8189, 8190, 8694	서울 도봉구 근화교길 19
동국대(경주)	054-770-2031~4	경북 경주시 동대로 123
동국대(서울)	02-2260-8861	서울 중구 필동로1길 30
동덕여대	02-940-4047~8	서울 성북구 화랑로13길 60
동명대	051-629-1111	부산 남구 신선로 179
동서대	051-320-2115~8	부산 사상구 주례로 47(주례동)
동아대	051-200-6302~4	부산 사하구 낙동대로 550번길 37(하단동)
동양대(동두천)	031-839-9023	경기 동두천시 평화로 2741
동의대	051-890-1012~4	부산 부산진구 엄광로 176
명지대(서울/용인)	02-300-1799	(서울) 서울 서대문구 거북골로 34 (용인) 경기 용인시 처인구 명지로 116
목원대	042-829-7111~3	대전 서구 도안북로 88
목포대	061-450-6000	전남 무안군 청계면 영산로 1666
배재대	042-520-8272	대전 서구 배재로 155-50
백석대	041-550-0800~3	충남 천안시 동남구 문암로 76
부경대	051-629-5600	부산 남구 용소로 45
부산대	051-510-1245	부산 금정구 부산대학로 63번길
삼육대	02-3399-3366, 3377~8	서울 노원구 화랑로 815
상명대(서울)	02-2287-5010	서울 종로구 홍지문1길 20
상명대(천안)	041-550-5013	충남 천안시 동남구 상명대길 31
상지대	033-730-0125~7	강원 원주시 상지대길 83(우산동)
서경대	02-940-7019	서울 성북구 서경로 124
서울과학기술대	02-970-6114	서울 노원구 공릉로 232

대학명	입시문의	주소
서울대	02-880-5022, 6974~6976	서울특별시 관악구 관악로 1
서울시립대	02-6490-6180	서울 동대문구 서울시립대로 163
서울여대	02-970-5051~4	서울 노원구 화랑로 621
서원대	043-299-8802~4	충북 청주시 서원구 무심서로 377-3
선문대	041-530-2033~4	충남 아산시 탕정면 선문로221번길 70
성균관대	02-760-1000	서울 종로구 성균관로 25-2
성신여대	02-920-2000	서울 성북구 보문로34다길 2
세명대	043-649-1170	충북 제천시 세명로 65
세종대	02-3408-3456	서울 광진구 능동로 209
세한대(당진)	1899-0180	충남 당진시 신평면 남산길 71-200
수원대	031-220-2352~4	경기 화성시 봉담읍 와우안길 17
숙명여대	02-710-9920	서울 용산구 청파로47길 100
순천대	061-750-5500	전남 순천시 중앙로 255
순천향대	041-530-4942~5	충남 아산시 순천향로 22
신경대	031-369-9112	경기 화성시 남양중앙로 400-5(남양동)
신라대	051-999-6363	부산 사상구 백양대로700번길 140(괘법동)
신한대	031-870-3211~7	경기 의정부시 호암로 95
안동대	054-820-7041~7043	경북 안동시 경동로 1375
연세대(원주)	033-760-2828	강원 원주시 흥업면 연세대길 1
영남대	053-810-1088~90	경북 경산시 대학로 280
영산대(부산)	051-531-9111	부산 해운대구 반송순환로 142(반송동)
예원예술대	063-640-7152	(희망) 전북 임실군 신평면 창인로 117 (드림) 경기 양주시 은현면 화합로 1134-110
용인대	031-8020-3100	경기 용인시 처인구 용인대학로 134
우송대	042-630-9623, 9627	대전 동구 동대전로 171
울산대	052-259-2058	울산 남구 대학로 93
원광대	063-850-5161~3	전북 익산시 익산대로 460
을지대(성남)	031-740-7106~7, 7277	경기 성남시 수정구 산성대로 553
이화여대	02-3277-7000	서울 서대문구 이화여대길 52
인제대	055-320-3012~3	경남 김해시 인제로 197
인천가톨릭대	032-830-7012	인천 연수구 해송로 12
인천대	032-835-0000	인천 연수구 아카데미로 119(송도동)
인하대	032-860-7221~5	인천 남구 인하로 100
전남대(광주)	062-530-4731~4, 1045	광주 북구 용봉로 77
전북대	063-270-2500	전북 전주시 덕진구 백제대로 567
전주대	063-220-2700	전북 전주시 완산구 천잠로 303(효자동2가)
제주대	064-754-2044, 3993	제주 제주시 제주대학로 102
조선대	062-230-6666	광주 동구 필문대로 209(서석동)
중부대	041-750-6806~7	충남 금산군 추부면 대학로 101
중앙대(서울/안성)	02-820-6393	(서울) 서울 동작구 흑석로 84 (안성) 경기 안성시 대덕면 서동대로 4726
중원대	043-830-8083~5	충북 괴산군 괴산읍 문무로 85
창원대	055-213-4000	경남 창원시 의창구 퇴촌로 92
청주대	043-229-8033~4	충북 청주시 청원구 대성로 298
추계예술대	02-362-2227	서울 서대문구 북아현로11가길 7
충남대	1644-8433	대전 유성구 대학로 99
충북대	043-261-3509	충북 청주시 서원구 내수동로 52
평택대	031-659-8000, 8441~2	경기 평택시 서동대로 3825
한경대	031-670-5042~4	경기 안성시 중앙로 327
한국교원대	043-230-3157~9	충북 청주시 흥덕구 강내면 태성탑연로 250
한국기술교육대	041-560-1234/1~3	충남 천안시 동남구 병천면 충절로 1600
한국산업기술대	1588-2036	경기 시흥시 산기대학로 237(정왕동)
한남대	042-629-8282	대전 대덕구 한남로 70
한동대	054-260-1084~6	경북 포항시 북구 흥해읍 한동로 558
한밭대	042-821-1020	대전 유성구 동서대로 125
한서대	041-660-1020	충남 서산시 해미면 한서1로 46
한성대	02-760-5800	서울 성북구 삼선교로16길 116
한세대	031-450-5051	경기 군포시 당정동 604-5
한양대(서울)	02-2220-1901~6	서울 성동구 왕십리로 222
한양대(ERICA)	1577-2876	경기 안산시 상록구 한양대학로 55
협성대	031-299-0609	경기 화성시 봉담읍 최루백로 72
호남대	062-940-5555	광주광역시 광산구 어등대로 417
호서대	041-540-5076	충남 아산시 배방읍 호서로79번길 20
홍익대(서울/세종)	02-320-1056~8	(서울) 서울 마포구 와우산로 94(상수동) (세종) 세종 연기군 조치원읍 세종로 2639